문화 보기 영상 읽기

처음 만나는 문화와 영상 입문서

이 도서의 국립중앙도서관 출판예정도서목록(CIP)은 서지정보유통지원시스템 홈페이지(http://seoji.nl.go.kr)와 국가자료공동목록시스템(http://www.nl.go.kr/kolisnet)에서 이용하실 수 있습니다.
CIP제어번호: CIP2018003031(양장), CIP2018003030(반양장)

문화 보기
영상 읽기

처음 만나는
문화와 영상 입문서

강승묵 지음

한울
아카데미

프롤로그

삶은 문화이다. 문화가 삶이기도 하다.
 일상 자체와 일상을 살아가는 방식이 문화이고
문화를 구성하는 방식이 일상이다.
일상의 삶과 문화는 마치 일란성 쌍둥이처럼
하나이면서 둘이고 둘이면서 하나인 셈이다.
고전문화, 현대문화, 대학문화, 청년문화, 신세대문화, 시공간문화,
지역문화, 여성(남성)문화, 하위문화, 소수(자)문화, 기억문화 등은
한번쯤 들어봤음직한 말들이다.
문화라는 말은 우리의 삶 어디에다 갖다 붙여도 어렵지 않게
통용될 수 있을 만큼 일반적이고 보편적인 개념이다.

영상은 일상이다. 일상이 영상을 통해 구성되기도 한다.
 마치 빛과 그림자처럼 우리 곁에 당연히 존재하는 것이 영상이다.
우리는 수없이 많은 영상을 보기도 하고 영상에 보이기도 하며 일상을 산다.
영상은 문화와 만나 우리의 오감을 자극한다.
때로는 영상 자체가 여섯 번째 감각으로 우리의 일상을 일깨우기도 한다.

문화와 영상에 대한 관심은 나와 너, 우리에 대한 관심이다.

　　우리가 어떤 모습으로 어떻게 왜 살아가는지 궁금해하는 것이

　　우리가 무엇을 어떻게 왜 바라보는지를 궁금해하는 것이

　　문화를 공부하는 문화연구(cultural studies)와

　　영상을 공부하는 영상연구(visual studies)의 출발점이다.

따지고 보면, 문화는 특별하지 않다.

　　"가장 자연스럽고 일상적인 것이 문화적인 것"(Willis, 1979: 184)이다.

　　우리의 일상 곳곳에 자연스럽게 존재하는 모든 것이 문화인 셈이다.

　　"그것도 몰라?"라고 가볍게 웃으며 되물어보는 상식적인 것이 문화이다.

　　그래서 "그게 문화였어?"라고 흠칫 놀랄 수 있는 것이 문화이다.

　　문제는 여기에 있다. 너무 당연하게 생각하고 받아들인 것이

　　사실은 무척 심각하고 걱정스러운 것이라면,

　　나아가 그런 문화가 우리의 일상을 지배한다면

　　문화에 대한 고민이 깊어질 수밖에 없다.

따지고 보면, 영상도 마찬가지이다.

　　우리는 수시로 스마트폰에 넘쳐나는 영상(정보)의 바다 속을 유영한다.

　　시간을 묻지도 장소를 가리지도 않는다.

　　셀 수 없을 만큼 많은 영상(정보)과 영상매체들이

　　우리의 일상을 간단히 지배하고 있다는 사실 따위는 안중에 없다.

　　일상의 영상문화(visual culture)가 우리와 우리의 일상을

　　구속하고 억압한다는 사실을 종종 잊기도 한다.

『문화 보기 영상 읽기』는

　　문화를 영상으로 보고 영상을 문화로 읽는 두 가지 방법을 통해
　　문화(대중문화)와 영상(영상문화)이 무엇인지,
　　문화와 영상은 어떤 관계를 맺고 있는지를 탐색하기 위해 쓰였다.
　　이 책의 내용은 문화연구의 전통에 기대는 바가 매우 크며,
　　특히 영상이 더욱 다양한 관점에서 문화를 바라볼 수 있게 한다고 가정한다.
　　문화연구와 영상연구의 만남을 신중하게 주선하는 셈이다.

이 책은 모두 아홉 개의 장으로 구성되어 있다.

　　1장과 2장에서는 영국과 프랑스가 발원지인 문화연구를 중심으로
　　문화와 대중문화에 대한 다양한 이야기를 나눈다.
　　3장에서는 문화와 대중문화에 대한 논의를 바탕으로
　　영상, 영상의 본질, 문화와 영상을 통한 커뮤니케이션에 대해 살펴본다.
　　4장부터 7장까지는 일상문화의 기본적인 구성요소라고 할 수 있는
　　시간과 공간, 여성과 남성, 계급과 세대, 기억과 영상의 문제들을
　　문화와 영상의 관계를 중심으로 하나씩 들여다본다.
　　8장에서는 소수(자)와 다수(자)의 차이와 차별을 중심으로
　　소수(자)의 문화와 영상에 대해,
　　9장에서는 문화를 통한 실천(행위)의 중요성과
　　영상을 통한 연대의 필요성에 대해 이야기한다.

책의 제목은 『문화 보기 영상 읽기』이다.

 문화와 영상이 어깨동무를 하고 있다. 이유는 간단하다.
 우리는 문자를 눈으로 보는 동시에 읽는다.
 정확하게 말하면, 읽기 위해 본다.
 또한 읽고 보는 동시에 이미지를 자연스럽게 떠올린다.
 읽고 보고 떠올리는 일이 순차적으로 이루어지는 것 같지만
 엄밀히 말하면 이는 거의 동시에 작동한다.
 어떤 문화를 보고 읽으면서 영상을 떠올리는 식이다.
 또한 영상을 상상하면서 문화에 대해 생각할 수도 있다.
 그렇기 때문에 서로를 바라보고
 서로의 마음을 읽고 생각하면서 상상할 수 있도록
 문화와 영상을 나란히 세워놓았다.

이 책은

 현대사회에서 가장 주목받는 열쇠말 중의 하나인
 문화와 영상에 대해, 그리고 문화와 영상의 관계에 대해
 관심을 갖고 있는 대학 1, 2학년 학생들을 위해
 교양과목 및 전공과목의 교재로 쓰일 수 있도록 집필했다.
 아울러 문화 및 영상과 직간접적으로 관련된 직종에 종사하는 이들,
 또는 일상에서 문화 및 영상과 관련된 분야에 흥미를 갖고 있는 이들도
 이 책의 독자가 될 수 있을 것이다.

영상과 문화를 따로 또 같이

공부하면서 이런저런 고민을 한다는 것은
곧 나에 대해 공부하고 고민하는 것이라고 할 수 있다.
무심히 스치는 한 줄기 바람, 구름을 비집고 비치는 햇살,
추적추적 하염없이 내리는 봄비에 담긴 아련한 기억,
이런 것들에 대한 감각을 단지 감수성의 문제로만 설명할 수는 없다.
바람이 흐르는 시간, 반짝이는 햇살이 머무는 공간,
봄비 사이로 슬며시 나타났다가 이내 사라지는 기억에 대한 이미지(영상)는
같은 공간에서 함께 살았거나 살고 있는
우리의 삶의 문제로 설명할 수 있는 것들이다.

그 삶의 총체적 방식이 곧 문화이다.

2018년 1월

강승묵

차례

프롤로그 / 5

01 문화 산책

문화 산책	15
문화연구	21
문화연구 1: 대중사회론과 문화주의 문화론	23
문화연구 2: 마르크스주의 문화론	34

02 대중문화와 풀꽃

대중과 대중문화	47
문화연구 3: 구조주의 문화론과 후기구조주의 문화론	57
대중문화 삐딱하게 바라보기	76

03 문화와 영상커뮤니케이션

보기와 바라보기, 이미지와 영상	85
영상재현	91
문화와 영상 커뮤니케이션	99

04 시공간의 숨바꼭질 문화와 영상

시간과 공간 사이를 걷기 111
문화연구 4: 모더니즘 문화론과 포스트모더니즘 문화론 115
문화공간, 공간문화 126
시간과 공간의 숨바꼭질 135

05 여성과 남성의 문화와 영상

성의 구분과 문화, 권력 147
문화연구 5: 페미니즘 문화론 156
응시와 여성의 여성 성찰 161

06 거리세대와 계단계급의 문화와 영상

저항과 순응, 이율배반적인 하위문화 171
거리에서의 세대 문화 182
계단 위/아래 계급 문화 193

07 영상으로 읽는 기억문화

어느 누구나 기억을…	209
집단기억과 사회적 기억, 그리고 문화적 기억	213
기억의 터와 영화의 기억 재현	222
오늘의 망각과 내일의 기억	229

08 소수를 위한 문화와 영상

소수와 소수(자)문화	235
소수(자)와 다수(자)의 차이와 차별	245
소수(자)의, 소수(자)를 위한 문화와 영상	251

09 문화실천과 영상연대

문화를 통한 실천의 의미와 가치	261
영상을 통한 연대와 문화 공감의 행복	268
일상의 문화와 영상	274

에필로그 / 280

참고문헌 / 282

1장 문화 산책

'문화'는 어떤 격식을 차리려는 계획이나 매너, 일요일에 입는 정장차림, 비 내리는 오후, 콘서트홀에 관한 것이 아니다. 문화는 벽돌이나 회반죽처럼 일상생활의 기본적인 재료와 같은 것으로서, 우리의 가장 상식적인 이해를 구성하는 것이다.

_폴 윌리스 Paul Willis, 1979: 185~186

우리가 입는 것, 듣는 것, 보는 것, 먹는 것, 타인과 비교하여 자신을 보는 방식, 요리나 쇼핑 같은 일상적인 행위의 기능 등등 이러한 모든 것이 문화연구의 관심사이다.

_그래엄 터너 Graeme Turner, 2003: 2

_____문화 산책

'홀로'보다 '여럿'

누구나 한두 번쯤은 혼자 밥을 먹어본 적이 있을 것이다. 이른바 '혼밥'으로 불리는 혼자 밥 먹기쯤이야 종종 있는 일이다. 그렇다면 혼자 영화를 보거나(혼영), 혼자 술을 마시거나(혼술), 혼자 여행을 하는(혼여, 혼행) 것은 어떤가? '혼자라서 행복해요'라고 스스로를 위로하며 기꺼이 또는 마지못해 '홀로'이기를 자처하는 문화현상이 '홀로문화'이다.

잠시만 눈여겨보면 우리 주변에서 홀로문화를 즐기는 '홀로족族'을 심심치 않게 발견할 수 있다.*

홀로문화는 우리가 살아가는 실제 현실공간이나 가상의 미디어 공간 어디에서든 쉽게 경험할 수 있는 보편적인 문화현상이 되었다. 고대 그리스의 철학자 아리스토텔레스가 '인간은 사회적 동물 animal socialis'이라고 했던 격언을 무색하게 만드는 홀로문화가 우리의 일상 속에 자연스럽

* 2015년 기준 대한민국 총인구는 5107만 명, 총 가구는 1911만 가구이다. 총 가구 가운데 1인 가구는 520만 가구로 약 27.2%이며, 2030년에는 31.3%에 이를 것으로 예상된다. 홀로문화의 산실이자 홀로문화를 주도하는 1인 가구 거주자들은 서울대학교 학생 5명이 혼밥족 학생들을 위해 만든 밥 약속 애플리케이션 '두리두밥' 등을 통해 함께 식사하는 모임을 만들기도 한다(통계청 국가통계포털, 2017).

게 스며들어 있는 것이다.

갈수록 치열해지는 현대사회의 경쟁체제는 우리로 하여금 '피할 수 없으면 즐겨라'라는 잠언을 되새기게 한다. 사회 자체가 경쟁과 승자독식을 부추기는 구조로 체계화되어 있기 때문에 공동체 의식을 기반으로 한 타인과의 유대나 연대보다 나를 더 중시하는 이기주의가 선호되기도 한다. 이로 인해 우리는 나 외의 세상 모든 것과 단절된 듯한 불안감과 초조함에 힘들어하기도 한다. 차라리 혼자가 낫다고 스스로를 위로하는 것이 속 편한 요즘이다.

독일 통일 이전의 동독 사회를 배경으로 한 〈타인의 삶Das Leben Der Anderen〉(플로리안 헨켈 폰 도너스마르크Florian Henckel von Donnersmarck, 2006)이라는 영화가 있다. 1984년, 비즐러(울리히 뮈헤Ulrich Mühe 분)는 동독 국가안전부Stasi의 충직한 비밀경찰이었다. 감정이라곤 전혀 없을 것처럼 냉철하게만 보이는 그에게 유명 극작가인 드라이만(세바스티안 코치Sebastian Koch 분)을 감시하라는 명령이 떨어진다.*

비즐러는 드라이만의 집에 도감청 장치를 설치하고 그를 감시하지만 사실 이 임무는 드라이만의 애인인 크리스타(마르티나 게덱Martina Gedeck 분)를 탐내던 문화부 장관 헴프(토마스 디엠Thomas Thieme 분)가 드라이만을 제거하기 위해 세운 계획의 일환이었다. 비즐러는 처음에는 이를 알지 못하다가 뒤늦게야 자신의 진짜 임무를 눈치챘다. 그는 크리스타가 자주 들르는 카페에서 혼자 보드카를 마시다가 크리스타를 만나고 그녀에게

* 〈타인의 삶〉의 비즐러는 독일이 통일되기 5년 전인 1984년 동독 사회에서 예술계 인사들을 감시하고 색출하는 비밀경찰이다. 실제로 당시 독일 비밀경찰은 문화예술계 인사뿐만 아니라 거의 전 국민을 감시의 대상으로 삼았다. 〈타인의 삶〉은 대한민국의 문화예술계 블랙리스트 사건을 떠올리게 한다.

그림 1-1 〈타인의 삶〉의 한 장면과 포스터
자료: https://sites.google.com/site/wjger289/(아래 왼쪽)
https://www.eumundiworldcinema.com/2017-screenings/2015/8/29/november-movie-night-drama(아래 오른쪽)

진실을 들려주기로 결심한다. 〈그림 1-1〉의 맨 위 사진을 보면 뒤쪽에서 혼자 술을 마시는 비즐러와 앞쪽에 수심이 가득 찬 표정의 크리스타가 극적으로 대비되어 있음을 알 수 있다.

이후 비즐러는 드라이만과 크리스타의 관계에 공감하면서 그들에 대한 감시 임무를 스스로 포기하고, 그 결과 헴프로부터 문책을 당해 우편부의 삶을 살게 된다. 카페에서 술을 마시며 잠시나마 혼자였던 비즐러와 크리스타는 '타인의 삶'을 통해 '나의 삶'이 바뀔 수 있다는 평범한

진리를 결코 평범하지 않게 일깨워준다. 다소 과장일 수도 있고 허구의 이야기이기도 하지만 그들의 혼술 문화가 그들의 삶의 모습과 방식을 송두리째 바꾸었을 수도 있다는 생각이 든다.

홀로문화는 개인인 '나'가 우선for me인 자기중심주의meism가 확산되면서 타인과 사회에 얽매이기를 거부하고 나아가 자발적으로 사회 밖으로 나가려는 수많은 '혼자'가 만드는 문화이다. 한 가지 곰곰이 생각해볼 것이 있다. 비즐러와 크리스타(드라이만 또한)는 과연 혼자였을까? 카페에서 그들은 혼자였지만 둘이기도 했으며, 카페라는 공간에는 그들 외에 다른 이들도 함께 있었다. 문화culture는 홀로문화처럼 '홀로' 정의되지 않는다. 밥은 음식문화, 술은 음주문화, 영화는 영상문화, 여행은 여행문화라고 하는 것처럼 문화는 다른 개념과 결합됨으로써 혼자가 아닌 여럿의 공감과 공유, 실천과 연대가 전제되어야 더욱 정확하게 정의될 수 있는 개념이다.

문화

한자어 **문화**文化는 문文과 화化가 합쳐진 낱말이다. 일반적으로 문文은 글자나 문자를 뜻한다. 무늬라는 뜻의 문紋, 없음을 뜻하는 무無, 나눔이라는 뜻의 분分의 반절로서, 엇갈림이나 마주침의 의미를 갖는 교차의 다른 말이 바로 문文이다. 즉, 문은 엇갈리거나 마주친 글자, 문자, 무늬를 뜻하며 화化는 말 그대로 그렇게 됨이라는 뜻이니, 이 둘을 합한 문화는 글자, 문자, 무늬가 교차되어 '어떤 의미'를 갖는 것을 뜻하는 셈이다. 마치 씨줄과 날줄처럼 여럿이 수직과 수평으로 마주치고 엇갈려야만 의미를 갖는 것과 동일한 이치이다. 그렇다면 여기서 '어떤 의미'란 과연 어

떤 의미일까? 그 해답은 아마도 문화를 뜻하는 영어 단어인 'culture'에서 찾을 수 있을 듯하다.

일반적으로 문화는 여러 개의 글자, 문자, 무늬가 씨줄과 날줄로 직조되어 '어떤 의미'를 갖는다는 가정하에 **다섯 가지**로 정의된다. 첫째는 문화는 '기르다'라는 뜻의 culture로부터 유래한다는 정의이다. 대략 15세기 무렵부터 사용되기 시작한 농업agriculture과 원예horticulture의 영어식 표기에 포함된 culture는 곡식, 채소, 과일 등을 재배한다는 뜻을 지니고 있다.* 이후 문화는 식물의 경작이나 재배, 가축의 사육이라는 뜻에 더해 인간의 정신을 함양한다는 의미의 cultivation이라는 개념으로 확장되었다.

16세기에서 17세기에 걸쳐 이루어진 근대 과학혁명의 이론적 밑바탕을 이룬 영국의 철학자 프랜시스 베이컨Francis Bacon은 '정신의 경작과 거름culture and manurance of minds'이라는 표현을 썼고, 정치철학의 선구자였던 토머스 홉스Thomas Hobbes는 그들 자신의 '정신의 경작culture of their minds'이라는 표현을 쓴 데서 알 수 있듯이, 이 시기에 culture는 인간 정신을 경작한다는 의미를 갖고 있었다. 당시 유럽에서는 특정 개인이나 집단, 계급(이른바 엘리트라고 하는)만이 잘 배양된 정신을 지니고 있고 일부 국가(주로 유럽국가)만이 문화나 문명의 수준이 높다는 인식이 지배적이었다(홀·기븐, 1996: 335~402).

둘째는 인간의 정신 중에서 가장 세련되고 정제된 형태의 의식이

* culture는 고대 로마 시대의 저명한 정치가이자 철학자인 키케로(Marcus T. Cicero)가 서사시, 문학작품, 그림 등을 포괄적으로 가리키는 말로 사용한 용어로, 경작해서 얻은 식량 등의 물질적 가치를 뜻하는 '쿨투라 아그리(cultura agri)'와 정신적 가치를 뜻하는 '쿨투라 아니미(cultura animi)'에서 유래했다.

문화라는 정의이다. 가령 지적이고 심미적인 교양을 갖춘 지식인과 예술인이 만들어내는 "음악, 문학, 회화, 조각, 연극, 영화와 같은 예술 장르와 이것들을 아우르는 예술 행위, 때로는 철학, 역사"(Williams, 1983: 87) 등의 문화적 생산물이 광범위하게 문화에 포함된다.

셋째는 둘째 정의의 연장선상에서 17세기에서 18세기 후반에 이르기까지 실증주의와 이성주의에 기반을 둔 계몽주의Enlightenment의 영향을 받아 여전히 유럽 부유층이 지닌 높은 수준의 세련된 정신이 문화라는 인식에 따른 정의이다. 특히 "계몽주의의 완성 또는 그를 통한 근대성modernity의 완성을 문화의 과정"(원용진, 2010: 69)으로 이해했던 이 시기에 문화는 주로 문명의 발전을 위한 유럽식의 계몽의 도구로 언급되었다.

넷째는 둘째와 셋째 정의에 비판적인 개념으로서, 단수로서의 문화a culture보다 복수로서의 문화들cultures을 전제하는 인류학적 측면에서의 정의이다. 즉, 문화는 특정 시대나 민족, 집단이나 계급이 공유하는 특정한 삶의 방식(의 총합)이기 때문에 다양한 문화가 공존할 수 있으며 각각의 문화는 서로 다를 뿐 문화 간에 우열이란 있을 수 없다는 것이 이 정의에 해당한다.

다섯째는 넷째 정의와 유사한 맥락으로서, 문화를 언어와 같은 상징체계의 측면에서 접근한다. 어느 한 집단의 구성원들은 자신들이 사용하는 언어처럼 의미를 공유하기 위한 자신들만의 상징체계를 갖고 있으며 이 상징체계를 통한 역동적인 의미화 실천signifying practices이 문화라는 것이다. 이와 같이 문화를 정의하면 특정 사물이나 상태, 현상보다 '어떤 의미'를 생산하고 소비하기 위한 사회적 실천social practices이 더욱 중요해진다. 의미화 실천과 사회적 실천은 문화가 무엇인지what is culture보다 문화'들'은 무엇을 하는지what cultures do에 더욱 중점을 두기 때문이다. 특히

언어를 통한 의미 생산과 소비의 실천(행위)에는 이미지image와 영상the visual이 당연히 포함된다. 넷째와 다섯째 정의는 일상의 살아 있는 문화 lived culture에 대해 적극적으로 관심을 기울인다는 공통점을 갖고 있다.

_____문화연구

문화연구cultural studies는 학제 간interdisciplinary 연구를 지향한다. 철학과 과학에서부터 인류학, 역사학, 언어학, 문학, 종교학, 심리학, 사회학, 언론학, 예술학, 영상학에 이르기까지 무척 다양한 학문 분야를 아우르는 동시에 이러한 학문 분야에 두루 걸쳐 있는 학문이 문화연구이다. 문화연구가 "학문적인 경계를 무너뜨리고 지식 수용의 방식을 재구성했으며, 그 결과 우리는 문화라는 개념이 갖는 복잡성과 중요성을 알게 되었다"(Turner, 2003: 230)라고 했을 만큼 문화를 연구하는 일은 흥미진진하다.

앞에서 살펴봤듯이 인간의 삶 자체이자 삶의 다양한 방식(의 총합)을 문화로 정의한다면 문화를 연구하는 일은 곧 인간과 인간의 삶을 연구하는 일이라고 할 수 있다. 이는 문화연구가 특정 학문에만 국한되지 않고 다양한 학문 영역에 광범위하게 걸쳐 있는 이유이기도 하다. 문화연구의 "작업은 우리의 삶을 더 좋게 바꾸려는 훌륭한 목표"(Turmer, 2003: 230)를 지니고 있기 때문에 문화연구는 우리가 경험하는 문화를 통해 우리 스스로와 우리가 살아가는 방식을 천착하게 한다. 거시적인 차원에서 보면

문화에 대해 부단히 고민하거나 성찰하고, 다양한 문화적 현상에 내포된 의미를 이해하며, 사회 내에 실재하는 권력(구조)의 실체에 대해 문제를 제기할 수 있는 방법을 검토하고 기획하는 것이 문화연구이다.

그러나 문화에 대한 공부가 그렇게 거창하지 않아도 관계없다. 일상의 경험과 그 경험을 통한 일상의 의미에 대한 이해, 이를 바탕으로 일상에서 아무렇지 않게 발생하는 불합리나 부조리에 대처할 수 있는 의미화 실천이나 사회적 실천 같은 다양한 형태의 **문화적 실천**cultural practices을 할 수 있다면 그것으로 족하다. 예컨대 우리가 이 책에서 다루고자 하는 인간의 가장 기본적인 삶의 조건인 시간과 공간, 여성과 남성, 세대와 계급, 기억, 사회적 소수(자), 영상과 관련된 것들은 일상에서 종종 부딪치는 문제이다. 이 문제들에 대한 면밀한 관찰과 적극적인 문화적 실천, 특히 영상과의 연계 및 연대 가능성에 대한 모색은 모두 문화연구의 틀 안에서 이루어질 수 있다.

이 장에서 살펴볼 대중사회론Mass Society과 문화주의Culturalism 문화론, 마르크스주의Marxism 문화론, 2장의 구조주의Structuralism 문화론과 후기구조주의Post-structuralism 문화론, 4장의 모더니즘Modernism 문화론과 포스트모더니즘Post-modernism 문화론, 5장의 페미니즘Feminism 문화론 등은 문화와 **대중문화**popular culture를 탐구하기 위한 문화연구의 주요 이론이자 방법론이라고 할 수 있다.

기본적으로 영국식 문화연구에 기반을 두는 문화연구는 전통의 깊이와 너비가 무척 방대하고 복잡하거니와 무엇보다 그 본새가 한국식 문화(연구)와 다르기 때문에 이러한 문화론 모두를 꼼꼼하게 살펴보지는 않을 요량이다. 다만, 문화와 대중문화에 대한 기본적인 개념 및 영상과 관련된 문화의 특성을 이해하기 위해 각각의 문화론을 천천히 산책삼아

훑어볼 작정이다. 우선 이 장에서는 대중사회론과 문화주의 문화론 및 마르크스주의 문화론을 살펴보기로 하자.

문화연구 1: 대중사회론과 문화주의 문화론

대중사회론

분명 이견이 있겠지만, 대중사회론이 문화연구의 출발점이라는 데 적잖은 문화연구자들은 동의할 것이다. 대중사회론은 개인이 자신이 속한 사회의 규범과 질서, 이념과 가치관을 존중함으로써 개인으로서의 권리를 추구해야 한다는 자유주의적 관점에 기반을 두는 사회이론이다. 그러나 전통사회에서 산업사회로 사회체제가 이행되면서 산업사회의 핵심 구성원으로 등장한 **대중**popular은 기존의 사회적 규칙과 관습 등을 그다지 중시하지 않았다고 대중사회론은 인식한다.

따라서 대중사회론은 **대중사회**mass society가 혼란스러울 수밖에 없고 대중사회의 문화는 개성이라고는 찾아볼 수 없을 정도로 획일적인 데다 전통적인 엘리트 중심 문화를 훼손시키기까지 한다고 마뜩찮아 했다. 또한 산업혁명이 초래한 산업화와 도시화가 사회 공통의 공동체 의식과 전통적인 사회적 권위에 균열을 초래했고 공적 영역보다 사적 영역을 중시하는 개인주의를 양산했다고 못마땅해 하기도 했다. 이런 관점에 근거해 위(엘리트계층)에 대한 아래(대중)로부터의 위협이 일종의 병리현상이고

교육을 통해 이를 교정해야 한다는 문화론이 아놀디즘Arnoldism과 리비스주의Leavisism이다.

아놀디즘은 영국의 시인이자 교육자이며 비평가인 매튜 아놀드Matthew Arnold가 신의 의지와 인간의 이성, 지식체계가 널리 퍼지도록 하는 것을 문화라고 주장한 데서 기인한 문화론이다. 인간의 사고와 표현의 정수인 지식체계를 정신과 영혼의 내적 상태에 적용해 (신과 이성의 의지로써) 병든 영혼을 보살피는 것이 문화라는 것이다. 아놀디즘은 최선이 무엇인지 알고자 하는 열망으로 읽고 관찰하고 생각하게끔 하는 교육이 (올바른) 문화를 형성하는 지름길임을 강조한다(스토리, 1994: 38~45). 이런 관점에 따르면, 문화에는 "위대한 문학·미술·음악 등에 대한 지식과 실천을 통한 정신적 완성의 추구라는 열망"(김창남, 2003: 17)이 담긴다. 엘리트 의식이 전제된 수준 높은 교양이라는 우월함이 문화를 정의하는 데 결정적인 영향을 미치는 셈이다.

역시 영국의 문화비평가인 프랭크 리비스Frank R. Leavis와 데니스 톰슨Denys Thompson(Leavis and Thompson, 1977: 3)은 문화는 항상 '소수의 유지자'에 의해 지켜져왔다고 주장한다. 여기서의 소수의 유지자는 소외된 사회적 소수자가 아니라 교육을 통해 어느 정도의 지식체계를 갖춘, 선택받은 엘리트를 가리킨다.

리비스와 톰슨은 산업혁명의 후폭풍으로 인해 교육받지 못한 다수(대중)가 발생했는데 이 다수가 소비하는 상업적인 대량문화mass culture에 소수의 유지자가 저항하는 것이 문화라고 역설했다. 즉, 좋은 교육을 받은 소수의 사고와 표현의 정수에 의해 형성된 문화가 대중문화를 향유하는 다수를 교육하고 그들에게 교양을 쌓게 함으로써 문화의 전통을 유지해야 한다는 것이 리비스주의의 핵심이다.

매튜 아놀드와 프랭크 리비스의 문화론은 문화를 인간의 정신영역에 속한 것으로만 인식함으로써 물질영역에 속한 문화를 배제시킨다. 즉, 그들은 문화를 예술, 종교, 교육 같은 인간의 지적 활동이나 그 산물로 한정해 정의한다. 특히 리비스주의는 대중문화가 대중으로 하여금 현실을 부정하고 도피하도록 용인하거나 나아가 부추기며 대중의 현실 적응에 전혀 도움이 되지 않는다고 대중문화를 힐난한다.

문화주의 문화론

아놀디즘과 리비스주의는 영국발 문화론의 서막에 불과하다. 문화에 대한 본격적인 연구는 1950년대 이후 리처드 호가트Richard Hoggart, 레이먼드 윌리엄스Raymond Williams, 에드워드 톰슨Edward P. Thompson에 의해 주도적으로 전개된 문화주의에서부터 시작된다. 영국의 버밍엄 현대문화연구소Birmingham Center for Contemporary Cultural Studies: BCCCS 소장이던 리처드 존슨Richard Johnson은 이들의 문화연구에 특정한 이론적 유사성이 있다고 주장하면서 이들의 문화연구를 문화주의로 명명한다.

버밍엄 현대문화연구소는 레이먼드 윌리엄스, 스튜어트 홀Stuart Hall과 같은 좌파 문화비평가들의 연구를 바탕으로 1964년 리처드 호가트가 영국 버밍엄대학교에 설립했다. 이후 1968년 스튜어트 홀이 2대 연구소장으로 취임해 민중문화와 매스미디어문화가 주요 연구대상으로 부상하면서부터 비로소 문화연구가 문학연구, 사회학, 인류학, 사회사로부터 분리되어 독립적인 학문영역으로 자리 잡았다.

리처드 호가트와 레이먼드 윌리엄스의 문화에 대한 관심은 리비스주의가 영문학 비평을 존중한 데서부터 시작되었다. 그러나 이들은 문학

적인 구조에 집착했던 리비스주의와 달리 대중소설이나 대중가요의 읽기reading에 더욱 관심을 기울였다. 호가트는 자신의 저서 『읽고 쓰는 능력의 효용The Uses of Literacy』(1957)에서 다양한 노동계급(호가트 본인도 노동자 가정 출신이었다)이 살아가는 전형적인 모습을 자세히 설명한다. 예컨대, 노동자들이 즐겨 찾는 선술집이나 바, 즐겨 읽는 잡지와 좋아하는 스포츠 등이 일상생활에서 그들을 둘러싼 가족의 역할, 남녀관계, 언어 형태, 보편적인 가치 등과 상호 연결되어 있다는 것이다.

특히 호가트는 1950년대 영국의 젊은이들이 자주 찾았던 영화관이 "소음이 허용된 커다란 공간"일 뿐이고, 이런 곳을 드나드는 젊은이들은 "지능이 낮고 …… 쾌락을 추구하는 무기력한 야만인"이며, 그들의 행동은 "얄팍하고 볼품없는 방종"(터너, 1995: 65에서 재인용)이라고 비난했다. 영화와 영화관을 좋아하는 이들은 그의 비난에 전적으로 동의하지 않겠지만 그의 이런 인식은 역설적으로 영화나 텔레비전 같은 영상매체와 대중문화 간의 관계에 대한 관심을 이끌어내는 계기가 되었다.

리처드 호가트처럼, 레이먼드 윌리엄스도 노동(자)계급 출신이다. 문화에 대한 그의 관심도 **일상문화**common culture에서 시작되었다. 윌리엄스는 『문화와 사회: 1780~1950Culture and Society: 1780~1950』(1963)에서 문화에는 삶의 총체적 방식a whole way of life, 물질적인 것material, 지적인 것intellectual, 정신적인 것spiritual의 네 가지 개념이 포함된다고 주장한다(Turner, 2003: 43). 특히 윌리엄스는 앞에서 살펴본 문화의 다섯 가지 정의 중에서 둘째에 해당하는 문화와 예술의 밀접한 관련성을 강조했다. 문화에는 예술가와 지식인들이 직접 생산한 작품과 높은 수준의 교양을 갖춘 엘리트들이 추구하는 예술의 의미가 포함된다는 것이다.

윌리엄스의 문화이론, 문화사, 미디어연구는 문화연구의 중요한 이

그림 1-2 레이먼드 윌리엄스(1921~1988)
자료: https://marxismocritico.com/2016/01/08/introduccion-a-raymond-williams/(왼쪽)
http://sevan029.grads.digitalodu.com/blog/?p=12(오른쪽)

론적 토대이자 방법론이다. 윌리엄스는 "문화는 영어에서 가장 복잡한 단어 가운데 하나"라고 불평한 바 있다(Williams, 1983: 87).* 그러나 불평은 불평대로 하면서도 문화를 정의하는 데 중요한 힌트가 될 만한 세 가지 범주를 제안한다(스토리, 1994: 80~87; Williams, 1965: 57~70).

그에 따르면 문화의 첫째 범주는 절대적이고 보편적인 가치의 측면에서 인간이 완벽함에 이르는 과정이나 상태이고, 둘째 범주는 문서화되어 기록된 텍스트와 실천행위로 이루어진 것으로서 인간의 생각과 경험이 구체적인 방법으로 다양하게 기록된 지적·상상적 작업의 유기체이며, 셋째 범주는 특정한 삶의 방식에 대한 묘사로 개념화되는 사회적 정

* 윌리엄스는 자신의 저서 『정치와 문학(Politics and Letters)』(1979)에서 "I don't know how many times I have wished that I'd never heard the damned word"(p.154)라며 하루에도 몇 번씩이나 '빌어먹을 단어'인 '문화(culture)'에 대해 불만을 토로했다.

의이다.

특히 셋째의 사회적 문화 정의에는 문화를 이해하는 세 가지 방식이 구체적으로 포함되어 있다. 첫째는 특정한 삶의 방식으로, 둘째는 삶의 방식에 내재되어 있거나 표출된 의미와 가치의 표현으로, 셋째는 그 의미와 가치를 명확하게 하는 문화 분석 작업의 필요성의 측면으로 각각 문화를 이해하는 것이다.

레이먼드 윌리엄스(Williams, 1983: 87~90)는 문화의 세 가지 범주와 세 가지 이해 방식을 전제로 문화를 **세 가지**로 정의한다. 문화는 첫째, 지적이고 정신적이며 심미적인 계발의 일반적인 과정이고, 둘째, 한 인간이나 집단, 시대의 특정한 생활방식이며, 셋째, 지적인 실천행위나 작품과 같은 예술적 활동이라는 것이다. 여기서 예술적 활동이란 의미를 생산하는 텍스트text를 가리킨다. 원래 텍스트는 문학작품의 글을 뜻하지만 문화연구와 영상커뮤니케이션visual communication에서는 그림, 사진, 영화, 방송 프로그램, 광고, 애니메이션 등의 문화적 창작물이 텍스트에 포함된다.

특히 문화를 의미 자체로 정의하거나 의미를 생산하고 소비하는 실천행위로 정의하는 셋째 정의는 2장에서 대중문화에 대한 구조주의 문화론과 후기구조주의의 문화론을 통해 더 자세히 살펴볼 예정이다. 윌리엄스는 문화를 일상생활의 텍스트나 문화가 일상생활의 실천행위와 교류하면서 형성되는 평범한 사람들의 살아 있는 경험으로 가정하면서 아놀디즘이나 리비스주의와 차이를 드러낸다. 윌리엄스의 이런 문화론은 **삶의 총체적 방식**을 문화로 전제하기 때문에 문화에 대한 이해는 결국 문화가 표현하는 삶에 대한 이해라고 할 수 있다.

사람들의 삶과 문화가 저마다 다르듯이, 모든 사회는 삶의 총체적인 방식으로서의 고유한 문화를 갖고 있다. 따라서 문화를 분석하는 일

은 "삶을 구성하는 모든 요소 사이의 관계를 연구"(Williams, 1975: 63)하는 것이라고 할 수 있다. 경험과 배경, 취향과 가치관이 제각각 상이한 개인이나 집단의 문화를 이해하는 일이 녹록지 않은 이유는 그들의 삶과 삶의 방식을 일일이 따져봐야 하기 때문이다.

어느 한 집단이나 사회, 계급에 속한 사람들은 여타의 집단, 사회, 계급에 속한 이들과 다른, 자신들만이 공유하는 가치와 의미를 갖고 있다. 윌리엄스(Williams, 1975: 64)는 이를 감정의 구조structure of feeling라고 불렀다. 감정의 구조는 에드워드 톰슨이 주장한 경험과 유사한 개념으로, 다소 추상적이지만 특정 시대에 특정 사회(국가와 민족을 포함하는)에서 공유되는 사회적 느낌이라고 할 수 있다. 어떤 사회이든 고유의 특별한 삶의 감각이자 특징적인 색깔로서의 문화를 갖고 있다는 것이다.

감정의 구조를 감정과 구조로 나누어 생각해보면, 감정은 인간적 개념인 데 반해 구조는 사회적 개념이라는 점에서 의아스러울 수 있다. 상반되는 두 단어가 합쳐진 감정의 구조는 사회구조 속에서 살아가는 개인으로서의 인간을 그 구조로부터 능동적으로 벗어나고자 하는 존재로 가정한다. 그러나 사회구조는 개인이 구조에서 벗어나지 못하도록 더욱 규제하고 제한하려고 한다. 따라서 감정과 구조는 "조화로운 관계라기보다는 경쟁적 관계 혹은 갈등 관계"(원용진, 2010: 263)에 놓일 수밖에 없다. 윌리엄스는 감정의 구조를 통해 문화 간 갈등과 경쟁, 투쟁과 협상의 가능성을 제안했던 것이다.

에드워드 톰슨도 리처드 호가트와 레이먼드 윌리엄스처럼 문화주의를 주창한 문화연구자이지만, 호가트나 윌리엄스와는 다른 노선을 견지했다. 특히 문화를 삶의 총체적 방식으로 인식한 윌리엄스와 달리 톰슨은 '삶의 방식 사이에서 발생하는 갈등'으로 문화를 정의한다(Turner,

2003: 56). 톰슨의 논의대로라면, (자본주의) 사회에서 상이한 계급 사이에 발생하는 경쟁과 이에 따른 마찰이 문화를 형성하는 전제조건이라고 할 수 있다.

특히 노동계급을 소외시키고 지속적인 진화를 열망하는 자들만을 기억하는 공식적인 역사official histories 재현의 불균형을 비판하는 톰슨의 문화이론은 문화주의와 구조주의 간에 반목과 협력의 경쟁관계를 야기했다. 문화주의의 입장에서 볼 때 구조주의는 지나치게 추상적이고 경직되어 있으며 문화적 과정의 살아 있는 복합성을 기계적으로 파악한다. 문화주의는 구조주의가 이론 중심적인 데다가 구조주의자들은 역사를 중시하지 않는다고 주장한다. 반면에 구조주의는 문화주의가 이론적으로 부족한 데다가 문화주의자들은 문화 과정을 이해하는 데 이론적으로 무지하다고 비판한다(Turner, 2003: 56~58).

문화에 대한 문화주의의 접근방식 중에서 흥미로운 것은 문화주의가 위(지배계급)에 대한 아래(피지배계급)의 저항이 지닌 역동성을 강조한다는 점이다. 사회 내에서 아래에 속하는 이들의 일상 경험이 지배구조와의 대결을 마다하지 않으면서 문화를 더욱 능동적인 것으로 만든다는 것이다. 특히 인간의 작용을 강조하는 문화주의는 문화를 수동적인 소비의 측면보다 능동적인 생산의 측면에서 분석함으로써 그 사회의 문화 작품과 실천행위를 만들고 소비하는 사람들이 공유하는 행동과 사상의 유형을 재구성할 수 있다고 강조한다(스토리, 1994: 71).

또한 문화주의는 산업혁명 이후 자본주의 사회가 변화했음에도 불구하고 정통 마르크스주의는 여전히 경제 환원주의적이며 계급(특히 피지배계급)의 역동성을 간과한다고 비판한다. 주로 피지배계급의 문화 변화에 주목한 문화주의에 따르면 문화는 경제로부터 상대적으로 독립적

이다. 특히 문화주의는 구조보다 인간, 이데올로기ideology보다 인간의 경험, 지배계급의 전략보다 피지배계급의 전술에 관심을 기울이면서 노동계급, 여성, 흑인, 농촌, 슬럼가, 청소년 등 사회 내에 존재하는 다양한 형태의 피지배 문화를 연구대상으로 삼았다.

1969년에 버밍엄 현대문화연구소 소장에 취임한 스튜어트 홀은 문화주의와 구조주의의 협력적인 경쟁관계를 바탕으로 구조주의의 틀을 견고하게 완성시킨 문화연구자이다. 홀은 문화연구에 미디어연구를 본격적으로 끌어들인 장본인으로, 무엇보다 이론을 통한 사회참여적인 실천을 강조했다. 홀의 문화이론은 그의 성장 배경과 과정, 정치적 활동의 경험을 바탕으로 완성된 것이다.

스튜어트 홀은 자메이카의 킹스턴이라는 곳에서 태어났다. 자메이카는 영국의 식민지였다. 그의 부모는 모두 혼혈로, 아버지는 흑인에 가까웠지만 어머니는 거의 백인의 피부색을 갖고 있었다고 한다. 고등학교를 마치고 옥스퍼드대학교로 유학을 가면서 영국에서 살기 시작한 홀은 흑인의 외모로 인해 인종적으로는 국외자, 문화적으로는 이방인 취급을 받았다. 고향을 떠나 타국에서 디아스포라diaspora*를 경험한 그는 영국의 좌파 정치에 깊숙이 개입했으면서도 스스로 영국화Anglicization될 수 없었다고 고백한다. 홀은 이와 같은 성장 배경으로 인해 문화적 정체성이

* 팔레스타인을 떠나 세계 각지에 흩어져 살면서 유대교의 규범과 생활 관습을 유지하는 유대인을 이르는 용어인 디아스포라는 '씨를 흩뿌리다'를 의미하는 그리스어 'speiro(show)'와 'dia(over)'의 합성어로, '유대인의 고통'이라는 의미를 갖고 있다. 디아스포라를 '국외로 추방된 소수 집단 공동체'로 정의한 윌리엄 사프란(William Safran)에 따르면, 디아스포라는 "이산의 역사, 모국에 대한 신화와 기억, 거주국에서의 소외, 언젠가는 귀국하겠다는 바람, 모국에 대한 지속적 지원과 헌신, 모국에 의해 형성된 집단적 정체성"(강승묵, 2015: 12에서 재인용) 등의 특징을 갖고 있다.

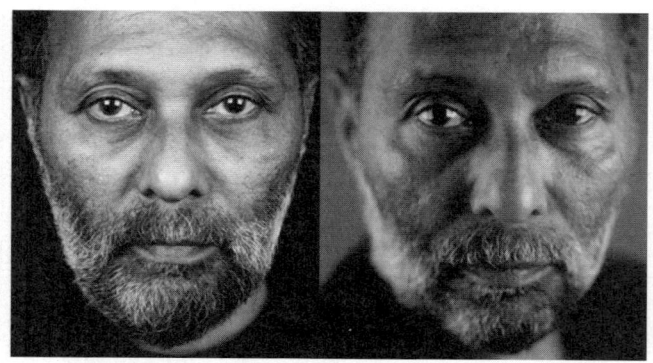

그림 1-3 스튜어트 홀(1932~2014)
자료: http://www.independent.co.uk/news/obituaries/professor-stuart-hall-sociologist-and-pioneer-in-the-field-of-cultural-studies-whose-work-explored-9120126.html(왼쪽)
http://www.the16types.info/vbulletin/showthread.php/52367-Stuart-Hall(오른쪽)

나 타 문화권에서의 자리매김에 관심을 가지며 자신의 문화이론을 정립한다.

이 장에서 마르크스주의 경제 환원론에 대한 그의 비판이나 이데올로기 문화이론, 이론적 실천 등에 대한 그의 모든 연구를 살펴볼 수는 없겠지만, 저항과 순응이 교차하는 문화 현장에 대해 스튜어트 홀이 들려준 이야기에는 반드시 귀를 기울일 필요가 있다. 홀은 문화를 삶의 총체적 방식으로 정의한 윌리엄스에 동의한다. 나아가 홀 등은 문화가 정치나 경제 같은 다른 영역과 경합하는 과정과 그 결과로 형성되는 제도적이고 이데올로기적인 효과와 갈등, 인간 주체들이 이를 현실생활에서 경험하고 적극적으로 생성 및 창출해가는 과정을 광범위하게 포함해야 한다고 강조한다(Hall et al., 1980).

또한 스튜어트 홀은 문화가 "더 이상 일련의 텍스트와 작품을 의미하지 않는다"(임영호, 1996: 161)라고 주장한다. 특히 패디 화넬Paddy Whannel

과 함께 쓴 『대중예술The Popular Arts』(1964)에서 홀은 모든 고급문화는 좋은 데 반해 모든 대중문화는 나쁘다는 리비스주의나 대량문화 비판(대부분 미국에서 파생한)을 배격한다(스토리, 1994: 91~92). 오히려 대부분의 고급문화와 일부 대중문화는 좋을 수 있으며, 특히 대중문화에 대해 좋거나 좋지 않다는 평가를 내리고 그 가치를 판단하는 것은 대중의 몫이라고 그들은 주장한다.

홀과 화넬은 대중예술의 목적 가운데 하나는 "대중이 (대중문화를) 쉽게 식별할 수 있도록 도와줌으로써 대중문화에 대해 공격 일변도였던 과거의 잘못된 일반화를 바로잡는 것, 즉 대중문화의 (부정적인) 영향을 걱정하기보다 대중이 대중예술을 통해 좀 더 지각 있는 대중이 되도록 훈련시키는 것"(Hall and Whannel, 1964: 35)이어야 한다고 주장한다. 여기서의 대중예술은 상품화되어 대량생산된 '보통' 영화나 팝 음악이 아닌 '가장 훌륭한' 영화, '가장 좋은' 재즈처럼 "지위가 격상된 대량문화"(스토리, 1994: 95)를 가리킨다.

특히 홀(Hall, 1980)은 수용자(원저의 viewer를 수용자로 번역)는 지배적-헤게모니적 위치dominant-hegemonic position, 타협적 위치negotiated position, 저항적 위치oppositional code(원저의 code를 위치로 번역)에서 대중예술과 대중(량)문화를 해독decoding한다고 주장한다. 지배적-헤게모니적 위치는 "수용자(시청자)가 텔레비전 뉴스 보도나 시사프로그램에 내재된 의미를 전부 그대로 받아들여 해독"(Hall, 1980: 136)한다는 것이다. 수용자가 전적으로 수동적인 입장에서 아무런 의심의 여지없이 송신자(생산자)가 만들어낸 의미를 수용한다는 것이지만, 사실 이런 해독방식은 이론으로만 존재할 뿐 실제로는 거의 발생하지 않는다고 홀은 이야기한다.

대부분의 경우 수용자는 "사건에 대한 지배적인 부호의 합법성은

인정하지만 개별적인 상황에 대해서는 보다 타협적으로 적용"(Hall, 1980: 137)하는 타협적 위치에서의 해독방식을 선택한다. 수용자는 문화적 산물의 의미를 그대로 받아들이지 않고 그 산물이 생산 및 소비되는 사회문화적 맥락을 고려해 의미를 해독한다. 이 방식은 수용자가 "지배적 의미와 능동적으로 투쟁하며 이를 통해 그 문화적·개인적 의미를 변형"(스터르큰·카트라이트, 2006: 46)시킴으로써 의미를 놓고 문화적 산물 자체나 생산자와 흥정을 벌이는 것이다. 따라서 이 위치에서 수용자는 단지 수동적인 입장에 머무르지 않고 능동적인 의미 생산자의 역할을 적극적으로 수행한다.

나아가 적극적으로 의미를 해독하는 수용자는 저항적 위치에서 "대안적인 준거틀에 의해 메시지를 재해석"(Hall, 1980: 138)하기도 한다. 이는 수용자가 문화적 산물에 내재되어 있는 이데올로기적 위치에 전혀 동의하지 않고 아예 그 산물 자체를 폐기함으로써 지배적인 의미 생산 체제를 거부하는 것을 가리킨다. 즉, 지배적 의미에 대항하고 그 의미를 전복시키는 것이 저항적 위치에서의 해독방식이라고 할 수 있다.

문화연구 2: 마르크스주의 문화론

언제부터인가 세간의 관심에서 차츰 멀어지면서 추억이 되어가는 이념 가운데 하나가 마르크스주의 Marxism이다. 그럼에도 불구하고 마르

그림 1-4 카를 마르크스(1818~1883)
자료: https://publicautonomy.org/2015/06/16/karl-marx-white/

크스주의는 문화연구의 근간이라고 할 만큼 문화연구에 지대한 영향을 미쳤다. 비록 문화를 연구하는 이들 모두가 마르크스주의자는 아닐지라도 대부분의 문화연구가 마르크스주의에 기반을 둔다고 할 정도이니 말이다. 마르크스주의 문화론은 에누리 없이 마르크스주의에 이론적 기반을 둔다. 특히 문화에 대한 마르크스주의적인 접근은 문화 텍스트와 실천행위는 그것이 생산되고 소비되는 역사적 상황과 관련된다는 점을 강조한다.

카를 마르크스Karl Marx가 『정치경제학 비판 요강A Contribution to the Critique of Political Economy』(2000)에서 제기한 토대/상부구조base/superstructure는 마르크스주의의 핵심 이론 가운데 하나이다. 토대는 생산력과 생산관계의 경제적 기반을, 상부구조는 토대에서 비롯되는 정치적·법적·교육적·종교적 제도와 규칙 등을 뜻한다. 상부구조에 속하는 정치 등이 토대에 해당하는 경제에 의해 결정된다는 경제결정론이 마르크스주의의 기반이다.

토대는 상부구조의 내용과 형식을 조건 짓거나 결정하며, 상부구조는 토대를 표현하거나 정당화한다.

그러나 문화를 포함해 모든 비경제적인 것을 경제의 문제로 귀결시키는 마르크스주의의 경제 환원론적 시각에 대한 비판은 끊이지 않았다. 마르크스 사후 그의 오랜 지기였던 프리드리히 엥겔스Friedrich Engels가 경제 환원론적인 경제 반영이론에 대한 비판을 다시 비판하느라 무척이나 노력했다는 사실은 널리 알려져 있다. 우리에게 중요한 것은 이 토대/상부구조가 문화에 미치는 영향이다.

마르크스주의 문화론

마르크스주의에서 문화는 상부구조에 속한다. 따라서 문화적 요소는 경제적 요소를 수동적으로 반영한 것일 수밖에 없다. 자본주의의 생산력과 생산관계에 의해 문화가 결정되는 셈이다. 자본과 계급의 권력관계에 천착하는 마르크스주의가 문화에 대한 수많은 논의를 촉발하는 데 결정적인 역할을 했음에도 불구하고 마르크스주의에서 상부구조에 속하는 문화는 정작 토대에 속하는 경제에 의해 반영된 부수적인 요소로만 인식되었다. 문화는 단지 지배계급과 피지배계급의 도구에 불과했다.

마르크스주의 문화론은 정통 마르크스주의를 따르는 정치경제학적 문화론과 수정 마르크스주의 문화론으로 양분된다. 특히 문화에 대한 정치경제학적 접근은 자본주의 사회에서 부르주아bourgeois라고 불리는 지배계급의 이해관계에 따라 문화가 결정되는 한계를 갖고 있다고 인식한다. 즉, 문화는 자본과 자본가에 종속된 상품으로써 자본과 자본가의 지배를 유지하거나 강화하는 수단이나 다름없다는 것이다.

그림 1-5 찰리 채플린(1889~1977)
자료: (왼쪽 위부터 시계방향으로) https://www.biography.com/news/charlie-chaplin-wives
https://www.pinterest.co.kr/explore/%EC%B0%B0%EB%A6%AC-%EC%B1%84%ED%94%8C%EB%A6%B0/
http://szubkult.blog.hu/2016/05/03/azt_tudtatok_hogy_charlie_chaplin_irt_egy_verset

'그를 모르는 사람은 없어도 제대로 아는 사람은 없고, 그의 영화를 모두 본 사람은 있어도 한 편을 끝까지 본 사람은 없다'는 말이 있다. 바로 찰리 채플린Charlie Chaplin 이야기이다. 찰리 채플린은 영화사상 가장 위대한 무성 영화배우이자 코미디언이었으며, 영화감독과 작곡가로서 다재다능한 능력을 뽐냈던 영국 출신의 세계적인 먼치킨munchkin* 천재이다.

* 먼치킨(munchkin)은 미국의 동화작가인 라이먼 프랭크 바움(Lyman Frank Baum)의 오즈 시리즈에 등장하는 가상의 나라인 먼치킨과 먼치킨의 주민을 동시에 가리키는 말이다. 먼치킨은 1900년부터 1919년까지 14권이 발간된 『오즈의 마법사(The Wonderful Wizard of Oz)』에서 키가 작고 파란색만 착용한 모습으로 묘사되었다. 찰리 채플린은 키가 작고 다재다능한 먼

채플린 영화 중에서 〈시티 라이트City Lights〉(1931)가 그의 탄생 100주기인 1989년에야 한국에서 처음 개봉되었다. 그 이전까지 그는 한국에서 이른바 '빨갱이' 취급을 받았고 그의 영화는 상영금지 대상이었기 때문이다. 그에게는 마르크스주의에 전도된 떠돌이little tramp 찰리, 또는 좌파 공산주의라는 낙인이 붙어 있었다. 그러나 마르크스주의 추종자이든 공산주의자이든 그에게 붙은 딱지가 중요하지는 않다. 중요한 것은 그가 제작한 일련의 영화들에 정치적으로 권력화된 자본에 대한 비판의식이 담겨 있다는 점이다. 더욱 흥미로운 것은 이 영화들이 표현하는 문화적인 실천행위의 의미이다.

1923년에 제작된 〈파리의 여인A Woman of Paris〉은 한 여인의 사랑 이야기였지만 상류사회에 속하는 부르주아에 대한 채플린 특유의 비판이 담겨 있어 채플린 스타일의 사회적 영화의 시초로 알려져 있다. 이후 채플린은 〈황금광 시대The Gold Rush〉(1925), 〈시티 라이트〉, 〈모던 타임스Modern Times〉(1936), 〈위대한 독재자The Great Dictator〉(1940) 등 자본주의 사회의 부조리와 문화적 불평등을 우회적으로 비판하는 일련의 영화들을 제작했다.

1927년부터 유성영화가 본격적으로 도입되었음에도 불구하고 채플린은 〈시티 라이트〉와 〈모던 타임스〉를 무성영화로 제작하면서 특유의 유머와 섬세하고 정교하게 감정을 유발하는 액션, 프레임frame의 경계선을 교묘하게 이용하는 촬영기법 등을 통해 자본주의 사회의 계급과 문화 간 불평등을 신랄하게 비판했다. 특히 〈모던 타임스〉는 정부, 자본가, 경

치킨처럼 영화배우이자 감독으로서뿐만 아니라 작가이자 음악감독으로서도 천재적인 솜씨를 뽐냄으로써 먼치킨 천재라는 별명을 얻었다(위키백과, 2017).

그림 1-6 찰리 채플린의 영화들
자료: (왼쪽부터) http://hellow.la/retrospectiva-posters-cine/
https://www.aliexpress.com/city-lights-chaplin_reviews.html
http://www.diariodenavarra.es/noticias/navarra/pamplona_comarca/pamplona/2014/04/14/tiempos_modemos_chaplin_martes_civivox_san_jorge_155393_1702.html
http://www.rogerebert.com/reviews/great-movie-the-great-dictator-1940

찰 등 지배 권력을 휘두르는 이들을 공장의 컨베이어 벨트, 파업, 마약 등의 소재를 통해 비판함으로써 자본주의의 병폐를 통렬히 풍자했다.

　　찰리 채플린은 "나는 공산주의자가 아니며 평생 어떤 정당이나 단체에도 가담한 적이 없다"라고 항변했지만 좌파적인 정치 성향을 지녔다는 의심을 받았다. 공산주의의 확산을 '인류의 진보'로 비유했던 그의 영화들은 역설적으로 경제라는 토대에 의해 상부구조에 속하는 문화가 영향을 받는다는 정통 마르크스주의와 일정한 거리를 두었다. 1914년부터 1953년까지 자본주의를 대표하는 미국에서 영화를 제작했던 채플린이지만 그의 사상이 사회주의자에 가까웠던 것만큼은 분명해 보인다. 어쩌면 그는 영화를 통해 상부의 문화가 하부(토대)의 경제로부터 상대적으로 자율성을 가진다는 수정 마르크스주의 문화론을 지지했을 수도 있다.

　　채플린은 문화가 자본주의 사회의 특정 생산양식에 의해 영향을 받기는 하지만 그 영향이 결정적이지 않을 수 있다고 고민하지 않았을까? 문화는 경제를 수동적으로 반영하는 데 그치지 않고 때로는 사회 변화를

능동적으로 추동할 만큼 경제로부터 상대적인 독립성을 갖는다는 것이 수정 마르크스주의 문화론이다.

"나는 혁명을 일으키고 싶지 않다. 단지 영화를 더 만들고 싶을 뿐이다"라는 채플린의 고백은 영화가 가장 강력한 문화적 창작물 중의 하나라는 점을 에둘러 강조한 것이라고 볼 수 있다. 그는 자본주의, 공산주의, 또는 사회주의, 그리고 정치와 경제, 무엇보다 문화와 영화(영상이라고 해도 무방한)에 대해 이렇게 충고한다. "우리는 때때로 너무 많이 생각하고 너무 적게 느낀다."

이데올로기와 헤게모니

이쯤에서 간략하게나마 반드시 짚고 넘어가야 할 두 사람이 있다. 바로 마르크스주의를 새로운 관점으로 재해석할 수 있는 가능성을 제시한 안토니오 그람시Antonio Gramsci와 루이 알튀세르Louis Althusser이다. 마르크스주의 문화론에 대한 논의를 더욱 확장시킨 이들의 이념적 논쟁을 세세히 살펴보는 일은 매우 복잡하고 어렵지만 몇 가지 중요한 개념만이라도 알아두면 이 책의 내용을 보다 쉽게 이해할 수 있을 것이다.

안토니오 그람시는 **헤게모니**hegemony라는 개념을 통해 자본주의 사회에서 지배계급이 피지배계급을 착취하고 억압하는데도 불구하고 사회가 그런대로 유지되고 존속되는 이유를 명쾌하게 설명한다. 헤게모니는 어느 한 사회가 추구하는 특정한 이해관계를 일반적인 것으로 받아들이게끔 하는 합의 등을 포괄하는 개념이다.

지배계층(계급)은 일방적으로 사회를 통치하지 않고 도덕적이고 지적인 리더십을 통해 사회를 이끌어가는 한편, 피지배계층(계급)은 현재

의 권력구조에 자신을 묶어두는 가치, 이상, 목적, 문화적이고 정치적인 의미들을 능동적으로 지지한다(스토리, 1994: 171~175). 헤게모니라는 개념에는 지배계층(계급)과 피지배계층(계급) 사이에서 벌어지는 저항과 협상을 통한 합의의 과정이 내포되어 있는 셈이다.

헤게모니는 특히 대중문화를 이해하는 데 중요한 기능을 하는데, 이에 대해서는 2장에서 자세히 살펴보기로 하고 루이 알튀세르의 **이데올로기**ideology에 대한 인식을 슬쩍 들여다보자. 이데올로기(의 카테고리)는 "문화연구와 마르크스 이론에서 여전히 중요한 이론적 문제"(Turner, 2003: 167)이다.

문화나 대중문화와 관련해서 이데올로기는 주로 다음의 다섯 가지로 정의된다(스토리, 1994: 14~18; Storey, 2008: 2~5). 첫째는 특정 집단에 의해 부각되는 조직적 사고체계, 둘째는 이 조직적 사고체계에 의해 창출된 문화적 텍스트나 실천행위가 실제 이미지를 왜곡시키기 위해 사용하는 눈가림이나 왜곡, 은폐의 방식으로 구조화된 허위의식false consciousness, 셋째는 텔레비전 픽션, 대중가요, 소설, 영화 등과 같은 이데올로기적 형식 자체, 넷째는 롤랑 바르트Roland Barthes가 주장한 것처럼(Barthes, 1987), 2단계 의미작용의 두 번째 단계에서 구성되는 함축의미connotation에 내포된 **신화**myth라고 부르는 것으로 정의된다.

마지막으로 다섯째는 루이 알튀세르가 주장한 것으로, 이데올로기는 단순히 관념들의 집합이 아니라 물질적 실천행위라는 것이다. 즉, 이데올로기는 단순히 일상생활에 대한 어떤 생각(사고)이 아니라 일상생활의 실천행위를 통해 맞닥뜨릴 수 있는 무엇이라는 것이다. 이런 정의에 따르면, 이데올로기는 평소에는 잘 드러나지 않지만 분명히 일상생활 속에 숨겨져 있는 조직적이고 체계적인 허위의식과 실천행위이자 그것들

에 대한 신념이라고 할 수 있다.*

알튀세르의 이데올로기론은 『마르크스를 위하여For Marx』(1969)라는 그의 저서에 상세히 언급되어 있다. 알튀세르에 따르면, 이데올로기는 "(자체의 논리와 엄밀성을 지닌) 다양한 재현(이미지, 신화, 생각, 개념) 체계"이다(Althusser, 1969: 231)(재현representation에 대해서는 3장 참조). 따라서 이데올로기는 "단순히 경제적 토대의 표현이 아니라, 하나의 실천행위로서 존재"(스토리, 1994: 162; Storey, 2008: 71)한다. 이데올로기는 지배계급에는 피지배계급에 대한 착취와 억압이 보편적이고 필연적인 실천행위라는 확신을, 동시에 피지배계급에는 세상이 별 문제없이 그럭저럭 잘 돌아가고 있다는 확신을 갖게 한다. 중요한 것은 이 두 가지 확신 모두 거의 대부분 잘못된 의식이라는 점이다.

다시 처음으로

다시 처음으로 돌아가 홀로문화를 주도하는 홀로족의 이야기를 마저 해보자. 혼자 즐기는 디저트를 일컫는 '혼디'라는 말을 들어본 적이 있을 것이다. 혼디를 비롯해 혼밥, 혼술, 혼영, 혼여 등의 행위는 결국 자기

* 이데올로기에 대한 루이 알튀세르의 정의는 학교(특히 대학)의 건축물(강의실)에도 적용된다. 헵디지(1998: 31)는 대부분의 현대 교육기구는 건축물 자체에 함축적인 이데올로기적 가정이 수반된다면서 대학과 대학의 건축물, 강의공간의 이데올로기를 비판한다. 지식이 예술과 과학으로 범주화되는 과정은 각기 다른 건축물에 각기 다른 분과를 할당하는 학교조직 체계 속에서 재생산되고, 대부분의 대학은 각각의 주체에게 (각자가 속해 있는) 분리된 층에 헌신케 함으로써 전통적인 분화를 유지한다는 것이다. 특히 선생과 학생들 사이의 위계질서적인 관계는 강의실의 배치에서 각인되는데, 단을 높이 올린 강단 앞에 장의자가 층층이 줄지어진 좌석 배열은 정보의 흐름을 제시할 뿐 아니라 교수의 권위를 자연스럽게 만드는 구실을 한다고 헵디지는 주장한다.

자신을 위한for myself, 자기만족적인 삶을 지향하는 문화현상의 일부이다. 이런 현상의 이면에는 타인이 아닌 자신을 위한 문화 소비를 통해 욕구를 충족함으로써 행복해질 수 있다는 인식이 깔려 있다.

마르크스주의 문화론의 측면에서 보면, 결국 '문화는 돈'이다. 돈이 있어야 문화가 있고, 문화가 있으면 돈도 자연스럽게 뒤따라온다. 이 지점에서 의문이 생긴다. 혹시 문화와 자본은 '잘못된 만남'을 한 것은 아닌지, 우리는 이 만남에 너무 깊이 빠져 있지는 않은지, 자본주의 사회에서는 '문화가 곧 돈'이듯 '삶이 곧 돈'이라는 냉소적이고 자조적인 자기합리화를 스스로에게 하고 있지는 않은지 말이다.*

또 한 가지 곰곰이 생각해봐야 할 것은 홀로 무엇을 한다는 것은 지극히 개인적인 행위이지만 이 행위는 결국 우리가 살아가는 사회에서 공공연히 또는 불가피하게 이루어진다는 점이다. 그래서 비록 혼자이지만 우리는 외롭지 않다. 적어도 덜 외롭다. 나처럼 어느 누군가도 혼자 밥을 먹고 혼자 술을 마시고 혼자 영화를 보고 혼자 여행을 할 것이기 때문에 나는 혼자가 아니다.

홀로인 나의 감정의 구조를 잘 들여다보면 혼자 밥을 먹거나 혼자

* 새로운 소비 행태를 지칭하는 신조어 욜로(YOLO)는 You Only Live Once의 약자로 '한 번뿐인 인생, 즐겁게 살자'는 주의를 가진 이들이 자신을 위해 기꺼이 지갑을 연다는 의미를 갖고 있다. 욜로는 급격히 늘어나는 1인 가구와 싱글족, 고독한 현대인의 초상을 반영한다. 나와 내 인생을 위로하고 싶은 사람들의 욕구는 2016년에 본격적인 욜로 트렌드로 이어졌다. 불황이 길어지고 나서야 한 번뿐인 인생의 가치에 눈을 뜬 사람들은 한층 자기 주도적인 소비로 욜로 라이프를 실천했다. 욜로는 완전히 새로운 말은 아니다. 인생은 한 번뿐이니 후회 없이 즐기라는 의미에 걸맞게 미국을 중심으로 젊은이나 여행족 사이에서 인사말로 쓰여왔다. 버락 오바마(Barack Obama) 전 미국 대통령도 건강보험 개혁안인 '오바마 케어'의 가입을 독려하는 동영상을 찍으면서 마지막에 "Yolo Man"이라고 말한 바 있다. 한 번뿐인 당신 인생에 꼭 필요한 정책이라는 뜻이다(이소아, 2016).

술을 마시거나 혼자 영화를 보거나 혼자 여행을 하는, 나처럼 홀로 있는 다른 누군가의 감정구조도 슬며시 눈에 들어올 것이다. 문화를 알면 사람이 보이고, 사람이 보이면 전혀 새로운 문화를 경험할 수 있다. 그 과정을 거치며 비로소 우리는 공유하고 공감하며 연대하고 실천할 수 있게 된다. 적어도 그럴 수 있다는 용기나 희망을 가질 수 있다.

앞에서 문화의 다섯 가지 정의를 살펴본 바 있다. 그중에서 넷째와 다섯째는 문화가 '홀로' 존재할 수 없다는 점을 전제한다. 혼밥은 단수형의 행위이지만 '혼밥러'가 여럿이 모여 홀로문화가 만들어진다면 개념상으로는 혼밥이지만 문화적으로는 혼밥'들'이 된다. 문화는 단수형이 아니라 '함께' 존재하는 복수형을 띤다고 하지 않았던가. 우리는 매끼 똑같은 밥을 먹지 않는다. 여러 가지 밥과 반찬이 우리의 선택을 망설이게 한다. 문화(현상)에도 여러 가지 다양한 양상이 공존한다. 따라서 생경한 문화적 현상을 처음 접하면 얼마간은 적응하는 데 애를 먹거나 수동적으로 거부의 몸짓을 보이지만 이내 학습 의욕을 불태우기도 하고 의외로 수월하게 동화되기도 한다. 문화는 살아 있는 생명체와 같기 때문이다.

2장 대중문화와 풀꽃

대중문화에 대해 어떤 말을 어떻게 하든지 그것은 결코 완전할 수 없으며, 항상 다른 무엇과 대비되는 의미에서 사용됨을 알아야 한다.

_존 스토리 John Storey, 2003: 13

신화적 생각은 항상 그들의 해결과 반대되는 것이 존재한다는 점을 자각함으로써 전진한다.

_클로드 레비스트로스 Claude Lévi-Strauss, 1968: 224

_____대중과 대중문화

앞 장에서 문화에 대한 이런저런 이야기를 적잖이 나누었지만 '문화는 이것'이라고 단언하기란 여전히 쉽지 않음을 눈치챘을 것이다. 한 가지는 분명하다. 다소 관념적이거나 낭만적일 수 있지만 문화연구는 문화를 '사회 내에 존재하는 다양한 삶의 방식'으로 정의한다는 점이다. 문화를 바라보는 여러 가지 입장에 따라 살을 더 붙이거나 뺄 수도 있고, 아예 틀을 바꾸면서 더욱 다양하게 문화를 정의할 수도 있겠지만 문화를 이해하려면 '사회 내, 다양한 삶, 방식' 등의 열쇠말이 필요하다는 점은 분명해 보인다.

대중

한 사회에 존재하는 다양한 삶의 방식을 문화라고 정의한다면, 얼핏 생각해 이 정의 앞에 대중이라는 단어만 추가하면 대중문화가 될 듯하다. 그러나 **대중**popular 및 **대중문화**popular culture와 관련된 이야기는 문화에 대한 이야기 못지않게 그리 간단치가 않다. 문화가 워낙 복잡한 개념인 데다 문화의 영역은 우리 삶의 전반에 두루 걸쳐 있을 만큼 광범위하며, 대중이라는 말 자체도 논란의 여지가 적지 않은 단어이기 때문이다.

대중은 사전적으로 '수많은 사람의 무리', '대량 생산·대량 소비를 특징으로 하는 현대사회를 구성하는 대다수의 사람. 엘리트와 상대되는 개념으로, 수동적·감정적·비합리적인 특성을 가진다'라고 정의되어 있다(국립국어원 표준국어대사전, 2017). 이런 정의에 따르면, 대중은 현대사회의 대량 생산과 소비 체제 속에서 수동적·감정적·비합리적으로 살아가는 수많은 사람들(엘리트가 아닌)쯤으로 이해될 수 있을 듯하다. 따라서 대중은 익명성을 특징으로 하는 수동적인 불특정 다수를 뜻하는 'mass'에 가깝고, 대중문화는 대중을 수동적인 존재로 가정한 문화나 수동적인 대중이 향유하는 문화로서 'mass culture'로 번역될 수 있다.

그러나 문화연구는 대중을 단순히 수동적인 존재로만 가정하지 않는다. 즉, 대중은 대량으로 생산되는 대중적인 문화적 산물을 아무런 의식 없이 감정적이고 비합리적으로 소비하지 않으며 오히려 이를 능동적이고 적극적으로 소비하는 주체적인 존재일 수 있다고 문화연구는 전제한다. 또한 대중은 소비의 주체일 뿐만 아니라 생비자生費者, prosumer로 불릴 만큼 생산의 주체이기도 하다.

대중문화

문화연구에서 대중은 다수의 무리를 뜻하는 'mass'보다 합리적이고 이성적인 일반 사람들을 뜻하는 'popular'로 전제된다. 대중문화 역시 근대 이후 자본주의 체제하에서 산업적 측면으로 문화에 접근하며 문화적 산물의 생산에 중점을 두는 'mass culture'보다 대중이 향유하고 경험하는 문화로서 문화의 소비나 수용, 의미의 구성과 해석의 과정에 천착하는 'popular culture'로 가정된다. mass culture는 대량으로 생산되고 소

비되는 '대량문화'인 데 반해, popular culture는 문화 생산과 소비의 주체이자 객체로서 대중이 주도하는 '대중문화'인 셈이다.

따라서 대중문화는 수동적인 대중이 경험하는 비합리적이고 감정적인 문화가 아니라 능동적인 대중에 의해 주도적으로 생산 및 소비되는 과정에서 다양한 양상과 국면으로 전개되는 문화라고 할 수 있다. 이와 같은 정의에 따르면, 어떤 문화든 대중의 삶 속에 존재하며, 대중에 의해 수용되지 않는 문화는 아무런 의미를 갖지 못한다.

대중문화는 우리가 살고 있는 사회구조와 밀접하게 연관되어 있으므로 사회가 바뀌면 대중문화도 달라진다. 이것은 곧 일상적 삶 자체가 변화하는 것이기 때문에 대중문화는 동태적일 수밖에 없다. 문화와 대중에 대한 다양한 시각과 관점에 따라 대중문화와 관련된 반론과 재반론이 거듭되어왔지만 대중문화는 대략 다음 **일곱 가지**로 정의된다(스토리, 1994: 18~36; Storey, 2003: 5~14).

첫째는 대중(적)이라는 뜻의 'popular'와 관련된 대중문화로, 대중문화는 많은 사람들이 좋아하는 작품, 낮은 수준inferior의 작품, 사람들이 좋아할 만하게 의도적으로 만들어진 작품, 사람들이 자신을 위해 만든 문화 등 네 가지로 정의 및 구분된다(Williams, 1983: 237). 대중문화는 단순히 많은 사람들이 폭넓게 두루두루 좋아하는 문화쯤으로 정의될 수 있는 것이다.

둘째는 이른바 고급문화high culture로 분류된 것 이외의 문화가 대중문화라는 정의이다. 고급문화의 잔여 범주residual category에 속하는 문화적 텍스트와 실천행위가 대중문화이며, 이런 문화는 고급스럽지 않은, 저급하고 열등한 대중적인 취향taste을 갖는다. 이런 정의는 고급문화에 비해 상대적으로 저렴한 비용을 들여 그 비용만큼만 효용가치를 갖는, 싸구려

일 뿐만 아니라 저속하기까지 한 저급문화low culture를 대중문화로 분류한다. 그러나 이처럼 고급문화를 잣대로 대중문화를 재단할 경우 대중을 배제하는 모순이 발생한다. 프랑스의 사회학자 피에르 부르디외Pierre Bourdieu는 계급 구분을 유지하기 위해 이와 같은 문화적 구분의 방법이 사용된다고 주장한다(스토리, 1994: 20에서 재인용). 대중문화가 계급을 판별하는 기능을 하거나 고급, 대중, 저급으로 대중문화를 구분하는 것은 매우 이데올로기적이라고 할 수 있다.

셋째는 대량문화mass culture를 대중문화로 정의하는 것이다. 이와 같은 정의는 대중성과 상업성을 문화를 결정하는 핵심 요소로 가정한다. 이 정의에 따르면, "문화 자체는 어떤 공식에 의해 만들어진 조작적인 것"이기 때문에 "마비된 정신으로 또는 무감각한 상태 아래서 수동적으로 소비"(스토리, 1994: 23)된다. 이런 관점에는 대중문화가 대량소비를 위해 대량생산된 '형편없는 상업문화'라는 인식이 깔려 있다.

넷째는 민중the people으로부터 발생한 문화가 대중문화라는 정의이다. 이는 민중의 '위'에 속하는 (지배)계급이 '아래'에 속하는 (피지배)계급인 민중에게 일방적으로 강요하는 문화가 아니라 민중이 자발적으로 만들어낸 문화가 대중문화라는 점을 강조한다. 민중이 누구냐에 대한 논란이 있을 수 있으나 민속 문화folk culture처럼 일반적이고 보편적인 사람들의 문화를 대중문화로 분류하는 것이 이 정의의 특징이다.

다섯째는 지배계급의 지배력에 저항하는 민중문화와 이에 순응하는 대량문화 사이에 존재하는 '교환과 협상이 일어나는 영역'이 대중문화라는 정의이다. 이 정의에서 중요한 것은 그 영역에서는 지배계급과 피지배계급 사이에 헤게모니를 둘러싼 갈등과 투쟁이 끊임없이 발생한다는 점이다.

앞 장에서 살펴봤듯이, 헤게모니는 안토니오 그람시가 사회의 지배계층이 지적이고 도덕적인 리더십을 통해 피지배계층의 동의를 구하는 것을 설명하기 위해 제시한 개념이다. 이런 관점에는 지배계급과 피지배계급(문화) 사이에는 이데올로기적인 갈등과 투쟁이 발생하고 그 갈등과 투쟁의 교환과 협상을 통해 타협적인 평형이 이루어진다는 인식이 전제되어 있다.

여섯째는 고급문화와 대중문화(또는 저급문화), 대량문화와 대중문화를 굳이 구분하지 않고 모든 문화가 포스트모던 문화postmodern culture, 상업문화commercial culture일 뿐이라는 점을 강조한다. 문화 자체가 상품일 정도로 문화와 산업은 불가분의 관계에 있기 때문에 문화와 산업을 구분하는 것은 무의미하다는 것이다.

마지막으로 일곱째는 이러한 여섯 가지 정의에 공통적으로 적용되는 것으로, 대중문화는 산업화와 도시화 때문에 생긴 문화라는 정의이다. 이와 같은 정의는 영국의 산업혁명 이후 문화에 대한 관심이 본격화되었기 때문에 문화와 대중문화를 논의하는 데 자본주의의 시장경제 체계를 빼놓을 수 없다는 점을 가정한다.

대중문화에 대한 정의를 정리하다 보니 문득 궁금해지는 것이 있다. 우리 사회에는 분명 정치경제적으로 권력을 틀어쥐고 있는 상위 몇 퍼센트 아니면 아예 하위 몇 퍼센트에 속하는 이들이 있다. 즉, 대중이 아니거나 아니길 원하는 이들 아니면 아예 대중조차 될 수 없는 이들도 있는 것이다. 그렇다면 이들이 경험하는 문화 또한 대중문화라고 할 수 있을까 하는 의문이 든다. 가령 한 병에 수백만 원을 호가하는 값비싼 양주를 서슴없이 마시는 이들의 술(집)문화는 우아하고 고상한 고급문화이며, 안주도 없이 소주 한잔 기울일 수밖에 없는 서민들의 술(집)문화는

그림 2-1 가수 김건모가 소주병을 활용한 다양한 문화적 방식을 보여준 〈미운 우리 새끼〉(SBS)의 장면들

대중문화에도 끼지 못하는 형편없는 싸구려 문화로 구분해야 할까?

혹시 '김건모 문화'라고 들어보았는가? 김건모라는 대중가수의 이름은 들어보았을 것이다. 그는 한국에서 가장 대중적인 술인 소주 애호가로 널리 알려져 있다. 오죽하면 자신의 집에 소주 보관 전용 냉장고까지 들여놓았을까. 〈미운 우리 새끼〉(SBS)라는 방송프로그램에서 그는 근사한 크리스마스트리를 만들었는데, 그 트리는 소나무도 전나무도 아닌 빨래건조대였다.

장식품은 산타클로스도 루돌프도, 그 흔한 별이나 달, 장화나 눈사람도, 하다못해 반짝이는 눈이 덮여 있는 솔방울도 아니었다. 바로 그가 마시고 남긴 빈 소주병들이 장식품이었다. 무려 300병이 넘는 빈 소주병으로 크리스마스트리를 만들었던 것이다. 급기야 소주로 분수를 만들고 소주 정수기까지 방송에 등장시킨 김건모의 기행 아닌 기행은 실제 현실에서 수많은 아류작을 양산했을 만큼 대중으로부터 선풍적인 관심을 끌

었다.

한 시대를 풍미했던 국민가수 김건모의 연간 수입은 얼마나 될까? 모르긴 몰라도 밀리언셀러 음반을 무려 다섯 장이나 보유한 그라면 꽤 되지 않을까 싶다. 어찌됐든 그가 성공한 대중연예인 중의 한 명인 것은 분명할 터이다. 그런 그가 가장 서민적인 술인 소주 예찬론자인 것이다. 이제 궁금증을 풀어보자. 가수 김건모는 적어도 노동(자)계급은 아니다. 그런 그가 비교적 저렴한 소주를 즐겨 마신다. 그렇다면 그의 술(음주)문화는 고급문화인가, 아니면 대중문화 또는 저급문화(이 말이 탐탁지 않다면 싸구려문화?)인가? 이런 반론도 가능하다. 돈이 많은 사람도 소주를 사랑할 수 있지 않을까? 물론이다. 그렇다면 그의 문화는 어떤 문화라고 할 수 있을까?

지배와 피지배, 대중문화

대중과 대중문화를 정의하는 데 가장 중요하게 검토해야 할 것은 대중 및 대중문화를 둘러싸고 전개되는 지배와 피지배의 관계에 대한 인식이다. 앞 장에서 살펴본 문화주의자들은 대중을 'mass'가 아닌 'popular'로 인식하면서 대중문화를 이해하고자 했다. 이들에 따르면, 계급의 측면보다 더욱 다양하고 복잡하게 얽혀 있는 지배와 피지배 관계라는 측면에서 대중을 이해해야만 대중문화의 실체에 더 가까이 다가갈 수 있다.

어느 사회이든 다수인 대중은 권력을 가진 소수에 의해 지배를 받는다. 대다수의 대중은 피지배계급에 속하면서 소수의 지배계급이 통제하고 억압하는 사회구조에서 살아가는 것이다. 지배계급은 별다른 탈이 나지 않도록 사회를 잘 유지하기 위한 수단으로 문화를 이용하기 마련인

데, 피지배계급은 그런 지배계급의 전략(문화정책과 같은)에 지배계급의 이해관계를 위한 의도가 숨겨져 있다고 의심한다.

따라서 지배계급과 피지배계급 사이에는 대중문화를 둘러싸고 어떤 식으로든 문제가 불거질 소지가 잠재되어 있다. 대중문화는 "사회 내 피지배를 경험하는 다양한 집단의 삶의 방식이 지배 집단 문화와 경쟁(저항)하는 장"(원용진, 2010: 36)이고, "끊임없는 갈등과 대립, 타협과 공존이 이루어지는 복잡하고 변화무쌍한 영역"(김창남, 2003: 40)이기 때문이다.

고급과 저급, 지배와 피지배, 자본가와 노동자, 억압과 저항, 상류층과 하류층 등의 행간에는 권력(의 게임)이 은연중에 숨어 있다는 사실을 어렵지 않게 발견할 수 있다. 자본권력을 가진 이들과 그렇지 않은 이들 간에 벌어지는 갈등과 대립, 경쟁과 투쟁, 교환과 협상의 법칙이 이 말들 속에 내포되어 있는 것이다. 대중문화는 그 사이에서 모종의 '역할'을 한다. 대중문화는 양자의 상호작용을 자연스럽고 은밀하게 조장하고 전파하는 데, 그리고 대중이 이를 수용하도록 작동하는 데 일조하는 것이다.

특히 자본주의 사회에서 지배와 피지배의 관계는 일반적으로 불가피한 것으로 인식된다. 자본을 많이 가진 소수는 그렇지 못한 다수를 자본이라는 권력을 통해 억압하고 구속하며, 다수는 이에 저항하기도 하고 협상을 통해 더 많은 자본을 갖고자 하기도 한다. 대중문화는, 정확히 말해 대중문화산업은 지배와 피지배의 관계를 마치 상식common sense처럼 자연스럽게 받아들이도록 만든다. 대중문화에는 "별다른 고민 없이 지배를 상식적으로 자연스럽게 받아들이게 하는 힘"(원용진, 2010: 38)이 있는 것이다.

앞 장에서 살펴본 마르크스주의 문화론을 기억할 것이다. 앞 장까지 갈 필요 없이 이 장의 앞부분에서 이야기한 대중문화의 다섯째 정의

를 다시 읽어보더라도 안토니오 그람시가 주장한 헤게모니는 대중문화가 담당하는 '어떤 역할'을 이해하는 데 매우 유용한 개념이다. 대중문화는 어느 한 사회 내에서 발생하는 지배와 피지배 사이의 줄다리기와도 같다. 정확히 말하면, 그 힘겨루기가 펼쳐지는 장이 대중문화이다.

대중문화를 이해하기 위해 헤게모니 개념을 적극적으로 차용해보면, 대중문화는 프랑크푸르트학파가 주장하듯이, 정치적으로 조작된 문화는 아닌 듯하다. 또한 "사회적 쇠퇴와 타락의 징후(문화와 문명의 전통)도 아니고, 아래로부터 자생적으로 일어나는 어떤 것(문화주의의 일부 주장)도 아니며, 수동적 주체에게 정체성을 부과하는 '의미-기계'(구조주의의 일부 주장)도 아니다"(스토리, 1994: 175). 헤게모니 이론은 지배계급의 억압에 대한 피지배계급의 저항과 지배계급과 피지배계급 간 협상을 통한 합의의 과정 사이를 부단히 왕복하는 '저울의 추'와 같기 때문이다.

프랑크푸르트학파

앞 장에 등장했던 카를 마르크스는 정작 문화에 관한 어떤 것도 구체적으로 언급한 적이 없다고 한다. 따라서 마르크스주의 문화론이라는 것도 명확하지 않을 수 있다. 그렇다 보니 마르크스와 마르크스주의로부터 어떤 식으로든 영향을 받지 않은 문화이론은 없다는 사실이 놀랍기까지 하다. 독일의 마르크스주의 철학자이자 미학자인 테오도어 아도르노Theodor Adorno와 막스 호르크하이머Max Horkheimer가 주도한 프랑크푸르트학파*는 **문화산업**culture industry의 관점에서 대중문화를 비판한다.

프랑크푸르트학파는 대중문화가 대량생산과 대량소비의 경제체계로부터 결코 자유롭지 않다고 역설한다. 특히 아도르노와 호르크하이머

는 문화적 동질성과 예측 가능성이라는 문화산업의 특성을 제시하면서 "영화, 라디오, 잡지는 전체적으로나 부분적으로 동일한 성질을 갖고 있으며 …… 모든 대량문화는 동일하다"(Storey, 2008: 62)고 강조한다. 대량 생산된 대중문화는 규격화standardization, 정형화stereotype, 보수성conservatism, 조작된 소비상품manipulated consumer goods, 허위mendacity 등의 특징을 갖는다는 것이다(Löwenthal, 1961: 11).

 이들의 주장에서 눈여겨봐야 할 것은 이와 같은 특징을 갖는 대중문화로 인해 "노동계급의 정치성이 희석되고, 억압적이고 착취적인 자본주의 사회의 틀 안에서 얻을 수 있는 정치경제적인 목표로만 노동계급의 지평이 제한"(Storey, 2008, 63)된다는 사실이다. 즉, 고도로 산업화된 사회에서의 풍요로운 소비 형태는 대중으로 하여금 행복한 사회에 산다는 허위의식을 갖게 하고, 영화나 방송프로그램 같은 대중문화 상품은 이런 허위의식으로 대중의 의식을 마비시키고 대중을 조작한다는 것이다. 아도르노와 호르크하이머는 문화의 상품화가 가속화됨에 따라 기계적으로 복제되면서 무한 재생산되는 문화상품이 문화생산물의 고유한 성질aura마저 빼앗아버린다고 비판하기도 한다.

 프랑크푸르트학파의 문화산업론에 따르면, 예술이 자본의 논리를 추종하면서 대중문화는 대중의 **허위 욕구**false needs를 부추기고 끊임없이 자본을 증식하는 데 몰두한다. 상품으로 전락한 문화는 대중의 허위 욕

* 1923년에 창설된 프랑크푸르트대학교 사회연구소에는 마르크스주의에 대한 비판이론에 관심을 가진 일군의 학자들이 모여들었다. 이들이 일종의 학파를 형성한 데서 프랑크푸르트학파라는 이름이 생겼다. 프랑크푸르트학파는 1933년에 아돌프 히틀러(Adolf Hitler)가 나치 정권을 수립하자 미국 뉴욕에 있는 컬럼비아대학교로 자리를 옮겼다가 1949년에 다시 프랑크푸르트로 돌아왔다.

구를 충족시키기 위한 다양한 생산물을 대중에게 선보이고 이를 통한 이익 창출을 최대의 가치로 포장한다. 이와 같은 문화산업의 달콤한 유혹은 "소비가 곧 미덕이며 선이고 행복을 보장하는 것처럼 꾸며댄다. 이러한 상상적인 욕구 충족에 대한 기대는 곧 실질적인 소비로 이어지며 궁극적으로 자본주의 사회에 대한 비판적인 사상을 갉아먹는다"(원용진, 2010: 138).

문화연구 3: 구조주의 문화론과 후기구조주의 문화론

구조주의 문화론

1장에서 살펴본 문화(대중문화를 포함해)에 대한 논의는 대부분 영국 문화연구의 전통을 따른 것이다. 그러나 이 장에서 살펴볼 구조주의와 후기구조주의에 대한 논의는 프랑스의 학문적 전통에 기대는 바가 크다. 특히 구조주의와 후기구조주의는 언어의 문법체계처럼 사회에도 '체계적인 무엇'이 있다는 사실을 강조한다(3장에서 구체적으로 살펴보겠지만 영상에도 문법이 있다).

구조주의는 이 '체계적인 무엇'에 대한 관심으로부터 촉발되었다. 결론부터 이야기하면, 체계적인 무엇은 **구조**structure를 가리킨다. 구조는 현상이 아니라 현상의 '안쪽이나 아래에 있는 것'으로, 결과로서의 현상의 원인에 해당한다. 어떤 사건이나 행위에는 이유가 있다. 이유 없이 발

생하는 사건이나 행위는 없다는 것이 구조주의의 믿음이고, 그 이유가 바로 구조이다. 구조는 논리적이다. 구조는 누구라도 사건과 행위의 이유에 대해 고개를 주억거릴 만큼 타당한 것이어야 한다. 또한 구조는 숨겨져 있다. 현상의 이면에 숨겨져 현상을 작동시키는 것이 구조이다.

구조주의의 관점에서 보면 문화는 체계적으로 조직된 구조라고 할 수 있다. 가로와 세로가 일정한 간격으로 직조되는 직물의 씨줄과 날줄, 또는 건물을 짓기 위해 단단하게 땅을 다지고 그 위에 벽돌을 한 장씩 올리는 과정을 떠올려보면 문화와 구조의 관계를 이해할 수 있을 것이다. 한 치의 오차도 없이 체계화된 직물과 건축물의 구조가 곧 문화이다. 언어를 예로 들면, 무슨 말을 하거나 글을 쓸 때 그 말과 글에는 무엇이든 의미가 있을 것이다. 무엇보다 그 말과 글은 어떤 형식으로든 '앞뒤와 위아래'가 일목요연하게 맞아떨어져야 할 것이다. 그래야 의미를 통한 소통(커뮤니케이션)이 원활하게 이루어지기 때문이다. 언어의 문법, 그것이 언어의 구조이다.

또한 구조주의는 "인간 개개인의 의식을 넘어선 보편적이고 객관적인 질서와 규칙을 찾아가는, 즉 인간의 조건을 찾아가는 작업"(원용진, 2010: 271)이다. 인간의 삶 자체와 삶의 모든 방식을 문화로 가정한다면, 인간의 조건과 질서와 규칙을 찾아가는 일이 곧 문화이다. 결국 구조주의 문화론은 인간의 조건과 문화의 구조를 찾아가는 작업이라고 할 수 있다.

문화에 대한 공부는 구조주의 문화론에서 시작해 구조주의 문화론으로 끝난다고 할 만큼 구조주의 문화론은 문화와 대중문화를 분석하는 가장 중요한 이론이자 방법론 중의 하나이다. 사실 1장에서 살펴본 문화주의가 그랬듯이, 구조주의에 대한 비판도 적지 않다. 그럼에도 불구하

그림 2-2 페르디낭 드 소쉬르(1857~1913)
자료: https://pt.slideshare.net/brendaceron/ferdinand-de-saussure-10324267(왼쪽)
https://sirciaranlowry.wordpress.com/2012/10/(오른쪽)

고 구조주의는 "문화연구를 위해 절대적으로 어떤 문제들에 대해 만족스러운 답변을 주었다기보다 문제를 제기"(임영호, 1996: 177)했다는 측면에서 문화연구의 다양한 방법론적인 틀을 갖추는 데 결정적으로 기여했다고 할 수 있다.

구조주의는 프랑스를 중심으로 문화연구의 학문적 체계를 구축한 바 있는 페르디낭 드 소쉬르Ferdinand de Saussure, 클로드 레비스트로스Claude Lévi-Strauss, 롤랑 바르트, 루이 알튀세르에 의해 주도적으로 수행되었다. 알튀세르는 1장의 마르크스주의 문화론에서 등장했으므로 여기서는 소쉬르와 레비스트로스, 바르트의 구조주의 문화론을 살펴보자.

페르디낭 드 소쉬르의 기호론

구조주의는 문화적 의미를 생산하는 재현된 텍스트 형식(구조)에 관

심을 갖는다. 스위스 출신의 프랑스계 언어학자이자 기호학의 선구자인 페르디낭 드 소쉬르의 구조주의 언어학은 텍스트 형식(구조)을 탐구하는 **기호론**semiology이 핵심이다.*

소쉬르의 기호론은 의외로 무척 간단하다. 그는 언어의 기본 단위를 **기호**sign로 이해했다. 사전적으로 sign은 신호, 표시, 간판, 몸짓, 징후, 조짐 등을 뜻하지만, 기호학에서는 sign을 통상적으로 '기호'로 번역한다. 기호는 **기표**signifier: Sr.와 **기의**signified: Sd.로 구성되어 있다.

예를 들어, 주로 북반구의 온대와 아한대에 분포하며, 높이 2~3미터의 어긋난 깃 모양의 잎을 가지고 있고 5~6월에 담홍색, 담자색, 흰색 따위의 꽃을 피우는 꽃나무의 이름은 무엇일까? 바로 장미이다. 장미꽃이 연상되는가? 만일 연상된다면 그런 모양과 색깔을 띤 꽃의 물리적 특성도 떠올릴 수 있을 것이다. 그것이 기표이다. 기표는 오감을 통해 직접 경험할 수 있는 것으로, 실제로 존재하는 감각적 실체이자 물리적 대상이다. 우리는 앞에서 예로 든 물리적 대상이자 감각적 실체를 가진 꽃을 장미라고 자연스럽게 머릿속에 그릴 수 있다. 또한 장미라고 이름을 붙이고 그렇게 부를 수도 있다.

장미라고 불리는 꽃의 모양과 색깔이 기표이고, 그런 꽃을 장미라고 부르는 것이 기표의 정신적 특성인 기의이다. 기의는 물리적 특성으로서의 기표의 이름이자 이름에 담겨 있는 의미인 셈이다. 기의는 오감

* 기호학의 영어식 표기는 'semiotics'와 'semiology' 두 가지가 있다. 페르디낭 드 소쉬르가 주창한 'semiology'는 주로 기호론으로 번역되며, 미국의 철학자이자 언어학자인 찰스 샌더스 퍼스(Charles Sanders Peirce)가 정립한 'semiotics'는 기호학으로 번역된다. 어떤 용어를 사용하든 기호학(론)은 기호의 작동 방식과 사용 방법에 대한 과학적 연구이며, 여기서는 학문의 분류체계를 준용해 '기호학'으로 통일한다.

으로 직접 경험할 수 없는, 부재하는 정신적인 개념이다. 장미라는 이름과 장미의 의미는 오감으로 경험할 수 없는 관념적인 것이다.

이제 기표와 기의를 합해보자. 주로 5~6월에, 대부분 빨간색으로 피는, 깃 모양의 어긋난 꽃잎들이 한 잎씩 켜켜이 봉우리를 맺는, 그런 물리적 특성(기표)을 지닌 꽃을 우리는 장미(기의)라고 정신적으로 떠올리고 그렇게 '부른다'. 장미(기호)는 이러한 물리적 특성(기표)과 정신적 특성(기의)이 합해져야 비로소 장미라는 기호가 될 수 있다.

그런데 그 꽃을 다른 이들은 rose(미국), rosa(프랑스), qiángwēi(중국), バラ(일본), gül(터키)이라고도 부른다. 부르는 이름이 나라, 언어, 문화마다 모두 제각각이다. 이처럼 기호를 구성하는 기표와 기의의 관계는 **자의적**arbitrary이라는 것이 기호의 첫째 특성이다. 장미를 '장미'라고 부르려면 적어도 한국어를 알아야 한다. 한국어가 공용어인 한국사회에서는 그 꽃을 장미라고 부르지만, 영어권 사회에서는 rose라고 부른다. 즉, 기호는 그 기호를 사용하는 사회 구성원들의 약속과 합의에 따라 다르게 불릴 수 있고, 다른 의미를 가질 수도 있다. 기호를 구성하는 기표와 기의의 관계가 사회의 규칙과 관습rules and conventions에 따라 결정되기 때문이다. 사회문화적인 약속과 동의의 결과에 따라 기호의 이름과 의미가 달라지는 것이다.

물리적 특성인 기표에서 정신적 특성인 기의로 이동하면서 기호는 의미를 얻는다. 이를 **의미작용**signification이라고 한다. 기호가 의미를 획득하는 과정이자 결과인 의미작용에는 당연히 사회문화적인 약속과 동의가 필요하다. 기호는 그 자체로는 의미를 갖지 못하기 때문이다. 장미가 장미의 의미를 갖기 위해서는 장미의 기호와 다른 기호(예를 들면 국화)가 달라야 한다. 이것이 하나의 기호가 의미를 얻기 위해서는 또 다른 기호

와 **차이**difference가 있어야 한다는 기호의 둘째 특성이다. 장미는 국화와 차이가 있다. 생긴 모양도, 색깔도, 무엇보다 부르는 이름까지 완전히 다르다.

소쉬르의 기호론에 따르면 언어는 언어 자체의 고유한 특성보다 언어가 사용되는 사회문화적인 규칙과 관습에 의해 의미를 가질 수 있다. 특히 기호로서의 하나의 언어는 언어 자체로는 의미를 가질 수 없다. 즉, 개별 기호는 스스로 의미를 갖는 것이 아니라 다른 기호와의 관계(차이)에 의해 의미를 갖는 것이다.

기호의 세 번째 특성은 **다의적**polysemic이라는 것이다. 하나의 기호는 하나의 의미만을 갖지 않는다. 장미의 예를 더 들어보자. 흔히 꽃의 특성에 따라 그 꽃에 붙는 상징적인 의미를 꽃말이라고 한다. 장미의 꽃말, 즉 장미의 상징적 의미가 무엇인지 우리는 잘 알고 있다. 빨간색이 대부분인 장미는 열정, 애정, 사랑, 행복, 욕망, 아름다움 등의 의미를 갖고 있다. 혹시 장미의 상징적 의미 중에 불가능도 있다는 사실을 들어본 적이 있는가? 질투나 무성의가 장미의 꽃말이라고 생각해본 적은 있는가? 노랑 장미는 영국에서는 질투, 프랑스에서는 무성의라는 의미를 갖고 있다고 한다. 파랑 장미는 불가능을 뜻하며, 빨강 장미도 아주 오래 전 로마에서는 밀회의 비밀을 의미했다고 한다.

이제 충분히 눈치를 챘으리라. 기호의 의미는 시대, 나라, 지역, 민족, 인종, 사회마다 다르다. 즉, 문화마다 기호의 의미는 달라진다. 하나의 기호가 여러 가지의 의미를 지니는 것은 이 때문이다. 기표와 기의, 사회적 약속과 합의, 동의, 규칙과 관습 등은 기호가 기호이기 위해, 기호가 의미를 갖기 위해 필요한 것들이라고 소쉬르는 강조한다.

언어학은 구조의 예술이다. 따라서 언어를 비롯해 영상(작품, 매체)

등 의미를 갖고자 하는 모든 것들의 구조에 관심을 갖는 구조주의와 기호학은 거의 동의어로 취급된다. 기호학이란 구조주의의 방법론으로서, 다양한 문화현상에 접근하고자 하는 이론적 혹은 지적 기획인 것이다.*
소쉬르의 기호학에서 비롯된 구조주의 문화론은 문학, 회화, 사진, 영화, 텔레비전, 광고, 애니메이션 등 거의 모든 대중매체(영상매체)의 텍스트(작품) 내에서 의미 생성(의미작용)을 가능하게 하는 구조를 분석하는 작업에 관심이 많다. 나아가 그 텍스트들 내부(구조)에 숨겨진 특정 이데올로기의 실체를 밝혀내는 작업의 중요성을 강조하기도 한다.

롤랑 바르트의 2단계 의미작용과 신화

의미작용이란 어떤 하나의 기호가 의미를 획득하는 과정과 결과이다. 롤랑 바르트는 기표와 기의가 결합해 기호가 되면서 의미를 갖는다는 소쉬르의 아이디어를 참조해 더욱 면밀하게 의미작용을 분석했다. 바르트도 기표 더하기 기의가 기호라는 소쉬르의 공식을 수용했지만 기호의 의미가 이 공식에 의해 처음 한 번만 작용하는 것은 아니라고 가정한다.
앞에서 예로 든 장미를 다시 예로 들면, 주로 5~6월에 대부분 빨간색인 깃 모양의 어긋난 꽃잎들이 한 잎씩 켜켜이 봉우리를 맺는 물리적 특성(기표)을 지닌 꽃을 장미(기의)라고 정신적으로 떠올리면서 비로소 장미라는 기호가 완성된다. 이 단계가 첫 번째 의미작용이다. 여기까지

* 기호학은 문학·영화·사진·텔레비전 등 대중문화 텍스트를 분석하는 데 매우 유용한 방법론적 틀을 제공했으며, 이를 통해 학문적 영역에서 소외되었던 대중문화를 진지한 이론적 분석 대상으로 격상시키는 데 크게 기여했다(김창남, 2003: 86~87).

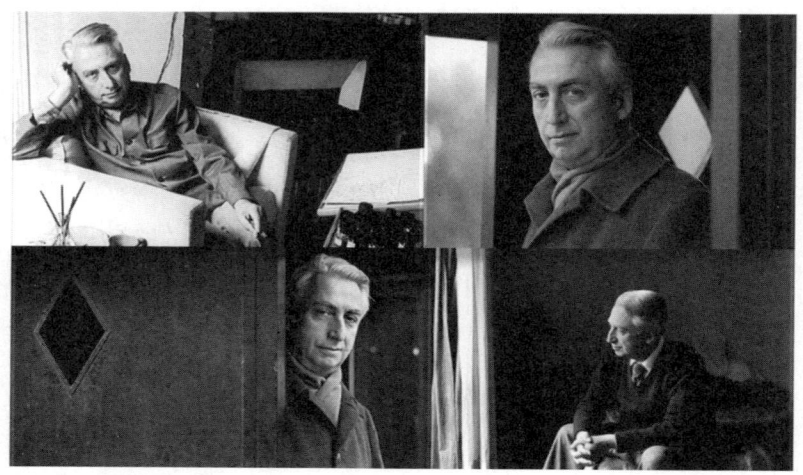

그림 2-3 롤랑 바르트(1915~1980)
자료: (왼쪽 위부터 시계방향으로) https://www.theguardian.com/books/2011/mar/26/roland-barthes-camera-lucida-rereading
https://www.biography.com/people/roland-barthes-36995
https://www.franceculture.fr/philosophie/roland-barthes-lennui-est-un-alibi-social
https://rhystranter.com/2015/11/12/roland-barthes-studies-100-centenary-academic-journal-badmington/

는 바르트도 소쉬르와 같은 생각이었다. 바르트(Barthes, 1977: 32~51)는 이 첫 번째 의미작용에서 발생하는 기호의 의미를 **외연의미**denotation라고 정의했다. 문제는 지금부터이다.

 롤랑 바르트는 1차 의미작용 단계에서 완성된 기호(의 의미)는 이 상태에 머물러 있지 않고 두 번째 의미작용 단계로 넘어간다고 주장한다. 1차 의미작용 단계에서 완성된 기호의 의미(외연의미)가 2차 의미작용 단계에서 새로운 기표가 되며 이 새로운 기표에는 새로운 기의가 붙는데, 이처럼 새로운 기표와 기의가 만나 새로운 기호가 등장한다는 것이다. 새로운 기표 더하기 새로운 기의에 의해 새롭게 만들어진 기호(의 의미)가 2차 의미작용에서 발생하는 **함축의미**connotation(함의, 내포)이다.

장미는 1차 의미작용 단계에서는 장미라는 외연의미를 가지고, 2차 의미작용 단계에서는 앞에서 살펴본 여러 가지 다양한 상징적 의미(꽃말)를 새롭게 갖는다. 기호에 "인간의 감정이나 평가가 더해지는 과정", "기호를 해석하는 사람의 주관적인 면이 가해지는 순간"(원용진, 2010: 306)에 바로 2차 의미작용 단계인 함축의미가 작동한다.

여기서 끝이 아니다. 더 중요한 사실은 정작 따로 있다. 2차 의미작용 단계에서 **신화**myth라는 것이 발생한다는 사실이다. 2차 의미작용 단계에서는 특정 대상이나 이미지 속에 숨겨져 있던(내포·함축되어 있던) 문화적 가치관이나 신념이 외연적으로 표출된다. 신화는 이 2차 의미작용, 즉 함축의미의 단계에서 생산되고 소비되는 것으로, 어느 한 사회 내에 보편적으로 구조화되어 있는 믿음이나 가치라고 할 수 있다. 이때의 신화는 1장에서 살펴본 이데올로기와 동의어라고 이해해도 무방하다. 신화는 사회의 지배계급이 자신들의 이해관계(권력)를 유지 및 강화하기 위해 사용하는 사고와 실천의 체계로서의 이데올로기인 셈이다.

앞에서 기호의 세 번째 특성으로 다의성polysemy을 들었다. 기호의 다의성은 어떤 기호이든 단 하나의 의미만 갖거나 의미작용을 하는 것이 아니라 복수의 의미를 갖거나 최소한 그럴 만한 잠재력이 있음을 가리킨다. 한 장의 사진과 그 사진의 의미를 함축한 사진의 제목이나 설명문을 예로 들면서 바르트(Barthes, 1977: 32~51)는 이미지와 텍스트의 외연의미와 함축의미에 대해 **정박**anchorage이라는 용어를 사용했다. 이미지는 텍스트에 비해 의미의 다의성이 더욱 두드러지기 때문에 사진과 같은 이미지에 표제와 같은 텍스트가 따라붙어도 사진의 의미가 텍스트가 지시하는 어느 한 가지의 의미만으로 정박(고정)되지 않는다는 것이다.

1, 2차 의미작용을 거치며 새로운 기호와 의미가 계속 발견되고 이

전 단계에서는 잘 보이지 않았던 신화가 수면 위로 떠오르면서 그 신화가 지배 이데올로기가 되는 일련의 흐름에 조금 더 상상력을 보태면 의미작용 단계가 2차에서 멈추는 이유가 궁금해지지 않는가? 혹시 3차, 4차로 계속 이어질 수는 없을까? 기존의 신화와 이데올로기에 반하는 또 다른 신화와 이데올로기의 등장은 불가능할까? 상상을 잠시 멈추고 신화와 이데올로기에는 필연적으로 긴장과 견제의 기능이 있다는 사실을 상기해보면, 기존의 신화나 이데올로기와 대립하고 갈등을 일으키는 반反신화, 반反이데올로기가 새로 등장할 수 있음을 알 수 있다.

따지고 보면 이 세상에 영원한 것은 없다. 언젠가는 장미가 다른 이름으로 불릴 수도 있고 장미라는 기호의 의미가 엉뚱하게 바뀔 수도 있다. 다시 상상력을 동원해보자. 사랑에 빠진 남성의 고민 가운데 하나가 '100송이 장미'를 선물하는 것이다. 첫 만남 이후 100일째 되는 날 사랑하는 여성에게 반드시 선물해야 할 것 같은 장미 100송이는 100일을 기념하는 의미일까? 100이라는 완전한 숫자의 상징일까? 왜 하필 100송이일까? 한 송이는 나 또는 너, 아니면 우리라는 의미를 담아서 99송이만 건네면 어떨까? 100송이의 꽃에 한 장씩 지폐를 싸서 주면 어떨까?

100송이의 장미꽃이든 100장의 현금 꽃이든 장미와 돈이 사랑의 마음을 대신하는 세태에 대해 이러쿵저러쿵 이야기하는 것은 부질없을 듯하다. 고민해야 할 것은 사랑을 뜻하는 장미와 돈의 '다름'이다. 또는 사랑에 대한 여성과 남성의 생각의 '차이'이다. 여성과 남성의 문화와 영상에 대한 이야기는 5장에서 자세히 다루기로 하고, 여기서는 이 다름과 차이가 신화와 이데올로기와 어떻게 관련되는지 논의를 더 이어가보자.

클로드 레비스트로스의 신화

클로드 레비스트로스는 1908년 11월 28일, 벨기에 브뤼셀에서 유태계 프랑스인으로 태어나 2009년 10월 30일, 프랑스 파리에서 세상을 떠났다. 그는 꼬박 100년을 살았다. 한 해에 한 송이씩 장미를 생일 선물로 받았다면 정확하게 100송이 장미가 그의 삶과 함께했을 터이다. 레비스트로스는 문화인류학자로 널리 알려져 있으며, 문화상대주의를 주장한 저명한 구조주의자이기도 하다.*

레비스트로스는 1934년부터 1937년까지 브라질 상파울루대학교 사회학과 교수로 재직하며 아마존강 유역에 거주하는 투피카와이브Tupi-kawahib, 카두베오Caduveo, 보로로Bororo, 남비크와라Nambikwara라는 원시 부족 사회의 문화를 관찰했다. 그의 역작 『슬픈 열대Sad Tropics』(1998)에는 원시부족민들의 일상생활, 종교와 의례, 예술행위 등이 자서전의 형식으로 상세하게 기록되어 있다.** 특히 레비스트로스는 소쉬르의 기호학의 원리를 차용해 원시부족민의 요리, 예의범절, 복식, 미(학)적 활동, 기타 문화적·사회적 행위를 언어 체계와 유사한 방식으로 분석했다(Storey,

* 레비스트로스는 1981년 10월 15일 정신문화연구원(현 한국학중앙연구원) 초청으로 한국을 방문했는데, 당시 무당 김금화의 신사굿이 가장 기억에 남는다고 소회를 밝힌 바 있다. 한국을 방문하는 대부분의 해외 석학이 볼 일만 보고 서둘러 돌아가는 데 반해 그는 한국 방문 전에 이미 한국의 전통문화를 탐방하는 조건을 제시했고 2주 넘게 한국에 머물면서 경주, 안동 등을 방문했다. 경주 천마총 인근의 허름한 막걸리 집에서 레비스트로스가 직접 술값을 지불한 일화도 전해진다. 그는 정치적 실천이 목적이었던 롤랑 바르트의 신화가 아닌 이야기로서의 신화를 중심으로 사회구조를 분석하고자 했다(김호기, 2016 참조).
** 레비스트로스는 문화의 우열은 결코 없다고 단언한다. 문명과 문화가 차이나는 것은 서구 중심주의와 인종주의의 유산인 서구의 오만과 편견의 결과일 뿐이라는 것이다. 원주민의 식인 풍습도 종교적 차원의 문화현상이기 때문에 미개한 야만적 풍습으로 매도할 수 없으며, 오히려 폭압적인 전쟁과 학살을 야기한 서구 근대 문명의 야만성과 잔인성이 더욱 비난받을 일이라고 그는 통렬하게 비판한다.

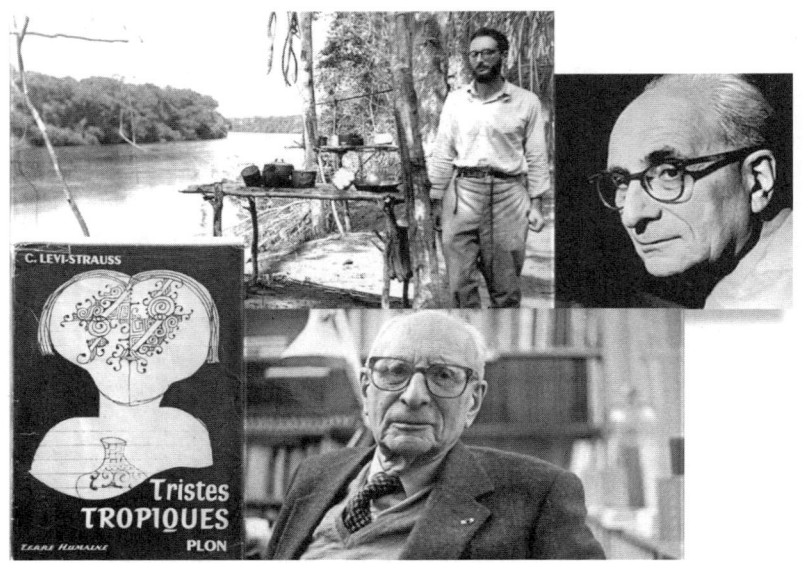

그림 2-4 클로드 레비스트로스(1908~2009)
자료: (왼쪽 위부터 시계방향으로) http://www.sciencespo.fr/en/news/news/sensitive-portrait-l%C3%A9vi-strauss-0/1788
http://a2harrycoleman.blogspot.kr/2016/09/claude-levi-strauss-binary-opposites.html
http://www.hesam.paris/2014/02/20/claude-levi-strauss-scholarships/
https://libraries.mit.edu/150books/2011/04/11/1955/

2008: 114).

그 결과, 레비스트로스는 원시부족사회에 공통된 이야기가 있다는 사실을 밝혀냈다. 삶과 죽음, 신과 인간, 선과 악, 자연과 문화에 대한 그의 이야기는 부족민들의 가치관이자 신념(체계)에 관한 것이었다. 부족민들은 스스로 해결하지 못하는 모순과 그로 인한 불안을 자신들이 만들어낸 이야기를 통해 해소하고자 했다. 이야기를 '믿고' 싶었던 것이다.

롤랑 바르트는 사회적으로 널리 통용되는 믿음이나 가치, 태도, 또는 지배 이데올로기의 다른 이름을 신화라고 부른 바 있다(바르트, 1995). 바르트의 신화에는 부르주아가 자신의 규범처럼 이데올로기를 남

용하는 것을 비판하려는 정치적 목적이 전제되어 있는 반면, 레비스트로스의 신화에는 문명화된 서구사회이든 미개한 비서구사회이든 공통적으로 유사한 구조의 이야기가 존재한다고 가정한다.

> 신화적 생각은 항상 그들의 해결과 **반대되는 것들**이 존재한다는 점을 자각함으로써 전진한다. …… 신화의 목적은 모순을 극복할 수 있는 논리적 모델을 제공하는 것이다(Lévi-Strauss, 1968: 224, 229).

이 인용문에서 **반대되는 것들**oppositions은 레비스트로스 신화론의 핵심이다. 그가 주목한 원시부족사회의 신화는 삶/죽음, 신/인간, 선/악, 자연/문화처럼 서로 반대되는 범주categories를 통해 대립하고 갈등하면서 부족민들이 경험하는 문화를 토대로 구성된 이야기이다.

레비스트로스는 남/여, 흑/백, 우리/그들의 대립과 갈등을 예로 들면서 서로 배타적인 범주로 세상을 구분하는 것을 **이항대립**binary oppositions이라고 정의한다. 마치 2진법처럼, 2개의 항이 대조적으로 양립하면서 신화(이야기)의 의미가 구성된다는 것이다. 중요한 것은 2개의 대립 항이 갈등을 야기하지만 어느 한쪽이 다른 쪽보다 우월하거나 열등하다고 규정할 수 없다는 점이다. 그 둘은 다만 다를 뿐이다.

레비스트로스는 기호가 의미를 갖기 위해서는 다른 기호와의 차이를 바탕으로 특정 기호가 선택되어야 한다는 소쉬르의 논의를 참조해 이항대립적인 두 항의 차이에 주목했다. 너와 나는 다르기 때문에 너와 나의 (존재와 삶의) 의미가 다를 수 있고, 그 차이를 인정해야 너와 나는 함께 살 수 있다는 점에서 원시부족사회의 부족민은 서구사회의 문명인과 본질적으로 다르지 않으며, 오히려 서구사회의 합리성을 넘어서는

더 넓은 의미범주가 원시부족사회에 존재한다고 레비스트로스는 역설한다(Lévi-Strauss, 1961, 1968).

이와 같은 논의에 따르면, 서구사회의 문명은 우월하고 비서구사회의 야만은 열등하다는 인식체계는 잘못된 것이며, 오히려 두 사회는 하나의 체계(구조) 속에서 밀접한 관계를 형성한다고 할 수 있다. 우열을 기준으로 문명과 야만(미개)을 나누는 이분법은 서구중심주의적인 욕망이 만들어낸 상상에 불과하다는 것이다. 서구사회는 자신들의 문명화civilization가 원시부족사회의 탈부족화detribalization를 야기함으로써 자연과 문화의 공존을 파괴한다는 사실을 거듭 성찰해야 한다고 한 세기를 살았던 구조주의 인류학자는 갈파한다.

후기구조주의 문화론

앞서 살펴봤듯이, 구조주의는 인간과 인간의 삶의 모습인 문화보다 문화의 체계인 구조를 더욱 중요시했다. 구조주의는 인간은 씨줄과 날줄로 촘촘히 직조된 구조에 갇힌 수동적 존재이고 문화는 사회구조에 의해 결정된다고 인식했을 만큼 일종의 '구조 중심주의'라고 할 수 있다. 그러나 후기구조주의는 구조로부터 벗어나 구조주의를 해체deconstruction하고자 했다. 후기구조주의의 영어식 표기인 post-structuralism의 접두사 post는 '후, 다음, 뒤'라는 의미를 갖고 있다. 후기구조주의는 구조주의 후, 다음, 뒤를 지향하며 구조주의와 선을 그었던 것이다.

후기구조주의는 구조주의의 주요 논의를 거부한다. 소쉬르가 제창한 기호론의 핵심은 기표가 기의를 얻어 기호가 되는 것이다. 기표에서 기의로 자연스럽게 연결되면서 의미를 가진 기호가 생성되는 과정이 의

그림 2-5 왼쪽부터 자크 데리다(1930~2004), 자크 라캉(1901~1981), 미셸 푸코(1926~1984), 에드워드 사이드 (1935~2003)
자료: (왼쪽부터) https://www.biografiasyvidas.com/biografia/d/derrida.htm
https://alchetron.com/Jacques-Lacan-3117846-W
https://www.thinglink.com/scene/719922462988435457
http://okhowah.ir/fa/11054

미작용이다. 그러나 후기구조주의는 기표가 기의를 갖지 못하기 때문에 기호는 완성되지 못하고 그 결과 의미도 불안정해진다고 전제한다. '숨겨진 구조'에 비교적 안전하게 존재하던 의미가 기호의 완성을 통해 비로소 '의미로서의 의미'를 획득한다는 구조주의의 가정에 후기구조주의는 의문을 제기한 것이다. 비록 바르트가 2차 의미작용을 통해 새로운 기호와 의미를 발견할 수 있는 가능성을 보여주었지만 의미는 그렇게 구조의 틀 안에서 발견되는 것이 아니라는 것이다.

자크 데리다Jacques Derrida, 자크 라캉Jacques Lacan, 미셸 푸코Michel Foucault, 에드워드 사이드Edward W. Said는 후기구조주의를 대표하는 학자들이다. 특히 데리다의 해체주의deconstruction와 라캉의 정신분석학psychoanalysis은 후기구조주의의 초석을 다졌다. 여기서는 데리다와 라캉을 중심으로 후기구조주의를 살펴보고자 한다.

자크 데리다의 차연

구조주의의 서막을 알린 소쉬르의 기호학은 기호들 사이의 차이에 의해 의미가 발생한다는 점에 기반을 둔다. 그러나 후기구조주의는 이에 동의하지 않았다. 특히 데리다는 의미는 기표가 기의로 연결되면서 결정되지 않고, 항상 (불확정적인 상태에서) 지연되며, 결코 완전히 드러나지 않고, 존재하는 동시에 부재한다고 가정한다. 데리다(Derrida, 1978)는 기표와 기의라는 기호의 분리된 속성을 설명하기 위해 '늦추다defer'와 '다르다differ'의 의미를 동시에 갖는 **차연**différance(차이와 지연의 결합)이라는 개념을 제시한다.

소쉬르의 (기호들 간의) 차이는 스스로를 규정하는 구조 속에 안전하게 고정되어 있는 기호들 간의 관계에 의해 의미가 구성된다는 점에서 공간적인 개념인 반면, 데리다의 차연은 의미가 구조적 차이는 물론 이전과 이후의 관계에 의해서도 구성된다는 점에서 시간적인 개념이라고 할 수 있다.

'아 다르고 어 다르다'라는 우리말 속담을 들어보았을 것이다. 전형적인 소쉬르 스타일의 속담이다. '아'와 '어'라는 두 기호는 당연히 다르다. 이 차이가 두 기호의 의미도 다르게 만든다. 데리다 스타일로는 '아'는 '어'와 다를뿐더러 '여'나 '야'와도 다르고, 같은 '아'라도 '어'와 '여', '야'와의 관계에 따라 다른 의미를 가질 수 있다. '아'의 억양이나 말소리의 길이에 따라 의미가 달라지는 것을 연습해보면 금방 이해할 수 있을 것이다.

데리다의 차연에 따르면, 기표는 "기의의 의미에 한숨을 돌릴 만큼의 여유도 주지 못하고(기의의 의미를 고정시키지 못하고) …… 항상 다시 의미하도록 하는 …… 기표에서 기표로의 끝없는 위탁"(Derrida, 1978: 25)이

다. 기표가 기의와 만나지 못하니 기호가 될 수 없고, 기의가 사라지고 기표만 남은 상황에서 의미는 온데간데없을 수밖에 없다. 의미는 끊임없이 '미끄러져' 아예 고정될 수 없다.

자크 데리다는 알제리에서 태어난 유대계 프랑스인이었다. 어린 시절부터 인종적 차별을 경험했던 그는 서구의 철학체계를 해체하고 싶어 했는데, 그가 인간과 사회, 문화의 차이를 수용하며 그것들의 정의를 지연시키고자 한 것이 과연 우연이었을지 궁금하다.

자크 라캉의 결핍과 욕망

자크 라캉은 자크 데리다와 달리 전형적인 프랑스인이다. 그는 현대 정신분석학의 창시자인 지그문트 프로이트 Sigmund Freud의 발달구조를 후기구조주의 심리분석으로 재해석하면서 구조주의를 비판적으로 읽고자 했다. 라캉은 인간은 **결핍**lack 상태에서 태어나 이 상태를 극복하기 위해 나머지 인생을 소비한다고 강조한다(라캉, 2008). 즉, 인간은 결핍을 충족시킬 수 있는 상상적인 완전함의 순간을 찾기 위해 끊임없이 **욕망**desire한다는 것이다.

라캉에 따르면, 인간은 거울단계mirror stage, 실 당기기 게임fort-da game, 오이디푸스 콤플렉스Oedipus complex 3단계를 거치며 발달한다(라캉, 2008). 이 3단계는 각각 상상계the imaginary, 실재계the real, 상징계the symbolic로 표현되기도 한다.*

* 자크 라캉의 정신분석학은 그의 저서 『자크 라캉 세미나 1: 프로이트의 기술론』(2016), 『삐딱하게 보기』(1995), 『욕망이론』(1994) 등을 참고하기를 바란다.

인간은 대략 6개월에서 18개월 사이에 거울 속에 비친 자신의 이미지를 자아로 상상(동일시)하는 첫째 단계인 거울단계를 거친다. 이때 유아는 어머니로부터의 분리를 경험하며, 그 경험에 도전하면서 자신의 욕구needs를 통제하는 자아를 인식하기 시작하지만 이는 잘못된 인식이다. 특히 욕구는 상징계 이전에 발생하는 데 반해 욕망은 상징계 이후에 작동한다. 가령 술을 마시고 싶다는 인식은 자연스러운 욕구인 데 반해 누구와 함께 술을 마시면 잠시라도 기분이 좋아질 것 같다는 인식은 욕망이라고 할 수 있다.

둘째 단계인 실 당기기 게임에서는 아이가 마치 실타래를 던지고 당기는 놀이처럼 어머니의 부재를 깨닫기 시작한다. 실타래를 쥔 아이가 실타래인 어머니를 지배하는 형국의 단계로, 중요한 것은 이 단계에서는 아이가 언어를 학습하며 상징계로 들어가면서 자신의 욕망을 적극적으로 표현하고 이를 충족하기 위해 어머니와 모종의 관계를 설정하고자 한다는 것이다. 그러나 이 욕망은 결국 충족될 수 없음을 아이는 자각한다.

언어는 대표적인 문화적 상징이다. 아이는 언어를 통해 타자the other와 소통하면서 이런저런 문화를 경험하지만 그럴수록 아이가 느끼는 결핍은 더욱 깊어진다. 아이는 거울단계인 상상계에서 (거울에 비친) 새로운 자신의 이미지를 통해 결핍 이전의 상태로 돌아가려고 애를 쓰지만 그것은 결국 자신이 아닌 것(상상된 이미지)에서 자신(자아)을 찾으려는 부질없는 노력에 불과해 그때마다 아이는 실패의 아픔을 반복하게 되고, 그 결과 아이의 결핍은 더욱 강화되고 만다.

나는 언어 안에서 나 자신을 확인하지만 그 안에서 나를 잃을 때만 객체

가 된다. 나는 내가 너에게 말할 때 '나'이고, 네가 나에게 말할 때 '너'인 것이다(Lacan, 1978: 94, 182).

라캉에 따르면, 본질적인 자아는 존재하지 않는다. '나'는 언어를 통해 주체subject로 구성되는 언어의 구조적 과정의 대상(객체object)일 뿐이다. 심지어 그는 "우리의 무의식조차 언어와의 만남에 의해 만들어진다"(스토리, 1994: 135에서 재인용)라고 강조한다. 자아나 타자에 대한 우리의 인식도 우리가 사용하는 언어와 일상생활 속에서 마주치는 문화적인 레퍼토리로 인해 구성될 뿐이라는 것이다.

셋째 단계인 오이디푸스 콤플렉스는 한번쯤 들어봤을 것이다. 성적 차이의 인식과 욕망에 관한 이야기인 오이디푸스 콤플렉스는 인간은 결핍을 충족시키기 위해 부단히 욕망을 추구한다는 사실을 확인시켜준다.* 인간이 그렇게 하는 이유는 간단하다. 소쉬르식으로 설명해보면, 욕망은 고정된 채로 변하지 않는 기의를 찾아가는 과정과 다를 바 없다. 그러나 이 과정이 여간 어렵지 않다. 기의가 끊임없이 다른 기표로 바뀌기 때문이다. 라캉은 이를 "기표 아래에서 순간적으로 미끄러지는 기의"(Lacan, 1978: 170)라고 표현했다. 기표가 기의를 얻지 못한 채 이내 다시 기표가 되는 것은 어느 하나의 욕망(기표)이 충족되지 못한 채 다른 욕망(기표)으로 부질없이 미끄러진다는 것을 뜻한다. 결국 객체로서의 '너'

* 오이디푸스 콤플렉스는 성별과 무관하게 나타나는 것으로, 본능적인 욕동, 목표, 대상과의 관계, 공포, 동일시 등으로 구성된 심리적 집합체를 가리킨다. 일반적으로 남근기(2세~6세 6개월) 동안에 나타났다가 사라지지만 완전히 없어지지 않고 생애 전반에 걸쳐 무의식적으로 잔재한다. 특히 남근기 동안 아이는 반대 성을 지닌 부모와 성적으로 결합하려고 욕망하며, 동성의 부모가 사라지기를 바랄 정도로 경쟁의식을 갖는다.

를 욕망하는 주체로서의 '나'의 결핍도 라캉식으로는 영원히 충족될 수 없는 것이다.

_____대중문화 삐딱하게 바라보기

누구나의 문화

후기구조주의를 뜻하는 post-structuralism이라는 용어는 탈脫구조주의라는 또 다른 이름을 갖고 있다. 후기구조주의가 구조주의의 연장선상에서 구조에 대해 논리적으로 더욱 촘촘하게 탐색하면서 구조주의를 비판한다면, 탈구조주의는 구조주의와 독자적인 노선을 견지하며 구조주의의 대안을 모색한다.

구조주의는 사회가 아무리 복잡해도 그 사회에는 일정한 구조가 있기 때문에 구조를 이해하면 사회도 이해할 수 있다고 가정하는데, 어떤 용어를 선택하든 관계없이 포스트구조주의는 이것이 단지 가정에 불과하다고 간주한다. 구조주의가 합리성, 필연성, 연속성, 통일성 등을 강조하는 반면, 포스트구조주의는 비합리성, 우연성, 단절성, 개별성 등이 사회를 더욱 다원적이고 역동적으로 구성한다고 전제하기 때문이다.

포스트구조주의의 입장에서 보면, 대중문화에 대한 이해는 더욱 복잡해진다. 영국에서 본격적으로 촉발된 산업혁명은 노동의 형태와 가치뿐만 아니라 여가에 대한 인식도 바꾸어놓았다. 대중에게는 경제적 수단

으로서의 노동 못지않게 문화적 도구로서의 여가도 삶의 중요한 방식이 된 것이다. 노동과 여가의 대중화는 정치와 경제의 대중화와도 밀접하게 관련된다. 정치권력과 자본권력을 소유한 이른바 '상위 몇 퍼센트' 지배계급의 전유물이던 문화 형식과 내용을 일반 대중도 어느 정도 비용만 부담하면 경험할 수 있게 된 것이다.

그 결과, 문화는 어느 누구의 전유물도 아니라는 인식이 확산되었다. 고급이든 저급이든 또는 대중적이든 대중적이지 않든 관계없다. 엄밀히 말하면, 문화는 문화라고 스스로 부르고 느끼는 이들, 문화를 통해 소통할 수 있다고 믿는 이들 모두의 것이다. 비록 문화에 정치와 경제가 개입될 수밖에 없다는 점을 인정하더라도 문화는 권력의 유무와 무관하게 '누구나의 것'일 수 있다.

"돈도 없고 시간도 없고 하루하루 먹고살기도 힘든데 문화는 무슨"이라고 푸념할 수도 있다. 그러나 역사적으로 노동(자)계급이나 하층 중간계급, 청(소)년 계급에 속하는 이들도 '자신만의 문화'를 향유해왔다. 그들은 자신들의 시선을 붙드는 신문, 잡지, 영화, 텔레비전, 스포츠, 음악 등의 대중문화를 통해 문화적 경향을 주도하면서 문화란 무엇인가에 대한 논쟁을 다양한 국면으로 접어들게 만든 문화주체들이었던 것이다.

대중문화 삐딱하게 바라보기

스낵컬처 snack culture라는 말을 들어보았을 것이다. 스낵컬처는 문화를 스낵처럼 가볍게 즐기면 그만인 것으로 치부하기 때문에 문화에 대한 비판의식이 상쇄시킨다. 그런데 그러면 안 되는 이유라도 있는가? 문화와 대중문화(의 이론들)는 늘 무겁고 심각하고 진지해야 하는가? 어차피

현대사회를 살아가는 우리는 항상 분주하다. 마음은 더 소란스럽다. 하루 24시간 중에서 자투리로 버려지는 시간을 문화적 가치와 의미를 찾는 기회로 활용할 수 있다면 스낵이든 캔디이든 대수이겠는가? 오히려 시간과 돈을 효율적으로 사용해 효용가치를 극대화할 수 있다면 더 유익하게 활용할 수 있는 문화현상이 스낵컬처일 수도 있다.

현대문명의 절대 이기利器인 스마트폰은 스낵컬처의 대표적 산물이다. 〈반지의 제왕The Lord of the Ringd〉(피터 잭슨Peter Jackson, 2001~2003)에 등장하는 프로도 베긴스(일라이저 우드Elijah Wood 분)는 어둠의 제왕인 사우론(사라 베이커Sala Baker 분)과 함께 절대 반지를 파괴했으나 우리는 스마트폰을 그렇게 할 수 없다. 그렇게 하지도 못한다. 그렇다면 잘 이용하는 수밖에 없다. 사람들은 바쁜 시간을 잘게 쪼개 웹드라마 〈마음의 소리〉(하병훈, 2016)와 〈복수노트〉(서원태, 2017), 웹툰 〈치즈인더트랩〉(순끼, 2015~2017), 웹예능 〈신서유기〉(나영석, 2015~2017)나 지상파 방송사가 제공하는 다양한 클립방송을 맘껏 즐길 수 있다. 스낵이니까, 간편하게 유용할 수 있는 인스턴트니까 말이다. 그래서 스낵컬처를 인스턴트문화instant culture의 변형 버전이라고 부르기도 한다.

고민스러워진다. 스낵만 탐닉하면 입맛을 버린다거나 스낵을 포함해 대부분의 인스턴트음식이 건강에 좋지 않다는 걱정 때문이 아니다. 즉석음식처럼 뚝딱뚝딱 만들어 후루룩 한입으로 배를 채울 수 있는 대중문화를 어디까지 범주화할 것인지에 대해서는 논란의 여지가 있지만, 이 장에서 살펴본 대중문화에 대한 논의의 대부분은 대중문화를 비판적 관점에서 바라본다는 공통점을 갖고 있다. 특히 구조주의와 후기구조주의의 대중문화 분석 틀은 대중문화의 이데올로기와 신화를 중심으로 대중문화 텍스트의 의미가 대중에게 어떻게 작용하는지를 살펴보는 데 중요

한 영향을 미쳤다.

그러나 한편으로 대중문화는 여기저기 널려 있어 손쉽게 사고파는 값싼 문화가 아니라 무엇인가 바라볼 만한 가치가 있는 문화라는 인식도 엄연히 존재한다. 대중문화를 수동적으로 소비하는 경향에서 벗어나 소비를 통해 생산을 하거나 소비가 생산이 될 수 있는 '생비자'의 개념이 등장한 지도 이미 오래되었다. 눈 깜빡할 새보다 더 빠르다는 인터넷망과 진화의 끝을 가늠하기 힘든 스마트폰의 확산이 이런 분위기를 조성하는 데 일조했음은 두말할 나위 없다.

문득 한 가지 궁금증이 들어 짚고 넘어가려 한다. 대한민국의 대표 록그룹 가운데 하나인 김창완밴드의 「청춘」이라는 곡이 케이블채널 tvN에서 방영된 〈응답하라 1988〉(신원호, 2015~2016)의 OST로 대중의 많은 사랑을 받았던 것을 기억할 것이다. 2016년 12월 31일, 김창완밴드가 국립극장에서 열린 제야음악회에서 공연한 적이 있다. 국립극장은 예술의 전당과 더불어 대한민국을 대표하는 공연장이다. 보통 연말에 열리는 이런저런 공연들의 입장권이 결코 저렴하지 않은데 김창완밴드의 공연은 비교적 합리적인 가격에 즐길 수 있었다고 한다.

그러나 입장권 가격도 가격이지만 공연장이 궁금했다. 김창완밴드는 대중적인 록밴드이다. 대중음악을 하는 대중밴드가 국립극장이라는, 그다지 대중적이지 않은 무대에서 공연하면 그 공연은 고급스러운 공연인가, 대중적인 공연인가? 만일 대도시 서울의 국립극장이 아니라 아주 작은 도시에 있는 소소한 무대에서 공연이 열린다면 그 공연은 어떤 공연이라고 할 수 있을까? 다시 원점으로 돌아가 대중을 어떻게 정의하는지에 따라, 그리고 대중문화의 대척점에 어떤 문화가 있는지에 따라 이러한 궁금증에 대한 해답을 구할 수 있을 듯하다.

대중문화를 '삐딱하게' 바라본다는 것은 대중문화를 폄훼하기 위해 비뚤어진 시선으로 대중문화를 바라보는 것을 뜻하지 않는다. 대중문화를 생산하는 대중매체와 대중매체에 담겨 있는 문화적 산물의 자본권력 지향적인 속성을 비판하기 위해 삐딱하게 바라본다는 뜻이다.

앞에서 살펴본 것처럼, 프랑크푸르트학파는 문화산업이 독점 자본주의의 문화적 형식을 띠고 있고 독점 자본주의의 이익에 충실하다고 비판한다. 프랑크푸르트학파에 따르면, 자본주의 사회에서 문화는 교환과 효용가치로 그 품질을 평가받는 상품이다. 또한 대중매체는 대량생산되는 상품으로서의 문화에 대한 대중의 구매욕을 집요하게 자극하고, 대중문화는 대중매체의 일회적이고 획일적인 기획에 휘둘린다. 이런 상황에서 대중이 할 수 있는 일은 이른바 '묻지 마' 소비밖에 없어 보인다.

대중문화를 대중매체에 의해 매개된 문화mass mediated culture로 인식하는 이와 같은 관점은 대중을 대중문화의 유희적인 즐거움만 탐닉하며 도피주의에 빠져드는 탈정치적인 존재로 인식한다. 즉, 대중은 정치에 무관심하고, 창의적인 문화생산에 수동적이며, 단지 쾌락의 도구로 대중문화를 이용한다는 것이다. 정크푸드junk food라는 말을 들어보았을 것이다. 쓰레기 음식이라는 뜻의 정크푸드처럼 대중문화는 쓰레기 문화, 즉 정크컬처junk culture라는 것이 이런 관점의 주된 논지이다.

설령 대중문화는 어쩔 수 없다 하더라도 대중인 우리는 그래서는 안 된다. 대중매체와 대중문화(의 산물)를 비판적 관점에서 삐딱하게 바라봐야 하는 것이다. 특히 20세기 후반부터 들이닥친, 이른바 디지털 문화digital culture는 대중문화를 삐딱하게 바라보는 시선의 필요성을 더욱 절감하게 만들었다. 컴퓨터와 인터넷이 추동한 디지털 문화는 기존의 대중매체와 대중문화에 대한 논의를 송두리째 바꿔놓았고, 수동적인 입장에

서 일방적으로 대중문화를 소비'만' 하던 대중을 생산의 주체로 탈바꿈시켰기 때문이다. 가령 포스트구조주의에서는 대중문화(문화적 산물)의 생산 주체인 저자(작가)를 '죽음'에 비유함으로써 주체라는 개념 자체가 무의미하다고 인식한다. 저자의 죽음이 주체의 개념을 해체했으며, 이로 인해 대중이 대중문화 생산의 주체가 될 수 있었다는 것이다.

디지털 시대의 영화나 텔레비전 같은 대중적인 영상매체의 텍스트는 저자(감독이나 작가)'만'의 것이 아니다. 독자(관객이나 시청자)가 있어야 비로소 텍스트의 의미가 완성될 가능성이 더욱 크다. 아날로그 시대보다 독자의 몫이 확장되는 셈이다. 또한 개인마다 문화가 다르듯이 독자마다 텍스트의 의미를 이해하는 방식도 다르므로 완성된 의미도 각양각색일 것이다. 대중문화를 삐딱하게 바라봐야 하는 이유가 한 가지 더 있는 셈이다. 이처럼 대중은 대중문화 생산의 주체이기도 하므로 대중문화를 보이는 그대로, 아무 생각이나 감정의 동요 없이, 무비판적으로 보기만 해서는 안 된다.

나태주 시인*의 「풀꽃」이라는 시를 읽어본 적이 있는가?

 자세히 보아야 예쁘다
 오래 보아야 사랑스럽다
 너도 그렇다

* 시인 나태주는 충남 서천군에서 나서 공주사범대를 졸업했다. 1971년 ≪서울신문≫ 신춘문예에 「대숲 아래서」라는 시로 등단했으며, 충남 공주시 소재 장기초등학교 교장을 지내다 43년간의 교직생활을 마감하고 2007년 정년퇴임한 후 공주문화원 원장을 역임했다. 공주시 반죽동에 있는 공주풀꽃문학관에 가면 나태주 시인을 만날 수 있다.

이름을 얻지 못한 풀에 피는 꽃인 풀꽃은 얼핏 보면 풀인지 꽃인지 알 수 없다. 그래서 풀꽃은 아무에게 관심을 받지 못하기도 한다. 꼼꼼히 들여다보지 않으면 예쁜지도 모르고 오래 바라보지 않으면 사랑스러운 지도 알 수 없다. 대중문화도 마찬가지이다. 자세하게 오래오래 두고 보아야 대중문화의 요모조모를 알 수 있게 된다. 나태주 시인의 「풀꽃」을 천천히, 아주 천천히 음미하다 보면 대중문화를 삐딱하게 바라보아야 할 이유가 많다는 것도 알게 되지 않을까.

3장 문화와 영상커뮤니케이션

문화는 대중에게 전달되어 영향을 미치는 이미 만들어진 의미의 집합이 아니다. 대중이 능동적으로 참여해 의미를 만드는 과정이 문화이다.

_존 피스크 John Fiske, 1999: 142

우리는 다양한 용도나 의도된 효과로 활용되는 영상 이미지에 의해 점차적으로 스며든 문화 속에 살고 있다. 이 영상 이미지들은 쾌락, 욕망, 혐오, 분노, 호기심, 충격, 혼란 등의 폭넓은 감정과 반응을 불러일으킨다.

_마리타 스터르큰·리사 카트라이트 Marita Sturken and Lisa Cartwright, 2001: 10

우리가 사물을 보는 방식은 우리가 알고 있는 것, 우리가 믿고 있는 것으로부터 영향을 받는다.

_존 버거 John Berger, 1972: 8

_____보기와 바라보기, 이미지와 영상

보기와 바라보기

흔히 5월은 계절의 여왕이라 불린다. 이런 5월에 피는 꽃의 여왕이자 비단 5월이 아니어도 사시사철 가장 흔하게 볼 수 있는 꽃이 바로 장미이다. 비록 도심의 시멘트벽 사이나 아스팔트 길가에 피었더라도 장미는 장미라는 이름이 어울릴 만큼 충분히 아름답다. 장미라고 불리는 꽃은 다른 꽃들처럼 명백히 식물이다. 문명이나 문화의 산물이 아닌 자연의 일부이다. 그런데 만일 꽃집에서 빨간 장미를 사서 누군가에게 선물한다면 그 장미도 자연의 일부일까? 식물로서의 장미에 다른 의미가 덧붙여지는 것은 아닐까?

선물로 준 식물인 장미라는 꽃에는 사랑을 담은 간절한 마음의 표현 같은 '어떤 의미'가 부여되었을 개연성이 농후하다. 그 의미 붙이기는 자연적이지 않다. 인위적인 행위에 의한 것이다. 인간이 사회적 관습에 따라 만들어낸 '사랑'이라는 상징적 의미가 장미라는 꽃에 부가된 것이다. 앞 장에서 이와 같이 어떤 대상에 어떤 의미를 부여하고 그 의미가 전달되는 것이 의미작용임을 살펴본 바 있다. 문화는 이 의미작용을 통해 사회적으로 형성된 의미의 체계라고 할 수 있다.

장미는 언제부터 사랑을 의미하는 징표가 되었을까? 아마 장미라는

꽃이 처음 인간의 눈길을 끌 무렵부터 그런 의미를 지니지는 않았을 것이다. 언제부터인지 알 수는 없지만 사랑과 관련된 이런저런 의미가 장미에 부여되었을 터이고, 시간이 지나면서 사랑 외에 여러 가지 다른 의미들이 새롭게 추가되거나 이전에 있었던 의미가 사라졌을 수도 있다. 시대에 따라 장미의 의미가 달라졌듯이, 인간의 삶(의 방식)도 시대에 따라 변화한다. 문화 또한 끊임없이 변화해왔고, 지금도 변화하고 있으며, 앞으로도 변화할 것이다.

장미의 의미, 인간의 삶(의 방식), 문화가 그렇듯이, 인간의 시각체계도 시대에 따라 변화를 거쳐왔다. 무엇인가를 보는 행위는 말을 하는 행위보다 선행한다. "장미를 봐야지"라고 말한 후 장미를 보고 사랑이라는 의미까지 부여하는 경우와, 장미를 보고 "아! 장미구나. 사랑의 마음을 담아 연인에게 주어야지"라고 말하는 경우 중 어느 쪽이 더 자연스러울까? 보기가 말하기보다 우선한다는 것은 "주변 세계 속에서 우리의 위치를 세우는 것을 보는 것이다. 다시 말해 우리는 말로 세계를 설명하지만, 말은 우리가 말로 둘러싸여 있다는 사실에서 결코 탈출할 수 없게 한다. 우리가 보는 것과 아는 것의 관계는 결코 안정적이지 않다"(Berger, 1972: 15).

무엇인가를 "(바라)보는 것은 (그) 무엇엔가 시선을 준다는 말이며, 시선을 준다는 것은 선택하는 행위"(버거, 2002: 36)이다. 선택의 결과에 따라 우리가 바라본 것이 우리의 시각 영역 안으로 들어오게 된다. '보는 것이 믿는 것seeing is believing'이라는 말 속에는 봤기 때문에 알 수 있다는 믿음이 전제되어 있다. 우리는 우리의 시각 영역 안으로 들어온 것을 본 것이고 그렇기 때문에 그것이 무엇인지 알 수 있으며 믿을 수도 있다는 것이다.

그러나 과연 그럴까? 그것을 봤기 때문에 그것에 대해 알 수 있고

더 나아가 믿을 수 있다고 확언할 수 있을까? 무엇인가를 보는 방식은 타고나는 것이 아니라 "우리 사회가 오랫동안 지식의 유형과 권력의 전략, 그리고 욕망의 체계를 조정해온 방식과 긴밀하게 연관되어 있다"(젠크스, 2004: 5). 우리는 우리가 본 것이 무엇인지 항상 알 수 있고 또 믿을 수 있다고 단언할 수 없다. 보는 것과 아는 것, 믿는 것 사이의 관계는 자연스럽게 형성되는 것이 아니라 사회문화적으로 구성되기 때문이다.

기본적으로 본다는 것은 인간이 세상을 관찰하고 인식하는 과정으로서, 인간은 본 것에 대해 "적극적으로 의미를 부여"(오카다 스스무, 2006: 177)한다. 그러나 그 의미 부여의 과정과 결과가 항상 정확하게 맞아떨어지지는 않는다. 본 것의 전부를 안다고 하거나 알기 때문에 믿을 수 있다고 할 수는 없기 때문이다. "그거 봤어?"라고 하는 경우는 보고자 하는 의지나 열의와는 관계없이 보는 행위 자체에 중점을 두는 **보기**seeing에 해당하지만, "저거 봐!"와 같이 특정 대상을 구체적으로 지시하며 그 대상을 어떤 의도를 가지고 보는 경우는 **바라보기**looking라고 할 수 있다(스터르큰·카트라이트, 2006: 1).

인간은 눈을 뜨고 있는 순간만큼은 원하든 원하지 않든 무엇인가를 본다. 보기는 일상적이고 비자발적이며 우연적인 행동이다. 반면에 바라보기는 목적적이고 자발적이며 방향성을 갖는 행동(스터르큰·카트라이트, 2006: 1)이다. 바라보기는 선택적 행동으로서의 실천을 전제하기 때문에 바라보는 주체와 바라보이는 객체 사이에서 의미를 협상하는 과정이 끊임없이 전개된다. 따라서 주체가 바라본 것과 객체로 바라보이는 것의 의미가 항상 같을 수는 없다.

예컨대, 동일한 이미지(영상)를 바라보더라도 그에 대한 반응은 사람마다 다를 수 있다. 이미지(영상)는 언어와 달리 대상을 직접적이고 감

각적으로 유사하게 표현하거나 지시하기도 하지만 문화적 상징을 통해 암시할 수도 있기 때문이다. 즉, 이미지(영상)는 다층적이고 복합적으로 기능하며, 이미지(영상)의 의미 구성과 전달 체계는 언어에 비해 더욱 다양하게 전개될 수 있다. 따라서 바라보기의 측면에서 이미지(영상)의 의미는 다의적인 성격을 갖는다고 할 수 있다.*

특정 목적과 방향성을 가지고 자발적으로 바라본 대상의 의미가 복수일 수 있다는 것은 그 대상뿐만 아니라 대상을 둘러싼 다양한 맥락 속에도 의미가 내포되어 있을 수 있음을 시사한다. 따라서 대상만 바라봐서는 안 된다. 하나의 이미지(영상)가 지닌 의미는 이미지(영상) "주변에 무엇이 놓여 있는가에 의해 혹은 그것 다음에 어떤 이미지가 따라오는가에 의해 크게 변화한다. 한 이미지가 보유하고 있는 고유성은 그것이 제시되는 전체 상황에 따라 변화"(버거, 2002: 60)하는 것이다. 결국 바라보기는 대상의 의미를 단순히 수동적으로 인지하는 것이라기보다 대상과 대상의 이미지(영상), 그것들의 의미, 그것들이 제시되는 맥락까지 모두 능동적으로 구성하는 것을 포함하는 개념이라고 할 수 있다.

이미지와 영상

보거나 바라보는 대상과 그 대상의 의미를 이해하기 위해서는 우선

* 롤랑 바르트는 visual image의 의미는 정해져 있지 않으며, n개의 다양한 가능성을 갖는다고 강조한 바 있다. 영상과 이미지는 다의적이고 잠재적인 또 다른 가능성을 가질 뿐만 아니라 고정되지 않는다는 것이다. 영상 이미지는 개별 수용자가 그 이미지를 바라볼 때 비로소 이미지로 고정되며, 누가 바라보는지, 사회적 관습과 규칙은 어떤지, 바라보는 이의 주관적 기준(객관적 틀 안에서의 주관성)이 무엇인지에 따라 달라진다.

대상을 **이미지**image와 **영상**the visual의 차원으로 나누어 각각의 개념을 정의할 필요가 있다. 이미지와 영상은 유사한 맥락에서 언급되는 경향이 적지 않다. 이미지를 영상이라 부르기도 하고, 영상을 이미지의 범주에 포함시키기도 하며, 영상 이미지visual image로 통합해 지칭하기도 한다. 그러나 이미지와 영상은 다른 개념이다. 시각적 상像을 모두 이미지라고 부를 만큼 이미지는 영상보다 넓은 범주의 의미를 갖고 있다. 특정한 형태를 갖는 모든 시각적 대상이 이미지이기 때문에 이미지는 언어상으로 존재하지 않았을 뿐, 시각적으로는 태초부터 존재했다고 할 수 있다.

기본적으로 "이미지는 무엇인가가 우리 앞에 '나타남' 혹은 '나타난 것들의 집합'"(버거, 2002: 38)이다. 상형문자를 떠올려보면 문자 자체도 어떤 것의 이미지임을 어렵지 않게 이해할 수 있다. 어떤 물건의 형상을 '본뜨다'라는 의미를 지닌 상형象形은 실제 대상을 글이나 그림의 형태로 비슷하게 표현한 것이며, 그 대상의 의미까지 포함하는 개념이다.

'image'의 라틴어 어원인 'imago'는 고대 로마시대 장례식에서 사자死者의 얼굴을 가렸던 가면death mask을 뜻했다. 'imago'의 어원은 '모방하다'는 뜻의 'imitor'이다. imitor → imago → image로 이어지는 이미지의 어원은 삶과 죽음의 시작과 끝의 경계에서 치러지는 장례식, 죽은 이의 얼굴을 가리는 가면, 신성과 진리의 의미까지 포함한다(졸리, 1999: 21~23). '본뜨다'는 당연히 imitor에서부터 발현된 모방이나 모사를 가리킨다. imitor의 현대어가 imitation임을 감안하면 '본뜨다'의 의미도 쉽게 이해할 수 있다. 결국 이미지에는 삶과 죽음의 모방이나 모사라는 뜻이 담겨져 있는 것이다.

어떤 형태를 갖춘 실제 대상을 유사하게 '본뜬' (가상의) 모든 시각적인 상이 이미지라면, **영상**도 일차적으로는 '시각적인 것으로의 본뜸'이라

고 정의할 수 있다. 그러나 영상은 대상을 단지 시각적으로 본뜨는 것보다 더 구체적인 개념이다. 영상은 사진·영화·방송 같은 특정 영상매체, 그 영상매체에 실리는 영상물, 영상물의 기본 단위인 영상 자체 등 세 가지 측면에서 정의된다.

이미지와 영상을 포괄하는 '시각'이 눈에 보이는 모든 요소를 광범위하게 내포하는 광의의 개념이라면, 회화, 사진, 영화, 텔레비전 등의 영상매체의 시각 환경을 기반으로 생성되는 이미지를 영상으로 정의할 수 있다. 영상은 이미지를 한정하는 특별한 용어로서, 특히 이미지의 움직임(오카다 스스무, 2006: 5~6)을 일컫는다.

영상the visual은 일차적으로 인간의 눈에 보이는 이미지 일반으로서의 시각적인 것을 가리킨다. 영어로 vision은 시야나 시력과 같이 빛의 자극에 의해 물리적으로 눈에 보이는 모든 것이라고 할 수 있다. 반면 영상은 vision에 덧붙여 사진, 영화, 텔레비전 등의 다양한 영상매체에서 구현되는 시각적인 것, 특히 카메라의 존재를 가정하고 카메라에 의해 재현된represented 이미지라고 정의할 수 있다. 또한 사회과학적인 측면에서는 '움직이는 이미지', 즉 영화와 방송 등의 영상매체에서 구현되는 동영상moving picture으로 이해할 수도 있다. 이미지는 image, 텍스트는 text, 영상은 the visual로 각각 개념화할 수 있는 것이다.

영상은 빛의 굴절이나 반사 등의 물리적 작용에 의해 시각화된 물체의 상, 마음이나 머릿속에서 그려지는 상, 그리고 스크린·브라운관·모니터 등에 비친 상 등의 세 가지로 분류된다. **영상학**visual studies의 측면에서 보면, 첫째는 빛과 그림자의 작용에 의해 투영된 이미지reflected image, 둘째는 상상이라는 정신적인 작용에 의해 시각화된 이미지imagined image, 셋째는 영상매체에 의해 재현된 이미지represented image라고 할 수 있다.

영상을 정의하기 위해서는 눈을 뜬 상태에서 저절로 보이는 것what is seen인 시각vision보다 대상이 보이는 방식how it is seen으로서의 'visuality'를 이해하는 것이 더욱 중요하다. visuality는 vision의 연장선상에서 시각의 특성인 '시각성'으로 주로 번역되지만, 영화와 텔레비전 등의 영상매체를 전제하면 (동)영상의 특성인 **영상성**으로 정의하는 것이 더 적절하다. 영상성visuality은 인간의 시각이 다양한 방식으로 사회화되는 과정 및 그 결과로서 사회화된 시각socialized vision을 뜻하며, 바라보거나 바라보이는 대상보다 그 방식에 중점을 두기 때문에 문화와 영상, 커뮤니케이션의 관계를 살펴보는 데 유용한 개념이라고 할 수 있다.

영상재현

회화와 사진, 사진적인 진실의 신화

"오늘부터 회화는 죽었다." 프랑스의 화가이자 미술평론가인 폴 들라로슈Paul Delaroche가 1839년에 사진의 시초로 널리 알려져 있는 다게레오타입Daguerreotype을 예로 들면서 사진매체의 등장으로 인해 더 이상 미술이라는 예술이 존재할 수 없게 되었음을 한탄하며 한 말이다. 물론 들라로슈가 회화가 지구상에서 사라질 것이라고 예언하거나 저주한 것은 아니다. 그림(이미지)의 형태로 기록하는 유일한 수단으로서의 회화에 종언을 고한 것일 뿐이다.*

그림 3-1 왼쪽부터 윌리엄 탤벗(1800~1877), 에티엔 쥘 마레(1830~1904), 에드워드 머이브릿지(1830~1904), 토머스 에디슨(1847~1931)

자료: (왼쪽부터) http://www.gutenberg.org/files/38866/38866-h/38866-h.htm
http://americanhistory.si.edu/muybridge/htm/htm_sec1/sec1p3.htm
https://commons.wikimedia.org/wiki/File:Portrait_of_Eadweard_Muybridge,_pioneer_of_early_action_photography.png
https://kids.britannica.com/students/article/Thomas-Alva-Edison/274125

사진은 윌리엄 탤벗William H. Talbot, 에티엔 쥘 마레Etienne-Jules Marey, 에드워드 머이브릿지Eadweard J. Muybridge, 토머스 에디슨Thomas A. Edison 등 과학기술적인 사실주의에 매료되었던 과학자이자 발명가들의 엉뚱하고 기발한 호기심으로 인해 탄생했다. 특히 사진은 근대 과학기술에 힘입어 회화보다 더 사실적이고 객관적이라는 믿음을 얻었고, 이를 바탕으로 사실주의realism를 확증하는 도구로 공인되었다. 1859년에 미국의 의학자이자 시인이던 올리버 홈즈Oliver W. Holmes는 루이 다게르Louis Daguerre의 사진술을 '기억을 지닌 거울'이라고 칭송했다. 사진은 실제 존재하는 사물을

* 사실 회화의 죽음에 대한 들라로슈의 언급은 엄밀히 말하면 회화 전반이 아니라 자신이 해왔던 사실주의 기반의 정물화, 인물화 등의 신고전주의적인 스타일에 대한 불안감을 에둘러 표현한 것이었다. 당시 프랑스 미술계에는 인물의 경우 뚜렷한 윤곽선으로 정확하게 인물의 외양을 표현하고 붓 자국이 전혀 남지 않을 만큼 세밀하게 그리는 것이 50여 년 이상 지속된 스타일이었다. 이런 스타일은 사진의 묘사 능력과 유사했다.

보이는 그대로 모방해 묘사하는 신비의 거울이었던 셈이다.

사진은 구상이든 추상이든 실존하는 대상을 찍는다. 무엇이든 렌즈 앞에 있거나 적어도 스쳐 지나가야 한다. 사진이 존재론적이고 실존주의적이라고 불리는 이유이다. 사진을 믿을 수 있다는 것도 그래서이다. 그러나 과연 그런가? 사진은 렌즈에 비친 세상을 객관적으로 기억화(영상화)하는 신비스러운 마법의 거울인가?

롤랑 바르트가 이야기한 **사진적인 진실의 신화**myth of photographic truth는 사진의 객관성이 단지 신화일 뿐이라고 비판한다(Barthes, 1981). 카메라라는 기계가 대상을 객관적으로 기록할 수 있는 과학적 수단이기 때문에 사진이 사실성을 기반으로 진실을 담는다는 것은 믿을 수 없는 신화에 불과하다는 것이다. 다시 말해 중재되거나 매개되지 않은 사실을 사진이 전달해준다는 것은 믿을 수 없다는 것이다(스터르큰·카트라이트, 2006: 6~11).

동일한 사진도 보는 사람에 따라 서로 다른 사실과 진실로 해석될 수 있다. 사진은 다큐멘터리의 자료이며 정보로서의 의미를 가지고 있고 표현적이기까지 하며, 표면적으로는 사실적인 증거 자료나 기록으로 여겨지지만 그 이면에는 또 다른 의미들이 함축되어 있다. 또한 사진 이미지의 사실적이고 진실적인 가치에도 불구하고 사진 이미지는 조작되거나 변형될 수도 있기 때문에 그 실재성에 문제가 제기될 수 있다. 특히 컴퓨터그래픽으로 제작된 디지털 사진 이미지는 의도적인 선택과 배제, 강조와 누락을 통해 사실과 진실을 비교적 용이하게 선택적으로 가공할 개연성이 높다.

사진이 진실을 담는다는 신화는 사진의 시각적 증거가 경험적 진실을 확보할 수 있게 한다는 점에 근거한다. 즉, 경험적 진실이 시각적 증거를 통해 입증될 수 있다는 신화가 사진에 진실을 담을 수 있는 권력을

부여한 것이다. 반대로 생각해보면, 경험적 진실이 시각적 증거로서의 사진적인 진실보다 더 중요할 수도 있다. 사진의 증거 능력이 갖는 사회문화적인 의미가 사진 자체의 객관성보다 우선할 수 있으며, 사진은 "흔히 생각하듯 사실의 기계적 기록은 아니기 때문이다. 우리가 한 사진을 관찰해보면 그 사진을 찍은 사람이 무한히 많은 장면으로부터 한 장면만을 선택"(버거, 2002: 38)했다고 할 수 있다.

시선, 시점, 관점

카메라를 들고 있는 사람과 카메라 앞에 실재하는 대상 간의 **시선과 시점, 관점**의 문제는 어떻게 이해해야 할까? 1장과 2장에서 구조주의 문화론과 후기구조주의 문화론의 이론적 바탕을 제시했던 카를 마르크스에 대해 살펴본 바 있다. 그의 이론을 모두 꼼꼼히 들여다보지 않더라도 인간이 사물을 있는 그대로 보지 않고 사회적으로 바라본다는 사실쯤은 이내 알 수 있을 것이다. 어떤 사물이든 스스로 존재하기보다 다른 사물과의 사회적 관계에 따라 존재하기 때문에 그 사물을 바라보는 우리의 시선과 시점, 관점도 사회적일 수밖에 없다. 따라서 눈에 보이는 겉모습이 아니라 그 아래(속)에 숨겨져 있는 것(구조)을 바라볼 수 있어야 비로소 그것의 본질을 이해할 수 있다.

바라보고 바라보이는 관계는 곧 시선과 시점, 관점의 관계라고 할 수 있다. 가령 "우리가 무엇인가를 보게 되면 곧 우리 자신 역시 바라보일 수 있다는 사실을 깨닫게 된다. 그리고 다른 사람의 시선과 나의 시선이 마주침으로써 우리가 (바라보거나 바라보이는) 세계의 일부임을 알게 된다"(버거, 2002: 37). 영상을 바라보는 것도 마찬가지이다. 우리가 영상을

바라보는 순간 우리는 영상으로부터 바라보인다. 영상이 우리를 바라보는 순간 우리도 영상을 바라보는 것처럼 말이다.

 이런 과정을 거치며 영상을 바라보는 우리의 눈길(시선)은 영상 속 누군가의 눈길(시선)과 마주친다. **눈길**의 **주고받음**을 통해 시선이 어울리면서 교차하는 것이다. 우리는 시선을 통해 세상을 관찰하고 성찰한다. 인간의 "시선은 시점을 동반하며 시점은 시선을 재촉"(오카다 스스무, 2006: 66)하기 때문이다. 눈길, 즉 시선을 보내는 위치가 **시점**viewpoint 또는 **관점** Point of view: PoV이다. 가령, 카메라(를 든 사람)가 있는 위치가 시점이고, 그 시점에서 '어떻게' 바라볼 것인지가 관점이다. 시점은 카메라(렌즈)의 광학적인 관점이자 카메라를 든 사람(감독)의 총체적인 관점이라고 할 수 있다.

 시점에는 관찰시점viewpoint of observation과 화자시점viewpoint of narrator이 있다. 관찰시점은 카메라(렌즈) 앞의 대상을 바라보는 카메라를 든 사람(감독)이 기준인 시점이다. 객관적이냐, 주관적이냐, 또는 전지적omniscient이냐에 따라 관찰시점은 달라진다. 화자시점은 카메라(렌즈)로 찍힌 영상을 통해 '누가' 이야기하는가가 기준인 시점이다. 즉, 이야기가 누구의 관점에서 전개되는지에 따라 결정되는 시점이 화자시점이다. 작가, 감독, 배우, 경우에 따라서는 관객까지 누구나 화자가 될 수 있다.[*]

 한 가지 흥미로운 점은 만일 카메라(렌즈) 앞의 대상이 카메라(렌즈)를 정면으로 바라본다면 관찰시점과 화자시점의 주체와 객체가 뒤바뀔

[*] 시점은 영화와 방송프로그램과 같은 영상작품을 분석하는 데 매우 유용한 방법을 제시해준다. 그러나 시점에 대한 분석은 영상작품의 내부, 즉 텍스트 분석에 중점을 두기 때문에 시점 분석만으로는 영상작품의 외부, 즉 영상작품이 제작·배급·소비되는 다양한 맥락을 이해하기가 여의치 않다.

수 있다는 사실이다. 카메라(렌즈), 카메라를 든 사람(감독), 관객(시청자)까지 카메라(렌즈) 앞에 있는 실제 대상(배우)의 눈길(시선)에 소유당하면서 시점이 역전되는 것이다.

이와 같이 시점을 바꾸면 어떤 일이 발생할까? 시점을 바꾸는 시점 이동을 통해 "신체의 위치를 바꾸면 보이지 않았던 것이 차례로 나타나 보였던 것들을 지워간다"(오카다 스스무, 2006: 66). 그 결과, 이전에 보였던 것이 사라지고 보이지 않던 것이 새롭게 보이게 된다. 앞에서 이야기한 것처럼, 새로운 시점이 새로운 시선을 재촉하는 것이다. 중요한 것은 시선과 시점의 이동이 어떤 목적과 이유로 상호 동반되고 재촉되는가라는 것이다.

카메라를 든 사람은 그 위치(시점)에서 무엇을, 어떻게, 왜 찍을지를 고민한다. 그 결과에 따라 셔터가 눌러진다. 그 과정과 결과가 **관점**을 결정한다. 관점은 '어느 지점이나 위치'를 전제한다는 점에서 시점과 유사하지만, 바라보는 물리적 지점이나 위치가 시점인 데 반해 관점은 그 시점에서 어떻게 바라볼지에 해당하는 것으로, 바라보는 방식을 고민하는 심리적·정신적 지점이나 위치를 가리킨다. 즉, 관점은 세상(대상)을 이해하는 사람의 관觀으로서, 일종의 사상이나 관념, 철학이라고 할 수 있다. 사회화된 시각으로서의 영상성처럼, 관점은 개인적 수준에서 저절로 자연스럽게 만들어지는 것이 아니라 사회적 수준에서 인위적으로 구성된다.

영상재현

영상은 실제 그 자체가 아니다. 실제를 재현한 것이다. 영상을 통해 세상(대상)을 바라보고 이해할 수 있는 인식체계에는 두 가지가 있다. 하

나는 마치 거울에 비친 것처럼 세상(대상)을 있는 그대로 바라보고 보이는 대로 모방하는 반영적reflective 접근이고, 다른 하나는 세상(대상)을 (재)구성해서 새롭게 의미를 부여하는 사회구성주의적social constructionist 접근이다(스터르큰·카트라이트, 2006: 3~4).

전자는 imitor → imago → image로 이어지는 이미지의 어원에 근거해서 세상(대상)을 모방하는 것으로 거울이론mirror theory이라고 부르며, 후자는 특정 사회의 문화적인 맥락 및 규칙과 관습에 따라 세상(대상)의 의미를 (재)구성하는 것이다. 플라톤과 아리스토텔레스 이후 이 두 가지 인식체계에 대한 논란이 계속되어온 것과 상관없이 여기서 중요한 것은 언어나 영상(이미지)을 사용해서 세상(대상)에 의미를 부여하는 **재현**再現, representation이라는 개념이다(스터르큰·카트라이트, 2006: 3~4; 오카다 스스무, 2006: 179).

재현은 다시re 보여주거나show 나타내는stand for 것이다. '보여주다' 또는 '나타내다'를 뜻하는 'present' 앞에 '다시'를 뜻하는 접두사 're-'가 붙은 것을 보면, 재현은 반영보다 (재)구성에 가까운 개념이라고 할 수 있다. 우리는 눈에 보이고 귀에 들리는 대로 세상(대상)을 보거나(보여주거나) 듣거나(들려주거나) 하지 않는다. 재현해서 보거나(보여주거나) 듣거나(들려주거나) 한다. 재현은 대상을 마치 복제하듯이 있는 그대로(사실 그대로) '다시 보는(보여주는) 것'이 아니라 **재해석, 재구성**해서 보는(보여주는) 것이다. 따라서 레이먼드 윌리엄스가 '정확한 재생산'(Williams, 1983: 296)이라는 개념을 통해 재현을 설명했듯이, 재현된 것의 해석과 해석된 것의 (재)구성을 통한 의미의 부여가 매우 중요하다.

재현은 시각대상을 통해 무엇인가를 제시하는, (시각화된) 상징이기도 하다. 언어는 당연히 대표적인 상징이다. 세상(대상)은 언어와 마찬가

지로 영상(이미지)에 의해 이해되고 묘사되며, 규정되기도 한다. 특히 영상을 통한 재현으로서의 **영상재현**visual representation은 "재현하고자 하는 대상과의 유사성resemblance과 유추analogy를 통해 의미를 구성"(강승묵, 2011: 12)한다. 언어를 통한 재현과 달리 영상재현은 재현 대상의 "형상과 색채, 움직임 등과 직접적으로 연계되어 단순히 원형을 모사replica하는 수준이 아니라 상상력이 부가된 새로운 창조의 개념"(강승묵, 2007: 14)이라고 할 수 있다.

영상재현을 통해 세상(대상)을 이해하고 묘사하며 규정할 때 특정 규칙과 관습으로 구축된 재현 체계representation system가 동원된다. 세상(대상)의 의미는 이 재현 체계를 통해 특정 방식으로 (재)구성된다. 재현 체계는 우리가 "세계를 우리 자신에게나 다른 사람에게 재현할 때 도구로 삼는 의미 체제"(임영호, 1999: 82)이다. 특히 영상재현 체계는 영상작품에서 규칙적이고 관습적으로 반복해서 제시되는 영상을 조직하는 기본 방식이다. 이 방식은 영상작품의 이야기를 끌고 가는 서사narrative 전략과 관습적 표현, 제도적 제약을 설명해주기 때문에 비평적이고 분석적이다.

이른바 순수한 눈이나 완전한 모사란 있을 수 없듯이, 영상을 사용해 커뮤니케이션하는 과정에는 특정 규칙과 관습으로 체계화된 재현 체계가 작동한다. 이런 재현 체계는 "책, 그림, 사진, 건축물, 인테리어, 정원 등 어떠한 유형의 '텍스트'를 창조하기 위해 문화적이고 심미적인 관습을 사용하는 수많은"(피스크, 1997: 49) 재현 매체에 구축되어 있다. 영화와 텔레비전이 현대사회에서 가장 강력한 영상재현 매체임은 두말할 나위도 없다.

이와 같은 논의에 따르면 영상재현은 사회문화적으로 구조화된다고 가정해야 한다는 것을 알 수 있다. 영상재현을 통해 의미가 구성되는

과정에는 일정한 규칙과 관습에 의해 전개되는 사회문화적인 협상과 합의가 개입되기 때문이다. 중요한 것은 의미도 이 사회문화적인 협의에 따라 구성되기 때문에 사회문화적인 맥락 내에서만 재현 체계의 규칙과 관습을 학습하고 이해할 수 있다는 점이다. 그 결과, 역사적으로 수많은 예술가들과 문화생산자들은 다양한 재현 체계의 규칙과 관습에 저항하면서 새롭게 의미를 (재)구성할 수 있는 방법을 찾고자 했다.

_____문화와 영상 커뮤니케이션

커뮤니케이션

커뮤니케이션은 의사소통意思疏通이다. 또한 커뮤니케이션은 이야기를 주고받는 것이다. 유무형의 모든 대화를 포함한 이야기 자체와 그 이야기를 주고받으며 서로의 의미意와 생각思이 잘 통하게 하는 것疏通이 커뮤니케이션이다. 사실 커뮤니케이션은 "모든 사람들에게 알려진 인간행위 가운데 하나이지만 이에 대해 만족스럽게 정의할 수 있는 사람은 거의 없다"(피스크, 1997: 21). 사람, 지역, 민족, 국가, 종교, 성별, 연령에 따라, 무엇보다 시간과 공간에 따라 이야기를 주고받으며 커뮤니케이션하는 방법이나 방식이 제각각이기 때문이다.

커뮤니케이션에 대한 정의나 커뮤니케이션의 방법과 방식은 다양하지만 커뮤니케이션은 커뮤니케이션하고자 하는 이들이 무엇인가를

나누는 것이라는 공통점을 갖는다. 말이나 글, 눈빛이나 눈길, 표정이나 행위, 이미지나 영상 등의 어떤 도구나 수단을 사용하든 관계없이 의미와 생각을 '나누는 것', 그것이 커뮤니케이션이다.

커뮤니케이션은 나(송신자)와 너(수신자)가 커뮤니케이션하는 과정을 거치며 만나고 헤어지는 것이기도 하다. 그 만남과 헤어짐의 과정 동안 예상하지 못한 변수들이 적잖게 발생하기도 한다. 물리적인 잡음noise 뿐만 아니라 긴장, 갈등, 불신, 시기와 같은 감정적이고 심리적인 잡음까지 소통을 단절시키려는 방해요소로 작용한다. 그런 방해꾼들에도 불구하고 커뮤니케이션은 인간이 사회문화적인 존재로 살아가는 데 필수적인 요소이다.

커뮤니케이션은 '나'만 있어서는 제대로 이루어지지 않는다. 나와 무엇인가를 주고받으며 나눌 수 있는 '너'가 있어야 한다. 인간은 커뮤니케이션을 통해 (인간)관계를 형성하고 사회 내 구성원으로서 살아가기 때문이다.

전통적으로 과정학파process school는 커뮤니케이션을 메시지message의 전달 과정으로 인식해 메시지의 의미보다 전달 효과를 중시했다. 예컨대 해럴드 라스웰Harold Lasswell의 이른바 S-M-C-R-E 모델은 매스미디어를 통한 메시지의 전달 효과를 설명해주는 대표적인 커뮤니케이션 모델이라고 할 수 있다. 이 모델은 누가who(Sender), 무엇을say what(Message), 어떤 채널로in which channel(Channel), 누구에게to whom(Receiver), 어떤 효과를 내기 위해with what effect(Effect) 커뮤니케이션하는지를 파악하는 데 유용한 방법이다.

대다수 매스커뮤니케이션 연구가 광범위하게 응용하는 S-M-C-R-E 모델은 커뮤니케이션 효과가 "커뮤니케이션 과정 내의 구성요소에 의해서 야기된 관찰 가능하고도 측정 가능한 수신자 측면에서의 변화를 의

미"하기 때문에 "구성요소들 중 하나를 변경하면 효과 역시 변화할 것"(피스크, 1997: 67)이라고 전제한다. 그러나 문화를 통해, 문화에 의해 이루어지는 커뮤니케이션은 매스커뮤니케이션의 커뮤니케이션 방식과 사뭇 다르다.

문화커뮤니케이션

어느 한 사회의 문화는 커뮤니케이션을 통해 생성되거나 유지되거나 발전하거나 퇴보하는 등 다양한 변화를 겪는다. 거꾸로 커뮤니케이션은 문화를 구성하고 촉진하며, 문화를 새롭게 인식시키는 데에도 중요한 역할을 한다. 따라서 커뮤니케이션 연구는 곧 커뮤니케이션 자체를 포함하는 문화에 관한 연구라고 할 수 있다. 사실 문화와 커뮤니케이션을 따로 떼어 놓고 각각에 대해 이야기하는 것은 의미 없는 일이기도 하다. 앞 장들에서 여러 차례 등장했던 스튜어트 홀은 문화를 다양한 의미과정의 접합articulation에 근거하는 순환으로(Hall, 1980), 레이먼드 윌리엄스는 문화와 커뮤니케이션을 서로 교환 가능한 것으로(Williams, 1996) 인식하기도 했다.

문화와 커뮤니케이션이 결합된 **문화커뮤니케이션**culture communication은 커뮤니케이션을 하나의 과정으로서가 아닌 의미의 발생으로 접근한다. 문화적 차원에서 커뮤니케이션하기 위해서는 의미를 표현하기 위한 시스템이 필요하다. 특히 언어(영상도 포함)는 (문화)커뮤니케이션의 가장 기본적이면서도 중요한 시스템이라고 할 수 있다.

문화커뮤니케이션의 측면에서 문화는 하나의 고정된 가치(의미) 세트가 아니라 스스로 변화하는 여러 가치와 의미요인의 접합이라고 할 수

있다. 즉, 커뮤니케이션적인 관점으로 문화를 이해하는 것은 규범, 태도, 언어, 규칙, 지식, 제도, 관습, 의식의 총체, 또는 객관적 가치의 총체를 문화로 인식했던 전통적인 문화개념에 획기적인 변동을 일으킬 만큼 동적인 이해의 방식이라고 할 수 있다(방정배·한은경·박현순, 2007: 27~28).

러시아 태생이지만 주로 미국에서 언어학자로 활동했으며 프라하학파Praha School를 창시한 **로만 야콥슨**Roman Jakobson은 언어의 의미와 메시지의 내적 구조에 대한 관심을 바탕으로 의사소통 행위상의 구성적 요소를 모델화했다(피스크, 1997: 73~74에서 재인용; Jakobson, 1987: 62~94). 그가 제시한 여섯 가지의 구성적 요소는 발신자addresser, 수신자addressee, 메시지message(의미), 상황context, **접촉**contact, 약호code이다. 이 구성요소들은 의사소통의 각 단계에서 언어가 맡고 있는 여섯 가지 기능 중에 한 가지 이상을 수행한다.*

발신자와 수신자는 일반적인 커뮤니케이션 모델에서의 송신자와 수신자 개념과 동일하다. 야콥슨이 과정학파와 기호학파의 중간쯤에 걸쳐 있기 때문에 다소 어중간하게 설명했지만, 메시지는 문화커뮤니케이

* 피스크에 따르면 야콥슨이 제시한 의사소통 행위의 여섯 가지 구성요소에 수행되는 여섯 가지 기능은 다음과 같다. 첫째, 발신자에 대한 메시지의 관계를 나타내며 '표현적'이라고도 불리는 정서적(emotive) 기능으로, 이 기능은 발신자의 감정, 태도, 지위, 계급을 표현한다. 둘째, 발신자에 대한 메시지의 효과인 함축적(conative) 기능으로, 이는 명령이나 선전 같은 기능을 한다. 셋째, 메시지의 실제 여부를 따지는 지시적(referential) 기능으로, 객관적이고 사실적인 커뮤니케이션에서 가장 우선적으로 고려되는 기능이다. 넷째, 교감적(phatic) 기능으로, 이는 발신자와 수신자 사이에 커뮤니케이션 채널을 개방함으로써 양자의 관계를 유지하고 의사소통이 일어나고 있다는 사실을 확인하는 기능이다. 이 기능은 발신자와 송신자 사이에 물리적이면서 심리적인 관계가 반드시 존재해야 한다는 접촉을 전제한다. 다섯째, 사용 중인 약호를 구별하는 기능인 메타언어적(metalingual) 기능이다. 여섯째, 메시지 자체에 대한 관계를 의미하는 시적(poetic) 기능으로, 심미적인 커뮤니케이션에서 가장 핵심적인 역할을 수행한다(피스크, 1997: 75~76).

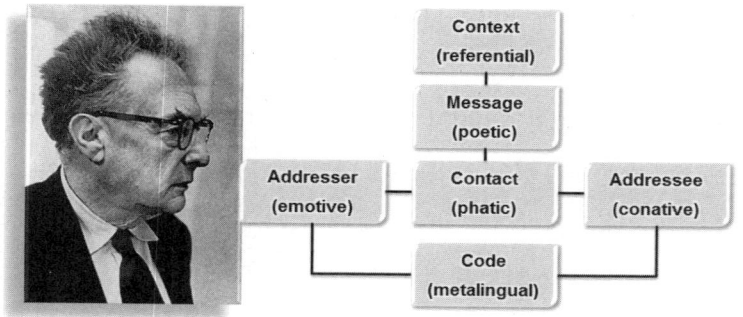

그림 3-2 로만 야콥슨(1896~1982)과 커뮤니케이션 모델
자료: https://monoskop.org/Roman_Jakobson

션의 측면에서 보면 발신자가 수신자에게 건네고자 하는 의사_{意思}, 즉 생각의 의미라고 할 수 있다. 상황은 메시지에 담긴 의미가 전달되는 조건이나 환경으로서의 맥락context이며, 약호는 발신자와 수신자 사이에 공유되는 메시지의 의미가 구조화되는 체계를 가리킨다. 또한 접촉은 발신자와 수신자를 연결시켜주는 물리적이거나 심리적인 채널이다.

이 구성요소들 가운데 문화커뮤니케이션의 측면에서 가장 주목해야 하는 개념이 **접촉**이다. 접촉은 발신자와 수신자가 서로 커뮤니케이션하고 있음을 지각하는 순간에 이루어지는 것으로, 감각적 접촉과 인간적 접촉으로 구분된다. 감각적 접촉은 발신자와 수신자가 물리적이고 심리적으로 서로의 존재를 감각하는 것이고, 인간적 접촉은 나(발신자)와 '다른' 너(수신자), 우리를 둘러싼 맥락의 공유를 통해 일정한 인간관계를 형성하는 것이다.

나의 커뮤니케이션 대상은 너이다. 반대로 너의 커뮤니케이션 대상은 나이다. 나는 너를 보고, 너는 나를 본다. 동시에 나는 너에게 보이고, 너는 나에게 보인다. 접촉을 통한 **나**와 **너**, **우리**의 (인간)**관계** 형성이 곧

문화커뮤니케이션의 핵심이다. 나는 의심의 여지없이 존재한다. 그러나 프랑스의 실존주의 철학자인 장 폴 사르트르Jean Paul Sartre에 따르면, 나는 나의 생각만으로 존재할 수 없다(사르트르, 2009). 내가 아닌 다른 누군가의 존재가 나를 존재케 하고, 그로 인해 나와 너, 우리는 커뮤니케이션을 하며, 서로와 커뮤니케이션의 의미를 알 수 있게 된다.

야콥슨의 커뮤니케이션 모델을 포함한 문화커뮤니케이션에서의 의미는 텍스트 내에만 존재하는 것이 아니다. 오히려 의미는 사회문화적인 맥락과 결부되어 있다. 바르트(Barthes, 1977: 32~51)는 사진 관람객이나 영화 관객, 방송프로그램 시청자와 같이 영상의 의미를 소비하는 이들의 경험 내에 위치하면서 의미의 닻을 내리는anchorage 기능을 이름 짓기denomination라고 정의한 바 있다. 우리는 우리의 경험세계를 통해 곧잘 규칙적이고 관습적으로 이것은 무엇, 저것은 무엇이라고 이름 지으며, 의미의 닻을 내림으로써 의미를 어느 하나로 정박시키려 한다. 그러나 의미는 특정 텍스트나 현상에 고정되지 않고 사회와 문화가 시대에 따라 변하듯이 항상 유동적으로 변할 수 있는 만반의 준비를 갖추고 있다.

특정한 문화현상의 의미가 반복적으로 중복redundancy되면 '그것의 의미는 이것'이라는 규칙과 관습이 생기게 마련이다. 규칙과 관습은 기호의 사회적 차원으로서, 기호 자체와 기호의 적절한 사용법에 대한 기호 사용자들의 공통된 합의나 약속이다. 규칙과 관습에 따라 어느 한 문화권의 구성원들은 서로의 규범이나 가치를 공유하고 동류의식을 갖기도 한다. 대부분의 경우 명시적이지 않은 규칙과 관습에 대한 동의와 합의는 '우리는 같은 의미를 공유하니까 서로 적당히 적응할 수 있어'라는 인식하에 문화적 동화와 순응을 당연시하도록 한다.

그 결과, 규칙과 관습, 동의와 합의에 대한 거부와 저항의 기회가 박

탈됨으로써 변화에의 의지도 사라진다. 항상 똑같거나 비슷하게 반복되는 커뮤니케이션 패턴도 이와 같은 규칙과 관습, 동의와 합의에 따른 것이며, 이로 인해 독창적이고 창의적인 새로운 커뮤니케이션은 점차 불가능해지고, 나와 너, 우리의 (인간)관계와 관계의 의미마저 정형화stereotype될 가능성이 높아진다. 변할 수밖에 없고 또 변해야만 하는 문화의 속성이 규칙과 관습 앞에서 주저하면서 머뭇거리다 정체의 깊은 수렁으로 빠져들고 마는 것이다. 그런 문화와 삶은 그만큼 생명력을 잃어버릴 수밖에 없다.

영상커뮤니케이션

이 세상에 존재의 이유나 의미가 없는 사람이 있을까? 사는 이유나 의미가 없는 사람이 있을 수는 있지만(이도 슬프고 안타깝지만) 누구나 존재 자체의 이유와 의미는 가지고 있을 것이다. 사람은 누구나 자신의 삶과 존재의 이유와 의미에 대해 고민한다. 그래서 방황하고 좌절하기도 한다. 문화 또한 그렇다. 어떤 문화이든 그 문화 나름의 존재(형성) 이유와 의미가 있다. 이유야 어떻든 "문화 자체가 의미화signifying 작업이고 그로부터 생산되는 것이 의미"(Hall, 1980: 30)이기도 하다.

문화커뮤니케이션은 우리의 삶과 존재의 이유와 의미를 문화를 통해 찾아가는 과정에서 발생하는 우리 내면의 이야기, 타인과의 이야기, 이야기를 주고받는 행위 모두를 포괄한다. 특히 현대사회에서 문화적인 접촉을 수행하고 이야기를 주고받으며 커뮤니케이션하는 중요한 방법 중의 하나가 바로 영상이다. 우리는 한 장의 사진, 한 편의 영화나 방송 프로그램, 애니메이션과 게임 등을 통해 비교적 어렵지 않게 의사를 소

통할 수 있다. 영상매체와 영상작품은 사람과 사람을 직접적이고 감성적으로 교감시킬 뿐 아니라 이성적이고 합리적으로 사고하도록 만들기 때문이다.

문화커뮤니케이션의 관점으로 커뮤니케이션을 정의하면 커뮤니케이션은 "접촉에 의한 감각의 교환"으로, "반드시 구체적인 메시지 교환이 없어도 발신자·수신자가 서로의 지각영역에 나타난 순간부터 이미 시작"(오카다 스스무, 2006: 139)된다고 할 수 있다. 영상은 문화커뮤니케이션을 촉발하고 촉진하는 강력한 접촉에 의한 감각의 도구이며, 그런 영상을 통해 커뮤니케이션하는 것이 **영상커뮤니케이션**visual communication이다.

영상커뮤니케이션을 위해서는 영상매체와 영상작품, 영상재현 등의 소품이 필요하다. 즉, 영상(작품)을 담는 그릇과 영상으로 표현하는 방법이 구체적으로 제시되어야 영상을 통한 커뮤니케이션이 이루어지는 것이다. 또한 영상커뮤니케이션에는 카메라라는 기계적 장치가 반드시 필요하다. 사진, 영화, 방송 같은 영상매체를 떠올려보면 한결 이해하기 쉬울 것이다. 이들 영상매체는 영상(작품)을 만들기 위한 기본 재료로서 필히 카메라를 요구한다. 따라서 영상커뮤니케이션은 실제 대상과 카메라, 카메라와 카메라로 촬영하는 사람, 카메라로 촬영된 영상과 영상(작품)을 바라보는 사람 간의 일종의 '삼각관계'를 전제한다.

우리는 흔히 카메라로 '찍는다'라고 표현한다. '촬영하다'를 의미하는 '찍는다'는 행위를 통해 비로소 영상(작품)이 만들어지고 커뮤니케이션할 수 있는 것이다. 찍는다는 것, 촬영한다는 것은 카메라(렌즈) 앞의 실제 대상을 카메라로 옮겨오는 것take a photo이다. 뷰파인더view finder를 통해 실제 대상을 바라보고 셔터를 누르는 순간, 대상은 카메라 안으로 들어와 비로소 영상으로 정착된다. 이 순간부터 삼각관계의 주인공들은 서

로 눈길을 교환하면서 이야기를 나누고 서로의 생각과 생각한 것의 의미를 이해하려고 노력한다.

특히 영화와 텔레비전의 영상은 사진처럼 정지된 것still image이 아니라 움직이는 동영상moving image이다. 움직이는 영상 속에서 삼각관계의 주인공들의 시선은 더욱 분주하게 교차된다. 실제 대상, 카메라, 찍는 사람, 보는 사람, 그리고 영상 자체의 동적인 움직임은 이들 사이의 커뮤니케이션 양상을 무척 복잡하게 만든다. 이들이 주고받는 눈길이 어떻게 오가는지, 이들이 나누는 이야기는 어떤 의미가 있는지, 무엇보다 이들이 커뮤니케이션하는 이유는 무엇인지 등 영상커뮤니케이션의 모든 국면이 더욱 혼란스러워지는 것이다.

영상커뮤니케이션은 의외로 그리 간단하지 않다는 것을 간파했을 것이다. 1장과 2장에서 전술했던 문화와 대중문화라는 개념과 이론의 복잡성, 다의성, 무엇보다 영상 자체의 다양성과 모호성 등을 상기하면 영상커뮤니케이션이 그리 만만치 않은 개념임을 알 수 있다. 한 가지 짚고 넘어갈 것이 있다. 간단치도 만만치도 않은 영상을 통해 커뮤니케이션하는 이유는 영상이 갖고 있는 '끝나지 않을 신화' 때문이라는 점이다. 여기서 신화는 속절없는 믿음만을 의미하지 않는다. 영상의 신화는 우리로 하여금 상상 그 이상을 상상하게 하고, 창조 그 이상을 창의하게 하며, 누구도 거부할 수 없을 만큼 매혹적이어서 우리를 달뜨게 한다. 영상의 신화는 우리를 영상으로 사고하게 하고 우리의 사고를 영상화하는 원동력인 셈이다.

4장　　시공간의 숨바꼭질 문화와 영상

공간은 주어진 것이 아니라 생산하는 것이다. 홈 패인 공간은 부단히 매끈한 공간으로 번역되고 매끈한 공간을 가로지르는 한편, 매끈한 공간은 끊임없이 홈 패인 공간 속으로 반전되고 되돌려 보내진다. 우리의 삶은 결국 홈 패인 공간으로부터 매끄러운 공간으로의 이동을 위한 끊임없는 탈주와 변주이다. 그러나 우리를 구원하기 위해서 하나의 매끈한 공간만으로도 충분하다고는 절대로 믿지 마라.

_질 들뢰즈·펠릭스 가타리 Gills Deleuze and Félix Guattari, 2001: 907~908

삶의 지속 시간은 결핍된 것을 충족하고자 하는 욕망의 연속이라고 할 수 있다. 숙명적 결핍과 욕망을 향한 탐식은 불안을 야기하고, 그 불안은 근본적으로 공간과 관련되어 있으며, 탐식과 불안, 공간은 모두 그것이 속해 있는 사회에서 생산된다.

_강승묵, 2015: 127

_____시간과 공간 사이를 걷기

시간과 공간 이야기

　시간과 공간은 마치 씨줄과 날줄처럼 우리네 삶을 엮어주는 필수불가결한 문화적 구성요소이다. 매순간 현재를 살아가는 동시에 과거를 살았거나 미래를 살아야 하는 인간에게 시간과 공간만큼 소중한 의미를 갖는 것도 드물 것이다. 하지만 시간과 공간이 너무 소중해서 오히려 가끔 그 가치를 깜빡깜빡 잊을 정도이니 말이다. 조금만 눈여겨보면 보이는 시공간은 우리가 잠깐 한눈을 팔면 사라져버려 우리와 숨바꼭질을 한다. 사람마다 살아가는 방법과 이유가 제각각 다를 터이니 이를 일일이 알아야 할 필요는 없겠지만 삶 전체이거나 삶의 방식으로서의 문화를 이해하려면 적어도 어디에서, 어떻게, 왜 살고 있는지 정도는 알아야 할 듯하다.

　이 장의 제목에는 시간과 공간이 모두 포함되어 있지만, 사실 이 장의 내용은 대부분 공간에 관한 것이다. 시간에 대한 이야기는 역사적으로나 철학적으로 그리 간단치가 않다. 시간은 (일시)정지시키거나 속도를 가감시키는 일 자체가 불가능한 절대적 물리(物理)이기 때문이다. 무엇보다 '시간문화'보다 '**공간문화**'가 익숙할 만큼 문화와의 관계성 측면에서 공간에 대한 이야기는 시간에 대한 이야기 못지않게 흥미롭다.

　그렇다고 시간에 대해 아예 이야기하지 않는 것은 아니다. 영화를

비롯한 영상매체와 영상작품에서 시간은 핵심적인 이야기 구성요소 중의 하나이기 때문이다. 사실 공간에 대해서만 이야기해도 시간에 대한 이야기가 자연스럽게 따라오게 되어 있다. 시간과 공간은 떼려야 뗄 수 없는 사이이기 때문이다.

프랑스의 사회학자 미셸 드 세르토Michel de Certeau는 "상처받은 주변부 타자the others들을 한없이 우울한 애정을 담고서 서술하며 이들의 삶에 따뜻한 공감을 표시"(장세룡, 2016: vii)했던 수도사이며 역사학자, 사회학자, 문화이론가이다. 드 세르토의 『일상생활의 실천들The Practices of Everyday Life』(1984)에는 현대사회의 도시 공간에 대한 흥미로운 이야기들이 기술되어 있다.

드 세르토에 따르면 "초고층 빌딩에서 바라보는 도심의 전경은 하나의 거대한 스펙터클"(이동연, 2006: 337에서 재인용)이다. 만일 도시가 볼거리spectacle가 많은 이미지처럼 느껴진다면 그 도시는 먼 곳에서 도시의 파노라마를 조감하는 훔쳐보는 자들voyeurs의 개념도시conceptual city이다. 초고층 빌딩에서 내려다보이는 도시는 추상적이고 단일한 형상으로 각인되면서 마치 도시를 계획하는 이들이 기획 및 관리하는 원형감옥panopticon* 같은 공간으로 느껴지기도 한다.

사실 드 세르토의 논의 중에서 우리의 관심을 끄는 개념은 '도시에서의 걷기walking in the city'이다. 도시에서의 걷기는 도시를 높은 곳에서 전체적으로 조망하는 개념도시와 달리 도시의 구석구석을 걸으면서 도시

* 영국의 철학자이자 법학자였던 제레미 벤담(Jeremy Bentham)은 인간을 감시하고 분류하는 원리인 규율 권력을 설명하기 위해 원형감옥(panopticon)의 개념을 제안했으며, 프랑스의 철학자인 미셸 푸코는 원형감옥이 규율과 훈육을 통해 시각적 통제를 정당화시키는 권력의 효과를 낸다고 비판한 바 있다(벤담, 2007).

의 살아 있는 실재성substantiality을 감각하는 것이다. 사람들은 도시에서의 걷기를 통해 도시라는 거대 공간의 외곽과 후미진 곳을 걸으며 그곳에 의미, 기억, 욕망을 부여한다.

서울이나 부산 같은 대도시를 남산 전망대나 용두산 전망대에서 내려다볼 때의 조망감과 그곳의 거리 곳곳을 거닐며 도시의 속살을 들여다보는 것은 무척 다르게 감각될 것이다. 드 세르토의 개념도시와 도시에서의 걷기는 우리로 하여금 도시라는 공간에서 일정한 시간의 흐름에 따라 이루어지는 일상생활이 관념이나 볼거리로서가 아니라 삶 자체나 삶의 다양한 방식으로 구성되고 이해되어야 한다는 점을 고민케 한다. 이런 고민에 대해 롤랑 바르트는 (도시의) 도서관이나 오페라하우스, 극장을 넘어 일상의 삶 전체가 문화라고 주창한 바 있다(Barthes, 1980). 특정 공간 자체가 문화이며, 그 공간을 포함한 인간의 삶 전체가 문화인 셈이다.

앞서 말했듯이, 시간은 인간의 삶과 죽음의 전 과정을 지배하는 절대자이다. 인간은 시간을 거스르거나 뛰어넘거나 없애거나 더할 수 없다. 어느 누구도 시간을 붙들어둘 수 없으며, 어느 누구나 어떤 공간에서 그 붙잡을 수 없는 시간을 살아간다. 그러나 공간은 시간과 사뭇 다르다. 우리는 공간을 한 곳에 오래 머무르도록 붙잡아둘 수 있다. 시간은 흘러도 공간은 흐르지 않는다. 우리는 시간을 멈추게 할 수는 없지만 공간이 우리를 기다리게 할 수는 있다. 또 언제든 우리가 그곳을 찾아갈 수도 있다. 따라서 시간보다 공간에서 문화를 엿보기가 수월하다.

인문학적 관점에서 공간은 물리적으로 실존하는 절대적 공간과 인간들 간의 관계 생성을 통해 나타나는 상대적 공간으로 분류된다(김영순·임지혜, 2008: 233~256). 특히 상대적 공간은 인간의 행위와 지각에 의해 인지되고 정렬된 사회문화적인 구성체와 같다. 절대적 공간이 직접

감각할 수 있는 구체적 의미를 갖는 데 반해, 상대적 공간의 의미는 절대적 공간에 대한 우리의 인식을 통해서만 구성된다. 우리는 절대적 공간과 상대적 공간을 오가며 어느 한 곳에 머무르기도 하고 또 스쳐 지나가기도 한다. 그 과정을 통해 우리는 우리가 살아가는 사회와 경험하는 문화에 대해 이런저런 사색도 하고 스스로를 성찰하기도 한다.

공간space과 **장소**place는 얼핏 비슷한 것 같지만 다른 의미를 갖고 있다. 장소는 공간보다 "복합적인 개념으로, 공간이 지니는 물리적 속성 외에 특정한 활동과 상징성을 포함하는 사회문화적 성격이 강한 개념"(최혜실, 2008: 693)이다. 공간은 객관적으로 실존하는 물리적 실체인 반면, 장소는 인간의 인식 체계를 통해 특정한 이미지와 가치를 지니면서 인지되는 공간이라고 할 수 있다. 따라서 "작게는 특별한 안락의자가 장소가 될 수 있고, 다락방과 지하실, 난로와 내달은 창, 구석진 모퉁이, 구석이나 선반, 서랍 등이 장소가 될 수 있다"(렐프, 2005: 91).*

특정 공간에 우리의 경험과 지식, 감정과 생각이 개입되면 비로소 장소가 된다. 장소는 공간에 비해 더 직접적으로 경험되는 생활세계와 연계된 개념이다. 공간은 절대적이고 상대적인 특성으로 인해 위계화되지만 장소는 우리가 직접 생활하는 삶의 터전으로 구체화된 공간이다. 예컨대 "도심의 건물 하나 공간 하나가 우리에게 하나의 의미가 될 수 있는 것

* 장소는 분명한 위치를 지닌, 안정적인 특징을 갖지만 공간은 "속도와 시간, 방향 등의 다양한 변수들이 개입되는 개념"(강승묵, 2015: 128)이다. 또한 장소는 "동일 지점에 서로 다른 두 개 이상의 사물이나 인간이 위치할 수 있는 가능성을 배제하는 '고유함의 법칙'"(de Certeau, 1984: 117)의 제한을 받지만 공간은 이동 가능한 여러 요소가 상호 교차하며 구성되는 지점으로, 각 요소는 독자성을 지닌다. 하나의 물리적 지점에 단일한 위상만 부여되는 장소와 달리 공간은 상황과 맥락으로부터 영향을 받으며, "추상적인 공간에 대해 더 많은 것을 알게 되고 그 공간에 가치를 부여함으로써 공간은 비로소 장소"(Tuan, 1977: 6)가 된다.

은 동시대 우리들의 생애가 함께 겹쳐지기 때문이다. 한 사람의 생애는 그 사람이 살아온 시간과 공간의 역사"(박승희, 2013: 425)이기 때문이다.

시공간의 문화와 영상의 문제들은 근대 이후에 등장한 사진이나 영화와 밀접하게 관련되어 있다. 전 근대의 공간은 인간의 삶과 행위를 그대로 상징하는 형태를 띠고 있었고, 인간은 그런 상징을 충분히 이해하면서 공간과 소통할 수 있었다. 이때의 공간은 인간의 삶과 밀착된 순수 시스템으로서 장소의 원형이라고 할 수 있다(Choay, 1986: 160~175).

그러나 카메라의 발명으로 촉발된 "기술문명 시대의 공간, 근대적 이성이 발현되는 근대적 공간은 자본축적을 위한 추상화·계량화된 공간, 인간의 삶과 괴리된 소외의 공간, 물신화된 공간"(유호식, 2005: 240)으로 변모했다. 이와 같이 근대적 예술문화 사조인 모더니즘modernism과 이후의 포스트모더니즘postmodernism은 공간의 개념을 재정의하는 데 매우 중요한 역할을 했다(시간은 여전히 절대적 물리로만 기능한다).

문화연구 4: 모더니즘 문화론과 포스트모더니즘 문화론

모더니즘 문화론

사진이라는 '뉴미디어'가 등장하자 '올드미디어'였던 회화는 급격히 위기감에 사로잡혔다. 실제로 그림이 사진에 모든 것을 내줄 수밖에 없을 것이라는 비관적인 전망이 난무했다. 특히 사실적인 묘사를 기반으로

하는 사실주의 미술(예술)은 그 근간부터 흔들렸다. 파블로 피카소Pablo Picasso는 사실주의 회화의 전통이 맞은 위기를 극복하고 싶어 했다. 그래서 그의 작업은 모더니즘 회화의 시작으로 알려져 있다. 피카소가 보여주었듯이, 모더니즘은 항상 어떤 시점을 넘어선다는 의미를 지닌다(원용진, 2010: 391).

모더니즘 이전 시대의 전통에 반대하는 근대나 현대의 특정 이념과 경향이 모더니즘이다. 모더니즘은 회화, 조각, 판화 등의 시각예술 분야에만 국한되지 않고 음악, 연극, 건축, 사진, 영화, 방송에 이르기까지 예술 전반에 두루 적용된다.* 19세기 후반 무렵부터 20세기에 걸쳐 있는 모더니즘 시대는 과학과 기계기술, 산업화와 도시화로 인한 문화의 근대성, 비교적 자유로운 개인주의, 미학에서의 보편적인 감각의 중시 등의 특성을 갖는다. 미술사를 포함한 예술사적 측면에서 보면 모더니즘은 근대(현대)예술(미술)로 명명되며, 근대 이전의 예술사조에 비해 다양하고 복잡한 예술적 경향이 나타났다가 사라지거나 사라졌다가 이내 다시 나타나곤 했다.

'modern'의 어원은 바로 지금을 뜻하는 라틴어 'modo just now'이고, modo의 후기 라틴어는 현재나 새로운 시대를 가리키는 'modernus'이다. modernus에서 유래한 'modernism'은 현재의 시대적 흐름, 사조, 주의를 일컫는다. 그러나 엄밀히 말하면 현재는 존재하지 않는 시간이다.

* 모든 모더니스트가 아방가르드하지는 않다. 모더니즘은 미학적인 자율성이나 미적인 혁신을 도모하는 데 반해 아방가르드는 기존의 규칙과 관습 등에 저항하며 이를 부정하는 차이가 있기 때문이다. 모더니즘과 포스트모더니즘, 아방가르드는 현재를 지향하는 공통점을 갖고 있다. 가령 모더니즘을 현대로 가정하면, 포스트모더니즘은 현대 이후, 아방가르드는 현대와 현대 이후를 모두 앞서가는 것이라고 할 수 있다.

바로 지금은 이내 지나가고 잠시 후가 다시 바로 지금이 되기 때문이다. 따라서 모더니즘은 바로 지금을 규정하자마자 모더니즘 스스로 바로 앞(미래)이 될 수밖에 없는 모순적인 운명에 놓인다.

　모더니즘적인 경향은 불가피하게 곧 과거가 될 수밖에 없고 새롭게 등장하는 것에 밀리는 운명에 놓여 있는 것이다. 그 모순을 벗어나기 위해 모더니즘적인 경향은 과거가 되지 않고자 늘 새로움을 담는다(원용진, 2010: 391~392). 모더니즘적인 경향은 바로 지금(현재)을 부정하는 것이지만 그 순간 바로 앞(미래)의 새로운 경향으로부터 배척당하는 셈이다.

　이 책에 등장하는 문화주의 문화론, 마르크스주의 문화론, 구조주의 문화론과 후기구조주의 문화론, 페미니즘 문화론 등 (대중)문화와 영상에 대한 이야기들은 결국 모더니즘에 관한 논의라고 해도 무방하다. 모든 주의ism, 사조trend, 이론theory은 이전의 것들을 바탕으로 새로운 논의를 이끌어낸다. 현재는 과거와의 부단한 연계를 통해 현재로서의 의미를 지니기 때문에 모더니즘적인 경향과 모더니즘에 대한 논의 역시 과거의 시간을 통해 현재의 시간을 지향하는 것이라고 할 수 있다.

포스트모더니즘 문화론

　포스트모더니즘은 1950년대 후반 무렵부터 미국과 영국을 중심으로 고급문화와 대중문화 간 경계가 급속히 무너지면서 규범화, 표준화, 규격화된 모더니즘의 기능에 대한 저항적 감성이자 거부, 반란의 경향으로 생겨나기 시작했다(스토리, 1994: 225~226). 박물관과 미술관, 대학과 공공기관에 편입되어 박제처럼 전시된 모더니즘 문화가 슬며시 지배적인 부르주아문화(엘리트 중심의 고급문화)로 변이되면서 문화 권력을 휘두

르는 현실을 격렬하게 비판하며 반기를 든 것이 포스트모더니즘이다.

미국의 저명한 후기구조주의자인 프레드릭 제임슨Fredric Jameson은 다음과 같은 이유로 인해 포스트모더니즘이 태동했다고 설명한다.

> 모더니즘의 고전들이 저항적인 위치에서 지배적인 위치로 바뀌면서 대학, 박물관, 미술관 네트워크를 모조리 정복하고 다양하고 고급스러운 모더니즘들이 '정전(canon)'이 되면서, 우리의 할아버지 세대에는 충격적이고 고약스럽고 추하고 귀에 거슬리고 비도덕적이고 반사회적이던 모든 것이 동화·약화되었기 때문이다(Jameson, 1988: 104).

모더니즘의 약화는 모더니즘이 대중문화를 자주 인용하고 모방함에도 불구하고 대중적인 것에 대해 본질적으로 거부감을 가졌던 모더니즘의 자기모순에 의해 초래되었다. 포스트모더니즘은 모더니즘의 이런 엘리트주의로의 변신을 거부했다.

포스트모더니즘이라는 용어는 서로 다른 두 가지 함의를 지닌다(원용진, 2010: 398). 첫째, 모더니즘적 철학과 인식을 거부하고 극복하려는 노력으로서 새로운 철학적·인식론적 사고로서의 포스트모더니즘이다. 이는 후기구조주의의 사고체계와 같은 맥락이라고 할 수 있다.* 둘째,

* 후기구조주의는 모더니즘적인 서구 철학이나 인식론에 도전하며 포스트모더니즘은 그 도전을 바탕으로 이루어진 문화 예술 사조이자 문화양식이라는 점에서 둘은 공유하는 부분이 적지 않다. 후기구조주의(post-structuralism)와 포스트모더니즘(post-modernism) 모두 '후기(post-)'라는 이름을 달고 있다. '후기'라는 명칭 대신 '탈'이라는 접두어로 번역해 사용하기도 한다. 따라서 무엇에 대한 '후기'나 '탈'을 뜻하는 것인지를 분명히 할 필요가 있다. 그렇게 하기 위해서는 '후기'의 '전기(앞 시기)'에 해당하는 구조주의나 모더니즘을 잘 알아둘 필요가 있다(원용진, 2010: 397~399).

그림 4-1 앤디 워홀(1928~1987)

자료: (왼쪽부터) http://www.dailyartfixx.com/2016/07/01/canada-day-canadian-art/andy-warhol-yousuf-karsh-1979/
http://martinlawrence.com/andy-warhol/
http://illusion.scene360.com/art/48503/warhol-blow-jobs-and-factory-hipsters/
http://www.julienslive.com/view-auctions/catalog/id/93/lot/39931/ANDY-WARHOL-PHOTOGRAPH-BY-OLIVIERO-TOSCANI

첫째의 철학적 인식론적 사고를 바탕으로 새롭게 대두된 문화 예술 사조 또는 문화양식으로서의 포스트모더니즘이다.

1950년대에서 1960년대에 걸쳐 성행한 팝아트pop art는 포스트모더니즘을 상징하는 대표적인 예술(행위, 작품)이자 문화 활동이다. 당시 "영화, 광고, 공상과학소설, 팝 음악 등 대량생산된 도시문화urban culture가 예술가들에게 수용되었고, 대부분의 지식인에게 상업문화에 대한 반감 같은 것은 없었다. 오히려 그것을 사실로 받아들이고 더욱 상세하게 토론했으며 열정적으로 즐기기까지 했다"(Frith and Horne, 1987: 104).

팝아트의 혁신적인 선구자이며 이론가이자 예술가인 앤디 워홀Andy Warhol은 '진짜 예술로서의 상업예술, 상업예술로서의 진짜 예술commercial art as real art and real art as commercial art'을 주창하며 상업예술이 얼마든지 진짜 예술이 될 수 있음을 입증하고자 했다. 워홀은 "당신이 슈퍼마켓에 (여행) 가는 것은 당신에게 예술적인 모험이 될 것이고, 그렇게 함으로써 당신

의 삶은 윤택해질 것이며, **모든 사람은 원하면 얼마든지 예술가일 수 있다**"고 선언했다(Frith and Horne, 1987: 109~120).

포스트모더니즘의 대표적인 이론가로는 프레드릭 제임슨과 함께 장 프랑수아 리오타르Jean-François Lyotard와 장 보드리야르Jean Baudrillard를 들 수 있다. 포스트모더니즘에 대한 이들의 생각을 살펴보면 바로 지금, 현재의 사회가 포스트모던 사회임을 여실히 알 수 있다.

'뭐든지 좋아' 문화, 유사현실과 혼성모방

장 프랑수아 리오타르는 포스트모더니즘에 대한 논쟁을 촉발했던 『포스트모던의 조건The Postmodern Condition』(1984)의 저자이다. 리오타르는 계몽주의 사상으로부터 지식의 축적과 인간 해방의 사명을 부여받았던 과학이 더 이상 절대적 지식과 자유를 향해 인류의 편에서 점진적으로 진보하지 않게 되었다고 주장한다(리오타르, 1992). 과학의 목표는 진리가 아니라 수행성performativity이 되었을 정도로 과학은 길을 잃었다는 것이다. 그 결과, 당연하게도 지식은 그 자체가 목표가 아닌 수단이 되었으며, 교육도 더 이상 진리를 가르치지 않게 되었다. 교육의 "진실성 여부보다 그것의 효용성이나 가치를 우선 따지면서 점점 더 권력의 입맛에 맞는 형태로 교육이 변해갔던 것"(Storey, 2008: 185)이다.

리오타르의 이야기 중에서 관심이 가는 것은 "포스트모던 조건에서의 대중문화(동시대의 일반적인 문화)는 '뭐든지 좋아' 문화이며, 취향은 관계없고 돈이 유일한 가치의 척도인 '쇠퇴'의 문화"(Lyotard, 1984: 79; Storey, 2008: 185)라는 비판이다. 리오타르는 취향과 관계없이 돈이 될 만한 것이면 어떤 문화든 좋다는 포스트모던의 조건을 심드렁하게 비웃었다. 그

그림 4-2 왼쪽부터 장 프랑수아 리오타르(1924~1998), 장 보드리야르(1929~2007), 프레드릭 제임슨(1934~)
자료: (왼쪽부터) http://pensieroefilosofia.blogspot.kr/2012/09/jean-francois-lyotard.html
https://alchetron.com/Jean-Baudrillard-1036234-W
http://www.metiskitap.com/catalog/author/1312

나마 그가 포스트모던 문화가 그동안 우월했던 모더니즘 문화의 종식을 알린 것이 아니라 새로운 모더니즘(문화)이 찾아온 것이라고 우리를 위로한 것이 다행이라면 다행일 수 있겠다.

리오타르가 비판한 포스트모던의 조건이 장 보드리야르에게는 소비의 욕망을 부추기는 소비사회 consumer society였다. 보드리야르는 포스트모던 사회에서는 대중문화가 우리로 하여금 꼭 필요하지도 않은데 끊임없이 소비를 욕망하도록 부추긴다고 비판한다(Baudrillard, 1983).

포스트모던 사회에서는 "문화 산물, 이미지, 재현은 물론 우리의 감정과 심리구조조차 경제 세계의 일부가 되었기 때문에 경제나 생산의 영역을 이데올로기나 문화 영역과 분리하는 것은 더 이상 불가능"(Conner, 1989: 51)해졌다는 것이다. 보드리야르는 소쉬르의 기호론을 참고로 포스트모던 사회의 구성원들은 소비를 욕망하기보다 광고가 끊임없이 만들어내는 "기호를 욕망하고 소비"하면서 "기호로 인해 새롭게 생기는 잉여 의미"(원용진, 2010: 432)를 탐닉한다고 비판한다.

보드리야르의 포스트모던 문화론은 "추상적이고 불안정하며 형체가 없는 **유사현실**과 **과잉현실**simulation and hyperreality이 핵심"(Best and Kellner, 1991: 109)이다. 보드리야르는 우리가 사는 "현실공간은 실재하지 않으며, 우리는 실제와 가상의 경계가 붕괴된, 현실과 유사현실이 구분되지 않는 세상에서 살고 있다"고 경고한다(Baudrillard, 1983: 2). 우리는 원본이나 실재가 없는, 가상의 모형이 만든 과잉현실의 시공간에서 산다는 것이다. 그는 원본과 동일한 복제물인 **시뮬라크르**simulacrum, 원본과 복제물의 구분이 소멸된 **시뮬라시옹**simulation, 현실에 존재하는 않는 가상의 시공간이 실제 현실의 시공간을 압도하는 **하이퍼리얼리티**hyperreality를 포스트모던 문화의 중요한 특징으로 제시했다.

보드리야르의 주장대로라면 진짜가 아닌 가상의 복제물인 시뮬라크르와 실재의 구분은 지속적으로 내파implode하고, 실재와 가상의 경계는 끊임없이 충돌하며, 결국 그 차이도 사라진다. 즉, 실재와 가상은 끝없는 원형궤도를 따라 작동하며, 결국 시뮬라시옹은 실제보다 더욱 실제적인 것, 진실보다 훨씬 더 진실한 것이 된다.

가령 보드리야르는 시뮬라시옹의 얽히고설킨 질서를 보여주는 완벽한 모델로 디즈니랜드Disneyland를 예로 들면서, '가짜' 나라인 디즈니랜드'가 '진짜' 나라인 미국의 치부를 감추기 위해 존재한다고 비판한다(Baudrillard, 1983: 23~25). 디즈니랜드의 사례에서 볼 수 있듯이, "과거의 파편으로 구성된 현재의 문화, 역사의 폐허와 장난하는" 문화가 포스트모던 문화이고, 우리가 "할 수 있는 일은 단지 그 파편들과 노는 것, 그것이 바로 포스트모더니즘"(Best and Kellner, 1991: 128)이다.

제임슨은 리오타르나 보드리야르와 달리 포스트모더니즘이 특정한 문화적 스타일이기보다 '시대 구분'일 뿐이라고 주장한다(Jameson, 1985:

113). 시대적으로 리얼리즘과 모더니즘에 이어 포스트모더니즘의 시대가 등장했을 뿐이고, 포스트모더니즘을 후기자본주의의 문화적 우성 cultural dominant으로 이해해야 한다고 제임슨은 강조한다(Jameson, 1985). 각 사회구성체에는 다양한 문화양식이 존재하는데, 그 가운데 단 하나만 지배적 문화로 부상하는 것이 문화적 우성이며, 포스트모더니즘도 이에 해당한다는 것이다.

제임슨의 논의에 따르면, 포스트모더니즘은 **깊이 없음**depthlessness, **혼성모방**pastiche,* **정신분열증**schizophrenia, **볼거리**spectacle 등의 특징을 갖는다. 깊이 없음은 앤디 워홀의 작품「마릴린 먼로The Marilyn Diptych」(1962)처럼, 포스트모던 문화가 "자기 파멸적인 자기 분열"만 있는, "주제를 스쳐 지나가듯이 스케치하거나 의미 없이 따와서 나열"(원용진, 2010: 427)해놓은 이미지의 문화이기 때문에 정서의 퇴조(감동의 소진)를 촉진할 뿐 깊이 따위는 없음을 가리킨다. 혼성모방은 목적이나 기준을 가지고 특정 대상을 흉내 내는 풍자적인 **모방**parody**과 달리 어떤 규범이나 관습이 나타날

* 혼성모방을 뜻하는 패스티시 형식은 모더니즘 기법인 콜라주와 유사하다. 그러나 모더니즘 시대의 콜라주가 통합된 개성과 깊이를 보여주었던 데 비해 포스트모더니즘 시대의 패스티시는 분열된 개성을 드러낸다. 한편 패러디는 특정한 작품의 일부를 변경하거나 과장해 익살 또는 풍자의 효과를 노리는 경우를 지칭한다. 따라서 패스티시의 본질은 창조성이라기보다 기존의 형식과 내용에 대한 비판적인 비꼼이라고 할 수 있다(장일·조진희, 2007: 68~69). 그렇다면 프랑스어로 존경이나 경의를 뜻하는 오마주(hommage)는 패러디와 패스티시 가운데 어느 쪽에 더 가까운 개념일까?

** 〈재밌는 영화〉(장규성, 2002)라는 영화가 있었다. 전형적인 한국식 패러디 또는 혼성모방 영화이다. 이 영화는 〈쉬리〉(강제규, 1998)를 중심 이야기 축으로 설정하고, 〈서편제〉(임권택, 1993), 〈투캅스〉(강우석, 1993), 〈게임의 법칙〉(장현수, 1994), 〈접속〉(장윤현, 1997), 〈비트〉(김성수, 1997), 〈넘버3〉(송능한, 1997), 〈초록물고기〉(이창동, 1997), 〈약속〉(김유진, 1998), 〈태양은 없다〉(김성수, 1998), 〈여고괴담〉(박기형, 1998), 〈8월의 크리스마스〉(허진호, 1998), 〈간첩 리철진〉(장진, 1999), 〈주유소 습격사건〉(김상진, 1999), 〈인정사정 볼 것 없다〉(이명세, 1999), 〈박하사탕〉(이창동, 1999), 〈거짓말〉(장선우, 1999), 〈동감〉(김정권,

가능성이 없는 모방만으로 의미를 만드는 텅 빈 패러디blank parody이거나 공허한 복사물empty copy이라고 할 수 있다.

혼성모방은 패러디처럼 기묘한 가면의 모방이며 죽은 언어로 말하는 것이지만, 패러디가 가진 숨은 동기 없이 그런 흉내만 희미하게 낸다. 혼성모방에는 풍자적 충동이나 웃음이 없으며 잠시 빌려온 비정상적인 언어 외에 여전히 건강한 정상적 언어가 존재한다는 그런 믿음도 없다. 따라서 혼성모방은 텅 빈 패러디이다(Jameson, 1984: 65).

정신분열증은 하나의 물질적 대상인 기표가 정신적 의미인 기의를 가져야만 기호가 된다는 소쉬르의 기호론을 떠올려보면 쉽게 이해할 수 있다. 포스트모던 시대에 기표는 기의로 이어지지 않고 아무런 의도나 의미 없이 기표로만 남는다. 기표들 간의 일관성 있는 관계가 이루어지지 못하는 '언어적 혼란'으로 인해 문화적 생산(물)은 의미를 상실한 조각일 뿐이다. 이런 논의들에는 포스트모던 문화가 역사에 대한 감각을 상실했다는 인식이 깔려 있다. 일종의 역사적 기억 상실증historical amnesia을 앓고 있는 영원한 현재들의 불연속적인 흐름에 갇혀 있는 문화가 포스트모더니즘 문화인 셈이다.

볼거리는 정신분열증적인 포스트모더니즘 문화현상으로 인해 의미

2000), 〈반칙왕〉(김지운, 2000), 〈공동경비구역 JSA〉(박찬욱, 2000), 〈비천무〉(김영준, 2000), 〈번지점프를 하다〉(김대승, 2000), 〈다찌마와 리〉(류승완, 2000), 〈나도 아내가 있었으면 좋겠다〉(박흥식, 2001), 〈친구〉(곽경택, 2001), 〈신라의 달밤〉(김상진, 2001), 〈선물〉(양윤호, 2001), 〈엽기적인 그녀〉(곽재용, 2001) 등 28편의 한국 영화 장면을 내용과 형식의 측면에서 차용 및 모방했다.

없는 이미지들이 볼거리로만 나열되면서 비판할 만한 것들이 아예 사라졌다는 것을 의미한다. 따라서 포스트모더니즘 문화는 비판적 거리critical distance를 허용하지 않는 문화라고 할 수 있다. 이와 같은 관점은 앞에서 논의했던 프랑크푸르트학파의 비판주의와 맞닿아 있다.

그렇다면 자본주의 체제가 더욱 공고해지고 문화(적 산물)들이 의미를 잃어버린 채 기표들만 부유floating하는 포스트모던 사회에서 우리는 어떻게 살아야 하는 것일까? 우리가 살아가는 시공간마저 그 존재의 의미 없이 그냥 그렇게 흘러가거나 머물러 있는 것은 아닐까? 우리는 시간의 지속성이 붕괴됨으로써 현재의 경험이 강렬하고 압도적으로 생생해지고 물질화되는 세상, 또는 일상의 따분하고 낯익은 환경에 육감적이거나 환각적으로 강렬해지는 세상(Jameson, 1985: 119~121)에서 부나비처럼 살아가고 있는 것일 수도 있다.

지식과 진리, 이상과 이성을 상실한 채 오로지 "얼마면 돼?", "어떤 것이든 상관없어, 다 좋아!" 식의 느슨한slack 문화, 현실의 시간 감각과 현실공간의 존재 의미를 찾으려는 최소한의 의지도 없이 시뮬라시옹과 하이퍼리얼리티에 매몰된 문화, 깊이 따위는 중요하지 않고 잠재적인 가능성조차 사라진 얄팍한 피상적인superficial 문화 같은 포스트모던 문화의 특징은 우리가 사는 현실의 시공간이 진짜인지, 혹은 진짜인 척하는 가짜인지, 아니면 실제로 가짜인지 의심스럽게 만든다.

사실 따지고 보면 진짜인지 여부나 존재의 의미 따위는 중요하지 않을 수 있다. 우리는 우리가 살고 있는 시간과 공간 속에서 강렬하고 신비스러우며 때로는 환각적이기도 할 만큼 매력적인 문화를 경험할 수 있으면 그만일 수도 있다. 그것이 비록 비현실이라도 말이다.

_____문화공간, 공간문화

문화가 된 공간, 공간이 된 문화

공간의 서열화 또는 위계화라는 말을 들어보았는가? 공간에 마치 신분이나 계급상의 서열처럼 높낮이가 있다는 것이다. 계단의 높낮이가 우리의 계급을 결정한다는 이야기는 6장 '거리세대와 계단계급의 문화와 영상'에서 자세히 살펴보기로 하고, 여기서는 공간과 문화에 대해 알아보기로 하자.

"서울로 내려가"라는 표현보다 "서울로 올라가"라는 말이 더 익숙할 듯하다. 저자가 거주하는 충청남도 공주라는 지역처럼 지방에 사는 이들은 "서울로 올라가", "공주(지방)로 내려가"라는 표현을 곧잘 쓴다. 위도 latitude를 기준으로 하면 분명 서울(북위 37.30도)과 공주(북위 36.27도)에는 높낮이가 존재한다. '올라가야' 하는 서울이라는 공간은 대한민국의 수도이자 최대 거대도시이다. '내려가야' 하는 공주라는 공간은 대략 12만 명 남짓이 살고 있는 소도시이다. 반면 서울의 인구는 1000만 명 안팎이다.

그렇다면 서울과 공주의 문화에도 서열과 위계가 존재할까? '공간은 문화이고, 문화는 공간이다.' 한번쯤은 들어봤음직한 이 말에 동의한다면 앞의 질문에 금방 답할 수 있을 것이다. 다소 성급하게 이야기하자면, 공간에는 권력이 있다.

이른바 '중심'에 속하는 서울 같은 공간에는 사람과 자본과 문화가 선택적으로 집중되는 반면, '주변'에 속하는 지방에는 사람도 자본도 문화도 모두 선택적으로 배제된다. 인구의 쏠림과 흩어짐이 공간의 선택적 집중과 배제를 촉진하고, 그 결과 정치권력과 자본권력, 문화 권력까지

속절없이 결정된다. 넓은 공간에 촘촘하게 사람들이 모여 살수록 권력은 더욱 예민하게 작동하기 마련이다. 그렇기 때문에 당연히 공간과 문화에는 서열과 위계가 존재한다.

권력이 내재된 공간에는 욕망이 잉태된다. 공간에는 욕망의 충족과 결핍이라는 이중의 나선구조가 얽혀 있기 때문이다. 지방의 소도시 공주에도 세계적인 프랜차이즈 브랜드 커피전문점이 있다. 바로 다국적 커피체인기업 스타벅스이다. 스타벅스의 욕망과 그곳을 찾는 우리의 욕망은 어떻게 관련되어 있을까? 스타벅스는 커피를 판매하는 회사가 아니라 문화를 판매하는 기업이다. "우리는 배를 채우는 비즈니스가 아니라 영혼을 채우는 비즈니스를 한다." 2008년부터 2016년까지 스타벅스의 최고경영자였던 하워드 슐츠Howard Schultz가 한 말이다.* 2016년 기준으로 스타벅스는 전 세계 70개국에서 2만 3768개의 매장(미국 내 1만 3107개 포함)을 운영 중이며, 기업 가치는 840억 달러에 이른다. 한국에는 대략 900개 안팎의 매장이 있다.

* 하워드 슐츠 회장은 미국 뉴욕에서 태어났다. 그의 가정은 그가 12살 때부터 신문 배달을 해야 할 만큼 가난했다고 한다. 불우한 가정환경에도 불구하고 그는 미식축구 특기생으로 노던미시건대학교에 진학했다. 졸업 후 제록스사의 판매원으로 취업했고 부사장으로 승진할 만큼 재능을 인정받았다. 그러나 슐츠는 안정적인 생활에 안주하지 않고 새로운 도전을 택했는데, 바로 스타벅스에 입사한 것이었다. 원래 스타벅스는 샌프란시스코대학교 동창이던 지브 시글(Zev Siegl), 제리 볼드윈(Jerry Baldwin), 고든 보커(Gordon Bowker)가 1971년에 설립한 커피회사였다. 슐츠는 1987년에 스타벅스 점포 6개와 상표권을 380만 달러에 매입해 10년 만인 1996년에 연매출 10억 달러 수준의 기업으로 성장시켰다. 이와 같은 성공의 배경으로는 여러 가지를 들 수 있으나 가장 큰 원동력으로 동업자정신(partnership)이 꼽힌다. 슐츠는 직원들을 종업원이 아닌 동업자라고 불렀다. 그들에게 원두주식(beans stock)이라는 스톡옵션을 배당하고 종합 의료 혜택을 제공할 정도로 직원을 존중하는 기업철학이 스타벅스를 세계적 기업으로 성장시킨 힘이라고 알려져 있다. "성공은 나눌 때 가장 달콤하다." 하워드 슐츠 회장의 명언이다.

스타벅스가 커피뿐만 아니라 문화를 판매하는 기업이 된 배경에는 하워드 슐츠가 받은 문화충격 culture shock이 지대한 영향을 미쳤다고 한다. 그는 1982년 지금에 비해 규모가 작았던 스타벅스 본사의 마케팅 부문 책임자로 입사해 1983년 이탈리아 밀라노로 출장을 갔는데, 그곳에서 커피를 마시며 휴식을 취하고 대화를 나누는 이탈리아인들을 보고 커피가 아닌 커피 '문화'에 대한 아이디어를 얻었다고 한다. 하워드 슐츠는 1986년, 미국 시애틀에 현재 스타벅스의 전신인 일 지오날레 Il Giornale라는 브랜드 커피판매점을 열었다.

스타벅스를 커피보다 커피의 '감성'이라는 문화를 판매하는 복합문화공간으로 만든 하워드 슐츠의 모험은 속칭 '대박'이었다. 커피 맛이 좋아서라기보다 잠깐 틈이 나서, 또는 비교적 긴 시간 동안 일하기 위해, 또는 오랜만에 수다를 떨기 위해 스타벅스에 들르는 이들도 적지 않다. 그들은 카페인이라는 물질이 아니라 스타벅스라는 공간에 중독되었다.

요즘에는 개인이 직접 원두를 선별하고 배합하며 굽기까지 하는 작은 커피숍도 많다. 주택가 골목 어귀, 일방통행 차도 귀퉁이, 다세대 건물의 반지하, 심지어 허름한 백반집의 자투리 공간에서도 커피 '문화'가 팔린다.* 과거와 현재, 미래의 시간과 여기와 저기, 거기의 공간을 판매

* 흔히 커피를 파는 상점을 커피숍(coffee shop)이라 부른다. 커피숍은 낮의 동선을 맺고 풀면서 도시의 생태학을 세련되게 완성하는 실핏줄 같은 공간으로, 사람들의 온기와 표정을 머물게 하고 교류하게 한다. 커피숍은 잉여의 공간이지만, 비타민과 같이 도시의 낮에 생기를 부여하는 공간이기도 하다(최윤필, 2014: 56~58). 사회학자 앤서니 기든스(Anthony Giddens)는 『현대사회학(Sociology)』(1989)에서 찰스 밀스(Charles W. Mills)의 '사회학적 상상력'이라는 개념을 설명하기 위해 커피를 예로 든 바 있다. 사회학적 상상력은 어떤 현상에 대해 개별적인 습관이나 일상의 타성으로부터 거리를 두고 바라봄으로써 그 안에 담긴 더 큰 맥락을 바라볼 수 있도록 하는 학문적 방법론이자 삶의 방법론이다.

하는 문화이다. 따라서 커피문화 속에 담긴 시간과 공간에는 문화자본과 권력을 쫓는 욕망이 숨겨져 있기 마련이다.

문화자본으로서의 공간

문화자본culture capital은 "한 개인으로 하여금 정보의 획득, 심미적 즐거움, 일상의 쾌락을 가능케 하는 모든 능력과 기술"(정재철, 1998: 46)이다. 우리는 한 잔의 커피를 마시는 커피숍이라는 공간에서 문화자본과 권력에 대한 욕망을 경험한다. 경험에도 능력과 기술이 필요하다. 막연히 시간을 정지시키고 공간을 점유한다고 해서 정보를 얻거나 휴식을 즐길 수는 없다.

미술관이나 영화관에는 얼마나 자주 가는지, 영화관 옆 카페에 들러 방금 본 영화에 대해 누구와 무슨 대화를 나누는지, 책방이나 도서관에는 가끔이라도 들르는지, 나만 알고 있는 밥집이 있는지 등과 같은 문화적 행위와 일상 속에서 이런 문화적 행위를 즐기고자 하는 열망과 의지, 그 행위의 의미를 스스로 해독할 수 있는 능력과 기술의 총합을 통해 문화자본과 권력에 대한 욕망의 실체를 이해할 수 있다.

특히 문화자본은 문화를 자본과 결합시켜 계급을 '구별 짓는' 기능을 한다. 문화자본의 소유 여부와 정도는 지배계급과 피지배계급의 계급적 차이는 물론 문화적 취향의 차이도 결정한다. 그래서 문화의 자본화, 자본의 문화화가 비판을 받기도 한다. 세계적인 커피체인점 스타벅스의 아르바이트 시급은 7000원 남짓이다. 스타벅스에서 가장 많이 판매되는 카페 아메리카노 톨tall 사이즈가 4100원 정도이니 두 잔 값에도 미치지 못한다.

사실 문화자본을 경제적 측면으로만 이해하려 한다면 문화자본은 더 이상 논쟁거리가 될 수 없을 것이다. 문제는 문화자본이 정치적·사회적 측면에서, 무엇보다 문화적 측면에서 다양한 양상으로 차이를 차별로, 구별 짓기를 편 가르기로 오도한다는 점이다. 스타벅스의 카페 아메리카노의 가격과 시급, 빽다방의 앗!메리카노의 가격(잔당 1500원)과 시급(6300원가량) 중에서 어느 쪽이 더 많은 문화자본과 문화 권력을 갖고 있을까?

영화관이라는 공간

스타벅스를 비롯해 커피숍에서 멀지 않은 곳에 영화관이 있는 경우가 많다. 영화관 인근에 커피숍이 즐비하다는 말이 정확한 표현일 터이다. 엄밀히 말하면 영화관을 비롯해 극장이라는 공간*은 현실공간이 아니다. 환영phantasm과 환상fantasy이 넘쳐나는 비현실의 공간이다. 아폴론과 디오니소스**의 후손들이 건설한 촌락집주synoikismos 도시 폴리스***가

* 극장이라는 공간의 "어둠 속에서 우리는 영화가 지닌 매력의 자원을 발견한다. 텔레비전에서도 영화를 볼 수 있지만 아무래도 영화만큼 매력적이지 않다. 텔레비전에서 어둠은 해체되어 버리고 공간은 가구나 길들여진 익숙한 대상들로 구성된다. 에로티시즘은 배제된다. ⋯⋯ 그래서 텔레비전은 한때 벽난로가 그랬듯이, 가족의 가정용품이 되며 예상 가능한 공동의 요리 그릇의 자리를 차지한다"(Barthes, 1980: 1). 텔레비전을 켜는 것은 시청을 위한 특별한 의도이기보다 단지 집에 있음을 의미하는 것이다(Kubey, 1986).
** 디오니소스는 고대 그리스 신화의 술과 풍요의 신으로, 로마 신화의 바쿠스에 해당한다. 디오니소스는 에게해 연안 고대 그리스의 여러 부족 사이에서 일찍부터 새로운 계절의 활력을 가져다주는 신으로 숭배되었다. 디오니소스에 대해 가장 많이 알려져 있는 것은 디오니소스가 연극과 축제를 관장했다는 것이다. 그리스에는 수용 인원 1만 8000여 명 규모의 디오니소스 이름을 딴 가장 오래된 야외 원형 극장이 있다(위키백과, 2017 참조).
*** 폴리스에는 다양한 유형이 있는데, 가장 전형적인 예는 아테네이다. 아테네의 민주적인 조직

이전의 도시들에 비해 보잘것없다고 생각한 그리스인들은 일상의 비루함을 달래기 위해 '비현실적인' 극장을 지었다.

극장의 문을 들어서는 순간, 현실세계는 순식간에 비현실적인 상상의 세계로 바뀌고, 우리 앞에 넓게 펼쳐진 흰색 스크린은 우리를 그 세계로 인도한다. 내면의 허기를 달래기 위해 가는 극장에서 우리는 백일몽을 꾸고 은밀히 비극의 신이나 화려한 영웅이 되면서 스스로 하찮아지는 현실의 한때를 건딘다(최윤필, 2014: 38~39). 극장은 마음속 깊이 꾹꾹 눌러왔던 우울, 불안, 긴장, 슬픔 따위를 잠시나마 잊을 수 있는 정화catharsis의 공간인 셈이다.

영화산업과 영화상품에 대한 비중이 커지면서 극장theatre이라는 용어는 영화관movie theatre으로 통칭되었다. 영화관과 같은 공간을 **디에게시스**diegesis라고 부르기도 한다. 디에게시스는 영화는 물론 문학과 연극에서 허구의 이야기를 서술하기 위한 규칙과 관습 등의 형식적 전략을 뜻한다. 실제 또는 허구인 사건들의 인과관계causality에 의한 연결, 그 사건들의 다양한 관계, 사건들이 전개되는 영화적 시공간이 디에게시스이다. 영화관, 객석, 스크린 등의 물질적 공간과 영화의 실제적인 동시에 허구적인 시공간과 사건들이 디에게시스인 셈이다.

우리는 영화관이라는 디에게시스에서 2시간 남짓 동안 실제 현실 공간에서 벗어나 일종의 유희적 일탈playful deviance을 경험한다. 영화가 현실보다 더 영화다워서일까, 영화배우 이병헌이 청룡영화제 시상식장에

은 다른 폴리스에 커다란 영향을 끼쳤다. 폴리스는 내부의 당파싸움 등으로 기원전 4세기경에 쇠퇴하기 시작했는데, 이어진 헬레니즘 시대의 지적·문화적 기반은 폴리스의 전통에 기반을 둔 것이다.

서 했던 말이 생각난다. 자신이 출연했던 비현실적인 영화 〈내부자들〉을 실제 현실이 이겼다는 그의 소감은 '희망의 촛불'에 대한 것이었다. 그의 말을 뒤집어 생각해보면, 우리가 살아가는 현실이 영화보다 볼거리가 더 많고, 세상은 거대한 영화관이며, 현실이 영화보다 더 극적dramatic이라고 해도 과언이 아닐 듯하다.

영화관에서 영화를 관람하는 행위는 일종의 통과의례처럼 제의적인ritualistic 성격의 사회적 산물이라고 할 수 있다. 영화를 보기 위해 영화관 근처의 카페나 거리, 영화관 앞이나 안의 특정 공간에서 누군가를 만나거나 기다리는 것부터 시작해 영화표를 예매하거나 현장 구매할 때, 현금이나 신용카드, 스마트폰의 예매권이나 쿠폰 등을 제시할 때, 입장권을 들고 주전부리를 사고 화장실에 다녀오고 영화관으로 입장할 때, 입장권의 한쪽 면이 잘려지며 비로소 영화관에 들어설 때 등의 과정을 거칠 때마다 마치 의식을 치르는 듯한 인상을 받는다.

마침내 영화관 안으로 입장해 객석에 앉는 순간 의식은 절정에 다다른다. 어두운 객석 공간과 밝은 스크린 공간, 두 공간의 대조적인 결합은 영화의 환영적인 특성을 더욱 도드라지게 한다. 마치 꿈을 꾸듯이, 관객은 현실의 일상적인 시공간에서 벗어나 영화관이라는 비현실적인 공간에서 몽환적이고 환상적인 경험을 하는 셈이다. 영화가 시작되고 관객의 뒤통수에서 투사되는 빛의 방향과 관객의 시선이 일치하면서 빛(그림자)과 소리의 향연이 펼쳐지기 시작한다.

빛과 그림자의 일렁임, 소리의 울림이 어울려 이야기하는 영화는 관객으로 하여금 영상과 영상 속의 인물을 직접 바라보는 것과 같은 효과를 발휘한다. **몰입**immersion과 **동일시**identification의 조건이 완벽하게 맞아떨어지는 것이다. 관객의 눈과 카메라(렌즈), 영사기가 하나로 일치되는

순간에 카메라(렌즈)와 영사기라는 영화적 장치는 순식간에 사라지고 관객의 눈이 그 자리를 대신한다. 영화를 관람하는 시간 동안만큼은 관객은 영화에서 발생하는 사건의 관찰자이자 행위자가 되기도 하고, 인물에 대한 감정이입을 통해 직접 그 인물이 되기도 하는 셈이다.

다시 문화 권력의 시공간으로

이제 영화도 끝났으니 다시 현실공간으로 돌아와야 할 시간이다. 영화관 주변에 밀집된 카페, 밥집, 술집, 책방, 미술관 등은 영화관과 함께 도시공간을 점유하고 있다. 모던하거나 포스트모던한 이런 공간에서 우리는 나만의, 우리만의 시간을 보내며 유희적 일탈을 경험한다. 그러나 그 시간과 공간의 문화적 의미를 곱씹거나 되새김질하는 것이 단지 일탈의 유희를 즐기기 위해서만은 아닐 것이다. 그 일탈과 유희를 제공하는 수많은 시공간의 구석구석에 숨겨져 있는 문화와 자본권력에 길들여진 우리의 일상문화를 성찰하기 위해서이기도 하다.

'영화관에 가기 위해 영화를 본다'와 '영화를 보러 영화관에 간다' 중에 어느 쪽이 더 자연스러운가? 당연히 후자일 것이다. 하지만 영화관에 가는 이유는 텔레비전이나 컴퓨터, 스마트폰에 비할 수 없을 만큼 큰 스크린과 고화질·고음질의 영상, 안락한 객석 등 영화를 '영화답게' 관람할 수 있는 환경 때문이기도 하다. 물론 군것질거리와 혼자여도 영화가 있으니 좋다는 '혼영'의 즐거움은 덤이다.

영화를 보러 가는 것은 결국 영화관을 보러 가는 것일 수도 있다. 영화관은 영화보다 더 많은 유희적 일탈을 허용하는 공간이기 때문이다. 움직이는 그림 궁전picture palace인 영화관을 가는 행위는 앞서 살펴봤듯이

일종의 의례처럼 "기다리는 사람들의 열, 입구, 휴게실, 계산대, 계단, 복도, 영화관 입장, 좌석 사이의 통로, 좌석, 음악, 불빛의 변화, 어두움, 비단 커튼이 열리면서 빛을 내기 시작하는 스크린"(Corrigan, 1983: 31)을 만나 "낭만과 마력, 따뜻함과 색채를 지닌 어떤 유형의 사회화된 경험"(몰리, 2004: 276)을 하는 것이다.

시간과 공간은 단지 일상적인 문화 구성요소는 아니다. 그렇게 낭만적일 수 없는 것이 시간과 공간이다. 앞에서 서울과 공주, 스타벅스와 빽다방, 극장과 영화관의 공간문화에 대해 살펴봤지만 문화는 결국 경제적인 생산영역이라는 자본주의의 이념에 종속되어 있다. 때로는 "문화산물, 이미지, 재현은 물론 우리의 감정과 심리구조조차 경제 세계의 일부분"(Conner, 1989: 28)이기도 하므로 자본과 결탁되지 않은 문화와 영상이 존재한다는 믿음은 순진하기까지 하다.

현대사회에서 문화는 자본주의 사회체제의 탐욕스러운 경제 행위를 은폐하는 이데올로기와 다름없다는 비판으로부터 자유롭지 못하다. 문화산업이나 문화상품이라는 말을 떠올려보면, 문화가 돈이고 돈이 곧 문화라는 사실을 부인하기도 쉽지 않다. 이른바 '문화융성'을 주창하며 창조경제혁신센터나 문화창조융합벨트를 조성하기 위해 미르재단이나 K스포츠재단 같은 초국가적인 기관을 만들어 국민들에게 집단적 외상을 경험토록 한 믿을 수 없는 일련의 사건도 기억할 것이다. 문화가 자본에 종속되어 권력화되는 현상을 우리는 이미 충분히 목도한 것이다.

시간과 공간의 숨바꼭질

시간을 뛰어넘어 공간을 움직이기

　현대사회에서 대중의 일상을 지배하는 문화공간 중에는 우리가 미처 발견하지 못한 '작은' 공간 문화가 숨어 있다. 그곳은 시간의 순류를 거부하고 기꺼이 역류를 선택한 문화 '반란'의 현장이다. 점차 사라지던 동네 책방(기업화된 대형서점 몇 곳이 온오프라인을 장악해서일 수도 있고 사람들이 책을 멀리 해서일 수도 있으며 전자책 때문일 수도 있다)이 다시 부활하기 시작한 것을 하나의 사례로 들 수 있다.

　서울의 용산과 이태원 근처에는 해방촌이라는 곳이 있다. 해방촌으로 불리는 곳은 구로구 온수동 인근과 남산의 언덕마을, 경리단길 등이다. 이 중에서 해방촌 오거리를 기점으로 서울시립남산도서관 방향으로 가다 보면 용산2가동 주민센터 뒷골목에 오래된 주택가가 나타나고 주택들 틈에 '별책부록'이라는 이름의 책방이 보인다. 작은 공방처럼 꾸며진 그 책방에는 중고서적과 중고음반이 가득하다. 그곳에서 마을버스가 지나는 길을 따라 5분 남짓 걷다 보면 위태롭게 보이는 비탈진 길에 붉은 벽돌이 좌우 대칭을 이룬 건물이 있는데 이 건물에는 커다란 유리창에 'Storage Book Store'라는 간판을 단 또 다른 책방이 있다. 외관만 보면 필름카메라의 프레임 형상이다.

　해방촌을 벗어나 남대문시장과 서울시청을 거쳐 지하철 3호선 을지로입구역과 을지로3가역에 이르면 하늘높이 치솟은 고층빌딩들이 발걸음을 가로막는다. 을지로3가역 3번 출구 쪽에 조명자재를 파는 상점들 사이로 '노말에이'라는 책방이 보이고, 다시 종로로 들어서 탑골공원

그림 4-3 해방촌 예술마을과 책방 이미지
자료: (왼쪽부터) http://english.visitseoul.net/tours/haebangchon_/15413
http://magazine.seoulselection.com/2015/06/04/seoul-travel-bits-7/
https://www.herenow.city/ko/seoul/article/haebangchon/

과 낙원상가를 지나 안국역 방향으로 직진하면 박근혜 대통령 탄핵을 두고 한때 전 국민의 이목이 쏠렸던 헌법재판소가 나타난다.

헌법재판소 앞길 재동초등학교 앞 삼거리 안쪽에는 '껌북바나나'라는 재미있는 이름의 책방이 수줍은 듯 고개를 내밀고 있다. 헌법재판소를 지나 경복궁 뒷길로 한참을 돌아 나오면 서촌마을과 통인시장으로 접어든다. 2016년 가을부터 2017년 봄에 이르기까지 주말마다 촛불로 뒤덮였던 그 거리이다. 1941년 터를 잡아 오늘에 이를 만큼 오래된 재래시장인 통인시장이 있는 자하문로15길에는 '오프투얼론'이라는 작은 책방이 있다.

숨바꼭질이나 보물찾기하듯이 이 골목 저 골목을 옮겨 다녀야 마주칠 수 있는 이 오래된 동네 책방들은 휙 지나치면 알아보지 못할 만큼 세월을 비껴나 있다. 책방 공간이나 책방 주인, 책방 앞을 지나는 사람들도 시간을 뛰어넘고 공간을 움직이며 살아왔을 터이다. 그래서 키치 kitsch처

럼 보이기도 하고 모던하게 느껴지기도 하는 인테리어로 장식된 책방들에 켜켜이 쌓여 있는 세월의 무게가 예사롭지 않게 느껴진다. 또한 다소곳이 진열된 채 첫 장을 열어줄 누군가를 기다리는 책도 소중하지만 그 공간 자체에 담긴 삶의 문화가 더욱 뜻깊다.

미셸 드 세르토가 이야기했듯이, 책방들이 있는 거리와 골목을 거닐며 21세기 도시공간의 시간에 대해 성찰할 수도 있다. 아니면 프레드릭 제임슨이 경고했듯이, 어느새 문화자본(권력)이 되어 더 이상의 '비판적 거리'를 허락하지 않는 대형서점들의 쇼윈도에 볼거리로 장식된 책들을 연민 어린 시선으로 바라볼 수도 있다. 세르토가 한 이야기 중에 도시에서의 걷기를 기억할 것이다. 사람이나 차 등이 많이 다니는 길을 거리라고 한다. 그 거리 뒤편에는 어김없이 골목이 있다. 거리가 비교적 넓은 길로서 공적인 영역에 속한다면, 좁은 길로서의 골목은 "사적인 영역과 공적인 영역 사이에 연속성을 허락하는 공간"(박승희, 2013: 405)이다.

우리는 거리에서 수많은 사람들과 부딪치거나 스치며 부대끼다가 불현듯 들어선 골목에서 잠시나마 숨을 돌리고, 그 짧은 시간 동안 옷을 가다듬으며 골목을 두리번거리기도 한다. 획일적인 현대 도시공간에 피로감을 느끼던 순간에 마주친 골목은 우리 자신과 타자의 삶을 매개하는 곳이자 때로는 이러한 삶을 복원할 수 있는 곳이며, 개개인의 추억을 상기시키는 문화적 공간이기도 하다.

짧은 시간여행

이제 거리와 골목에서 벗어나 공간에서 시간으로의 짧은 여행을 떠나보려 한다. 영화의 서사 narrative에서 인물과 사건 못지않게 중요한 구성

요소가 영화적 배경으로서의 시간과 공간이다. 특히 영화에서의 시간은 미에케 발Mieke Bal, 츠베탕 토도로프Tzvetan Todorov, 시모어 채트먼Seymour B. Chatman, 마이클 툴란Michael J. Toolan, 로만 야콥슨Roman O. Jakobson, 앙드레 바쟁André Bazin, 크리스티앙 메츠Christian Metz 등 구조주의 언어학과 서사학, 영화기호학에 기반을 두는 학자들이 다양한 방식으로 논의한 바 있는 매우 중요한 서사적 구성요소이다.

영화에서는 각기 다른 두 가지 범주의 시간이 작동한다. 첫 번째 범주의 시간은 촬영시간shooting time과 상영시간screening time이고, 두 번째 범주의 시간은 영화시간film time과 이야기시간story time이다. 첫 번째 범주의 촬영시간은 카메라가 대상을 만나 영상을 만드는 시간으로, 영화 관람시간을 기준으로 이미 지나간 과거의 기록이자 흔적으로서 동결되고 방부 처리된 시간(Bazin and Gray, 1960: 4~9)이다.

상영시간은 영화와 관객이 만나는 시간으로 흔히 러닝 타임running time이라고 불리는 영사시간이다. 상영시간은 두 번째 범주의 영화시간과 같은 시간으로, 영사기에 의해 돌아가는 시간인 영사projection시간이기도 하다. 또한 두 번째 범주의 이야기시간은 영화의 이야기가 전개되는 서사시간narrative time이다. 촬영시간, 상영시간, 영사시간이 실체가 뚜렷한 물리적 시간인 데 반해, 이야기시간은 이야기가 서사로 구성된 시간으로서, 눈에 보이지 않는 추상적 시간이다.

타임 슬립time slip이라는 말을 들어보았을 것이다. 이는 일본을 대표하는 소설가 중의 한 명인 무라카미 류의 소설 『5분 후의 세계』(1994)에 등장하는 용어이다.* 일본이 낳은 수많은 전설적인 만화 캐릭터 중 하나인 도라에몽은 절친 노진구와 세계 최초의 발명품들에 대해 이야기를 나누다가 타임머신이라는 기계가 1593년에 발명되었다는 사실을 알게 되

었다. 도라에몽은 타임머신을 타고 외국이나 우주, 과거나 미래로 이동할 수 있는 능력을 갖고 있었다. 도라에몽이 애용한 타임머신은 기계의 힘을 빌려야 시간여행이 가능한 반면, 타임 슬립은 기계의 도움 없이 매끄럽고 자연스럽게, '시간이 미끄러지듯이' 과거와 현재, 미래를 오갈 수 있도록 한다. 일종의 초자연적인 현상paranormal phenomena이다.

영화에서 타임 슬립은 아주 흔한 영화적 장치이다. 주로 판타지영화나 공상과학영화에서 현실적이지 않지만 개연성 있게 시간이동을 재현하는 상투적인 수법(클리셰cliché) 중의 하나가 타임 슬립이다. 한국 영화 〈가려진 시간〉(엄태화, 2016), 〈당신, 거기 있어줄래요〉(홍지영, 2016), 대만영화 〈말할 수 없는 비밀不能說的秘密〉(저우제룬周傑倫, 2007), 할리우드 영화 〈어바웃타임About Time〉(리처드 커티스Richard Curtis, 2013), 〈업사이드다운 Upside Down〉(후안 솔라나스Juan Solanas, 2012), 〈시간 여행자의 아내The Time Traveler's Wife〉(로베르트 슈벤트케Robert Schwentke, 2009) 등이 대표적인 타임 슬립 영화들이다. 애니메이션 영화 〈시간을 달리는 소녀The Girl Who Leapt Through Time〉(호소다 마모루, 2006)도 있다.

타임 슬립 영화는 과거가 바뀌면 미래도 달라지기 때문에 혼란이 초래된다는 서사를 공통적으로 갖고 있다. 이는 마치 시간과 공간이 바라보는 사람에 따라 상대적이라는 알베르트 아인슈타인Albert Einstein의 상대성 이론과 에른스트 마흐Ernst Mach의 인식론을 닮았다. 즉, 타임 슬립 영화는 모든 사물이 시간의 순차적 흐름에 따라 질서에서 무질서로 변하

* 타임 슬립이 무라카미 류의 소설에 처음 등장한 것은 아닌 듯하다. 미국의 공상과학 소설가 필립 딕(Philip K. Dick)이 쓴 『화성의 타임 슬립(Martian Time-Slip)』(1964)에서 알 수 있듯 무라카미 류보다 대략 30년 전에 이미 타임 슬립이라는 말이 있었다.

고 에너지와 물질의 형태는 오직 한 방향으로만 변화한다는 엔트로피의 법칙The Entropy Law을 거스르는 이야기를 담고 있는 것이다. 가령 〈당신, 거기 있어줄래요〉에서 현재의 수현(김윤석 분)이 과거의 수현(변요한 분)에게 과거를 바꾸면 미래가 뒤틀린다고 경고하면서도 스스로 과거를 바꾸는 데 동조하는 것과 같은 이치이다.

짧았던 시간여행을 마치고 다시 공간 이야기로 돌아가자. 사실 따지고 보면 시간여행은 곧 공간여행이기도 하다. 바뀐 시간으로의 이동은 바뀐 공간으로의 이동과 동일하기 때문이다. 〈푸른 바다의 전설〉(진혁, 2016~2017)의 심청(전지현 분)과 허준재(이민호 분), 〈도깨비〉(이응복, 2016~2017)의 김신(공유 분), 저승사자(이동욱 분), 지은탁(김고은 분), 써니(유인나 분), 유덕화(육성재 분), 〈시그널〉(김원석, 2016)의 박해영(이제훈 분), 차수현(김혜수 분), 이재한(조진웅 분), 〈기억〉(박찬홍, 2016)의 박태석(이성민 분) 등은 시간과 동시에 공간 자체의 엔트로피 법칙을 거스르는 인물들이다.

시간을 뛰어넘고 공간을 움직이는 것은 일상에서 탈주해 일상을 역류하면서 또 다른 일상을 꿈꾸는 몽상일 뿐일 수도 있다. 하지만 누군가 이렇게 이야기하지 않았는가. '꿈을 꾸지 않으면 꿈은 절대 시작되지 않는다'라고.

순간의 형태로 돌진해 오는 숱한 '지금, 여기'의 연쇄로서의 일상은, 그래서 안정적이지 못하다. 그곳은 부정과 긍정이 안간힘으로 맞서고 오늘과 내일의 비관과 낙관이 불안하게 공존하는, 겨울의 빙판길처럼 미끄럽고 불안정한 공간이다. 그 미끄러움은 물론 난관이지만, 역설적이게도 우리는 그 미끄러움으로 하여 '지금, 여기'에서 발을 떼게도 된다(최윤필, 2014:

268~269).

꼭꼭 숨어라, 그래도 보인다

자본주의는 시장과 상품, 유행과 스타일, 취미와 취향 등을 획일화해서 대중의 문화적 시공간을 일사불란하게 정리정돈하고 싶어 한다. G20 Group of 20, 유럽연합 European Union: EU, 세계경제포럼 Davos Forum, 경제협력개발기구 Organization for Economic Cooperation and Development: OECD, 자유무역협정 Free Trade Agreement: FTA 등 자본주의를 대표하는 국제기구들은 전 세계를 '하나로' 연결해 획일적으로 범주화하기 위해 치열하게 각축한다.

마찬가지로 전지구화 globalization를 찬양하는 지구인과 '지구촌'이 상징적으로 드러내듯이, 지구인도 혼자이고 싶어 하지 않는 듯하다. 상상을 초월하는 새로운 과학기술과 기계기술이 쉼 없이 지구인의 주머니를 털어내는데도 불구하고, 지구인은 자본과 문화 권력을 쫓아 개미처럼 도시로 몰려든다. 모더니즘의 징후가 포스트모던 시대에도 계속되는 것이다. 그러나 현재의 빈자리를 메우기 위해 광적으로 새로운 것을 탐닉하는 모더니스트들은 포스트모더니스트들에게 자리를 비워줘야 하는 운명과 맞닥뜨릴 수밖에 없다. 규범화된 모더니즘의 감성과 이성이 설 자리가 없어지는 것이다.

그렇다고 포스트모더니즘의 감성과 이성이 때를 맞춰 제자리를 찾아간다고 보기도 어렵다. 장 프랑수아 리오타르가 예견했듯이, 포스트모더니즘 자체에 은닉되어 있는 '뭐든지 좋아'라는 포스트모던 문화 경험이 우리의 감성과 이성을 마비시키기 때문이다. 더구나 우리가 살아가는 포스트모던 시공간은 실재하는 것처럼 보이지만 실재를 가장한 유사

현실과 과잉현실의 시공간일 뿐이라고 장 보드리야르가 경고하지 않았던가. 또한 프레드릭 제임슨이 신랄하게 비판했듯이, 우리는 깊이 따위는 없고 이것저것 짜깁기하듯이 뒤섞인 혼성모방의 시공간에 살면서 정신이 분열되고 우리 스스로를 볼거리의 대상으로 전락시킨 채 전 지구적인 자본의 노예가 되어가고 있지 않은가. 이러한 생각에 이르면 갑자기 모든 것이 공허해진다. 이제 우리가 할 수 있는 일을 찾아야 한다. 그중에 하나는 우리 스스로 숨바꼭질의 술래가 되어 일상 곳곳에 꼭꼭 숨어 있는 자본과 문화 권력의 전 지구적인 경향과 흐름을 찾아내는 것이다. 그래야만 불공정하고 불평등한 지배 구조를 무너뜨릴 수 있는 저항과 대안의 동력을 얻을 수 있기 때문이다.

물론 멀리까지 어렵게 찾아 나설 필요는 없다. 일상 속에 방법이 있기 때문이다. 우선 전지구화로 인해 범세계적이고 범우주적으로 변한 자본과 문화 권력에 맞서 저항하는 일부터 시작할 수 있다. 거대 도시가 아닌 소도시, 중심이 아닌 주변, 주류가 아닌 비주류, 다수가 아닌 소수가 있는 시공간에서 술래로서의 역할에 충실해지는 연습을 해보는 것이다.

앞에서도 이야기했듯이, 2015년 대한민국에서 12번째로 유네스코 세계문화유산에 등재된 백제역사유적지구를 보유한 작은 도시 공주에조차 스타벅스가 있다. 던킨도너츠는 스타벅스를 경쟁자로 여기며 '친구들에게 스타벅스를 마시지 못하게 하라Friends don't let friends drink Starbucks'라는 도발적인 캠페인 광고를 통해 '스타벅스 타도'를 외치기도 했다. 공주에는 던킨도너츠도 물론 있다. 그러나 전 지구적인 문화자본 권력을 가진 스타벅스나 던킨도너츠와는 숨바꼭질을 할 필요가 없다.

교육도시로 널리 알려진 공주의 구도심에는 한걸음이면 건널 수 있을 만큼 작은 제민천濟民川이라는 물터가 있다. 그 주변에는 역사영상관으

로 새로 단장한 아주 오래된 극장 건물이 있고, 문을 연 지 얼마 되지 않은 작은 카페와 밥집과 전시장도 있다. 제민천을 따라 금강 쪽으로 걷다 보면 나지막한 언덕배기에 '황새바위'라는 이름의 천주교 순교 유적지가 있는데, 그곳을 오르다보면 '몽마르뜨'라는 이름의 카페가 무심한 듯 자리를 잡고 있다. 간혹 신부님이 바리스타로 등장하기도 한다. 신부님이 내려주는 커피 한 잔과 멀리 보이는 금강은 이 카페의 또 다른 선물이다.

이런 공간들은 앞에서 살펴봤던 동네 책방처럼 술래인 우리가 찾아야 할, 작아서 아름다운, 자본과 문화 권력의 대안적인 공간들이다. 꼭꼭 숨어 있지도 않아 얼마든지 쉽게 찾을 수 있는 곳들이기도 하다. 오히려 이런 공간들처럼 "예스럽고 촌스러운 것들을 담을 때 지역의 공간은 비로소 성립된다. 요컨대 '때 묻지 않은 자연스러움'"(정채철, 1998: 164)이 배어 있기 때문이다.

제민천변을 따라 완행하다 보면 가끔 혼여를 하는 여행객들을 만날 수 있다. 그들이 포스트모던한 문화라곤 있을 것 같지 않은 공주라는 소도시를 혼여하는 사연이 궁금하지는 않다. 되레 그곳에서 술래가 된 그들이 시공간과 숨바꼭질하며 혼밥, 혼커, 혼사(셀카라고 하는), 혼술, 혼박(혼자 숙박)하며 자신만의 시간을 즐기는 그 여유가 부럽다. 결코 유사하지도 과잉되지도 않은 진짜 현실공간의 문화를 만끽하는 그들의 '자연스러움'이 소도시 공주를 더욱 아름답게 느껴지게 한다.

시간을 거스르거나 멈추게 하는 변두리 작은 공간에서는 누구나 자본화되고 권력화된 문화와 영상으로부터 잠시나마 벗어나 새로운 삶의 문화를 경험할 수 있다. 삶의 형태와 방식은 사람마다 다르겠지만 '사람'의 준말을 삶이라고 가정한다면 우리 모두는 이 시공간의 숨바꼭질을 통해 사람과 삶이 동일하다는 것을 깨달을 수도 있다. "공간은 결코 비

어 있지 않다. 공간은 항상 의미를 구체화한다"라고 강조한 앙리 르페브르Henri Lefèbvre에 따르면, 공간은 사회적 실천을 통해 변이된다(Lefèbvre, 1991: 33~46). 우리가 살아가는 사회에서 우리가 경험하는 일상문화를 통한 실천, 그것이 공간과 시간을 의미 있게 한다. 실천의 시작이 비록 미미하더라도 처음 내딛는 한 걸음은 그래서 더욱 중요하다.

5장 여성과 남성의 문화와 영상

현실에서는 합일된 형태의 완전한 사랑은 이뤄지지 않는다. 구하면 구할수록, 사랑을 표현하면 할수록 사랑은 한 걸음씩 물러선다. 우리의 손아귀 속으로 들어오지 않는다. 결코 복구되지 않는 것이다. 그렇지만 그것이 언젠가는 우리의 노력에 의해 달성될 수 있는 진리인 것처럼 믿어왔던 것이다. 그래서 어제도 오늘도 우리는 사랑 이야기를 반복하고 있다.

_원용진, 2010: 410~411

남성은 여성을 바라보는 반면 여성은 '바라보이는' 자신을 쳐다본다는 것이다. 이것이 바로 '남성과 여성의 관계'를 결정하고 동시에 '여성과 여성 자신의 관계'를 결정한다.

_존 버거 John Berger, 2002: 79

_____성의 구분과 문화, 권력

여자와 남자, 여성과 남성

아리스토파네스는 기원전 445년경에 태어났을 것으로 추정되는 그리스 최고의 희극 시인이다. 그는 무척 낭만적이고 서정적인 44편(11편 현존)의 희극을 썼다. 플라톤의 『향연 Symposium』(B.C. 384~379)이라는 저서에는 플라톤과 소크라테스, 그의 친구들이 등장해 사랑 eros에 관해 이야기를 나누는 장면이 나온다(플라톤, 2003). 그들 중의 한 명이 아리스토파네스였다. 이들이 나눈 대화 중에 태초에 남자와 여자는 본래 하나였는데 남녀로 분리되었고, 그 이후부터 하나였던 과거로 돌아가고자 무던히 애를 태운다는 이야기가 있다. 이들은 사랑과 결혼이 남녀가 하나였던 과거로 돌아가는 방법 가운데 하나라는 이야기도 나누었다.

여성과 남성, 사랑과 결혼 등에 대해 『향연』의 등장인물들이 저마다의 생각을 이야기하고 있을 때 아리스토파네스도 한 마디 거들었다. 인간에게는 여와 남, 그리고 남녀추니 androgyne라는 세 가지의 성性이 있었는데, 남자는 해에서, 여자는 땅에서, 여와 남의 성을 모두 가진 남녀추니는 달에서 태어났다는 신화 속 이야기에 관한 것이다. 당시에 인간의 몸은 둥근 모양이었고, 등과 허리가 몸 둘레에 있었으며, 손과 발이 각각 넷이었다고 한다. 또한 둥근 목 위에는 똑같이 생긴 두 개의 얼굴이 있었

그림 5-1 「향연」(안젤름 포이어바흐, 1873)
자료: https://commons.wikimedia.org/wiki/File:1874_Feuerbach_Gastmahl_Platon_anagoria.JPG

으며, 그 얼굴에는 하나의 정수리에 귀가 네 개, 성기가 두 개 있었다고 한다.

 태초에 한 몸이었던 여자와 남자는 신에 의해 둘로 나뉘었고, 반쪽은 여자, 나머지 반쪽은 남자가 되었다. 이후의 이야기는 아마 들어봤음직하다. 둘로 쪼개진 인간은 떨어져 있으면 아무것도 하지 않고 싶을 만큼 한 몸이던 과거를 그리워했고, 이를 가엾이 여긴 신이 그들의 성기를 밖으로 나오게 해서 각자의 외로움과 서로의 그리움을 조금이나마 위로해주었다는 이야기 말이다.*

* 플라톤은 '완벽한 사랑'을 갈구하는 인간에 대해 다음과 같이 이야기한 바 있다. 원래의 남성은 남자와 남자를 합친 존재였고, 원래의 여성은 여자와 여자를 합친 존재였다. 그리고 남자와 여자를 합친 남녀양성도 있었다. 이들은 총체성과 자족성 탓에 오만했고, 가끔 신들을 거역하기도 했다. 신 중의 신인 제우스는 이들의 교만함을 벌하려 모두 반으로 나누어버렸다.

존 카메론 미첼John Cameron Mitchell 감독이 가장 대중적인 록밴드와 가장 비대중적인 성소수자를 결합해 연출한 뮤지컬 영화 〈헤드윅Hedwig and the Angry Inch〉(2000)에는 아리스토파네스의 이야기가 애니메이션으로 재현되어 있다.* 록밴드 앵그리 인치Angry Inch의 리드보컬이자 극중 주인공인 헤드윅 로빈슨(존 카메론 미첼John Cameron Mitchell 분)은 완벽한 성전환자가 아니었다. 그를 중심으로 전개되는 1인칭 시점의 이 영화는 여장남자 출연자들이 립싱크를 하며 공연하는 뉴욕의 작은 무대인 드래그 나이트drag night에서 시작해 브로드웨이까지 진출한 헤드윅의 일생을 따라간다.

아리스토파네스가 했던 해와 땅, 달의 아이에 대한 사랑 이야기가 〈헤드윅〉의 중요한 영화적 모티프이다. 특히 앵그리 인치의 대표곡이자 영화의 메인 테마곡이며 오리지널 사운드 트랙인 「사랑의 기원The Origin of Love」이 흘러나오는 장면은 〈헤드윅〉의 백미이다. 실제로 플라톤의 『향연』을 참고했다는 〈헤드윅〉의 이 장면에는 애당초 한 몸이었기 때문에 사랑의 감정조차 전혀 알지 못했던 해, 달, 땅의 이야기가 몽환적으로 표현되어 있다. 자신이 남자인지, 여자인지, 이도 저도 아닌 제3의 성을 갖고 있는지, 너무 혼란스러웠던 헤드윅은 끊임없이 나머지 반쪽을 갈구하며 자신의 성정체성을 찾고자 한다.

 남성은 반으로 쪼개져 두 남자로, 여성은 두 여자로, 남녀양성은 남녀로 분리되었다. 쪼개진 각자는 혼자 살아가지만 원래의 짝을 잊지 못한다. 천상계에서 쫓겨온 영혼처럼 원상회복을 위해 짝을 찾아 돌아다니는데, 그게 바로 사랑이다. 잃어버린 옛날 반쪽을 복구해 충만하고 자족적이던 그 시절로 돌아가기 위한 노력이 사랑이라는 것이다(원용진, 2010: 410~411).
* 뮤지컬 〈헤드윅〉의 국내 라이선스 버전은 2005년에 처음 시작되어 2011년까지 4차례 시즌제로 공연되었다. 조승우, 조정석, 송창의, 윤도현, 송용진, 오만석, 김동완, 변요한 등 내로라하는 배우들이 배역을 맡았을 만큼 오랜 기간 동안 대중적인 인기를 누렸으며, 존 카메론 미첼이 직접 내한한 콘서트도 2007년에 열린 바 있다.

그림 5-2 〈헤드윅〉 포스터(왼쪽)와 영화의 애니메이션 장면들(오른쪽)
자료: https://www.movieposter.com/poster/MPW-8567/Hedwig_And_The_Angry_Inch.html

　　태초의 인간은 사랑이 무엇인지조차 알지 못했기 때문에 사랑의 감정을 단 한 번도 느낄 수 없었다. 따라서 외로움이나 그리움 따위도 알지 못했다. 신의 심술 때문이든 운명의 장난 때문이든 암수 한 몸이던 인간이 마치 번개를 맞은 것처럼 암과 수, 여와 남으로 쪼개지면서 두 개의 몸과 영혼으로 나뉘었고 평생토록 갈라진 나머지 반쪽을 찾아 헤매야만 하는 숙명을 안게 되었다. 손이 닿을 듯 말 듯한 거리에서 서로를 향해 손을 내밀고 애틋한 눈빛을 주고받아야 했던 태초의 여와 남은 그 이후 어떻게 달라졌을까? 여와 남의 차이는 과연 무엇일까?

　　여와 남을 구분하는 가장 일반적인 방법은 두말할 나위 없이 **성**sex 의 생물학적 차이이다. 신이 만들어주었다는, 몸 밖으로 나온 생식기를 기준으로 여자와 남자로 구분되는 것이다. 태어날 때부터, 아니 그 이전

부터 이미 염색체와 유전자의 배열에 의해 자연스럽게 정해진 것이 생물학적 성이다. 생물학적 관점에서 보았을 때 성별은 단지 두 종류로만 구분되지만 실제로 두 양극 사이에는 몇몇 차이가 더 존재한다. 이는 '여성'과 '남성'으로 양극화된 분류가 관련 변이를 충분히 고려하지 않은 상태에서 임의적으로 이루어진 것임을 의미한다.

중요한 것은 성별이 이원적이거나 별개의 범주가 아니라 경험되고 학습되는 것이며, 문화마다 나름의 성별 범주와 개인의 인생 주기에 따라 성별 구분이 상이하다는 것이다(Nordbladh and Yates, 1990: 222~237). 성별에 따라 사랑에 대한 문화적 차이도 당연히 존재한다. 인간은 끊임없이 사랑을 찾고 또 찾는다. 사랑의 실체가 있는지 없는지도 모르면서 사랑을 보고 싶어 하고, 사랑에 빠지면서 기꺼이 사랑의 아픔과 슬픔을 감내한다. 그토록 많은 시와 소설, 영화와 드라마에서 사랑타령을 일삼는 이유이다.

여성성과 남성성의 문화와 권력

앞서 살펴봤듯이, 여성과 남성의 사회적 정체성은 성적 정체성과 무관하다. 그러나 우리는 종종 성적 정체성으로 사회적 정체성을 규정하려고 한다. 예컨대, 여성의 순결에 대해서는 엄격하지만 남성의 동정에는 관용적이기도 하고, 청혼은 으레 남성이 먼저 하는 것이라는 식의 성적 구분을 여성과 남성의 사회적 역할에 대입하기도 한다. 여성은 그러면 안 되고 남성은 그래도 된다는 이항대립binary-opposition적인 관념과 여성에게 성적·사회적 결정권을 부여하는 데 대한 반감 같은 이율배반의 충돌도 드물지 않게 발생한다.

사회적인 통념상 남성과 여성의 질적 차이를 남성에게서는 '힘'으로, 여성에게서는 '태도'로 구분하기도 한다(버거, 2002: 77~80). 남성의 힘은 신체적이고 성격적인 측면뿐만 아니라 사회적·경제적·도덕적·성적인 측면을 포괄하며, 여성의 태도는 '여성에 대한 여성 자신의 태도'를 가리키는 것으로, 몸짓이나 목소리, 표현, 의사표시, 복장, 취향, 주변 환경 등을 통해 드러난다.

중요한 것은 남성의 힘과 여성의 태도가 각각의 성 권력으로 작용한다는 점이다. 권력의 속성상 권력을 가진 자와 그렇지 못한 자 사이에서는 항상 갈등과 투쟁의 팽팽한 긴장감이 조성된다. 여성과 남성 사이에 주도권을 갖기 위해 벌어지는 이른바 밀당 pull and push을 떠올려보면, 여성의 태도와 남성의 힘 사이에서 수많은 밀고 당기기가 일어난다는 사실을 충분히 실감할 수 있을 것이다.

문화연구는 이 권력의 문제에 관심이 많다. 특히 여성과 남성의 성을 둘러싼 갈등과 투쟁, 긴장이 야기하는 권력의 문제는 문화연구의 중요한 연구대상 중의 하나이다. 자본주의 사회에서는 자본, 즉 돈을 두고 수없이 많은 이전투구가 공공연히 또는 은밀하게 발생한다. 오죽하면 우리 속담에 개같이 벌어 정승같이 쓴다는 말이 있을까. 이 난전과도 같은 진흙탕 싸움을 주도하는 것은 어느 시대나 사회에서든 대부분 남성이다. 돈과 여자는 남성이 지배하는 가부장제 patriarchy 사회에서 남성이 가장 먼저 가져야 할 중요한 권력의 도구이기 때문이다.

남성은 어떤 형태로든 여성보다 많은 권력을 가졌었고, 가지고 있으며, 앞으로도 가질 것이다. 남성이 여성을 지배하고 착취하며 억압하는 것은 과연 불가피한 것일까? 여성보다 힘(물리력을 포함한 모든 힘)이 세기 때문에 남성은 여성과 여성의 태도에 인자해야 하고 여성을 보호해야

하는 것일까? 반대로 여성은 남성의 보살핌을 받고 남성으로부터 사랑받으며 그 사랑을 위해 배려하고 인내하며 희생하는 태도를 끊임없이 유지하고 개발해야 하는 것일까?

여성의 입장에서 남성의 **남성다움**maleness과 **남성성**masculinity은 남성이 갖고 있는 권력의 다른 이름에 다름아니다. 그러나 남성다움은 생물학적으로 자연스럽게 획득되는 것인 데 반해 남성성은 사회문화적으로 구성되는 것이기 때문에 이 두 개념은 엄격히 구분되어야 한다. **여성다움**femaleness과 **여성성**feminity도 마찬가지이다. 여성다움이 흔히 여성스럽다는 여성으로서의 생물학적 성의 특성을 뜻하는 반면, 여성성은 여성의 사회적 역할 및 정체성과 관련된다.

여성성은 여성적인 자아에 대한 인식(체계)으로서, 여성이 사회에서 살아가면서 추구하거나 획득하는 여성으로서의 사회적 계급에 대한 성찰을 전제한다. 즉, 여성성에는 가부장제와 같은 남성 지배적인 사회구조에서 생물학적인 성별을 기준으로 남성과 여성을 범주화하는 사회적 (남성적) 인식을 거부하고 저항하는 의미가 내포되어 있는 것이다.

따라서 여성성과 남성성은 고정된 개념이 아니다. 시대와 사회, 문화에 따라 변화한다. '여성은 남성의 사랑을 먹고살아간다. 사랑은 여성을 사랑하게 만든다.' 이런 말에 동의하는가? 아니면 '남성은 여성의 사랑 없이는 존재할 수 없다. 사랑은 남성을 사랑받게 만든다'라는 말은 어떤가? 여성과 남성의 사랑관은 다른가, 아니면 같은가?

하이틴로맨스 같은 연애소설은 사랑이 "우리의 모든 문제에 대한 궁극적 해결책이라고 믿게 만든다. 사랑은 우리를 완전하게 해주고 충족시켜주고 우리 존재를 완성시킨다. 사랑은 결과적으로 우리에게 충만의 순간, 어머니의 따뜻한 몸과 맞닿은 그 순간의 행복함을 돌려보내준다"

(스토리, 1994: 135). 연애영화나 멜로영화, 로맨틱드라마에서의 사랑도 마찬가지이다. 사랑은 과연 우리를 완전한 존재로 만들어주고 우리의 존재 이유를 설명해줄 수 있을까? 아니, 그전에 사랑이란 도대체 무엇일까?

프로이트학파에서 주장하는 오이디푸스 콤플렉스와 관련된 아들과 아버지, 어머니의 관계는 남성성과 여성성의 구성에 관해 다양한 고민을 하게 만든다. 2장에서 후기구조주의를 이야기할 때 자크 라캉에 대해 살펴본 바 있다. 거기서도 등장하는 오이디푸스 콤플렉스는 남성인 아버지와 경쟁 관계인 아들이 여성인 어머니를 향한 욕망을 부인하는 과정을 자세히 설명한다. 아들은 성장하면서 남성으로서의 권력을 쟁취하기 위해 성인 남성인 아버지와 동일한 정체성을 추구한다. 그 대가로 아들은 어머니를 거부해야 하는 죄의식에 시달리고, 남성인 자신의 권력에 위협이 되는 여성적 특성(여성성이라고 부르는)을 스스로 억압한다.

중요한 것은 어린 남성인 아들이 성인 남성이 되는 과정을 거치면서 어머니를 포함한 여성을 동경과 장애의 이중적 대상으로 여기는 동시에 여성은 남성인 자신과 다른 존재이며 자신보다 열등하기 때문에 여성을 지배의 대상으로 규정하고 인식한다는 점이다. 이와 같이 모성을 거부하면서 시작된 남성의 불안, 남성적 권력을 획득하기 위한 투쟁심, 여성성을 억압하는 자기모순은 교육과 같은 사회문화적인 규칙과 관습에 의해 끊임없이 (재)구성된다.

영화와 방송 같은 대중적인 영상매체는 주로 근육질 몸매와 완력, 포르노그래피 pornography 등을 남성다움의 발현으로 규정함으로써 남성성을 포장한다. 이른바 슈퍼맨 superman 으로 상징되는 할리우드 영화의 '맨 시리즈'를 떠올리면 남성성으로 위장된 남성다움의 권력화 현상을 어렵지 않게 이해할 수 있다. 다부진 몸에 강력한 첨단장비로 무장한 '맨'들은

성적 매력까지 한껏 발산하며 다양한 스펙터클을 보여준다. 더구나 그들은 개인이 아닌 사회, 국가, 나아가 전 지구적 단위로 확장된 책임감과 의무감을 지니고 있다는 공통점을 갖고 있다. 나보다 모두를 위한 희생정신을 지니고 있고 혼자가 힘들면 콤비나 팀으로 등장해 사랑하는 여성을 비롯해 인류를 온갖 악으로부터 구원하는 슈퍼히어로들은 죄다 남성이다.

얼마간 개인적인 손해(주로 부상이나 나 홀로 귀환 같은)를 보더라도 부당한 권력(구조)에 당당히 맞서는 이 남성 영웅들은 모종의 친밀함을 통해 연대하기도 한다. 여성들의 친밀함과 연대는 여성 간의 관계에 집중하며 상대에게 의존하는 경향을 띠는 반면, 남성들의 친밀함과 연대는 목표의식이 뚜렷하며 자신들의 남성다움을 훼손시키지 않는 한도 내에서 이루어진다. 즉, 남성들은 유아 시절 어머니로부터 욕망과 결핍이라는 양극단을 경험했기 때문에 남성들이 지닌 공동체 의식의 저변에는 여성으로부터 위협받는 데 대한 경계가 깔려 있는 것이다.

이 장의 서두에서 살펴본 플라톤과 아리스토파네스가 들려준 사랑에 관한 이야기는 단지 오래전부터 전해져온 전설이나 민담, 설화와 같은 '이야기'에 불과할 수 있다. 어떤 사랑 이야기이든 사랑에 대한 이야기는 때론 가슴 시리도록 절절하고 온몸에 전율이 일 만큼 짜릿하며 때론 낭만적인 환상을 불러일으키는 묘약이다. 사랑이 아니라 사랑 이야기가 그렇다는 것이다. 그런 사랑 이야기는 흔히 여성이 남성에 비해 낭만적인 환상에 더 쉽게 이끌린다고 가정한다. 로맨스romance가 남성보다 여성에게 더욱 어울린다는 것이다.

그러나 이 낭만적인 환상은 "특별하게 흥미 있는 삶의 동반자를 발견하고 싶어 하는 환상이기보다 보살핌과 사랑을 받고 특별한 방식으로

확인받고 싶어 하는 제의적 소망ritual wish"(Radway, 1987: 83)이다. 이는 일종의 교환적 보상에 대한 환상이다. 여성이 남성에게 주는 만큼 남성도 여성에게 줄 것이라고 믿고 싶어 하는 소망인 셈이다. 남성도 다르지 않다. 준 만큼 받고 싶어 한다. 그래야 공평하다고 주판을 굴린다. 사랑을 확인받고 싶은 마음이야 여성이든 남성이든 마찬가지이다. 베푼 만큼 베풂을 받고 싶은 것이야 인지상정이지만 실제로 세상일은, 특히 남녀 간의 일은 꼭 그렇게 되지 않는 것도 흔한 일이 아닐까?

_____ 문화연구 5: 페미니즘 문화론

젠더

이제 여성과 남성을 '가르는' 기준이 생물학적 차원만은 아니라는 것을 알아차렸을 것이다. 여성과 남성은 여성과 남성으로 '갈라진' 이후부터 끊임없이 서로를 갈망해왔다. 나머지 반쪽에 대한 본능적인 이끌림은 '옆구리가 허전'할수록 그 강도가 더욱 세어진다. 역사적으로 여성은 동경의 대상으로서 남성으로부터 숭배를 받는 동시에 남성에 의해 이용당하는 멸시의 대상이었다. 어느 쪽이든 여성의 존재 이유와 의미는 남성의 존재를 전제해야 명확해지는 한계를 갖고 있다.

남성의 경우는 어떤가? 남성을 여성이 숭배하거나 멸시하는 대상이라고 할 수 있는가? 논란의 여지가 있지만 어느 시대나 사회에서든 남성

은 (특히 자본주의 사회에서) 치열한 경쟁에서 승리해 그 전리품(자본)으로 여성을 보호하고 돌봐주면 그만이라는 인식이 지배적이었다. 경우에 따라서는 여성이 전리품의 목록에 포함되기도 한다. 남성의 투쟁심이나 전투욕은 종종 남성의 독립심이나 자립심을 결정하는 변수가 된다. 남성의 존재 이유와 의미는 여성의 존재와 직접적인 관련 없이도 비교적 명확하게 이미 구성되어 있는 것이다.

젠더gender는 성별sex과는 다른 개념이다. "'성별'은 생물학적 특징, 특히 재생산 능력과 외적 생식기를 기준으로 구분되었고, '젠더'는 사회/문화적 구성을 지칭하고 강조하기 위해 도입"(쏘렌센, 2014: 78)되었다. 여와 남의 사회문화적 차이를 기준으로 여성과 남성을 구분할 때 사용하는 개념이 젠더이다. 젠더라는 개념은 여성과 남성 사이의 감정이나 취향, 사고나 행동 같은 기본적인 문화적 요소들의 차이에 주목한다. 따라서 젠더는 젠더적인 행동에 의미를 부여하고 영향을 미치는 일련의 가치라고 할 수 있다. 정상과 비정상, 선택과 배제와 같이 여성과 남성, 또는 여성성과 남성성을 구분하는 문화적 관념이 젠더적인 행동의 의미를 결정하는 기준이다.

생물학적 분류체계인 성별이 과학적(의학적)으로 입증 가능한 고정된 개념이라면, 사회문화적으로 남녀를 구분하는 젠더는 그 의미가 고정될 수 없는 개념이다. 특히 젠더에는 특정한 사회적 가치관이나 문화적 규범뿐 아니라 정치적인 함의도 내포되어 있다. 가령 젠더는 "그건 여자가 할 일이 아니야"라거나 "남자가 그게 뭐야"처럼 여자와 남자의 역할과 기능을 규정하고 단정함으로써 남자는 남자다워야 하고 여자는 여자다워야 한다는 사회적 가치관과 문화적 규범을 거부한다.

젠더는 남성 중심의 사회구조가 여성과 남성을 범주화하고 정형화

시키는 인습의 체계를 부정한다. 특정 맥락에 따라 남녀의 성적 정체성을 구분하고 문화적 분석과 연구를 통해 그 개념을 명확하게 정의하는 것이 젠더이다. 젠더의 정치학을 이야기할 때 빠질 수 없는 문화연구의 관심 분야가 페미니즘이다.

페미니즘 문화론

페미니즘feminism과 관련된 논의들은 남녀 간의 정치경제적인 불평등(주로 여성의 불평등이지만)이 (재)생산되는 주요 장소로 문화를 지목한다. 문화적 불평등이 정치경제적 불평등의 원인이라고 가정하기 때문이다. 젠더는 이 불평등과 이로 인해 야기되는 갈등을 문화적 관점에서 접근해 해결하려는 목적에서 남녀의 성을 사회적으로 구분하는 용도로 활용된다.

1960년대 이후부터 등장한, 이른바 제2의 물결the second wave로 불리는 페미니즘은 성과 관련된 다양한 논제를 학문적 의제로 옮겨오는 데 큰 영향을 미쳤다. 페미니즘의 1차 물결이 정치(여성의 참정권) 영역에 국한되었던 반면, 2차 물결은 여성의 일과 직장, 몸과 육아 등 다양한 사회문화적 국면으로 전개되었으며, 특히 사회 내에서 여성이 재현되는 방식과 이미지 등을 중심으로 여성의 문제에 접근했다. 이 시기에 페미니즘이 이른바 '재현을 둘러싼 문화 투쟁'에 뛰어든 것은 결코 우연이 아니었던 것이다(원용진, 2010: 335). 특히 이 시기부터 페미니즘이 문화(연구)와 직접적으로 관련을 맺으면서 여성운동과 여성연구가 중요한 학문 분야로 등장했다.

여성을 억압하는 원인과 도구에 따라 페미니즘의 유형은 크게 네

가지로 분류된다(스토리, 1994: 183~184; 원용진, 2010: 349~343). 첫째는 여성 집단이 남성 집단의 가부장제로 인해 억압받는다는 급진적 페미니즘이다. 급진적 페미니즘은 남성(들) 중심적 가부장제 문화에서 벗어나 여성(들) 중심의 자립적이고 분리된 공간의 중요성을 강조하며, 특히 여성에 대한 사회 일반의 편견과 법이나 제도의 불평등이 개선되어야 한다고 주장한다. 둘째는 자본주의 체제 자체가 여성 억압의 원인이라는 마르크스주의 페미니즘이다. 마르크스주의 페미니즘은 자본의 노동 지배와 같은 자본주의의 생산양식이 여성을 상품화해 소비하도록 부추긴다고 비판한다. 특히 마르크스주의 페미니즘은 성 불평등이 곧 사회적 계급의 불평등에서 비롯된다고 역설한다. 셋째는 자유주의 페미니즘으로, 법률이나 제도처럼 일상의 특정 영역에서 여성을 소외시키는 남성의 편견이 여성을 억압하는 경우에 해당한다. 넷째는 가부장제와 자본주의의 복합적 결과로 인해 여성이 억압받을 경우 발생하는 이중체계론이다.

페미니즘은 단지 여성과 남성을 이분법적으로 분리해 대립구도로 몰고 가는 것이 아니라 여성과 남성 간 성차를 둘러싸고 전개되는 모든 억압에 반대하는 이론이자 실천이라고 할 수 있다. 여성이든 남성이든 성차별주의에 근거해 착취와 억압, 배제와 소외를 당연시하는 개인과 사회의 인식을 불식시키려는 연구와 운동이 페미니즘이라고 할 수 있다.

2장에서 살펴봤듯이, 페르디낭 드 소쉬르의 언어이론을 요리, 의상, 친족체계, 신화와 같은 모든 문화과정을 포괄하는 구조적 체계로 확장시킨 인류학자 레비스트로스는 과학적 사고가 야만적(비과학적) 사고와 다르다는 점을 이항대립이라는 개념을 활용해 설명한다(Lévi-Strauss, 1968). 이항대립은 형태상으로는 가장 순수하고 내용상으로는 보편성을 띠고 있는 두 개의 관련된 기호범주의 체계이다. 하나의 범주는 반대편의 다

른 범주와의 구조화된 관계에서만 본질적인 범주로 존재한다. 즉, 하나의 범주는 또 다른 범주가 '아니기' 때문에 의미를 갖는 것이다.

이항대립이 인간이 세상을 이해하는 근본적이고 보편적인 과정이라고 강조한 레비스트로스의 견해에 따르면, 여와 남, 백과 흑, 악과 선 등 두 범주 간의 경계를 가로지르기 위해서는 일종의 통과의례boundary ritual가 필요하다. 첫돌, 성인식, 결혼식, 장례식 등은 여성이든 남성이든 예외 없이 거쳐야 하는 것으로, 한 범주에서 다른 범주로 이행하는 대표적인 통과의례이다. 여성과 남성은 일반적으로 이항대립적인 관계에 의해 범주화되지만 범주(관계) 간 이동의 측면에서 변칙범주anomalous categories처럼 예외적인 것도 있다. 변칙범주는 이항의 어떤 범주에도 속하지 않고 양 범주의 특징을 모두 지님으로써 이항대립의 경계를 흐리게 하는 범주이다(피스크, 1997: 202~206).

예를 들어, 흑과 백의 성질을 모두 가지고 있으면서 흑도 백도 아닌 회灰, 남과 여 모두에 해당하거나 둘 다 아닌 제3의 성 히즈라Hijra*처럼 두 범주에 모두 속하면서도 어느 하나의 범주에 구속되지 않는 변칙범주가 존재한다. 변칙범주는 두 범주의 문화구조에 지대한 영향을 미치는 신성과 금기의 영역이다. 이와 같은 변칙범주는 자연적인 것과 인공적인 것, 날것과 익힌 것과 같이 자연과 문화의 두 가지 원천에서 유래한다.

* '자신의 부족을 떠남'을 뜻하는 히즈라는 인도에서 남성도 여성도 아닌 중성적인 성 정체성을 가진 사람들을 이르는 용어이다. 또는 인도를 포함해 남아시아에서 생물학적으로 남성으로 태어났으나 여성의 성 정체성을 갖고 여성의 복장과 성 역할을 수행하는 이들을 가리키기도 한다. 남아시아에는 히즈라만의 공동체 사회가 있는데, 이 사회에 들어간 히즈라는 자신의 남성 생식기를 제거하고 매춘을 하기도 한다. 이들은 제3의 성으로 불리며, 영어로는 eunich(환관)나 hermaphrodite(양성인)로 번역된다.

페미니즘에 대한 논의는 여와 남의 이항대립적인 경계 나누기와 구별 짓기에 대한 비판에서부터 시작되었다. 대부분의 페미니스트는 대중문화가 남녀의 성적 차별은 물론 사회적 차별을 강화한다고 비판한다. 특히 페미니스트들은 가부장제라는 문화현상 및 의미가 영화와 방송 같은 대중적인 영상매체에서 끊임없이 (재)생산되는 방식에 관심을 기울인다. 가부장제하에서 가장인 아버지는 모든 것에 대한 지배권과 결정권을 소유하며, 그 권력은 주로 아들(장남)에게 세습된다. 가부장제가 단순히 부자간 권력의 대물림에 그치지 않고 정치경제적인 권력, 이성애와 동성애, 인종과 민족 등의 문제와 맞물리면 여와 남의 갈등은 더욱 복잡한 양상으로 전개되기도 한다.

────────────────────응시와 여성의 여성 성찰

3장에서 살펴본 바라보기 looking는 젠더 정체성의 측면에서는 일반적으로 **응시** gaze로 재개념화된다. 그러나 응시는 단지 바라보기만을 뜻하지 않는다. 어원 그대로 '흘긋 보기'만을 의미하지도 않는다. 응시에는 바라보고자 하는 '모종의' 의도와 열망이 포함되어 있다. 특히 바라보기 자체가 아니라 특정한 사회문화적 맥락에 따라 바라보거나 바라보이는 관계를 살펴볼 때 응시라는 개념을 인용한다.

여성과 남성의 성 구분과 성 차별은 단지 성적 구분의 문제에 국한

되지 않고, 정치경제적이고 사회문화적인 또 다른 문제들과 강력하게 결합되어 있다. 특히 응시의 차원에서 여성은 응시의 주체인 관찰자the surveyer이자 객체인 관찰당하는 자the surveyed라는 두 가지 역할을 통해 스스로의 정체성을 구축한다. 여성이 여성인 자신을 바라보는 관찰자로서의 여성의 문제와, 여성이 다른 사람에게, 궁극적으로 남성에게 어떻게 비춰질 것인가라는 관찰당하는 자로서의 여성의 문제는 여성의 삶의 성공 여부를 결정짓는 가장 중요한 관건이다(버거, 2002: 78~80).

이와 같은 논의에서 흥미로운 것은 여성 관찰자가 남성의 눈길로 여성인 자신을 바라본다는 점이다. 즉, 여성이 여성인 자기 스스로를 마치 풍경처럼 대상화하며 바라보는 것이다. '여성의 응시female gaze'라는 말이 있다. 오해하지 않기를 바란다. 여성의 응시는 여성이 남성(여성도 포함해)을 응시하는 것을 뜻하지 않는다. 로레인 개먼Lorraine Gamman과 마거릿 마시먼트Margaret Marshment는 『여성의 응시The Female Gaze』(1988)에서 자본주의와 가부장제하에서는 여성의 의미화 투쟁을 통해 여성의 응시가 결정된다고 강조한다. 자본주의 체계와 가부장제 체제에서 여성과 여성의 응시를 둘러싼 의미투쟁이 가장 빈번하게 발생하는 곳은 바로 대중문화 현장이다.

현대사회에서 대중문화를 양산하는 대표적인 대중매체가 대중영화이다. 대중영화에서 (재)생산되는 남성의 응시를 비판한 로라 멀비Laura Mulvey에 따르면(1975), 대중영화는 여성을 능동적인 남성의 응시에 반응하는 수동적인 존재로 가정하고, 남성에게 여성을 착취하고 억압하는 시각적 쾌락을 제공한다. 가령 절시증scopophilia이 단순히 보는 즐거움을 주는 데 그치지 않고 여성을 남성의 통제적인 응시하에 종속시키는 기능을 하는 것처럼, 대중영화에 등장하는 여성은 남성의 (시각적) 욕망의 대상

이 된다는 것이다.*

절시증이 보는 즐거움과 관련된 것인 데 반해 노출증exhibitionism은 보이는 즐거움과 관련된 것이다. 바라보기의 상호적 관계를 통해 시각적 쾌락의 원천을 제공하는 응시 중에서 가장 일반적인 것이 관음증voyeurism이다. 관음증은 "보이지 않는 곳에서 바라보는 쾌락인데, 가학적이지 않더라도 강력한 위치를 함축하는 부정적 의미를 수반"(스터르큰·카트라이트, 2006: 65)한다.

영화에서 카메라는 관음증과 가학증sadism을 통해 응시되는 대상(여배우)을 무력화시키는 가장 강력한 영화적 장치이다. 또한 (남성) 관객의 관음증적 환영은 영화관이라는 공간의 어둠과 스크린상의 빛이 대비됨으로써 남성의 응시를 더욱 극대화시킨다(스토리, 1994: 188~189).

로라 멀비는 남성 욕망의 대상인 여성에 대한 시각적 즐거움을 조작하는 대중영화를 비판하기 위해 "급진적 무기로서의 즐거움의 파괴"(Mulvey, 1975: 8)라는 표현을 쓴 바 있다. 멀비는 파괴되어야 할 즐거움으로 절시증과 자기도취증narcissism을 든다. 절시증은 앞서 이야기한 것처럼, 단순히 보는 것을 통한 쾌락이 아니라 성적 대상화를 목적으로 바라보는 쾌감을 가리킨다. 이런 쾌락과 쾌감은 (남성) 관객의 오인misrecognition

* 일반적으로 scopophilia는 절시증으로, voyeurism은 관음증으로 번역되어 통용되지만, scopophilia는 '시야 안에 두기를 좋아함'이라는 중립적인 뜻을 가지고 있으므로 성적 쾌락에 국한되는 절시증보다 포괄적으로 사용될 필요가 있다. 즉, 보려는 욕망과 보이려는 욕망, 시선을 주는 욕망과 시선을 받는 욕망이 시선애착으로서의 scopophilia이다. voyeurism도 보는 데서 성적 쾌락을 얻는 행위만이 아니라 보는 데서 쾌락을 얻는 행위 일반 또는 성적 대상이나 상황만이 아니라 일반적 대상과 상황일지라도 그것을 꿰뚫어보려는 욕망과 행위를 포괄적으로 지칭하기 때문에 관음증보다 탐시증이라는 표현이 더 적합하다는 주장도 있다(주창윤, 2003: 89).

으로 인해 발생한다. 즉, (남성) 관객은 스크린 속의 (남성) 주인공을 자신과 동일시하면서 실제 자신보다 스크린 속의 자신이 더 훌륭하고 멋있다고 '잘못 인식'하는 것이다.

> 거울단계는 아이의 육체적 욕망이 자신의 운동능력을 앞지를 때 발생하며, 아이는 거울에 비친 자신의 이미지가 스스로 자신의 몸을 경험하는 것보다 더 완벽하고 훌륭하다고 상상함으로써 결과적으로 자신에 대한 인식을 즐기게 된다. 따라서 인식은 오인으로 덮여지고, 아이가 (거울을 통해) 인식된 자신의 이미지를 (실제 자신보다) 더 우월한 것으로 여기는 오인이 발생한다(Mulvey, 1975: 9~10).

대중영화는 종종 남성을 바라보는 주체, 여성을 바라보이는 객체로 간주한다. 바라보이기 위해 여성다운 '태도'로 남성 앞에 서는 여성, 그런 여성을 바라보며 자신의 '힘'을 만끽하는 남성, 그리고 남성 주인공과 남성 관객의 시선의 일치 등 멀비는 대중영화에 깔려 있는 문화와 영상에 대한 여성과 남성의 인식이 실제 우리가 살아가는 사회에서 여성을 착취하고 억압하는 논리를 정당화하는 데 악용된다고 강력하게 비판한다.

불과 13쪽에 불과한 멀비의 에세이는 영화와 같은 대중적인 영상매체에서 여성과 남성을 재현하는 방식과 그 의미에 대해 상당한 영향력을 발휘했지만 정작 멀비 자신은 구체적인 대안을 제시하지 않았다. 다만, 그녀는 "정치적 관점, 미학적 관점 모두에서 볼 때 급진적이면서 주류 영화의 기본 전제에 도전하는"(Mulvey, 1975: 7~8) 아방가르드 영화가 대중영화의 대안이 될 수 있다고 신중하게 제안했을 뿐이다.

대중영화에서의 페미니즘 문화론을 언급할 때 예로 드는 영화 가운

그림 5-3 〈델마와 루이스〉 포스터(왼쪽)와 영화의 장면들(오른쪽)
자료: http://www.movieposter.com/poster/A70-14365/Thelma_And_Louise.html

데 하나가 〈델마와 루이스Thelma and Louise〉(리들리 스콧Ridley Scott, 1991)이다. 어느덧 고전이 된 〈델마와 루이스〉는 개봉 당시만 해도 여성과 남성 관객 모두에게 찬사와 비판을 동시에 받았던 문제작이었다. 〈델마와 루이스〉는 가부장적인 남편으로 인해 여성성을 상실한 채 살아가는 전업주부 델마 디킨슨(지나 데이비스Geena Davis 분)과 식당 여종업원으로 일하며 일상에 지쳐 있는 루이스 소여(수잔 서랜던Susan Sarandon 분)가 일상으로부터 탈주해 원치 않은 사건에 휘말리는 로드무비road movie이다.

〈델마와 루이스〉는 성별, 인종, 계층을 초월해 수많은 여성 관객의 지지와 호응을 받았다는 점에서 젠더와 관련된 여성주의 영화로서의 가치가 크다는 찬사와 더불어 페미니즘과 직접적으로 관련되지 않는다는 비난도 만만치 않게 받았다. 여성이 주인공으로 등장한 이 영화는 여성

5장 여성과 남성의 문화와 영상 165

을 성적 대상으로 인식하는 남성의 시선과 가부장제의 억압적인 사회구조, 남성사회에 저항하기 위해 두 여성이 선택한 죽음이라는 방법 등에 대해 수많은 논쟁을 불러일으켰다. 무엇보다 〈델마와 루이스〉는 당시 미국사회에서 중요한 사회적 문제였던 여성의 직업선택권, 성별 간 임금 격차, 불평등한 차별, 성폭력을 부추기는 사회적 관습이나 사고방식으로서의 강간문화 rape culture, 여성의 성적 해방과 관련된 담론을 통해 페미니즘 논의를 촉발시키는 데 중요한 역할을 했다.

한국의 경우 여성이 선호하는 영화와 방송(드라마)에서 재현되는 여성과 남성의 문제는 여성 입장에서 보면 남편(남성)과의 갈등, 시댁 식구(여성인 시어머니와 시누이)와의 불화, 혼외정사(다른 남성과의 외도)와 이혼(남성인 남편과의 결별) 등 실제 일상에서 일어날 법한 소재들이다. 이는 비단 기혼 여성에만 해당되지 않는다. 미혼 여성의 경우에도 남자친구, 남자친구의 또 다른 남자친구, 남자친구의 가족(그중에서도 여성), 제3의 남자친구(이른바 '양다리') 등 수없이 많은 여성의 문제가 남성과 관련되어 있다.

이런 대중문화 현상에 대한 최근의 페미니즘 논의는 예전과 달리 여성이 자신과 관련된 실제 일상의 문제들로부터 도피하지 않는다는 데 주목한다. 오히려 여성은 영화와 방송(드라마)에서 재현되는 여성의 문제를 즐기거나 적극적으로 해독하며, 이를 통해 대중문화가 여성의 문제를 외면하거나 왜곡하는 것과 무관하게 대중문화를 능동적으로 수용함으로써 여성 일반의 억압과 지배에 대한 자신의 인식을 재정립한다는 것이다.*

* 전통적으로 여성이 대중문화로부터 얻는 즐거움은 사회적으로 괄시를 받았다. 여성의 쇼핑 문화, 드라마를 통한 이야기 네트워크, 음악 감상을 통한 쾌락을 마치 가정을 등지는 일탈 행

여성과 남성의 문제는 여전히 긴장과 갈등의 관계를 중심으로 주로 논의된다. 특히 어느 사회이든 여성을 지배나 억압의 대상으로 바라보는 남성적 시선이 사회 곳곳에 은밀히 숨겨져 있다는 지적이 끊이지 않는다. 반면에 여성은 이런 남성적 시선에 아랑곳하지 않거나 거꾸로 이를 즐기는 경향을 보인다는 의견도 있다. 또한 여성의 사회 진입 장벽이 상대적으로 낮아진 만큼 여성이 남성의 영역 내부로 당당하게 들어가 스스로의 정체성을 구축해가는 현상도 어렵지 않게 목격할 수 있다. 남성은 그만큼 자신의 설 자리가 점점 줄어든다고 불만을 터트리기도 한다.

근래 들어 청춘남녀들은 사랑이나 연애, 결혼이나 출산을 포기할 수밖에 없는 현실을 어쩔 수 없이 받아들이는 듯하다. 장년층과 중년층 또한 노동의 조건이 갈수록 팍팍해지고 이에 따라 인간의 삶의 조건이 결정되는 현실에 너나없이 좌절하고 있다. 현대사회에서 여성과 남성의 문화와 영상은 그래서 스산하다. 우리는 과연 사랑다운 사랑을 성찰할 수 있을까?

위로 여겼기 때문이다. 남성들이 일상적으로 하는 말 중에서 여성의 텔레비전 드라마 시청을 비하하는 발언이 많음을 떠올려보라. 심지어는 페미니스트조차도 여성의 텔레비전 시청을 소비문화의 주범 혹은 허위의식의 원천으로 지적했다. 그러나 여성 수용자의 대중문화 수용을 통한 쾌락을 여성의 관점에서 보려는 자기성찰적(self-reflexive) 연구가 등장하면서 여성의 즐거움은 긍정적인 주목을 받게 되었다(원용진, 2010: 368).

6장 거리세대와 계단계급의 문화와 영상

어떤 시대이든 지배계급의 사상은 지배계급의 사상이다. 즉, 사회의 지배적인 '물질적' 세력인 지배계급은 동시에 사회의 지배적인 '지적(정신적)' 세력이다. 원하는 만큼 쓸 수 있는 물질적 생산수단을 통제하는 계급은 동시에 지적(생산적) 생산수단을 통제하며, 일반적으로 지적(정신적) 생산수단을 갖지 못한 계급의 사상은 그것에 종속된다.

_카를 마르크스·프리드리히 엥겔스Karl Marx and Friedrich Engels, 1970: 185~186

무한 동력으로 솟구치는 파도처럼 계단이 이어져 있다. 지평선 너머 무지개 닿는 자리에 있다는 낙원의 약속이 저 계단의 굽이 뒤로 숨어든 것일지 모른다. 수평의 꿈이 수직의 욕망으로 변형되는 세월을 문명의 역사로 설명할 수도 있을 것이다. 그렇게 흐른 시간은 저 계단이 누구에겐 벽이 되듯이 차별과 격리의 시간과도 나란히 이어져왔을 것이다.

_최윤필, 2014: 79

_____저항과 순응, 이율배반적인 하위문화

홍대문화가 지닌 저항과 순응의 이율배반

흔히 '홍대문화'라고 불리는 홍익대학교 주변을 중심으로 형성된 문화 현장에 대해 한두 번쯤은 들어보거나 직접 경험해봤을 것이다. 서울지하철 2호선 홍대입구역과 합정역, 6호선 합정역과 성수역, 광흥창역(서강대역), 경의중앙선 홍대입구역과 서강대역이 둘러싸고 있는 마름모꼴의 이 지역은 젊은 세대의 취향과 유행을 들여다볼 수 있는 **청(소)년문화**youth culture의 상징적인 문화현상이자 문화공간이다. 또한 이른바 '홍대 앞'은 "발칙한 대중문화적인 상상력과 문화적인 일탈, 그리고 이국정서의 소비욕구가 발현되는 특정한 장소성place-centeredness을 담지하는 문화공간"(박준흠, 2006; 이동연, 2005; 이기형, 2007: 44에서 재인용)이다.

홍대 앞을 중심으로 하는 홍대문화의 역사는 제법 길다. 1980년대까지만 해도 홍대 앞은 신촌의 명성에 가려진 유흥가에 불과했으나 1990년대에 들어서면서 이른바 홍대신scene*이라는 문화공간이 형성되기 시

* 여기서 신(scene)의 개념은 '일을 벌이다' 또는 '무언가 소동이 일어나다(making a scene)'라는 뜻을 담고 있다. 즉, 신이라는 단어는 일상적 흐름에서 벗어난 문화적 수행(performance)이나 소동 또는 난장, 카니발이 일어나는 문화적 생성의 공간을 의미하는 용어로 설정되고 활용될 수 있다. 동시에 신의 개념은 특정 지리적인 단위인 지역성(locality)을 닫힌 개념으로

작했다. 속칭 '홍대바닥'으로 불리기도 하는 홍대신은 홍익대학교 정문을 중심으로 좌측에 위치한 극동방송국에서 상수동 사거리, 우측에 위치한 산울림소극장, 정면에 위치한 서교동과 동교동 다리까지의 지역을 일컫는다.

1980년대까지만 해도 홍익대학교 정문에서 지하철 홍대입구역까지의 대로변과 인근 유흥지역은 홍대신의 경계 밖이었다. 1990년대 중반 이후로 들어서면서 홍대 앞은 신촌과 강남의 소비지향적인 대중문화의 경향과 비교되는 클럽문화의 성지로 자리 잡기 시작해 록카페와 라이브클럽이 클럽문화를 주도하는 한편 아틀리에 중심의 문화적이고 예술적인 게토ghetto 공간으로 변모했다.

특히 홍대문화는 이른바 **인디문화**indie culture(independent culture의 줄임말)의 변화 양상을 보여주는 대표적인 문화공간이다. '대중'의 반대말로서의 '인디'라는 용어가 처음 등장한 시기와 배경에 대해서는 의견도 논의도 무척 분분하다. 인디는 일반적으로 대중성이나 흥행성처럼 자본의 영향력과 파급력으로부터 자유롭다는 것을 일컫는다.

인디문화는 주류문화나 예술의 보편적 규범과 관습의 틀에 얽매이지 않고 상투적인 기법을 거부하며 독특한 형식과 내용의 문화예술 행위를 시도하면서 형성되었다. 특히 인디음악의 경우 메이저 상업 레이블로부터 독립해 스스로 음반을 제작하고 발매하는 것을 원칙으로 한다. 인디음악은 방송에 출연하지 않고 공연을 중심으로 음악활동을 하는 뮤지션을 뜻하는 언더그라운드 음악과 비슷한 의미로 쓰이기도 한다.

보기보다는 열린 경계성(porous boundary)으로 인식한다(이기형, 2007: 75).

인디문화는 주류문화에 대항하는 저항문화 중의 하나로, 자율적이고 독립적인 문화적 흐름을 바탕으로 문화자본으로의 종속을 거부하고 다양한 문화적 선택권을 추구하는 자생문화라고 할 수 있다. 고급문화와 대중문화 모두와 대립각을 형성하는 인디문화는 문화가 상품이 되어 산업에 편입되는 거대 문화자본의 지배구조에 맞서기 위한 전략으로, 개개인의 문화적 취향과 개성, 스타일을 중시한다. 홍대문화와 같은 인디문화는 인디문화만의 독특한 문화적 정체성을 바탕으로 하며 소수의 문화마니아를 중심으로 생산적인 문화 활동을 펼친다.

또한 홍대문화는 저항의 문화이자 순응의 문화이기도 하다. 한편에서는 새로운 대안문화의 인큐베이터와 문화공장이, 또 다른 한편에서는 꿈틀대는 소비의 욕망에 순응하는 클러버들의 '불금'과 '클럽데이' 문화가 형성되어 있는 곳이자 이들이 공존하는 곳이 홍대 거리이다. 특히 홍대문화가 지닌 순응의 경향은 문화자본과 밀접하게 관련된다. '홍대에는 홍대문화가 없다'는 자조가 전혀 어색하지 않을 만큼 홍대 거리에는 돈에 얽매이고 술에 취한 소비지향적인 유흥문화가 넘쳐난다.

자본에 의해 잠식된 문화상품과 문화산업에 대한 프랑크푸르트학파의 신랄한 비판을 떠올리게 하는 곳이 홍대 앞, 홍대 거리인 셈이다. 거리음악과 클럽을 예로 들면, 홍대 거리에는 이미 2000년대 중반부터 주류 대중음악을 비틀거나 무시하며 조롱 섞인 독설을 '날리는' 비주류 하드코어 밴드들의 공연이 주류 대중가요를 아무 비판 없이 무의식적으로 수용하는 댄스와 파티클럽에 '밀리는' 양상이 확연히 드러나기 시작했다.

홍대 앞, 홍대 거리는 다국적 문화잡종 culture hybrid 공간이기도 하다. 그곳은 "식민지 근대의 아우라가 짙게 배어 있는 한물간 이태원을 대체

하는 훌륭한 주한민군의 신흥 유흥장소로, 유학파 부르주아 청년주체들에게는 강남의 규격화된 고급사교계의 식상함을 보상해주는 보보스적인 하위문화공간으로 부상되면서 새로운 형태의 문화잡종들"(이동연, 2004: 39)이 활보하는 곳이자, "청(소)년들이 표출하는 문화의 진정성과 계급인식에 기반을 둔 문화적인 특질과 정치성이 발현되기보다는, 특정계급이 아닌 다양한 계급과 세대를 포함하는 주로 10대 후반에서 30대 중반 정도의 사람들이 몰리는 보다 복합적인 욕망과 문화적인 표출, 그리고 수행이 벌어지는 이종적인heterogeneous 공간"(이기형, 2007: 72)이다.

2010년대 이후 홍대 앞은 명동과 강남에 이어 서울뿐만 아니라 대한민국을 대표하는 3대 프리미엄 상권으로 변모했다. 홍대 정문을 기점으로 한 부채꼴 형태의 상업지역이 경의선 숲길 인근의 연남동과 상수동 골목으로 확장되면서 홍대문화 또한 새로운 양상을 보이기 시작했다. 이 지역에 이른바 젠트리피케이션gentrification 열풍이 불면서 홍대 '원주민'들은 더 이상 홍대 거리에 거주할 수 없게 되었다. 하지만 자본권력에 대응하는 데 실패한 원주민들이 이주한 빈 공간에 터를 잡은 청(소)년 세대는 이전 홍대 세대와의 단절에 개의치 않고 새로운 홍대문화를 주도했다.

새로운 홍대 이주민들이 홍대 거리 공간에서 창출하는 홍대문화의 문화적 저항 동력은 고급문화와 같은 주류 지배문화를 체계적이고 합리적으로 거부하는 데서부터 추진된다. 가령 홍대 놀이터에서 개최되는 희망장터는 무명 예술가들의 생계를 위한 문화시장인 동시에 그들의 예술이 대중과 만날 수 있는 무대이고, 놀이터 옆 화장실 벽면에 그린 그래피티graffiti art는 단지 배설의 욕구를 충족시키기 위한 수단에 머물지 않고 현실에 대한 냉철한 비판과 새로움에 대한 강렬한 호기심을 발현한 것이라고 할 수 있다.

홍대 앞과 거리는 일부 청(소)년의 일탈deviance과 비행delinquency의 현장으로 오인되기도 하지만 대안문화alternative culture와 반문화counter culture의 상징적인 공간이기도 하다. 대안alternative은 1960년대 후반 이후 등장한 "비교적 덜 주류적이고 상업적이며 더 진정성 있고 비타협적인 대중음악에 광범위하게 사용된 이름이자 느슨한 장르, 스타일"(Shuker, 1998: 217)을 일컫는다. 또한 반문화는 "사회 내 지배적인 집단의 규범과 가치를 날카롭게 반대하는 집단의 규범과 가치의 틀"(Yinger, 1982: 3)을 갖추고 있다. 홍대문화는 이 두 가지 문화 형태를 모두 갖추고 있는 것이다.

그러나 엄밀히 말해 홍대문화를 대안문화나 반문화의 역할을 수행하는 **하위문화**subculture의 맥락에서 이해하는 데에는 적잖게 반론이 제기될 수 있다. 홍대문화가 문화자본에 예속되거나 문화 권력에 종속되어 있다는 비판으로부터 자유롭지 못하기 때문이다. 또한 영국식의 노동(자)계급 청(소)년들을 중심으로 형성된 하위문화와 홍대문화는 분명히 다르다. 노동(자)계급과 이들의 부모세대나 부르주아 기성세대 사이의 갈등과 타협을 기반으로 하는 영국식 하위문화와 달리 한국식 홍대문화는 장르적인 소수성 기반의 예술적 속성과 문화적 취향, 경제수준이 다양한 문화부족cultural tribes이 어지럽게 혼재된 양상을 노정하기 때문이다.

하위문화

하위문화는 1950년대 후반, 미국 사회의 비행 청소년에 대한 관심을 환기시키기 위한 목적으로 수행된 시카고대학교의 관련 연구에서 처음 등장한 용어이다. 사전적으로 하위문화는 '한 사회 안에서 일반적으로 통용되는 가치관과 행동양식을 전체 문화total culture라 할 때, 그 문화

의 내부에 존재하면서 독자적 특질과 정체성을 보여주는 소집단의 문화'로 정의된다(네이버 문학비평용어사전, 2017). **하위**下位, sub-라는 접두사가 '아래에 위치한, 낮은 곳'을 뜻하기 때문에 하위문화는 굳이 문화의 위계를 가정한다면(전혀 그러고 싶지 않지만) 사회구조상 '하부에 속하는 문화'라고 할 수 있다.

따라서 하위문화의 주체는 세대, 계급, 인종 등의 측면에서 볼 때 주로 한 사회 내에서 소외된 사회적 소수자social minority이다. 예컨대, 세대 측면에서는 청(소)년이, 계급 측면에서는 저소득층이나 빈민에 속하는 프롤레타리아proletariat가,* 인종 측면에서는 백인을 제외한 모든 유색인종이 하위문화의 주체이다. 이들 각각의 문화가 청(소)년문화, 노동(자)문화, 소수(민족, 인종)문화이다. 사회 내에서 주도적으로 문화를 지배하는 주류문화가 아닌, 주류문화에 종속된 비주류문화가 하위문화인 셈이다.

중심이 아닌 주변에 속하는 비주류 하위문화는 주류 지배문화와 긴장과 갈등 관계를 형성하며 지배적 질서와 규범, 규칙과 관습에 비판적인 태도를 취한다. 하위문화는 본질적으로 주류 지배문화에 저항하는 대항문화의 속성을 갖는다. 영국의 문화연구자이자 문화비평가인 딕 헵디지Dick Hebdige는 『하위문화: 스타일의 의미Subculture: The Meaning of Style』에서 프랑스의 아방가르드**주의자 장 주네Jean Genet의 **스타일**style을 활용한 저

* 프롤레타리아는 마르크스의 『경제학-철학 수고(Economic and Philosophic Manuscripts)』(1844)에서 처음 사용된 개념으로, 무산계급에 속하는 노동자를 일컫는다. 자산이 없기 때문에 육체노동을 통해 생계를 유지해야 하고, 노동력 이외에는 생산수단을 소유하지 못한 계급이 프롤레타리아이다. 근대 자본주의 사회는 자본가와 프롤레타리아 계급에 의해 작동하며, 자본가는 노동자가 일한 만큼 임금을 주지 않으며 노동자를 착취하기 때문에 필연적으로 프롤레타리아를 중심으로 혁명이 일어난다는 것이 마르크스의 주장이다.

** 아방가르드는 프랑스어로 선발대(vanguard)라는 뜻을 갖고 있다. 특히 예술과 문화 분야에

그림 6-1 헵디지의 책 『하위문화(Subculture)』 표지(오른쪽)와 'YOUTH: 청춘의 열병, 그 못다 한 이야기' 전시 내용

항을 지지하며, 스타일을 명백한 의도성을 가진 하위문화의 저항 이미지로 이해해야 한다고 주장했다.

헵디지는 주로 영국 노동(자)계급의 문화적 가치가 인종적으로 소수에 속하는 이들의 음악, 패션, 생활방식과 교차하면서 만들어내는 하위문화 스타일에 관심을 가졌다. 그에 따르면, 하위문화는 "내부의 능동적인 요인으로 인해 주류문화를 거부한 것이며, 지배적인 가치와 윤리를 배격한 것"(헵디지, 1998: 8)이라고 할 수 있다.

하위문화는 역설적으로 하위문화 주체들에게는 대중문화이다. 주류 지배문화 관점에서 하위문화는 소비 지향적인 싸구려 문화이지만 청

서 아방가르드는 주로 기존에 당연시되던 예술적·문화적 경계를 무너뜨리고 새로운 경향이나 스타일을 보이는 작품 또는 사람을 지칭하는 말로 쓰인다. 한국어로는 전위로 번역되기도 한다.

(소)년, 노동자(지식노동자 포함), 외국인에게는 자신만의 독특한 스타일적인 자율성을 통해 기성문화에 역동적으로 대항함으로써 새로운 문화를 형성할 수 있는 기회의 장이기도 하다. 특히 하위문화 주체들은 자신들끼리의 집단적인 유대감과 결속력을 바탕으로 언어와 패션(의복), 음악, 미술, 무용, 음식 등에서 문화적 스타일의 독자성을 구축함으로써 자신들의 정체성을 자발적으로 추구한다. 하위문화 고유의 문화적 스타일은 지배 이데올로기를 부인하고 거부하는 중요한 양식이라고 할 수 있다.

모든 문화가 그렇듯 하위문화도 가변적이고 생성적이다. 특히 하위문화는 사회의 지배적 가치를 상대화시키는 집단문화라고 할 수 있다. 앞서 '하위'를 사회구조상 '하부에 속하는'이라고 정의한 바 있지만 사실 하위(하부)와 하위(하부)가 아닌 공간과 주체를 명확하게 구분하는 기준은 없다. '홍대 앞' 문화처럼 하위문화의 공간 및 주체가 유동적이며 비가시적이기 때문이다. 다만, 정치경제적으로 억압당하면서 가족과 학교, 공장이라는 자본주의의 지배 장치로부터 일탈하는 양적 측면에서의 소수를 하위문화공간의 주체라고 정의할 수 있다.*

특히 하위문화공간은 지배문화 내부의 사회문화적인 모순에 의해 생성된다. 지배문화 내부에는 자본주의하에서의 착취관계 및 지배 권력의 재편성 과정에서 야기되는 소외된 주체가 존재한다. 자본주의의 권력관계에 떠밀려 끊임없이 주변부로 떠밀리며 억압된 주체들(과잉된 주체

* 하위문화공간은 하위주체의 형태와 일정하게 조응한다. 가령 세대 측면에서는 부모문화와 지배적 문화의 안정된 공간과 대별되는 십대의 문화공간을, 계급론적으로는 노동자/하층 프롤레타리아 계급 출신의 부모와 십대 자녀가 함께 살고 있는 빈민 주거공간을, 성애론적으로는 동성애자가 모이는 클럽공간을 지칭한다. 이밖에 사회적 노동력을 상실한 노숙자들이 모이는 역 공간과 도심 속 일탈주체의 비밀공간도 여기에 해당된다(헵디지, 1998: 12).

들)이 버티고 서 있는 생존 공간이 하위문화이다(헵디지, 1998: 11~13).

한국에서의 하위문화

1990년대 들어 한국사회에서는 신세대문화, 인디문화, 소수문화 같은 용어들이 하위문화와 함께 혼용되면서 하위문화에 대한 관심이 생겨났다. 한국의 하위문화 담론은 하위문화 연구의 원산지인 영국의 하위문화론과는 사뭇 다른 양상으로 전개되었다. 특히 한국 하위문화의 핵심 주체라고 할 수 있는 청(소)년 문화를 하위문화의 범주로 분류하는 데는 좀 더 포괄적인 기준이 필요했다. 즉, 하위문화를 주류문화로부터 주변화된 것, 지배적인 가치와 윤리로부터 배격당한 것, 동시대의 지배적인 문화적 형태와 다른 새롭고 이질적인 것으로 폭넓게 이해할 필요가 있었던 것이다.

그 이유는 한국사회에는 여전히 유교적 전통이 잔존해 있고 국민적(민족적) 통합을 강조하는 획일성이 일제 강점기와 군사독재정권의 유산으로 남아 있기 때문이었다. 또한 한국식 천민자본주의가 지역 간, 계층 간, 세대 간 격차를 극단적으로 확장시킨 점도 한 몫을 했다. 문화적 다양성이라는 개념조차 생소한 한국사회에서 하위문화가 발현될 여지는 거의 없다시피 했다. 이런 이유들로 인해 역설적으로 하위문화가 언제 어디서든 폭발할 수 있는 뇌관처럼 잠복해 있기도 했다.

하위문화와 세대 간 갈등의 문제를 예로 들면, 부모 세대(기성세대)의 문화와 대척점에 위치한 청(소)년 문화가 곧 한국에서의 하위문화였다. 전통문화에 대한 기성세대의 집착과 향수를 청(소)년 세대는 이해할 수 없었고, 청(소)년 세대의 대중문화 즐기기를 기성세대는 탐탁치 않아

했다. 따라서 하위문화로서의 청(소)년 문화는 부모문화와 지배문화라는 두 가지 문화 형태에 대한 반발을 통해 생성될 수밖에 없었다.

부모문화와 지배문화는 공통적으로 한 사회 내의 지배적 가치를 생산하지만 청(소)년 세대에 대한 부모문화와 지배문화의 억압은 각기 다른 양상으로 나타났다. 가령, 노동(자)계급의 하위 청(소)년 문화가 노동계급 출신의 부모문화에 대해 갖는 반감은 부모세대가 오랫동안 유지해 왔던 전통적인 윤리의식과 규범에 대한 거부감이었다. 한편 부르주아 지배문화에 대한 청(소)년 문화의 반발은 정치경제적인 착취와 그로 인한 문화적 불평등에 대한 계급적 편견에 관한 것이었다.

따라서 부모세대와 그 지배적인 문화에 대한 청(소)년 세대의 거부는 세대의식과 계급의식을 동시에 드러낸다. 특히 한국의 경우 물질적인 부의 풍요와 그 풍요를 누리는 특정 소비대상의 출현이라는 변화 양상만 내세워 하위문화의 단절적인 의식을 세대의식으로만 규정하는 경향이 적지 않다.

독특한 복장과 요란한 음악, 저속한 은어와 반항적 의식 등 부모(기성)세대가 하위문화에 대해 지닌 인식은 대체로 부정적이다. 하위문화공간은 쾌락을 추구하는 욕망이 허용되는 곳이고, 하위주체는 비행과 탈선을 일삼는 반항적 존재로 규정되기도 한다. 그러나 부모(기성)세대의 이런 일방적인 통념은 세대와 문화 간 차이를 경시하면서 문화적 다양성을 위축시키는 권위적인 기제로 작동한다. 결국 청(소)년 하위문화는 극단적인 스타일을 추구하면서 스스로의 문화적 정체성을 형성하는 데 주력할 수밖에 없다. 이를 통해 부모(세대의 기성)문화와의 갈등을 '마술적으로' 해소하려는 정치성이 드러나기도 한다(Cohen, 1997).

청(소)년들은 자신의 부모세대, 문화자본가 계급 등 지배적인 주류

문화와 직접적으로 투쟁하기보다 언어와 의식, 미술과 음악, 패션 등 자신만의 상징적인 스타일을 통해 간접적으로 저항하는 방법을 선택한다. 청(소)년 하위문화는 이런 방법을 통해 억눌린 감정과 욕망을 드러내면서 부모세대를 비롯한 기성세대를 조소하고 풍자한다. 그들의 하위문화는 감시하는 사회와 감시받는 하위주체 사이의 접점에서 형성되어 감정과 욕망을 풍자와 조소를 통한 즐거움의 형태로 변형시킨다.

앞에서 언급했지만, 한국과 영국의 하위문화는 역사적 배경과 문화적 토대가 다르다. 특히 하위문화공간이 상이하다는 점이 가장 큰 차이이다. 영국을 비롯해 서구의 하위문화는 대도시의 외곽이나 위성도시의 전통적인 노동자 밀집지역(빈민가)에 형성된 청(소)년들만의 자치공간에서 주로 발생했다. 그러나 한국의 하위문화공간은 청(소)년의 자율성이 배제된 채 상품화된 공간에서 타율적으로 구축되었다.

가령 처음에는 자생적이던 홍대 원주민 문화가 소비지향적인 대중문화공간의 세력권으로 편입된 일련의 양상은 한국 하위문화공간의 취약성을 단적으로 드러낸다. 이 세력권은 단지 공간적 게토로서만 기능하는 것이 아니라 상이한 청(소)년 문화 그룹 간의 스타일의 차이를 포함하는 공간이기도 하다.

청(소)년 하위문화는 청(소)년이 공간을 점유하는 방식을 통해 스스로의 세력권을 구축한다. 특히 경제적 계급이 낮은 청(소)년보다 높은 계급의 청(소)년에게서 문화적 세력권을 구축하고 강화하는 양상이 더욱 뚜렷하게 나타난다. 예컨대, 이른바 '오렌지족'이라고 불렸던 강남의 압구정동과 청담동 지역의 청(소)년들은 거의 유사한 스타일적 경향을 보이면서 '강남'이라는 공간에 그들 나름의 배타적인 문화공동체를 형성했다. 그들이 강남 외 지역의 문화 및 스타일과 차별화를 꾀하며 하위문화

내부의 계층화를 통해 또 다른 계급 기반의 하위문화를 추구한 공간이 홍대 앞, 홍대 거리이다.

홍대 **거리**처럼, 거리는 하위문화가 발현되는 대표적인 문화적 공간이다. 거리에서 순응보다 전복, 탈선보다 일탈을 모색하는 하위문화 주체는 단연 '낮은 곳'에서 대중문화의 치부를 들여다볼 수 있는 청(소)년 세대이다. 청(소)년이 부모(기성)문화의 지배적인 가치와 규범에 적극적으로 문제를 제기하는 문화적 실천행위가 전복과 일탈인 것이다.

거리에서의 세대 문화

세대와 세대 문화

2015년을 기준으로 만 30세 미만의 청년 가구 중에서 소득 1분위(하위 20%) 계층의 연평균 소득은 약 968만 원, 월 80만 7000원 수준이라고 한다(통계청, '가계금융·복지 조사'). 또한 2015년에 이른바 '열정페이'라는 미명하에 노동의 대가를 제때 제대로 받지 못한 인턴과 실습생의 임금 체불액이 1조 4000억 원을 넘었다고 한다. 연애, 결혼, 출산을 포기하는 3포에 취업, 내 집 마련(의 꿈)을 더하면 5포, 여기에 인간관계와 희망을 더하면 7포, 다시 건강과 외모관리를 더하면 9포, 마침내 삶까지 더하면 10포 세대가 오늘날의 청년 세대이다. 삶마저 포기할 수밖에 없는 처지에 내몰린 젊은 세대는 이제 더 무엇을 포기해야 할까? 무한한 'n'개를 모

두 내려놓을 수밖에 없는 이 세대에 미래가 있기나 한 것일까?

n포 세대는 n가지를 포기한 세대를 뜻하는 신조어로, 2010년대 이후 청년실업률이 갈수록 증가하면서 경제활동의 기회 자체를 원천적으로 봉쇄당한 한국의 젊은 세대를 일컫는다. 이 말은 원래 일본에서 유행한 n방放 세대의 한국어 버전이며, 이른바 금수저, 흙수저, 맨손이 수저 등의 수저계급론과 더불어 청년 세대의 '출구 없는 미래'를 자조적으로 은유한 표현으로도 널리 사용된다.

대략 1980년대 이후에 태어난 n포 세대는 이전 세대와 달리 삶의 질과 환경, 인권, 노동 조건, 여가, 취미 등에 관심이 많다. 그러나 해마다 감소하는 출산율에 비해 기하급수적으로 증가하는 노령화는 n포 세대의 족쇄이다. 더구나 세계적인 경제 불황, 불안하기 짝이 없는 한국의 정치와 분단 상황 등은 이 세대의 내일을 더욱 불확실하게 만든다. n포 세대는 일자리가 없다고 불만을 터트린다. 주7일제와 저임금에 시달리면서 일하거나 비정규직 또는 임시직으로 일하고 싶지도 않지만, 무엇보다 불안하더라도 일자리 자체가 없다는 것이 그들의 항변이다. 그래서 20대에서 30대 사이의 노동가용 청년 세대는 오늘도 거리를 배회한다.

사회학에서는 일반적으로 **세대**generation라는 용어를 '동시대를 살면서 함께 경험한 것을 기반으로 공통의 의식(체계)을 갖고 있는 비슷한 연령대의 사람들'로 정의한다. 감수성이 예민한 청년기에 큰 사건을 겪으면서 그 사건으로부터 강력한 영향을 받은 같은 시대의 사람들이 같은 세대인데, 그들이 생각하고 느끼는 방식과 행동 양식은 어떤 공통점을 갖고 있다(딜타이, 2002). 또한 "같은 시대에 태어났다고 해서 같은 세대가 되는 것이 아니라 사회 구성원들 간의 사회적 상호작용을 거쳐야 하나의 세대로서 의미를 지니게 된다"(이종임, 2015: 2).

따라서 세대는 동시대를 살면서 공통적인 사회적 경험을 공유하고 상호작용하는 비슷한 연령대의 사람들이라고 할 수 있다. 동일 세대에 속하는 이들은 자신들이 사는 사회에서 발생하는 다양한 문제에 대해 공동체 의식을 갖고 있으며 그로 인한 경험을 통해 서로 간의 유대감을 확인한다. **세대 문화**generation culture는 동일 세대에 속하는 사람들이 같은 정체성을 추구하는 집단으로 결속해 자신들의 의식과 경험을 공통으로 분배하고 자신들끼리의 신념체계를 공유함으로써 구성된다. 동일 세대는 동일한 세대 문화를 향유하면서 일종의 공동체 의식을 자각하거나 검증하는 것이다.

프랑스의 사회학자 모리스 알박스Maurice Halbwachs는 세대 경험을 집단 기억collective memory이라는 개념으로 설명한다. 알박스에 따르면, 패션, 언어 사용, 상징의 공유와 같은 세대의 의례rituals는 세대 문화의 지향점이나 원칙을 반영하고 세대의 신념(체계)을 역동적으로 표현하는 수단이나 스타일이라고 할 수 있다(Halbwachs, 1992). 또한 세대는 집단 기억을 통해 자신들만의 의례를 형성하면서 사회적 응집력을 발휘하기도 한다. 집단 기억의 제도화가 세대 문화나 세대 의식을 형성하는 중요한 요인인 셈이다(모리스 알박스의 기억과 문화, 영상에 대해서는 7장에서 자세히 살펴볼 예정이다).

'88만 원과 잉여' 세대의 자화상

프랑스의 경제학자 토마 피케티Thomas Piketty는 자신의 저서 『21세기 자본Capital in the Twenty-First Century』에서 자본주의 사회의 소득 불평등, 특히 빈익빈부익부를 신랄하게 비판한다. 부모의 교육수준과 경제력에 따라

자식의 미래가 결정됨으로써 부와 기회의 '세습'을 야기하는 빈익빈부익부가 자본주의 사회의 가장 큰 병폐 중의 하나라는 것이다. 피케티의 지적은 경제력을 앞세운 교육이 부모의 계급을 자식에게 세습시키는 핵심 통로임을 알 수 있게 한다.

가계 소득과 대출금에 비해 교육비를 과다 지출함으로써 발생하는 이른바 교육 빈곤층education poor(약칭 에듀푸어edupoor)이 갈수록 증가하고 있다. 2015년 말 기준으로 도시에 거주하는 2인 이상 가구 중에서 부채가 있고 적자상태인데도 불구하고 소득 평균보다 교육비를 많이 지출하는 교육 빈곤층이 60만 가구를 웃돈다고 한다. 더욱 심각한 문제는 교육 빈곤층에 속하는 가구 중에 대졸 이상 가구가 57.5%에 이른다는 점이다.* 교육수준이 높은 부모일수록 자녀 교육에 대한 기대치도 높아 교육 빈곤층으로 전락할 가능성이 크다는 것이다.

교실 환경은 학교별 재정 여건에 따라 편차가 상당하다. 교육 환경 양극화, 학교 서열화 현실을 감안하면 …… 교육 사다리의 계단 간 격차는 대폭 축소되어야 한다. 그 경우에도 '교육'은 공교육과 대학이 독점하는 학벌이 아니라 보편적 배움의 정도라는 인식이 확산되어야 할 것이다(최윤필, 2014: 99).

'교육 사다리'라는 말을 들어봤을 것이다. 마치 사다리처럼 교육(의

* 2015년 말 기준으로 이른바 에듀푸어로 불리는 교육 빈곤층은 60만 6000가구, 약 223만 명에 이른다. 이는 자녀의 교육비를 지출하는 614만 6000가구의 9.9%에 해당한다. 에듀퓨어 가구의 월 평균 수입은 361만 8000원인데, 이 중 약 26%인 94만 6000원을 교육비로 썼고, 이로 인해 월 평균 65만 9000원의 적자가 났다(강유현, 2017 참조).

질과 기회)이 한 계단씩 올라가 계층 이동을 가능하게 한다는 것이 교육 사다리이다. 그러나 우리나라의 교육 사다리는 계단 간 격차가 매우 크거나 중간에 부실한 발판이 있어 사다리로서의 역할을 제대로 하지 못한다. 부의 대물림, 빈익빈부익부, 가구 내 소득과 지출의 격차, 세대 간 삶(문화)에 대한 인식과 태도, 무엇보다 갈수록 심해지는 기회의 양극화가 교육에 대한 절박함을 더욱 부채질하기도 한다. 이른바 한번 흙수저는 영원한 흙수저이고 한번 금수저는 못해도 은수저라는 식의 계급과 세대 간 격차에 대한 불신이 사회 전반에 퍼져 있어 교육마저 희망과 절망으로 양극화되고 있다.

수저계급론, 헬조선, 이생망 등 자조와 조롱이 뒤섞인 신조어의 원조는 '88만 원 세대'일 듯하다. 88만 원의 유래가 무엇인지 알고 있는가? 88만 원은 2006년 무렵 우리나라의 비정규직 평균 임금인 119만 원을 기준으로 20대의 평균 소득 비율 74%를 곱해 산출한 금액이라고 한다. 88만 원은 당시 4년제 대학을 졸업하고 비정규직으로 고용된 20대의 평균 임금 소득이었다. 따라서 88만 원 세대는 이 정도 수준의 소득으로는 30대 이후는 고사하고 당장 20대를 어떻게 보내야 할지 막막한 20대 청춘을 비유적으로 표현한 말이다.

1장에서 살펴본 '홀로문화'는 88만 원 세대가 낳은 문화적 현상 가운데 하나가 아닐까 싶다. 88만 원은 나 혼자 살기도 팍팍한 현실을 상징한다. 사실 나를 포함해 모든 것을 포기해야 하고 '잉여'의 처지로까지 내몰린 우울한 홀로 청춘들과 관련된 논쟁은 청년 세대의 위기를 극복하는 방안을 강구하기 위해 불거진 것이 아니다. 세대 문제에 대한 논쟁은 소득불균형과 부의 불평등한 분배, 빈익빈부익부 같은 한국식 천민자본주의가 잉태한 계급 문제를 은폐하거나 왜곡하려는 불순한 의도에 의해 제

기되었다.

　세대 문제로 계급 문제의 이데올로기를 덮어버리려는 시도 가운데 하나가 이른바 '잉여세대'라는 용어와 잉여세대의 '잉여 짓'이다. 잉여 surplus는 사전적으로 '쓰고 난 후 남은 것, 나머지'를 뜻한다. 그러나 사회학적으로 잉여는 주변화된 부차적인 것이 아니라 애당초 부수적일 수조차 없는, 존재하지 않는 것이라는 의미를 갖고 있다. 마치 투명인간처럼 있어도 없는 것 같고 분명히 존재하지만 부재하는 이들이 잉여세대이다.

　잉여세대에 실패란 없다. 그들은 실패하지 않는다. 이 말은 그들이 성공의 기회를 잡을 수 있다거나 성공할 가능성을 갖고 있다는 것을 뜻하지 않는다. 잉여세대는 실패 자체가 불가능한 세대이다. 실패하려면 무엇이든 해야 하는데 잉여세대는 무엇인가를 할 수 있는 기회조차 박탈당한 이들이기 때문이다. 그들 자신과 사회는 자조와 냉소를 뒤섞어 그들을 호명한다. "어이! 잉여!"

　결국 잉여세대가 할 수 있는 일은 디지털 시공간으로 도주(탈주이기도 한)하거나 은닉해 '잉여 짓'을 하는 것뿐이다. 잉여세대는 인터넷 공간의 구석구석에 숨어들어 다양한 문화를 소비하고 생산하는 즐거움을 탐닉한다. 때로는 분노와 울분에 가득 차서, 또 때로는 조소와 풍자를 섞어서 n개의 가능성을 찾아 인터넷을 떠돌며 실질적으로 소득이 되지 않는 온갖 '짓'을 한다. 그러나 잉여세대의 이 '짓'은 훼손된 민주주의 가치와 국민 주권을 회복하고 탐욕스러운 자본주의의 폭력적인 불평등 구조에 균열을 내는 새로운 문화를 창조하는 작업이기도 하다.

　스스로를 잉여세대라 부를 수밖에 없는 청년 세대는 기성세대와는 전혀 다른 문화를 갖고 있다. 사실 한국사회에서 세대만큼 사회집단 간 차이를 극명하게 보여주는 것도 흔치 않다. 세대 구분은 취향이나 의식,

행동이나 스타일 등이 상이한 세대 간에 마찰과 갈등을 유발한다. 가령 기성세대의 문화에는 어느 시대이든 늘 보수적이라는 딱지가 따라붙는다. 반면에 신세대의 문화에는 개방적이거나 변화 지향적이라는 수식어가 부여된다. 잉여세대도 신세대의 한 부류이다. 따라서 기성세대의 견고한 규칙과 관습, 질서와 규범을 바꾸고자 하는 열망을 잉여세대도 가지고 있다. 다만, 그 열망을 현실에서 구현하기 위한 기회가 아예 없을 뿐이다.

일부 청(소)년 세대가 지닌 스타일에는 전통적인 윤리의식을 견지하는 부모문화와 지배문화에 대한 불만을 토로하고 청(소)년 세대의 정체성을 외형적으로 표현하려는 욕망이 내재되어 있다. 중요한 것은, 하위문화에서 살펴봤듯이, 스타일 자체가 저항의 방식이고 스타일을 통한 세대적 저항이야말로 계급과 성과 섹슈얼리티와 세대적 모순이 뒤얽혀 있는 사회적 억압으로부터 탈주하려는 더 솔직한 육체적 자기발견이라는 점이다(헵디지, 1998: 9). 따라서 세대와 문화 격차를 극복하는 방안의 모색은 청년 세대의 스타일을 이해하는 데서부터 시작할 수 있을 것이다.

거리세대의 문화

자본주의사회에서는 세대 문화의 문제를 대부분 경제적 요인으로 환원한다. 먹고살기조차 힘들었다는 전 세대와 먹고사는 문제는 그나마 해소되었다고 믿고 싶어 하는 현 세대로 나누어 세대 차이의 문제를 의식주와 관련된 문제로만 국한하는 것은 일차원적인 해석이다. 의식주와 관련된 문제 자체가 아니라 그 문제를 어떻게 이해하는지가 더욱 중요하기 때문이다. 특히 청(소)년 문화의 일탈과 비행을 반자본적이거나 반사

회적인 범죄로 규정하는 기성세대의 권위는 세대 차이를 더욱 공고히 하는 원인이 되기도 한다.

연구자에 따라 입장은 다르겠지만, 청(소)년 문화의 일탈과 비행은 구분하기 어려운 개념이다. 일탈 속의 비행이 반사회적인 범죄와 동일할 수 없고, 역으로 비행 속의 일탈도 단순히 개인의 탈사회적인 방황으로 한정할 수 없다. 〈트레인스포팅Trainspotting〉(대니 보일Danny Boyle, 1996)은 문화연구의 성지를 자임하는 영국에서 만들어진 영화로, 대니 보일의 대표작이다. 〈퐁네프의 연인들Les Amants du Pont-Neuf; The Lovers on the Bridge〉(레오스 카락스Leos Carax, 1991)은 프랑스 영화의 새로운 물결, 즉 누벨바그Nouvelle Vague*의 상속자 가운데 한 명인 레오스 카락스(본명 알렉스 뒤퐁Alex Dupont)의 대표작이다.

〈트레인스포팅〉과 〈퐁네프의 연인들〉은 세대 간 갈등과 긴장을 거리를 배경으로 풀어냈다는 공통점을 갖고 있다. 〈트레인스포팅〉은 주인공 마크 랜턴(이완 맥그리거Ewan McGregor 분)이 경찰에게 쫓기는 가운데 '인생을 선택하라. 직장을 선택하라. 커리어를 선택하라. 가족을 선택하라. 큰 텔레비전, 세탁기, 자동차 시디플레이어, 전기 깡통따개를 선택하라. 그런데 내가 왜 이 따위 선택을 해야 하지? 나는 아무것도 선택하지 않는 것을 선택하기로 했다. 이유는 없다'라고 절규하는 내레이션이 나오면서

* 누벨바그(New Wave)는 1958년 무렵부터 프랑수아 트뤼포(François R. Truffaut)를 비롯한 프랑스의 젊은 영화인들을 주축으로 전개된 영화사조이다. 누벨바그는 ≪카예 뒤 시네마≫에서 주로 활동했던 신예 비평가들의 영화 제작 활동을 기반으로 하는 당시 프랑스 영화계의 새로운 풍조 전체를 의미하기도 한다. 누벨바그의 대표적인 감독으로는 〈400번의 구타(Les Quatre Cents Coups)〉(1959)의 프랑수아 트뤼포, 〈사형대의 엘리베이터(Ascenseur pour l'échafaud)〉(1958)의 루이 말(Louis Malle), 〈네 멋대로 해라(A bout de Souffle)〉(1960)의 장 뤼크 고다르(Jean-Luc Godard) 등을 들 수 있다.

시작된다. 배경음악으로는 이기 팝Iggy Pop의 강렬한 록음악인 「인생을 위한 욕망Lust for Life」이 깔린다.

랜턴을 비롯한 영화 속의 젊은이들은 제2차 세계대전 이후 1950년대부터 재건의 기치를 내걸고 경제 부흥에 진력한 영국 사회의 중산층이 지닌 가치관을 서슴없이 조롱한다. 그러나 〈트레인스포팅〉의 세대(시대) 비판은 다소 비관적이다. 1960년대 이후 영국을 비롯해 서유럽 사회를 휩쓸었던 비트세대beat generation, 혁명을 꿈꾸며 자유를 쫓던 히피운동hippie movement, 미국에서 건너온 펑크punk, 앤디 워홀로 대변되는 팝아트pop art 등의 실험적인 문화현상이 1990년대 후반에 이르러 '분리수거'되면서 더 이상 존재하지 않게 되었다고 〈트레인스포팅〉은 자조한다.

2000년대를 앞둔 영국 사회는 젊은 세대의 비행과 일탈을 그들의 투정이나 치기로 치부했을 뿐, 문화적 전환cultural turn의 계기나 동력으로 용인하지는 않았다. 자본에 굴복한 예술과 문화, 역사나 계급의식을 폄훼하는 사회, 극우보수주의가 지배하는 정치와 경제 등의 시대적 배경하에서 영화 〈트레인스포팅〉이 할 수 있는 일은 젊은 세대의 비행과 일탈을 영화적 시공간에 진부하고 허무하게 버무리는 것뿐이었다. 기의가 사라진 기표들의 부유라고나 할까? 그렇게 〈트레인스포팅〉의 청춘들은 기성세대처럼 비겁하고 조잡하게 고정관념화되었다.

〈퐁네프의 연인들〉의 주인공인 미셸(쥘리에트 비노슈Juliette Binoche 분)과 알렉스(드니 라방Denis Lavant 분)도 〈트레인스포팅〉의 랜턴과 그의 친구들처럼 1980년대 파리의 거리(퐁네프다리 위)를 고통스럽게 질주한다. 미셸은 화가이고 알렉스는 노숙자 겸 곡예사이다. 미셸은 점차 시력을 잃어가고 알렉스는 그런 그녀를 안타까워한다. 얼핏 보면 '이런 사랑이 또 있을까' 싶은 미셸과 알렉스의 사랑 이야기가 영화의 중심 줄거리인 것

그림 6-2 〈트레인스포팅〉 포스터(왼쪽 위)와 영화의 한 장면(왼쪽 아래)
〈퐁네프의 연인들〉 포스터(오른쪽 아래)와 영화의 한 장면(오른쪽 위)
자료: http://www.nme.com/news/music/david-bowie-70-1194741
http://www.filmposter-archiv.de/filmplakat.php?id=200

처럼 보이지만 레오스 카락스는 정작 사랑 이야기에는 관심이 없었다. 카락스가 관심을 둔 것은 비련의 주인공들이 살았고 당시 젊은 세대의 우울한 자화상을 재현한 영화적 공간인 퐁네프다리였다. 희망을 상실한 채 와인 한 병과 담배 한 개비로 힘겹게 생을 이어가야 했던 청춘들, 그들은 다리 위에서, 그리고 다리 이편과 저편으로 이어지는 거리에서 기성세대의 부조리와 불합리를 거침없이 비판한다.

〈퐁네프의 연인들〉에서 다리와 거리는 단순히 일탈과 비행의 공간이 아니라 국가라는 이름이 억압적으로 장치한 지배문화의 상징적인 곳

간이다. 미셸과 알렉스는 그곳에서 그림과 춤, 불꽃놀이 등 자신들만의 하위문화적인 스타일을 통해 스스로의 정체성을 추구한다. 그들에게 그곳은 반복되는 일상의 평범한 공간이다.

레오스 카락스의 영화는 평범함, 반복, 일상이라는 말을 금기어로 삼았다. 미셸 역을 맡았던 쥘리에트 비노슈도 비슷한 말을 했다. "적응은 곧 타협이다. …… 촬영에 들어가면 카메라가 어디 있는지 알고 싶지 않다. …… 나는 내 자신을 반복하는 건 절대 하고 싶지 않다. 그건 나에게 폭력이나 마찬가지이다"(김도훈, 2009). 영화 〈퐁네프의 연인들〉의 다리와 거리에서 무심하게 반복되는 일상의 평범함은 카락스와 당대 프랑스의 젊은 군상에게는 저항하고 거부해야 할 기성세대의 지배문화와 다름없었던 것이다.

〈트레인스포팅〉과 〈퐁네프의 연인들〉에서처럼, 영화적 재현은 일탈과 비행의 경계에서 발생하는 동요를 극적으로 보여준다. 마약, 시위, 절도, 총기 소유, 성폭행 등이 표면상으로는 비행과 일탈로 비춰질 수 있지만 그런 행위에는 주류 지배문화로부터 탈주하려는 욕망이 잠재되어 있기도 하다. 물론 범죄 행위로서의 비행과 일탈을 사회적인 저항 행위로서의 탈주로 정당화할 수는 없다. 하지만 적어도 청년 세대가 저지르는 비행과 일탈의 동기와 맥락을 이해하지 않은 채 그들의 행위를 사회에서 격리시켜야 할 범죄로 간주하는 것은 지배문화의 사회적 규율과 처벌의 이데올로기를 강요하는 것이나 마찬가지이다.

영국이나 프랑스, 한국에는 오늘날에도 거리를 배회하는 이들이 있다. 또는 아예 거리에 주저앉거나 누워버린 이들도 있다. 그 거리의 사람들은 세대를 불문하고 계급의 벽을 마주하고 있다. 거리의 청춘들은 그래피티 같은 거리미술과 버스킹 같은 거리공연을 통해 자신들만의 문화

를 거리 곳곳에 쏟아놓는다. 어디로도 갈 수 없는 청(소)년들은 후미진 골목 어귀를 서성이며 굶주린 배를 움켜쥔다.

거리에 청(소)년들만 있는 것은 아니다. 30~40대 직장인, 특히 비정규직이나 일용직 종사자들은 자투리 시간을 쪼개 학원, 술집, 운동장으로, 이도저도 아니면 일명 투잡을 위해 또 다른 거리 곳곳으로 뿔뿔이 흩어진다. 50~60대 노숙자들은 역이나 터미널 구석에 웅크리거나 상가 건물 벽에 기대어 초점 잃은 눈빛으로 칠흑 같은 밤하늘을 하염없이 바라보며 누군가를 그리워하기도 한다.

_____ 계단 위/아래 계급 문화

올라가고 내려가고, 내려가고 올라가는 계단의 권력

2016년 가을 시작되어 2017년 봄까지 이어진 박근혜 전 대통령 탄핵 정국 기간 동안의 촛불혁명을 통해 우리는 세상이 뒤숭숭해지면 모든 세대가 거리로 나올 수 있다는 것을 똑똑히 목격한 바 있다. 그 거리에서 세대 간 격차 따위는 무의미했다. 계급마저 크게 문제되지 않았다. 다만 촛불이 있고, 촛불을 든 사람이 있고, 촛불로 세상을 밝히기 위한 열망이 있었을 뿐이다. 그 거리 한편에는 계단을 올라가지도 내려가지도 못한 채 서성이는 이들도 있었다. 우리는 지금 내 인생의 거리와 계단 어디쯤에 걸터앉아 있는 것일까?

성탑聖塔이나 단탑段塔으로 불리는 지구라트ziggurat는 고대 메소포타미아Mesopotamia 지역에 실존했던 거대한 계단형의 탑이다.* 지구라트는 지상과 하늘, 곧 인간과 신을 이어주는 통로였다. 대표적인 지구라트로는 바벨탑Tower of Babel이 있다. 성서에는 기원전 2348년 발생한 대홍수 이후 시날Shinar(현재의 바빌로니아)에 세워졌다는 바벨탑 이야기가 기록되어 있다. '창세기' 11장 1~9절에 등장하는 바벨탑은 인간의 언어가 왜 이렇게 다양한지, 그리고 무엇보다 인간이 왜 이렇게 귀천의 계급관계에 묶여 살아야 하는지를 명확하게 설명해준다. 그래서 계단의 위와 아래로 구분된 인간 세상의 계급문화가 더욱 궁금해진다.**

〈그림 6-3〉은 르네상스의 대표적 화가인 피터 브뤼겔Pieter Brueghel이 그린 「바벨탑The Tower of Babel」(1563)이다. 브뤼겔은 이 그림의 실제 배경인

* 위로 갈수록 점점 작아지는 사각형 테라스를 여러 개 겹쳐 기단을 만들고 꼭대기에 신전을 안치한 구조인 지구라트는 대체로 도시의 중심부에 위치했다. 『구약성서』에 나오는 바벨탑도 형식에서 약간의 차이는 있지만 지구라트이다. 지구라트는 메소포타미아에만 있는 것이 아니라 페르시아 등 메소포타미아 문명의 영향을 받은 지역에도 있었다. 바벨탑은 1913년, 독일의 로베르트 콜데바이(Robert Koldewey)가 처음 발굴했다. 기원전 229년에 제작된 점토판에는 7층 탑 위에 신전이 있었고, 바벨탑을 세우는 데 8500만 개의 벽돌이 사용되었으며, 규모는 가로와 세로, 높이가 각각 약 90m에 달했다고 기록되어 있다. 성서에는 바벨탑이 하늘에 닿을 만큼의 높이에 이르자 신이 있는 곳에서 바람이 불어오면서 탑이 무너졌다고 되어 있다. 무너진 이 탑에는 바벨이라는 이름이 붙여졌고, 이 일을 계기로 신은 그동안 같은 언어를 사용하던 사람들에게 각각 다른 언어를 사용하도록 만들었다고 한다. 바벨탑만큼 각 시대의 예술가들에게 수많은 영감을 불러일으킨 이야기도 드물다.
** 신은 인간을 세 번 처벌했다. 선악과를 따먹은 아담과 이브를 낙원에서 추방한 것이 첫 번째이고, '나는 내가 흙으로부터 창조한 인간을 멸망시킬 것이며, 인간뿐만 아니라 짐승들도 그렇게 할 것이다'라고 말하며 노아에게만 은총을 내린 노아의 방주 이야기가 두 번째이며, 노아의 후손들이 바벨탑을 쌓아올리자 이를 인간의 오만으로 판단해 징벌을 내린 것이 세 번째이다. 그러나 세 번째에는 인간을 죽이지는 않고 공용 언어를 빼앗아버렸다. 이로 인해 인간은 더 이상 서로의 말을 이해할 수 없었고 인간의 도시와 탑은 미완성인 상태로 남았는데, 그 도시의 이름이 바벨이었다.

그림 6-3 「바벨탑」(피터 브뤼겔, 1563)
자료: http://www.ancient-origins.net/myths-legends/tower-babel-001583

벨기에 앤트워프Antwerp*에서 생의 대부분을 살았다. 그림의 왼쪽 하단을 보면 낮은 언덕 위 평지 채석장에서 일하고 있는 석공들이 보인다. 브뤼겔은 '바벨babel'(혼란을 뜻하는 baral과 유사한 발음으로, 하느님의 문이라는 뜻)이라는 상상 속 탑의 높은 곳에 노동을 수월하게 해주는 수평돌기(지

* 16세기 유럽에는 인구 10만 명 이상의 도시가 2~3곳 있었는데, 그중에서도 매우 짧은 기간에 유입된 수많은 인구로 인해 뜨거워진 건설 열기를 감당할 수 있었던 도시는 앤트워프뿐이었다. 바벨탑을 건설하기로 결정한 이는 노아의 손자이자 대홍수 이후 인류 역사상 가장 강력한 군주 가운데 한 명으로 알려진 님로드 왕(King Nimrod)이었다. 피터 브뤼겔은 「바벨탑」에서 왼쪽 하단에 왕관을 쓴 님로드 왕과 그 앞에 고개를 조아리고 있는 석공들을 묘사해놓았다.

지물)를 설치해 바벨탑의 높낮이와 각각의 위치에서 탑을 쌓아올리는 인부들을 그려 넣었다. 눈여겨볼 것은 탑의 내부 통로와 아치 형태의 입구 쪽에 그려진 계단들이다. 이 계단들은 로마의 콜로세움Colosseum이나 카스텔 산탄젤로Catsel Sant'Angelo를 연상케 한다. 위로 갈수록 좁아지는 형태의 바벨탑 내부에는 이처럼 수많은 나선형 계단이 있었을 터이다.

미완성의 바벨탑은 신에 대한 인간의 오만함을 경고하는 의미를 갖고 있다. 정사각형 형태의 7층짜리 바벨탑은 신에게 가까이 다가가고자 한, 또는 신의 강림과 축복을 갈구한 인간의 오만과 허영, 과대망상을 표현한다. 신은 아마도 이런 바벨탑과 인간을 다소 껄끄럽게 여겼던 듯하다. 성경에는 신이 바벨탑을 파괴하고 인간을 전 세계로 뿔뿔이 흩어지게 했다는 이야기가 전해지니 말이다. 어쩌면 피터 브뤼겔은 당대의 상인(부호)이나 추기경 같은 지배계급을 그림 속의 인물로 은유적으로 표현하면서 그들의 욕망을 비판했을 수도 있다.

우리가 「바벨탑」에서 주목해야 할 것은 앞서 말한 것처럼 계단이다. 계단을 오를수록 신에게 가까이 다가갈 수 있다는 종교적 신념은 차치하고 그 부질없는 인간의 욕망에 대해 생각해볼 필요가 있다. 「바벨탑」의 모든 회화적 구성요소를 문화적 구성요소로 바꾸면 바벨탑은 당대를 살았던 인간들이 겪었던 문화임을, 특히 신분 상승과 계급 이동을 통해 욕망을 실현하려 했던 상징물임을 단박에 알 수 있다. **계단**stair은 **계급**class을 상징한다. 높이 올라갈수록 부와 명예라는 권력이 따라오지만 계단의 낮은 곳에서 한 계단을 올라가기조차 힘겨워하는 이들에게 그 권력은 부질없는 욕망에 불과하다.

계단의 권력은 자본주의 사회의 본질 가운데 하나인 자본을 통한 권력의 획득과 상실의 문제를 상징적으로 보여준다. 문화 권력도 마찬가

지이다. 브뤼겔이 취미삼아 「바벨탑」을 그리지는 않았을 것이다. 르네상스 시절에 대부분의 화가는 영주나 상인, 정치인이나 종교인 등 후원자patron의 도움이 없으면 팍팍한 삶을 살 수밖에 없었다. 문화와 자본의 결합은 어제오늘만의 일이 아닌 셈이다. 문제는 문화가 자본으로 변신하고 자본이 문화로 위장하는 것이다. 그 변신과 위장의 상징적인 공간이 계단이다.

4장에서 공간에는 위와 아래의 계급관계 및 이에 따른 권력의 문제가 내재되어 있음을 살펴본 바 있다. 계단에도 당연히 위와 아래가 있다. 아래에서 위로 올라가고 위에서 아래로 내려가야 어딘가로 갈 수 있는 것이 계단이며, 건축학적으로 보면 평면 공간에 높이라는 개념을 동원해 자잘하게 쪼개서 다시 평면으로 재단한 것이 바로 계단이다.

「바벨탑」처럼 하늘에 맞닿을 만큼 높은 곳도 계단을 이용하면 어렵지 않게 오르내리는 일상공간이 될 수 있다. 계단은 "인간이 공간을 입체적으로 누리기 위해 고안한 가장 원시적인 장치"(최윤필, 2014: 77)이다. 계단에 위와 아래가 있다는 것은 곧 위와 아래 사이에 편차가 있음을 의미한다. 편차를 격차로 바꿔 부르면, 계단의 격차, 세대의 격차, 신분과 계층의 격차, 계급의 격차 등 공간은 물론이고 인간이나 사회와 관련된 모든 것을 높낮이로 구분할 수 있다. 분할과 간극을 통한 차별이 발생하는 곳이 계단인 셈이다.

'마천루의 저주' 또는 '현대판 바벨탑의 저주'라는 말을 들어보았는가? 바벨탑처럼 끝이 보이지 않는 초고층빌딩을 건설하면 불황의 시대로 접어든다는 이론이다. 100층이 넘는 초고층빌딩은 그곳에 거주할 이들을 불러 모아 정착해서 생활하도록 하기까지 짧게는 5년에서 길게는 10년 이상이 걸린다고 한다. 보통의 경우 부동산 시장이 활성화되어 있

을 때 초고층빌딩이 건설되기 시작해 완공될 무렵에는 이미 부동산 거품이 꺼져가는 시기가 된다. 저주의 여파는 마치 100층 건물의 계단을 오르는 것만큼이나 고통스러울 것이다. 자본권력이나 정치권력을 가진 상위 계급에 속한 이들은 초고속 승강기를 타고 수초 만에 꼭대기까지 올라갈 수 있겠지만 그렇지 못한 하위 계급의 이들은 두 다리에 의지할 수밖에 없기 때문이다.

계단과 계급

계급과 계층은 영어로 모두 'class'이지만 계층은 계급에 비해 광의의 개념이다. 계급이 주로 자본과 권력의 위계에 따른 경제적 계층에 한정되는 반면, 계층은 경제적 위계를 포함해 인구의 범주를 분류하기 위한 실질적인 도구를 산출하는 데 광범위하게 사용된다. 카를 마르크스의 논의를 살펴보면, 계급이 법이나 정치, 종교나 이념보다 경제에 의해 결정된다는 사실을 어렵지 않게 알 수 있다. 경제의 위계에 따라 계층이 배열되는 집단이 곧 계급이다.

계급은 생산수단을 소유한 부르주아 계급과 노동력을 가진 프롤레타리아 계급 간의 착취 관계에 따라 결정된다. 더 정확하게는 부르주아가 노동력이라는 프롤레타리아의 생산수단을 착취하는 관계가 사회적 관계로 발현된 것이 계급이다.* 또한 계급은 직업으로 구분되지도, 의식에 근거해 규정되지도 않는다. 예컨대, 자영업자인 의사와 변호사가 역시 자영

* 계급과 계급투쟁, 계급의식 등 카를 마르크스의 계급론에 대해서는 마르크스가 쓴 논문, 에세이, 기사, 저서 등을 읽어보기를 권한다.

업자인 소규모 점포의 사업주와 동일한 계급이라고 할 수 없는 것이다.

노예제나 봉건제는 물론, 자본주의 사회 또한 계급사회이다. 지배계급은 생산수단을 독점해 피지배계급을 억압하고 착취함으로써 잉여가치를 추출하려고 한다. 그 이유는 무엇일까? 당연히 정치경제적이고 사회문화적인 자신의 지배력을 유지하고 강화하기 위해서이다. 지배계급과 피지배계급 사이에서는 생산수단과 생산과정, 생산물의 가치를 둘러싼 갈등이 발생하고, 이 갈등은 결국 계급투쟁으로 이어진다. 계급투쟁에는 본질적으로 계급 간의 착취와 이에 대한 저항이 포함되어 있다.

사실 마르크스는 훗날 경제적 측면에서만 계급과 자본에 대해 이야기한다는 비판을 수없이 받았다. 그래서 그의 원전에는 모두 고전적 마르크스주의라는 이름표가 붙는다. 경제 환원론적인 고전적 마르크스주의에서 벗어나고자 했던 신마르크스주의의 대표주자 중 하나가 1장과 2장에서 등장했던 프랑크푸르트학파이다.

피에르 부르디외는 프랑크푸르트학파에 속하는 학자들 가운데 한 명이다. 그는 정작 중요한 것은 경제적 자본이 아니라 문화자본이라고 강조했다. 물론 그렇다고 부르디외가 경제를 아주 외면한 것은 아니었다. 그는 계급을 결정짓는 자본의 세 가지 유형을 제시한 바 있다(부르디외, 2002). 첫째는 마르크스가 주장한 경제자본이고, 둘째는 주로 인간관계에서 파생되는 사회자본이며, 셋째가 바로 문화자본이다. 부르디외에 따르면 문화자본은 겉으로 잘 드러나지 않는, 그래서 자본이라고 명확하게 지칭하기 어려운 특성을 갖고 있다. 가령 취미나 취향은 개인의 기호에 따른 것일 뿐, 이것이 사회 내에서 개인의 계급을 결정할 만큼 가시적이지 않다는 것이다.

한국사회에 만연한 수저 계급론은 금수저는 금수저의 취향을, 흙수

저는 흙수저의 취향을 지니고 있다고 가정한다. 즉, 취향을 포함한 문화는 어릴 때부터 보고 자라는 것이라고 가정하는 것이다. 비록 부르디외는 취향이 태어날 때부터 타고나는 것이라는 주장은 부르주아의 이데올로기일 뿐이라고 비판했지만 그 역시 금수저와 은수저, 그리고 흙수저가 문화자본의 유산임을 부인하지는 못할 듯하다. 문화가 자본이 되고 자본이 문화가 되어 세대와 계급 내에서 대물림되는 것을 부르디외는 체화embodied라는 개념으로 설명했다. 특히 그는 문화자본의 형태로 체화된 문화를 경험하면서 교육환경이나 사회적 위치 등에 의해 일정하게 구조화된 개인의 성향(체계)을 **아비투스**habitus라 명명했다.

아비투스는 문화자본을 통한 계급의 재생산(반복생산)을 촉발하고 추동하며 결정짓는다. 대학을 포함한 학교 등의 교육기관은 아비투스를 (재)생산하는 대표적인 공장이다. 이 공장에도 계단이 있다. 그리고 우리는 매일 그 공장을 오가며 공장의 계단을 오르내린다. 자본주의 사회에는 경제력에 따른 사회계급뿐만 아니라 자본에 의한 문화계급 또한 분명히 존재한다. 결국 돈이 있어야 조금이라도 높은 계단에 오를 수 있는 것이다. 그렇게 한 계단씩(일확천금을 통해 한 번에 몇 계단씩 뛰어넘으려는 이들도 득세하지만) 오르다보면 언젠가는 더 이상 질퍽한 길바닥을 걷거나 가파른 계단 따위를 오르내리지 않아도 될 것이라는 믿음을 안고 우리는 살아간다. 하지만 이 믿음은 어쩐지 우리를 슬프게 한다.

계단 위/아래에서의 투쟁

노동계급의 젊은 세대는 세칭 '성공'에 이르기까지 수많은 장벽에 부딪히는데, 이러한 장벽에는 경제적 자본의 결여뿐만 아니라 문화적 자

본의 결여도 큰 부분을 차지하고 있다. 경제적 자본이 생산적이거나 비생산적인 자본을 구별하지 않고 직접 돈으로 환산될 수 있는 모든 재화를 가리키는 데 반해, 문화적 자본은 일상에서 누릴 수 있는 심미적인 즐거움처럼 돈으로 값을 매길 수 없는 사회문화적인 가치를 포함하는 개념이다.

교육적 자본은 문화적 자본의 일부이다(강준만, 2000: 33). 어느 사회에서나 하위계급에 속하는 이들은 계단을 올라가지도 내려가지도 못한 채 계단 어디쯤에선가 엉거주춤 서 있거나 앉아 있다. 이들 대부분은 교육적 자본을 비롯해 문화적 자본을 소유하지 못한 문화 빈곤층the culture poor이다. 이들은 계단의 위도 아래도 아닌 어중간한 위치에서 하위의 계단계급에 속한 자신의 처지를 한탄하거나 비관하며 '나는 n포 세대니까'라고 헛헛해할 수밖에 없다.

영국의 문화주의를 주도했던 3인방 중 한 명인 에드워드 톰슨을 기억하는가? 톰슨은 『영국 노동계급의 형성The Making of the English Working Class』(1980)이라는 자신의 저서에서 산업혁명으로 득을 본 자들에 대한 저항의 장으로서의 대중문화의 중요성과 '평범한' 사람들의 경험과 가치, 생각, 활동, 소망에 관해 이야기한다(스토리, 1994: 88). 톰슨은 노동계급의 문화는 시간이 지나면서 자연스럽게 진화한다는 엘리트 중심의 편협한 문화 개념을 거부하며 '아래로부터의 역사'가 문화를 만든다고 강조한다(Thompson, 1980: 8). 톰슨의 주장에 따르면 노동계급은 만들어진 것만큼이나 스스로 만들어낸 것이다.

또한 영국 버밍엄대학교에 있는 현대문화연구소를 창립한 리처드 호가트를 기억하는가? 대량생산된 오락은 즐겁긴 하지만 노동계급의 오래되고 건강한 문화구조를 파괴한다고 비판한 호가트의 문화주의 이론

을 1장에서 살펴본 바 있다. 그는 "노동계급은 전통적으로, 혹은 최소한 지난 몇 세대 동안, 예술을 즐길 수 있었으나 (예술을) 일상생활과 그다지 관련 없는 도피의 하나쯤으로 여겼다. 예술은 부차적인 것으로 그들의 몫이 아니었다"(Hoggart, 1990: 238)라고 주장한다. 아울러 "대부분의 대량 생산된 오락은 …… 머리나 가슴을 감동시킬 만한 것을 전혀 제공하지 않는다"(Hoggart, 1990: 340)라며 대중오락을 포함한 대중문화에 대해서도 부정적인 견해를 표명한 바 있다.

1950년대 영국의 대중문화가 풍요로운 삶의 가능성을 제시하지 못한 채 너무나 천박하고 무미건조했다는 호가트의 투정은 '이상한 나라의 야만인'인 젊은이들이 자신들의 부모 또는 조부모가 가졌거나 기대했던 것(과거의 전통적 노동계급문화)보다 훨씬 더 많은 것(상업적 대중문화)을 요구하고 또한 가져간다는 불평으로 이어진다. (젊은 야만인들의) "얄팍하고 진부할 뿐인, 무의미한 쾌락주의는 결국 사람을 약화시키는 무절제만을 불러일으킬 뿐"(스토리, 1994: 76)이라는 것이다. 그러나 이런 호가트의 불만에도 불구하고 노동(자)계급과 청(소)년 세대의 (하위)문화는 부모세대나 지배계급의 문화와 전략적이고 전술적으로 절충하는 유연성을 보이기도 한다.

여기서의 절충은 이해관계에 따른 협상과 같은 전략전술을 의미하지 않는다. 거리로 몰리고 계단에 주저앉은 노동자와 청(소)년들은 기성(부모)세대와 지배계급이 갖지 못한 자신만의 스타일로 거리와 계단을 비롯한 주변 공간을 점유하며, 독자적인 언어로 소통하고 새로운 일상문화를 구성하면서 지배적인 기성(부모) 문화의 억압에 투쟁할 수 있는 대안적인 문화를 창출한다.

특히 그들은 일상에서의 저항적인 문화투쟁을 통해 현실을 조롱하

고 풍자하며, 현실을 비판하고 전복할 수 있는 가능성을 부단히 모색한다. 이와 같이 노동자와 청(소)년 하위문화는 "부모문화와 지배문화에 대해 '이중의 접합'을 시도하는데, 이는 하위문화가 단절의 형태가 아니라 갈등의 형태"(헵디지, 1998: 12)임을 시사한다.

계단 문화

계단 하나를 오르면 또 하나의 계단이, 그 계단을 오르면 또 다른 계단이 끝없이 이어진다. 계단은 신분 상승을 통해 나의 계급을 지금보다 더 높은 곳으로 옮기기가 매우 지난함을 상징한다. 그러나 오르막이 있으면 내리막도 있는 법, 한순간에 또는 서서히 자신의 계급이 미끄러지는 경우도 얼마든지 발생한다. 올라갈 것인가 아니면 내려갈 것인가, 올라갈 수 있는가 아니면 여기서 이제 그만두어야 하는가를 고민하며 계단 위에서 우리는 치열하게 하루하루를 살아간다. 내가 올라가기 위해 나보다 높은 계단에 있는 이들을 끌어내리기도 하고, 누군가에 의해 내가 끌어내려지기도 한다.

자본주의사회에서 계단은 치열한 계급투쟁이 벌어지는 전쟁터이다. 돈으로 대중문화의 값을 환산하기도 하는 그곳에는 일등지상주의, 승자독식과 같은 냉혹한 **계단 문화**stairs culture가 있다. 특히 대중매체는 계단 문화를 무섭지만 빠져들 수밖에 없는 '잔혹동화'처럼 재현한다. 대중문화의 이해는 곧 대중매체의 이해를 뜻하기도 한다. 대중매체는 한 사회 내에 존재하는 다양한 세대, 집단, 계급의 삶과 삶의 의미와 가치, 실천적 행위, 이미지, 재현, 관념을 제시하기 때문이다.

특히 영화와 텔레비전 같은 영상매체는 우리에게 사회세계를 분류

하는 데 가장 동원하기 쉬운 범주들을 제공해준다(헵디지, 1998: 116~117). 딕 헵디지의 이런 지적은 "인구의 대부분이 텔레비전 수상기나 포스터, 영화 스크린에 눈을 고정시킨 채 순종하며 모든 것을 수용하는 수동적인 상태에 빠진"(Hoggart, 1990: 316) 사회가 올 것임을 예견하는 징후라고 할 수 있다.

일찍이 카를 마르크스는 '역사는 사람들이 만든다'라고 갈파한 바 있다. 마르크스의 이 잠언을 흉내 내면 '문화는 거리의 사람들과 계단의 사람들이 만든다'라고 할 수 있을 듯하다. 그렇다면 우리는 어느 거리, 어느 계단에서 살아왔고, 살고 있으며, 살아갈 것인가? 그곳에서 어떤 문화와 영상을 경험했고, 경험하고 있으며, 경험할 것인가?

1955년 10월 7일, 뉴욕 메트로폴리탄 오페라단에 한 여성 성악가가 59세의 나이로 입단해 화제가 된 적이 있다. 그녀는 당시 이미 세계적인 성악가로 명성을 떨치고 있었다. 그런 그녀가 세간의 주목을 받은 이유는 나이 때문도 아니고 여성이기 때문도 아니었다. 그 오페라단에 입단한 최초의 흑인이었기 때문이다. 그녀의 이름은 마리안 앤더슨Marian Anderson으로, 단지 흑인이라는 이유 때문에 필라델피아 음악학교 입학이 거부되었고, 1925년에는 뉴욕 필하모닉 오케스트라에서 주최하는 콩쿠르에서 우승했지만 끝내 무대에 오르지 못했으며, 1939년에는 워싱턴 헌법기념관 홀에서 공연하려 했으나 거부당했다. 이처럼 그녀는 평생 인종차별과 싸워야 했다.

앤더슨은 미국의 수도 워싱턴 한복판에 있는 링컨기념관 앞에서 노래한 적이 있다. 1939년 4월 9일, 7만 5000여 명이 그녀의 목소리를 듣기 위해 링컨기념관 주변을 가득 메웠다. 그녀가 선 무대인 링컨기념관의 주인은 에이브러햄 링컨Abraham Lincoln이다. 미국의 노예해방을 이끌었던

링컨기념관 앞에서 흑인차별에 맞섰던 마리안 앤더슨이 무료공연을 펼친 사실을 우연의 일치라고 해야 할까? 그녀의 아버지는 백화점 냉동실에서 일하던 노동자였다.

그리고 2016년 10월 20일, 미국 재무부는 5달러 지폐 뒷면에 들어갈 인물로 마리아 앤더슨과 엘리너 루스벨트Eleanor Roosevelt를 선정했다. 흑인인권운동가인 마틴 루터 킹Martin Luther King Jr. 목사도 그녀들과 함께 선정되었다. 현재 사용되는 5달러 지폐의 인물이 누구인지 아는가? 이 또한 우연인지 모르겠지만 바로 에이브러햄 링컨이다. 워싱턴에서의 공연이라는 꿈을 이루기까지 16년을 기다려야 했던 마리안 앤더슨은 뜨거운 울분과 벅찬 감동을 깊은 호흡으로 가다듬은 뒤 이윽고 노래를 시작했다. 앤더슨이 노래를 부른 곳 바로 앞에는 56개의 **계단**이 있었다.

마리아 앤더슨이 그곳에서 부른 노래는 자유에 대한 열망과 희망, 감사와 환희를 담은 「내 나라 영광된 조국My Country, Tis of Thee」이었다. 그러나 우리는 앤더슨이 섰던 그 계단이 아니라 꽃다지가 부른 노래 「내가 왜?」의 가사에 나오는, 슬며시 분노가 일 정도로 좌절과 절망, 슬픔과 고통이 배어 있는 계단을 마주하고 있는 듯하다.

> 찬바람 부는 날 거리에서 잠들 땐 너무 춥더라 인생도 시리고
> 도와주는 사람 함께하는 사람은 있지만 정말 추운 건 어쩔 수 없더라
> 내가 왜 세상에 농락당한 채 쌩쌩 달리는 차 소릴 들으며 잠을 자는지
> 내가 왜 세상에 내버려진 채 영문도 모르는 사람들에게 귀찮은 존재가 됐는지
> 찬바람 부는 날 거리에서 잠들 땐 너무 춥더라 인생도 춥더라
> _ 「내가 왜?」(꽃다지, 2011)

7장 영상으로 읽는 기억문화

'역사'가 다양한 기억이 모여 우세한 위치를 점하기 위해 경쟁하는 '장'이 듯이, '영화' 또한 다양한 기억이 재현 과정을 통해 경합하고 갈등하는 헤게모니적 '장(sites)'으로서 '과거'가 '현재'와 관계 맺으며 현재의 맥락에서 특정한 방식으로 그리고 특정한 목적을 위해 호출되고 구성되는 공간이다.

_황인성, 2014: 355~356

더 이상 기억할 것도, 기억하고 싶은 일도 없기 때문에 기억에 대한 관심이 확대되는 것일 수도 있다. 기억의 저장고에서 수시로 기억 영상을 꺼낼 수 있다면 굳이 기억하려고 애쓸 필요나 이유도 없을 것이다. 물론 그만큼 망각도 간편해지면서 소통은 점점 더 복잡해지기도 한다.

_강승묵, 2016: 130

_____어느 누구나 기억을…

기억과 망각

인간은 누구나 어떤 이유로든 무엇인가를 **기억**memory한다. 그리고 **망각**oblivion하기도 한다. 기억하며 살아가고 망각하며 죽어가는 것은 인간의 숙명이다. 너무 슬픈가? 어쩔 수 없다. 인간이 "기억(하기)을 멈추는 순간, 죽음에 이르는 길은 더욱 가까워진다. 한 편의 연극이나 영화의 등장인물처럼 인간은 기억과 망각이 교차되는 삶과 죽음을 경험하는 것이다"(강승묵, 2015: 126).

2016년 가을부터 2017년 봄에 이르기까지 우리는 믿을 수 없는 현실로 인해 주말마다 광장에 촛불을 들고 모였던 기억을 갖고 있다. 우리를 그곳에 모이게 한 장본인들은 "기억나지 않는다, 기억이 없다"라며 모르쇠로 일관해 우리를 아연실색케 했다. 그들을 탓할 수는 없다. 기억이 없다는데, 기억나지 않는다는데 어찌할 도리가 없지 않은가. 그러나 기억이 없다고, 기억나지 않는다고, 그래서 아무 잘못이 없다고 유야무야 넘어갈 수는 없다. 어찌할 도리를 찾아야 한다. 기억과 망각은 그렇게 간단치 않기 때문이다. 기억과 망각은 타고나거나 저절로 이루어지는 것이 아닐뿐더러 그렇게 간단하게 이해될 수도 없는 개념이기 때문이다.

4장에서 살펴본 모더니즘이라는 용어는 근대주의의 원어이다. 20

세기에 접어들면서 발현된 근대주의는 과학과 기술에 대한 맹신을 기반으로 한다. 기계기술문명, 도시화와 산업화, 보편적 감각을 중시하는 미학적 경향, 자유와 평등을 추구하는 개인주의 등이 근대주의의 주요 특징이다. 이성과 합리가 지배하던 근대에는 기억이 과학적으로 실증할 수 없는 것, 막연하고 추상적이어서 부정확한 것으로 취급받았다.

사실 근대보다 아득히 더 오래 전에 플라톤도 글쓰기가 기억을 쇠퇴시키는 수단이라고 비판하며 기억에 대해 부정적인 견해를 드러낸 바 있다. 또한 미국의 소설가이자 극작가, 연극연출가, 영화감독, 사회운동가, 예술비평가 등으로 다재다능한 솜씨를 발휘한 수전 손택Susan Sontag은 사람들이 '실제로부터 베낀 무엇'인 "사진**만**을 기억"(손택, 2004: 135)하려고 하지만 정작 사진은 기억을 퇴색시킨다고 비판한 바 있다. 앞 장들에서 여러 번 등장했던 프랑스의 문화연구자 롤랑 바르트도 사진의 본질은 죽음이고, 사진은 과거를 회상시키지 않는다고 하면서, 사진을 기억을 봉쇄하는 반기억적인 매체로 간주했다(바르트, 1998: 22, 84~92).

플라톤, 수전 손택, 롤랑 바르트 등이 이렇게 글쓰기나 사진을 예로 들며 기억에 대해 진지하게 이야기한 이유는 글을 쓰고 사진을 찍는 기술이 기억능력을 감소시키고 심지어 기억을 상실케 할 수 있다고 믿었기 때문이다. 이를 오늘날에 비춰보면 생각나는 것이 없는가? 스마트폰과 같은 기계기술의 총아는 기억의 유용한 기술적 도구인가, 아니면 망각을 부추기는 불순한 이기인가라는 의문 말이다.

기술과 기계를 포함해 과학을 우선시하는 이성과 합리적 사고로만 기억을 정의하는 것에는 한계가 있다. 또한 감정이나 감각, 심리의 정신적 측면으로만 기억의 문제에 접근하는 것도 부족해 보인다. 무엇보다 기억을 어디까지 기억해야 하는지를 판단하는 일 또한 그리 쉬워 보이지

는 않는다. 그럼에도 불구하고 한 가지 명확하게 짚고 넘어가야 할 것이 있다. 즉, **기억**memory이란 "생물학적이고 인지학적인 차원이 아니라 문화 연구적인 관점에서 이해"(황인성, 2001: 24)되어야 한다는 것이다.

기억

기억과 문화, 영상의 관계를 탐구하기 위해 한 가지 더 전제해야 할 것이 있다. 잊고 싶은 것이든, 잊지 않고자 하는 것이든 기억은 온전히 개인만의 몫이 아니라는 점이다. 그렇기 때문에 개인이 기억'하다'라는 문제와 사회에 의해 기억'되다'라는 문제를 함께 고민해야 한다. **기억 커뮤니케이션**memory communication에 대한 관심이 커지는 이유도 이런 고민의 필요성 때문이라는 점을 고려해야 한다(강승묵, 2014: 8~9).

어제에 대한 기억(하기)은 오늘을 사는 이들의 아픔과 슬픔을 치유하고 내일의 기쁨을 위해 살아야 하는 이유를 판단하도록 하는 문화적 실천행위이다. 영국의 저명한 역사학자 에드워드 카Edward H. Carr가 『역사란 무엇인가?What is History?』(1961)에서 '역사는 현재와 과거의 끊임없는 대화'라고 역설한 것을 굳이 상기하지 않더라도, 과거, 현재, 미래가 별개가 아니라 하나의 흐름으로 관통되는 역사임을 **기억 문화**memory culture는 일깨워준다. 역사처럼 기억은 "과거를 과거에만 묶어두지 않고 현재와 연결시켜 과거의 시간적 지위를 변화"(강승묵, 2009: 13)시키기 때문이다.

따라서 기억은 오롯이 과거의 것, 과거에 대한 것, 과거를 위한 것만 가리키지 않는다는 사실을 '기억'해야 한다. 오히려 기억은 과거보다 현재가 감당하고 책임져야 할 무엇이다. 미래를 알 수 없으니 현재를 기준으로 가정하면, 기억은 현재 우리가 어떤 사회문화적인 맥락 속에서 살

아가는지에 따라 구성 및 재구성된다고 할 수 있다. 인간은 어느 누구나 과거의 모든 것을 온전히 기억할 수는 없다. 결국 현재가 기억하는 과거만이 존재할 뿐이다. 기억은 과거에 대해 경험하고 들었던, 그리고 아마도 기억하는 이가 스스로 만들었고 과거에 대해 잠재적으로 갖고 있던 어떤 이미지를 밖으로 꺼내는 것이다(Hirsch, 1995: 13~15).

그러나 '기억을 기억'하는 일이 그리 쉽지만은 않다. 기억은 "내적 성찰이나 회고처럼 평온한 행위가 결코 아니라 현재라는 시대에 새겨진 정신적 외상에 의미를 부여하기 위해 조각난 과거를 다시 일깨워서 re-membering 구성하는 고통을 수반하는 작업인 상기remembering"(바바, 2002: 63)보다 복잡한 개념이다. 특히 과거가 현재와 어떤 관계를 어떻게 맺고 있는지에 따라 기억의 "어떤 부분은 강조, 억압, 왜곡될 수 있고 어떤 부분은 전혀 새롭게 만들어질 수 있다"(Langer, 1991: 157). 기억을 통해 현재로 소환되는 과거는 현재의 관점에서 재구성된 것일 뿐이다.

역사와 마찬가지로 기억도 "자기준거적인 특성을 지니며, 양자(역사와 기억)는 과거, 현재, 미래를 매개함으로써 시간성에 대한 성찰을 수행하기도 한다. 이들은 그때그때의 권력관계와 매체의 수준에 종속되는 시간체험의 양상이자 동시에 그러한 체험에 대한 자성의 과정"(전진성, 2005: 77)이다. 따라서 기억의 개념에는 사회문화적으로 구성되는 시간의 연속이나 일시정지 또는 재생, 정지 같은 '흐름의 조작'이 내포되어 있다.

어느 누구나 시간의 흐름에 따라 자연스럽게 기억을 할 수 있겠지만 그 기억은 그(녀)가 살아가고 경험하는 사회와 문화에 따라 의도적으로 조작되거나 강조, 왜곡, 누락된 것일 수도 있다. 이유는 명확하다. 앞에서도 언급했듯이, 기억은 이성이나 감성 등의 문제로만 정의되지 않고, 기억하고자 하는 주체와 기억되는 대상 사이에 수행되는 문화적 실

천인 동시에 그 실천의 결과로 구성 또는 재구성되기 때문이다.

따라서 기억의 문화적 실천에 주목해야 하는 이유는 기억을 "'과거 속의 현재'라고 인식하는 현재론적인 설명의 틀과 현재의 구조적 맥락이 기억의 내용을 규정할 뿐만 아니라 과거의 기억이 현재의 정체성 형성에도 영향을 미칠 수 있다는 점"(황인성·강승묵, 2008: 48) 때문이다. 특히 현대 사회에서 영상(영상 자체, 매체, 작품을 포괄)은 기억 (재)구성의 과정에 매우 중요한 영향을 미치며, 기억 자체를 전혀 새로운 측면에서 접근할 수 있게 하는 커뮤니케이션의 도구이자 방법이다. 기억이 영상을 통해 (재)구성되는 과정과 결과에는 필히 당대의 다양한 사회문화적인 맥락이 작용하며, 이를 통해 영상이 특정 기억을 의도적으로 강조하거나 경시할 수도 있다.

집단기억과 사회적 기억, 그리고 문화적 기억

집단기억과 사회적 기억

기억연구memory studies는 기억이 개인의 심리적이고 정신적인 차원보다 사회의 집단적인 차원에서 (재)구성된다고 강조한 프랑스의 사회학자 모리스 알박스의 논점에 기대는 바가 크다. 그에 따르면, "내 마음의 어딘가에 숨겨진 기억을 나의 뇌 안에서 찾으려는 행위는 아무 의미가 없다. 기억은 나에 의해 바깥으로 이끌려 나오며 당시의 사회가 기억을 재구성할 방법을 제공"(Halbwachs, 1992: 38)한다.

얼핏 기억을 개인의 주관적인 영역에서 만들어지거나 사라지는 것으로 생각할 수도 있다. 그러나 어느 개인이든 혼자 살지 않는다. 인간은 사회적 동물이라고 아리스토텔레스도 이야기하지 않았던가. 물론 기억은 일차적으로 개인적일 수 있다. 따라서 기본적으로 기억을 주관적인 영역에 속한다고 인식하는 것을 잘못이라고 단정 지을 수는 없다.

그러나 중요한 것은 개인의 몫인 기억대상을 불러내는recall 제도적 수행 같은 사회적 조건과의 관계 속에서 기억이 구체화된다는 사실이다(Suleiman, 2006). 개인의 기억인 **사적 기억**private memory도 개인이 속한 사회에서 문화적 맥락에 따라 어떤 것은 선택되고 어떤 것은 배제되는 기억의 선별 과정을 거치기 마련이다.

결국 주관적이거나 객관적이거나, 혹은 진정성이 있거나 없거나 관계없이 기억은 사회문화적으로 (재)구성된다고 가정하는 것이 가장 정확할 듯하다. 개인이 기억을 습득하고 회상하며 인식하고 지역화시키는 곳도 사회 내에 존재한다(Halbwachs, 1992). 개인의 기억이 개인적 차원보다 사회문화적 차원에서 (재)구성된다는 것은 개인보다 집단으로서의 대중이 수많은 기억대상 중에서 특정 대상을 기억할 만한 것으로 공유한다는 것을 뜻한다. 예컨대, 개인의 자유와 평등, 정의와 법치, 민주주의, 표현의 자유 등에 대해 개인마다 생각과 의견이 다를 수 있다. 그러나 이 이슈들은 어느 국가나 사회에서든 보편적인 가치를 보장하고 추구하는 기본권으로서 사회적으로 합의된 것들이다.

어느 한 집단의 구성원들이 동의하는 기억이 **집단기억**collective memory이다.* 집단기억은 사회공동체 구성원으로서의 사적 기억이 온전히 개인적이기보다 집단에 의해 공유되는 사회적 틀 내에서 획득 및 작동된다는 점을 전제한다. 기억의 주체가 비록 개인이더라도 원초적 기억은 사

회적으로 형성되며(올릭, 2011: 18~19), 개인의 사적 기억은 사회문화적인 관계의 특수성에 의해 재구성되고 조합된다. 또한 사적 기억이 사회 나에서 공유되기 위해서는 공통의 시공간 같은 사회적 틀이나 공통의 시각, 공유된 입장이 요구되기도 한다(Halbwachs, 1992: 38~39).

예를 들어보자. 부산광역시 동구 초량역 7번과 8번 출구 사이에 주부산일본국총영사관이 있다. 영사관 앞에는 2016년 12월 30일 '평화의 소녀상'이 설치되었다. 부산 소재 대학생 단체인 부산대학생겨레하나는 평일과 주말에 2시간씩 이 소녀상을 지켜줄 지킴이 희망자를 모집했다. 물론 자원봉사이다. 소녀상을 지켜달라는 1인 피켓 시위도 벌어졌다. 그렇게 해서라도 평화의 소녀상을 지키지 않으면 '누군가' 그 소녀상을 훼손하거나 철거할지 모른다는 집단기억이 우리에게 있기 때문이었다.

정신대와 위안부에 대한 가슴 아픈 집단기억이 우리에게 아직 남아 있기 때문에 우리는 그 '누군가'가 누구인지를 잘 안다. 그 기억은 35년 동안의 식민지 시절, 일본이 벌인 전쟁터에 속절없이 끌려간 한국인들, 무엇보다 대한민국 정부가 일본 정부와 2015년 12월 28일 짬짜미한 이른바 '10억 엔 한일 위안부 합의'를 기반으로 하고 있다. 평화의 소녀상을 지키는 데 공감한 이들은 공통의 시공간에 살면서 공유된 시각에 의해 형성된 사회적 틀을 근거로 집단기억을 형성하고 있는 것이다.

무엇보다 평화의 소녀상 지킴이들과 대한민국 국민은 그 '누군가'에 대한 불신과 의구라는 공통의 기억을 갖고 있다. 부산에 평화의 소녀상

* collective memory는 학자에 따라 집단기억 또는 집합기억으로 번역되는데, 이 책에서는 개인이 아닌 집단의 기억이라는 의미에서 집단기억으로 표기하고자 한다. 집단기억은 집단의 집합적인 기억이라는 의미를 중의적으로 내포한다.

그림 7-1 평화의 소녀상
자료: (왼쪽부터 시계방향으로) http://www.opennews.kr/740
http://www.girl.or.kr/FrontStore/iGoodsView.phtml?iGoodsId=0003_00004
http://bscrc.org/data1_3/41044
http://www.daejeon.go.kr/drh/drhStoryDaejeonView.do?ntatcSeq=1043860&menuSeq=1479&categorySeq=292

이 설치되자 일본 정부는 주한일본대사와 부산총영사를 일본으로 송환할 만큼 발끈한 척했다. 일본이 그렇게 한 데에도 이유가 있다. 일본은 한국 정부가 국제사회에서 위안부 문제를 더 이상 제기하지 않기로 합의했다고 주장하기 때문이다. 그 대가로 2016년 7월에 설립된 위안부피해자지원재단에 10억 엔을 줬다는 것이다. 그러니 부산에 새로 소녀상을 설치하는 것은 부당하고 오히려 서울에 있는 소녀상들도 철거해야 한다는 것이 일본의 집단기억이다.

그렇다면 대한민국 정부의 집단기억은 어땠는가? 대한민국 정부는 한국정신대문제대책협의회에서 한일 위안부 합의문서의 정보 공개를 요청하고 법원에서도 이를 공개해야 한다고 판결했음에도 불구하고 관련 정보를 공개할 수 없다며 폐쇄적인 집단기억 회로에 갇혀 있었다. 부

산에 있는 평화의 소녀상을 포함해 대한민국에 세워진 평화의 소녀상 수를 알고 있는가? 공식적으로 집계되지는 않았지만 2017년 8월 15일 일흔두 돌 광복절을 기준으로 여든세 분이라고 한다.

미디어는 과거와 현재의 시공간을 오가며 기억을 (재)구성하는 중요한 재현도구이다. 기억이 개인적 경험과 사회적 공유를 통해 (재)구성된다고 가정하면 미디어를 통한 기억 (재)구성의 방식을 면밀히 살펴야 할 이유는 더욱 명확해진다. 이른바 **기억의 사회성**sociality of memory을 탐색할 필요가 있는 것이다. 앞서 살펴본 것처럼, 기억이 습득되고 회상되며 인식되고 지역화되는 것은 기억이 어디 다른 곳이 아니라 우리가 살아가는 사회 내에 존재한다는 것을 시사한다.

어느 한 개인의 사적 기억이 형성되는 사회적 과정으로서 기억이 실천되는 장이 **사회적 기억**social memory이다(Bourke, 2004: 473; Connerton, 1989: 2~3). 사회 내 집단기억이 "사회의 기억memory of society이라면, 사회적 기억은 사회 내 기억memory in society"(Paez, Basabe and Gonzales, 1997: 148)인 셈이다. 사회적 기억은 사적 기억의 사회화 과정과 집단기억의 개별화 과정을 설명해주는 유용한 개념이다. 상이한 사적 기억들이 혼재하면서 갈등을 겪는 장이 사회적 기억이기 때문에 사회적 기억은 "사회적 실천행위의 하나로서 사회 구성원들의 일상적인 실천을 통해 형성 및 재형성되면서 아비투스를 강화 또는 변화"(Halbwachs, 1980: 46)시킨다.

특히 집단기억이 실체화되기 위해서는 사회적 기억과 그 기억에 대한 이미지가 결합된, "특정 집단의 정체성이 구체화되는 장소(매체)로서의 특정 공간"(김형곤, 2007: 196)이 필요하다. 사적 기억이 배제된 집단기억은 항상 물화reification될 가능성이 있으며, 개인에게만 체화되어 무의식 속에 잠재된 기억은 집단기억화하지 못하기 때문이다. 따라서 사적 기억

을 수용하면서 집단기억의 정체성을 규명하기 위한 다양한 대안적 개념이 요구되는데, 그중 하나가 기억의 사회적 차원을 강조하는 기억의 사회화, 즉 사회적 기억(전진성, 2005: 91~92)이라고 할 수 있다.

평화의 소녀상 사례에서 알 수 있듯이, 국가권력은 특정 목적과 의도로 기억(의 방식)을 강압적으로 억압하는 데서 더 나아가 기억(의 방식)을 조작하거나 통제하는 "망각의 행위"(Burke, 1989: 108)를 행사한다. 사회에서 강제되는 특정 논리의 근거나 기억의 정치적 속성을 파악할 수 있게 하는 중요한 방법론적 도구가 기억이다. 특히 집단기억은 과거를 이용해 현재의 기억을 문화적으로 구속하고, 제한과 명령의 형태로 당대의 신화적이고 합리적인 (기억의) 논리를 구축한다. 제한은 금기와 금지를, 명령은 의무와 요구를 수반하며, 금기와 의무는 신화적 논리로서 당대의 도덕적 윤리로 작동하고 금지와 요구는 합리적 논리로서 사회의 실질적 이익을 추구한다(Olick and Levy, 1997: 921~936).

사회적으로 기억이 (재)구성되는 과정에는 특정 이데올로기와 담론, 권력 등이 일정한 영향을 미친다(Schwartz, 1996: 395~422). 어느 한 사회나 국가의 지배적 기억은 "국가기념일이나 기념행사, 국립박물관, 국립극장과 같은 국가 주도의 기관, 문화정책이나 교육제도와 같은 국가관리 기구와 영화 및 텔레비전의 역사극이나 뉴스프로그램과 같은 다양한 공식적 역사기술의 장치들이 행하는 공적 재현"(황인성·강승묵, 2008: 50)에 의해 만들어진다. 공식적인 역사기술 장치들은 국가 기구로서의 역할을 수행하며 역사에 대한 공적 재현을 통해 진실 전달보다 국가 권력을 유지하거나 강화하는 데 기여하는 지배 이데올로기를 유포하는 역할을 수행하는 것이다.

국가 권력이 주도하는 **공적 기억** public memory과 반대되는 기억이 **대중**

기억popular memory이다. 대중기억은 "과거의 역사를 대중의 시각에서 바라보고 기록하고자 하는 급진적인 역사쓰기를 설명하기 위한 개념으로서 역사학, 인류학, 사회학, 커뮤니케이션학, 문화연구 등 다양한 학문 분야에서 주목"(황인성, 2001: 22)받는 개념이다. 대중기억 중심의 역사기술은 영국의 버밍엄 현대문화연구소가 기존의 역사 개념에 대한 문제제기의 일환으로 아래로부터의 역사에 대한 새로운 기술 방식을 제안하면서 시작되었다. 대중사popular history, 노동사labour history, 구술사oral history 등의 역사관과 같이 공식 역사에 기록되지 않은 대중의 역사를 기술하는 데 중요한 이론적 배경을 제시하는 개념이 대중기억이다.

문화적 기억과 기억문화

과거를 현재에 발굴하거나 복원해 공인하더라도 그것이 모두 역사가 되지는 않는다. 지배적인 공적 기억을 통해 공식화된 역사가 '불순한' 의도를 가진 기억에 의해 추인된다면 그 또한 역사일 수 없다. 사실 우리는 일상에서 이런 '불순한' 기억과 적잖이 마주친다. 평화의 소녀상의 주인공인 위안부 할머니들에 대한 대한민국 정부와 일본 정부의 기억 양상, 우리를 도무지 이해할 수도 믿을 수도 없는 혼란의 늪에 빠트린 40년지기 박근혜 전 대통령과 최순실 두 사람의 기억 방식, 보수와 진보, 중도를 자칭하는 정치인의 기억 형태 등 대부분의 사회적 기억에는 기억하고 싶은 기억은 의도적이고 자의적으로 선택하고 기억하고 싶지 않은 기억은 배제하는 '불순한' 전략이 숨어 있다.

이와 같이 특정 관점에 의해 선별된 기억은 과거를 실제로 경험했던 이들의 기억과 사뭇 다르다. 아니 다를 수밖에 없다. 가령 위안부 할

머니의 기억과 위안부 할머니와 같은 시대를 살았던 일본인의 기억이 같지 않고, 촛불집회에 참여한 대중과 그 집회가 열리게끔 한 당사자의 기억이 같지 않다는 사실이 전혀 놀랍지 않은 것과 같은 이치이다. 여러 번 강조했듯이, 기억은 결코 자연적으로 구성되지 않는다. 당대의 특정 가치와 신념체계에 따라 인위적으로 구성된다. 기억이 '문화적 창조물'(아스만, 2003)인 이유이다.

또한 앞에서 살펴봤듯이, 사회 구성원들의 동의와 공유를 전제로 구성되며 사회적 틀에 의해 획득되고 작동되는 것이 집단기억이다. 집단기억은 사회 구성원 개개인의 회상을 보증해주며 그들의 현실적인 요구에 따라 즉각적으로 발생했다가 소멸하는 의사소통적인 기억communicative memory이다. 기억될 만한 것을 단지 기계적으로 저장하는 기술로서의 의사소통적인 기억이 갖는 논리적 한계를 보완하기 위해 기억과 망각이 분리되지 않고 상호 영향을 미친다고 전제하며 기억의 문화적 구성 능력을 강조하는 기억 개념이 **문화적 기억**cultural memory(아스만, 2003: 33~35)이다.

문화적 기억은 기억의 사회적 맥락을 강조한다. 즉, 사회마다 특정 방식으로 조직되고 제도적으로 공고해지며 체계적으로 전승되면서 사회구성원들 사이에서 (기억의) 객관성을 확보하도록 하는 문화적 창조물이 문화적 기억이다(Assmann and Czaplicka, 1995: 125~133). 문화적 기억의 측면에서 보면 기억은 단지 특정 기술skill과 결합해 구성된 텍스트로서, 개인적 산물이기보다 기억이 말해질 수 있고 효과를 발휘하는 데 영향을 미치는 문화적 레퍼토리, 언어적 특징, 표현의 코드 등에 의존(Popular Memory Group, 1982: 227~229)한다는 점을 어렵지 않게 이해할 수 있다.

문화적 기억은 기억이 존재하는 방식에 주목하는 정도에 차이가 있을 뿐 기억의 사회성과 혼용된다. 문화적 기억은 사회적(사람, 사회관계,

제도)·물질적(미디어, 문화적 생산물)·정신적(사상, 생각이 설명되는 방식) 관점에서 종합적으로 기억의 문제에 접근하기 때문이다(Erll, 2008: 3~7). 사적 기억이 문화적 기억으로 이행될 때 그 기억은 왜곡되거나 축소될 가능성이 적지 않다. 문화적 기억은 집단기억이 고정된 실체이거나 정치적 도구라는 관점을 배격하며 오히려 집단기억의 상대적 안정성과 변화의 가능성을 부각시키기 때문에 기억이 왜곡되거나 축소되는 것을 어느 정도 방지할 수 있다.

또한 문화적 기억은 시대와 사회 고유의 다수의 텍스트와 이미지, 제의들로 구성된다(Assmann and Czaplicka, 1995). 문화적 기억은 기억을 문화적 창조물로 가정하는 것이다. 따라서 문화적 기억은 특정 과거가 단지 과거에만 존재하거나 현재에 다시 구성된다는 가정에서 벗어나, 과거를 문화의 일종으로 인식하는 역사적 문화와 기억이 개인의 차원을 넘어 공동체의 정체성 확립을 진작시키는 역할을 하고 이를 위해 공동체마다 고유한 문화적 형식이 동원되고 새롭게 창조된다는 **기억 문화**memory culture(전진성, 2005: 84~99)에 이론적 기반을 둔다.

그러나 문화적 기억은 이미 사회 내에 정착된 기억만을 지칭할 뿐, 미처 조직되지 못했거나 기성가치에 대항하는 기억은 배제한다. 그럼에도 불구하고 기억과 문화, 영상의 관계를 탐색하는 방법론으로 문화적 기억이 유용한 까닭은 문화적 기억이 "집단적이고 제도적인 차원에서 특정 매체와 정치에 의존해서 인공적으로 형성되는 문화적 창조물"이기 때문이다. 특히 영화와 방송 같은 영상매체는 "매체 나름의 내러티브 구성에 주목함으로써 개인과 사회의 기억이 매개되는 방식을 규명"(전진성, 2005: 32)하는 가장 대중적인 기억의 문화적 창조물이라고 할 수 있다.

문화적 기억은 사회집단이 공유하는 과거를 구성하는 데 개입하는

상징적 질서, 미디어, 제도, 실천 등과 관련되어 있다(Erll, 2008: 2~5). 따라서 기억문화연구는 재현 수단인 미디어에 주목함으로써 개별 기억들이 갈등하고 통합하면서 집단기억을 형성, 전수, 변화시키는 메커니즘을 분석하는 데 문화적 기억을 적극적으로 활용한다. 특히 기억대상보다 기억 방식에 초점을 맞추는 문화적 기억은 기억을 과거의 것으로 환원해 그 배타성을 은폐하고 박물관이나 기념식 등의 의례적 제의를 통해 기억을 보편화시켜 공적 기억으로 전환시키고자 하는 권력 기구를 감시하는 데 효율적인 개념이다.

또한 문화적 기억은 다양한 이야기를 통해 구성되는 기억들 사이의 헤게모니적인 갈등과 경합에 주목한다. 다양한 이야기가 역사가 되기 위해 경합하는 문화적 협상의 장이 문화적 기억이기 때문이다(Sturken, 1997: 1~6). 특히 대중기억과 같은 비공식적인 기억은 당대의 지배적인 공적 기억과 역사에 의해 은닉되고 억압되었던 또 다른 기억과 역사의 대안이 될 수 있으며, 영화와 방송 같은 대중적인 영상매체에서 재현되는 기억에 비판적으로 문제를 제기함으로써 공적 기억과 공적 역사에 저항할 수 있다.

_____기억의 터와 영화의 기억 재현

존재하기도 하고 부재하기도 하는 기억의 터

우리가 기억에 관심을 갖는 이유는 더 이상 기억할 것이 남아 있지

않거나, 굳이 기억할 필요가 없다고 생각하거나, 기억의 방법을 기억하지 못해서일 수 있다. 기억할 수 없거나 기억하지 못하면 이야기할 수 없거나 이야기하지 못한다. 또한 기억이나 이야기가 없으면 커뮤니케이션을 할 수 없고, 문화를 제대로 이해할 수도 없다.

해석학hermeneutics의 새로운 지평을 연 이로 알려진 프랑스의 폴 리쾨르Paul Ricoeur에 따르면 "기억 속에 남아 있는 그 흔적이나 기다림 속에 담긴 징조들에 관해 이야기할 때 모순은 해결"(리쾨르, 2003: 55)된다. 기억하지 못하는데 기억한다고 이야기하거나 기억의 흔적을 실제 기억이라고 믿는 모순이 종종 발생한다. 기억은 그 자체로 실체가 없는, 존재하지 않는 것이기 때문이다.

기억하지 못하는 것을 기억한다고 믿는 것과 흔적만 남은 기억을 실제 기억으로 믿는 것은 모두 기억이 머물렀다가 지나간 기억의 자취에 관한 것일 뿐이다. 프랑스의 역사학자 피에르 노라Pierre Nora는 모리스 알박스의 집단기억을 프랑스 역사에 적용해 **기억의 터**les lieux de mémoire, sites of memory라는 개념을 제시했다(Nora, 1989).

기억의 터는 기억 자체가 아니라 기억의 흔적이 남아 있는 장소나 공간으로서, 기억의 자취가 남아 있는 '터'*이다. 이 터에 진실한 기억이란 존재하지 않는다. 즉, 기억의 터는 어떤 물리적 공간이 아니라 기억의 흔적과 자취만 남은 곳, 상징적인 이미지로서의 은유적metaphorical 공간이

* 피에르 노라의 편저 *Les Lieux de Mémoire, 7 vols*(1986)의 영역본 *Rethinking the French Past, 3 vols*(1988)를 보면 프랑스어 lieux를 영어로는 sites, 독일어로는 orte로 번역해놓았다. 노라는 이 용어를 구체적 장소를 지칭하는 데 사용한 것이 아니라 다분히 은유적으로 사용했으므로 기억연구에서는 이를 통상 '장소'나 '공간'이 아닌 '터'로 번역한다. 또한 원어로는 복수형이지만 우리말의 어법에 따라 단수형으로 표기했다(전진성, 2002: 168).

다. 피에르 노라는 살아 있는 기억lived memory이란 존재하지 않으며, 집단 기억의 힘이 약해져서 기능을 상실하는 상황이 되면 원래의 진짜 기억은 사라지고 유사 기억이나 잉여 기억만 남는다고 강조한다(Nora, 1996).

사실 원래의 진짜 기억도 확신할 수 없다. 기억의 터는 "기억의 진실성 여부와 관계없이 기억이 문화와 마찬가지로 역동적인 변화의 과정을 거치며 비로소 '기억으로서 기억'된다는 점을 강조"하며, 기억은 "진실이든 허구이든 기억 자체의 부재를 전제"(강승묵, 2015: 135)하기 때문이다. 따라서 기억의 터는 아무도 "거주하지 않는 집"(전진성, 2002: 172)이다.

얀 아스만과 알레이다 아스만Jan and Aleida Assmann이 모리스 알박스의 집단기억 개념을 논리적으로 보완하고 피에르 노라의 기억의 터를 비판적으로 수용하면서 문화적 기억을 강조한 이유도 기억 자체와 그 기억이 존재했거나 존재하고 있는 공간이 밀접하게 관련된다고 생각했기 때문이다. 이들의 논의에 따르면, 기억은 "기억의 터와 결부될 때 비로소 환기"될 수 있으며, "문화와 마찬가지로 역동적인 변화의 과정을 거치며 '기억으로서 기억'"(강승묵, 2015: 135)된다.

피에르 노라는 기억의 터를 꼼꼼히 관찰해보라고 권유한다. 왜냐하면 사라져가는 기억은 그 터에 대한 성찰을 통해서만 기억될 수 있기 때문이다. 역사학자인 노라가 보기에 "역사에 의해 기억은 정복되고 전멸되었으며, 그에 따라 우리는 기억이 아니라 역사의 영역"(Nora, 1989: 8)에 존재한다. 따라서 사회적 기억처럼 기억은 사회에서 구성된다는 점을 일깨워주는 기억의 터에 대한 논리적인 검토가 필요하다는 것이다. 기억의 터는 의례를 명시하고 특수성을 획일화시키며 사회 구성원들로 하여금 스스로 동질성을 추구하는 개인으로 인식하게끔 하는 이데올로기적 성격을 내포하고 있다.

또한 사회 내 집단성을 강조하며 타 집단과 구별되는 "기호를 만드는 것이 기억의 터"(Nora, 1989: 12)이다. 기억의 터에는 박물관과 기념관, 민속촌 등이 들어서고, 때마다 의례와 제의가 열리며, 영화가 제작되고 상영되기도 한다. 특히 현대의 기억은 기억이 남긴 흔적의 물질성, 기록의 즉시성, 이미지의 가시성에 의존하기 때문에 역사서술과 이미지의 전능함, 현대문화 속의 영화를 '서사의 귀환return of the narrative'의 증거와 결부(Nora, 1989: 13~17)시켜 기억의 터를 논의할 수도 있다.

영화의 기억 재현

현대사회에서 과거의 특정 사건을 기록하고 재현하는 미디어가 없으면 기억의 객관성과 지속성은 물론이고 기억의 존재 자체도 담보하기가 쉽지 않을 것이다. 특히 영화와 텔레비전 같은 대중적인 영상매체는 우리가 살아가는 현실공간에서 기억이 객관적이고 지속적으로 작동된다는 사실을 시각적으로 확증해준다. 기억을 다룬 영화, 방송드라마, 다큐멘터리, 뉴스 등을 떠올려보면 영상매체의 기억 재현 방식을 어렵지 않게 이해할 수 있다. 기억이란 "그 자체로 존재하는 것이 아니라 언어, 이미지, 사운드의 흔적들로 저장되고 부상"(Chambers, 1997: 234)되기 때문이다.

기억은 그 자체로 존재할 수 없다. 이는 이 장에서 수차례 등장한 레퍼토리이다. 그럴 수밖에 없다. 기억은 실체가 없는 것이기에 존재하지 않는 기억을 기억하는 것이라고 할 수 있으니까 말이다. 따라서 기억의 주요 구성 방식인 언어와 이미지(사운드를 포함한)의 의미를 이해하기 위해서는 '구조적 읽기'와 '문화적 읽기'의 방법이 요구된다(Popular Memory

Group, 1982: 227~229). 구조적 읽기란 삶을 형성하는 과정이나 구조와 긴밀히 연관된 기억의 제반 조건을 상정하고 이를 분석하는 것이다. 반면 문화적 읽기란 기억이 기술skill을 통해 구성된 텍스트나 개인만의 순수한 산물이 아니기 때문에 기억이 말해지고 효과를 낼 수 있도록 하는 언어적 특징, 문화적 레퍼토리, 표현의 코드 등을 분석하는 것이다.

어떤 방법을 선택하든 관계없다. 기억이 "어느 한 개인의 경험이면서 동시에 그 개인이 속한 사회에서 구성된다는 점에서 특정 미디어의 재현을 통한 기억 구성 방식으로서의 기억의 사회성에 대한 탐색"(강승묵, 2009: 12)이 이루어지면 된다. 어차피 과거는 객관적으로 기억되거나 재현되는 것이 아니라 주관적으로 구성되기 때문이다. 또한 기억은 과거를 재현하는 다양한 이야기에 주목하며(전진성, 2005: 26~27), "항상 불안정하며 변화가 가능"(황인성·남승석·조혜랑, 2012: 82)하기 때문이다.

영상매체를 통한 기억 재현은 대중이 직접 경험하지 않은 과거의 사건이더라도 그 사건에 대한 기억과 인식을 구체화할 수 있는 단초가 되며, 또 다른 기억을 만드는 일종의 준거나 개요가 된다(Erll, 2008: 1~15). 영화는 단지 과거가 아니라 "과거-현재 관계the past-present relation"(Popular Memory Group, 1982: 211)에 관심을 가짐으로써 과거와 과거에 대한 기억을 재현하는 가장 대중적인 영상매체이다. 영화와 같은 영상매체에서 나타나는 기억의 "문화적 재현은 이전의 전통적인 서술과 달리 감각적이며 미디어 특유의 형식적 폐쇄성"(Nora, 1989: 17)을 갖고 있기도 하다.

망각되는 것들 중에서 보존하고 전승할 만한 기억거리가 있다면 문화적으로 영상을 통해 재현하는 작업의 중요성은 더욱 커진다. 문화적 기억은 새로운 타협과 조정을 통해 또 다른 의미를 생산하는 동시에 기억의 수단인 매체도 시대에 따라 다양하게 변화하기 때문에 기억의 물질

적 기반에 주목할 필요도 있다(Assmann and Czaplicka, 1995: 16~23).

특히 영화에서 다루는 과거에 대한 기억은 역사를 통해 영화를 바라보거나 영화를 통해 역사를 읽는 데 중요한 영화적 장치이다(황인성·강승묵, 2008: 47). 영화는 "문화적 실천(행위)으로서의 (영상)재현을 통해 특정 개인의 사적 기억이나 그 개인이 속한 사회에서 공유되는 집합기억을 사회적으로 구성하는 중요한 역할을 수행"(강승묵, 2016: 133)하기 때문이다.*

영화가 재현하는 과거에 대한 기억은 문자와 달리 단일하며 깊이 각인되고 광범위한 영향력을 지닌 대중적인 신화로서의 서사가 되는데, 그 주된 특징 중의 하나는 "제한된 배우 혹은 명백한 특징을 지닌 인격체(캐릭터)에 초점을 맞추는 것"(테사 모리스-스즈키, 2006: 201~202)이다. 특히 재현은 어떤 맥락과 관계 속에서 이루어지느냐에 따라 그 의미가 달라지며(Harvey, 1989), 과거에 이루어진 재현일수록 대중기억과 공적인 재현 사이의 간극은 더욱 커진다. 과거는 그 자체로 고정된 채 존재하는 것이 아닐뿐더러 현재와의 관계 속에서 재구성된 과거로서만 기억되기 때문에 과거를 온전히 재현하기란 사실상 거의 불가능하다.

〈내일의 기억〉(쓰쓰미 유키히코, 2006)이라는 일본 영화가 있다. "미안합니다. 당신을 잊어서 미안합니다. 잊으면 안 되는데, 잊으면 슬픈데,

* 현대사회의 공적 재현 기구 중의 하나인 영화에서도 지배 기억의 재현은 공적인 역사기록을 통해 끊임없이 재생산된다. 그러나 공적 기억과 사적 기억 사이에는 차이가 있을 수밖에 없고, 이 차이에서부터 대중의 대항 기억(counter-memory)이 만들어질 수 있는 공간이 창출된다. 대항 기억은 억압된 대중의 사적이며 집합적인 기억 형태이고, 지배 기억과 대항 기억 간 관계는 고정되지 않고 끊임없이 협상과 재협상의 과정을 거친다. 사적 기억은 기억의 헤게모니와 지배 담론에 대항하는 담론을 구축하는 대항 기억으로서 또 하나의 공적인 역사 재현이 될 수도 있다(황인성·강승묵, 2008: 52).

그림 7-2 〈내일의 기억〉 포스터(왼쪽)와 영화의 장면들
자료: https://www.filmaffinity.com/en/film345945.html

내가 당신에게 아픔을 주는 것 같아서 미안합니다. 미안합니다." 사에키 마사유키(와타나베 켄 분)가 극중 아내인 사에키 에미코(히구치 가나코 분)를 향해 고백하는 내용이다. 마사유키는 이른 나이에 느닷없이 찾아온 알츠하이머로 자신과 가족에 대한 기억을 차츰차츰 잃어간다. 어제 있었던 일, 오늘 일어나는 일, 그리고 내일 일어날 수 있는 일마저 기억의 저편으로 하나씩 사라지면서 그는 절망하고 분노하며 자책하고 슬퍼한다.

마사유키는 빠져나오기 쉽지 않은 망각의 늪을 배회하며 기억의 끈을 놓지 않으려 안간힘을 쓰지만 끝내 모든 기억을 잃고 만다. 그가 영원히 기억하지 못할 '내일'은 그만의 개인적인 불운일까? 앞에서 살펴본 바에 따르면, 유감스럽게도 기억은 결코 그렇게 사적이지 않다. 우리는 곧잘 잊어야 할 것과 잊지 말아야 할 것으로 기억의 범주를 나누며 이것과 저것, 기억과 망각, 너와 나를 구별 짓는다. 기억과 망각의 대상과 방법을 선별하는 셈이다.

그러나 그 선별의 결과가 항상 올바르지만은 않다. 시간이 지나다 보면 이런저런 이유 때문에 잊어야 할 것이 잊히지 않거나 잊지 말아야 할 것이 잊히기 마련이다. 문화적 기억이 기억의 범주 정하기와 구별 짓기, 기억의 선별 과정에 작용하기 때문이다. 영화 〈내일의 기억〉은 '평화의 소녀상'이나 '촛불'처럼 과거를 과거로만 묶어두고 곁눈질하는 우리에게 우리의 어제와 오늘을, 그리고 내일을 외면해서는 안 된다는 경각심을 불러일으킨다.

어차피 지난 과거를 온전히 다 기억할 수는 없다. 하물며 다가올 내일을 기억하는 일은 더욱 불가능하다. 그럼에도 불구하고 여전히 묻고 싶다. 우리는 우리의 어제를 어떻게 기억하고 있을까? 또 우리의 오늘과 내일은 어떻게 기억될까?

_____오늘의 망각과 내일의 기억

인간은 기억의 존재이다. 동시에 망각의 존재이다. 기억과 망각은 동전의 양면과 같다. 그러나 학술적인 논의의 대부분은 망각보다 기억을 중심으로 이루어져왔다. 망각이 망각되고 기억이 기억되는 이유는 기억의 기술은 역사, 사회, 문화 등과 관련해 이야기할 거리가 많지만 "애당초 망각의 기술은 있을 수 없기 때문"(조경식, 2003: 437)이다. 그러나 거듭 강조하지만 기억은 애당초 완전할 수 없다. 기억대상의 "어떤 부분은 강

조, 억압, 왜곡될 수 있고 또 어떤 부분은 완전히 새롭게 만들어"(Langer, 1991: 157)질 수도 있기 때문이다.

따라서 과거에 어떤 사건이 발생했는가보다 그 사건을 현재 시점에서 어떻게 기억하는가를 중심으로 과거와 현재의 관계를 살펴보는 것이 중요하다. 과거와 현재는 명백히 인과관계를 이루고 있기 때문이다. 또한 기억은 과거 자체보다 현재와의 관계 속에서 재구성되며, 단순히 현재 시점에서 과거를 '되살리는 것'이 아니라 과거와 현재의 관계 속에서 끊임없이 구성·재구성되어 현재 시점에서 과거를 '되돌리는 것'(황인성·강승묵, 2008: 48~49)이기 때문이다.

기억은 어느 한 개인의 경험인 동시에 개인이 속한 사회에서 (재)구성되는 것이기도 하므로 개인의 사적 기억도 사회적 현상으로 인식해야 한다. 기억을 이해하는 또 다른 방법은 기억을 '과거 속의 현재'로 인식하는 현재적인 설명의 틀(Rappaport, 1990)로 접근하는 것이다. 기억은 과거보다 현재의 사회문화적인 맥락에 따라 달라질 수 있다. 기억이란 다양한 문화 형식을 통해 과거를 재현하는 여러 가지 사회과정이 창출해낸 결과이기 때문이다(Hirsch, 1995: 13~15).

결국 현재를 사는 우리는 어떤 문화 형식을 통해 기억을 재현해 이야기할 것인지, 우리가 살아가는 현재의 사회문화적인 맥락은 무엇인지 꼼꼼하게 살펴볼 필요가 있다. 더 간단히 말하면 우리의 오늘은 어떤 의미인지, 혹시 오늘을 망각한 채 내일만 기억하려는 자기모순에 빠져 있지는 않은지 끊임없이 자문하고 자성해야 한다.

인간은 시공간의 순차적 흐름을 멈추거나 거스를 수 없다. 시공간의 변화에 따라 기억도 변화한다. 특히 디지털 테크놀로지는 상상할 수 없을 만큼 빠르고 간편하게 기억을 기록하고 저장하며 검색할 수 있게

만들었다. 디지털 테크놀로지에 의해 기억은 얼마든지 재가공될 수 있으며, 그 결과 기억의 물화reification가 더욱 가속화되기도 한다(Le Goff, 1992: 59~60). 디지털 테크놀로지는 기억을 재가공할 수 있는 새로운 매뉴얼을 끊임없이 재생산하면서 기억의 과잉을 초래하는 동시에 망각의 단초도 제공한다.

디지털 테크놀로지로 인해 어떤 과거는 현재와의 연속성을 상실하기도 한다. 그 결과 과거와 현재는 기묘하게 왜곡되고 이로 인해 시간은 과거 밖의 현재와 현재 안의 과거에 동시에 존재하는 것처럼 보이기도 한다. 일상을 기억하고자 수시로 스마트폰과 디지털카메라로 사진이나 동영상을 촬영하는 우리 자신을 떠올려보자. 우리는 망각에 대한 두려움을 갖고 있기 때문에 끊임없이 순간을 기록하고 저장하려 한다. 테크놀로지가 과거에 대한 기억을 봉인하는지 아니면 현재로 소환하는지, 또는 테크놀로지에 의해 기록된 기억을 어느 정도 믿어야 하는지에 대한 논쟁이 더욱 뜨거워지고 있다.

중요한 것은 테크놀로지가 기억의 저장과 재생 형식에 적지 않은 영향을 미치는 것은 사실이지만 기억 자체가 테크놀로지에 의해 완전히 결정되지는 않는다는 점이다. 그 어떤 테크놀로지도 기억을 객관적이고 중립적으로 저장할 수 없을뿐더러 저장된 그대로 재생할 수도 없다. 기억은 테크놀로지의 진화에도 불구하고 필연적으로 망각과 얽혀 있을 뿐만 아니라 현재 시점에서 지속적으로 (재)구성되기 때문이다. 따라서 어제와 오늘을 망각하면 내일과 대화할 수 없을뿐더러 내일을 기억조차 못할 수도 있다. 카르페 디엠Carpe diem해야 하는 이유이다.

마지막으로 한 가지 더 곰곰이 생각해볼 문제가 있다. 앞서 살펴본 기억의 터와 사회적 소수(자)의 관계이다. 기억의 터가 "사회에서 소수자

들이 자신의 정체성을 유지하기 위해 마련하는 어떤 것, 말하자면 소수자들의 안식처"(이용재, 2004: 338)라는 피에르 노라의 주장대로라면, 기억의 터는 우리 사회의 소수(자)들이 소수(자)로 살아가면서 스스로의 기억(의 흔적)을 발굴해 고증하며 사회공동체의 일원으로 편입되는 양상과 그 의미를 탐색하는 데도 유용하게 활용될 수 있다.

예컨대 "서구에서는 지난날 숨죽였던 소수파들, 즉 여성, 노동자, 촌사람, 종교적·성적 소외집단이 고립된 게토에서 해방되어 더 큰 공동체 안에 편입되었습니다. 기억의 문제는 바로 이러한 사회현상과 밀접하게 연결되어 있습니다"(이용재, 2004: 338)라는 피에르 노라의 주장을 참조하면, 사회적 소수(자)가 자신의 기억(의 터)을 통해 문화적 정체성을 찾아가는 과정도 이해할 수 있을 것이다. 다음 장은 그 소수(자)의 문화와 영상에 관한 이야기이다.

8장 소수를 위한 문화와 영상

소수자 문화는 주류문화로부터의 탈주라는 정치적 효과성과 지배 문화의 변용이라는 사회적 역능성 그 자체가 된다. 소수자 문화는 주류문화 외부가 아닌, 그 내부로부터 나오는 것이다.

_전규찬, 2011: 9

_____소수와 소수(자)문화

소수

소수minority는 다수majority의 반대말이다. 너무 당연한 말인가? 그렇다면 소수와 다수는 어떤 기준으로 구분할 수 있을까? 어느 정도여야 소수이고 또 어느 정도여야 다수일까? 당연히 사람 수로 구분하면 그만일까? 대중문화의 '대중'이라는 말은 수많은 다수의 사람을 가리킨다. 대중이 다수라면 소수에 해당하는 이들은 다수에 비해 얼마만큼 적어야 할까? 무엇보다 사람의 수로 다수와 소수를 구분할 수 있는 것일까? 이 장에서는 소수라고 불리는 이들은 누구이고, 그들의 문화는 어떤 것이며, 영화를 비롯한 영상작품에서 그들은 어떻게 이야기되고 재현되는지를 살펴보려 한다.

우선 다수가 향유하는 대중문화가 아닌 소수가 경험하는 소수의 문화에 대해 살펴보자. 흔히 유네스코UNESCO로 널리 알려진 국제연합교육과학문화기구United Nations Educational, Scientific and Cultural Organization는 2005년 10월 20일 문화다양성협약cultural diversity convention을 채택한 바 있다. 이 협약은 문화적 다양성cultural diversity을 국제협약으로 지정한 '문화콘텐츠와 예술적 표현의 다양성 보호'를 근간으로 한다.

문화다양성협약은 유네스코 소속 국가 중 154개국이 참석해 찬성

148표, 반대 2표, 기권 4표의 압도적인 표결로 통과되어 국제협약으로서의 효력을 발휘하게 되었다. 반대표 2표 중 1표는 미국이 던진 것이었다. 전 세계적인 규모의 국제회의에서 세계 제일 강대국 미국의 체면과 위신은 제대로 구겨졌고, 미국 주도의 국제무역기구 World Trade Organization: WTO도 큰 타격을 입었다.*

문화다양성협약의 문화다양성선언문에서는 문화를 '한 사회와 집단의 성격을 나타내는 정신적·물질적·지적·감성적 특성의 총체이며, 예술이나 문자의 형식뿐만 아니라 함께 사는 방법으로서의 생활과 공존의 양식, 인간의 기본권, 가치체계, 전통과 신념 등을 포함하는 포괄적인 개념'으로 정의한다. 이 장에서 살펴보고자 하는 소수(자)문화와 관련된 내용도 선언문에 들어 있는데, 바로 '약자의 문화를 소외 또는 약화시키고 이의 자유로운 표현을 방해할 수 있다'는 내용에 대한 거부권과 관련되어 있다.**

특히 문화다양성협약은 할리우드 영화산업이 거대한 문화자본으로

* 문화다양성협약의 채택은 미국의 일방적인 패권주의에 대한 반감과 경고의 의미를 담고 있다. 특히 이는 WTO, 관세 및 무역에 관한 일반협정(General Agreement on Tariffs and Trade: GATT), 자유무역협정(Free Trade Agreement: FTA) 등을 통해 문화를 상품화하려 했던 미국의 전략을 무효화시킨 것으로, 미국의 노골적인 문화상품 정책을 저지시킨 사건이었다. 실제로 당시 미국 국무장관은 총회 전에 각국 대표에게 서한을 보내 협약이 채택되면 WTO의 무역 자유화 진전이 궤도에서 벗어나고 정보의 자유로운 흐름이 제한될 수 있다고 주장하며 협약안이 자유 통상 원칙을 어기는 무역장벽이 될 것이라고 압력을 행사했다. 그러나 결국 미국은 참패했고, 이 협약은 2017년 3월 18일부터 정식 발효되었다.
** 이 외에도 정체성, 다양성, 다원주의를 기치로 내건 기본조항이 있는데, 그중에서 소수(자)문화와 관련된 조항인 제4조 '문화다양성을 위한 조건으로서의 인권'에 적시된 내용은 다음과 같다. '문화다양성에 대한 방어는 인간 존엄성의 존중인 동시에 인류가 수행해야 할 윤리적인 의무이다. 이는 인권과 기본적인 자유를 보호해야 하며, 특히 그중에서도 소수민족이나 원주민들의 권리를 수호하는 데 노력해야 한다.'

기능하면서 별도의 예외 조항이나 진입장벽 없이 전 세계로 진출할 수 있었던 미국식 문화패권주의를 무너뜨리는 계기가 되었다. 문화다양성협약이 체결됨으로써 자본 중심의 경제논리에 갇혀 공정문화와 공공문화에 소홀했던 문화정책에도 제동이 걸렸으며, 한국의 경우 스크린쿼터 논란을 마무리하고 방송의 공공성을 보장하며 순수예술 분야에 대한 공적 지원의 토대를 마련할 수 있을 것으로 기대를 모으기도 했다. 기대는 기대로 그치고 말았지만 말이다.

소수(자)문화와 관련해 문화다양성협약에서 주목해야 하는 열쇠말이 바로 '다양성'이다. '다양하다'는 모양, 빛깔, 형태, 양식 따위가 여러 가지로 많다는 뜻을 갖고 있다. 생김새나 피부색, 의식주 형태와 취향, 의례 형식과 방식이 단일하거나 동일하지 않다는 것이다. 다시 말해 다양하다는 것은 획일적이지 않다는 것이다.

획일적이라는 것은 일사분란하게 통일성이 있다는 것과 일맥상통한다. 이념과 사상, 가치와 규범이 한 치의 오차도 없이 일치한다면 사회는 질서정연할 것이다. 같은 빛깔의 피부를 가진 사람들끼리 같은 색상의 옷을 입고 같은 모양의 집에서 살며 같은 음식을 먹고 같은 양식의 의례를 지킨다면, 즉 모든 사람이 동질의 문화를 공유한다면 사회는 아무 문제없이 평온할 것이다. 그러나 유감스럽게도 어느 사회이든 결코 그렇지 않다.

특히 동질적인 다수가 이질적인 소수를 지배하거나 억압하고 다수의 문화가 소수의 문화를 배격하는 사회에서는 문화적 다양성의 중요성이 더욱 커질 수밖에 없다. 문화적 다양성은 "특정한 하나의 문화적 유형이 지배하는 문화적 풍경, 몇몇의 문화가 다수의 작은 문화를 억압하는 사회적 환경에 반대한다는 이념을 담고 있다. …… 문화적 다양성의 문

제는 한편으로 억압받는 작은 문화들이 그 내면의 에너지를 자유롭게 표출할 수 있도록 돕는 일을 하나의 중요한 과제로 생각하게 한다"(박근서, 2006: 22).

소수(자)는 "신체적이거나 문화적인 특징들로 인해 같은 사회에서 살아가는 다른 사람들로부터 차별적이고 불평등한 대우를 받으며, 이로 인해 스스로를 집단적 차별의 대상으로 간주하는 이들의 집단"(Wirth, 1945: 347)을 가리킨다. 소수(자)를 규정하는 네 가지 기준은 식별 가능성, 권력의 열세, 차별 대우, 집단의식이다(Dworkin and Dworkin, 1999). 다른 집단과 명백하게 구별되는 신체적·문화적 특성이 식별 가능성이고, 실질적인 권력 행사의 차이로 인해 권력을 갖지 못하는 것이 권력의 열세이며, 해당 집단의 구성원이라는 이유만으로 차별 대상이 되는 것이 차별 대우이고, 집단의 구성원으로서의 연대를 통한 소속감이 집단의식이다.

이 기준에 따르면, 소수(자)는 개인보다 자신이 속한 집단의 특성으로 인해 식별되고, 권력을 갖지 못해 차별 대상이 되며, 그 차별을 스스로 인식하면서 유사한 차별을 겪는 이들과 연대의식을 갖는 사람(들)로 정의할 수 있다. 이와 같은 정의는 사회를 다수(자)와 소수(자)로 양분해 소수(자)는 다수(자)에 의해 배제된 타자the other이기 때문에 소수(자)의 인간적 권리를 다수(자)가 배려해야 한다는 다수(자)의 입장에서 소수(자)를 바라보는 인식을 전제한다. 즉, 사회는 다수(자)를 중심으로 유지되어야 하기 때문에 다수(자)의 지배적 가치가 우선된 상태에서 소수(자)를 위한 공간이 확보되어야 한다는 것이다.

소수(자)가 갖는 특성인 **소수**(자)**성**은 사회문화적인 구조에 의한 신분과 계층의 제약에 따라 강제된 필연적 소수와 특정한 취향과 취미를 중심으로 형성된 자원적 소수로 나뉜다(박근서, 2006: 34). 필연적 소수는

가령 '대한민국 1%'처럼 상류계층에 속하는 이들이 아니라 상대적으로 다수일 수밖에 없는 저소득층이나 빈민계층처럼 하위계급에 속하는 이들을 가리킨다. 반면에 자원적 소수는 문신tattoo이나 피어싱piercing 애호가들처럼, 대다수의 사람이 선뜻 실행하지 못하는 독특한 취향을 가진 이들을 가리킨다. 물론 이 둘은 상호 배타적이지 않고 유동적이다.

소수(자)문화

민주주의의 근간 가운데 하나는 다수결의 원칙이다. 다수에 의해 문제가 해결되고 소수는 소수의 의견을 보태는 수준에서 다수의 결정을 따르는 것이 민주주의 사회의 기본 규범이다. 그러나 비판적 관점으로 보면 이 규범에는 다수가 다수의 힘으로 소수를 억압하거나 지배할 수 있으며 그렇게 해도 다수의 선택과 결정이 정당화될 수 있다는 논리가 숨어 있다. 억압받는 작은 문화들 가운데 하나인 소수의 문화도 마찬가지이다. 비주류에 속하는 소수의 문화는 주류에 속하는 다수의 문화에 의해 지배될 수 있는 것이다.

그러나 비록 수적으로는 소수이더라도 소수의 문화는 문화적 다양성의 원천으로서 매우 중요하다. **소수(자)문화**minority culture는 다수가 경험하지 않거나 못하는(다수는 굳이 경험하려는 의향이나 의지도 없겠지만) 소수의 문화 또는 다수의 경계 바깥에 있는 주변부 문화로서 의미와 가치를 갖는다. 앞에서 소수(자)문화는 다수가 경험하지 않거나 못한 문화, 다수에 의해 주변으로 밀려난 소수와 다수 사이에 놓인 경계 밖의 문화로 정의한 바 있다. 또한 문화의 의미와 가치를 경제적 요인으로 결정해서는 안 되며 국가 주도의 문화정책과 문화산업의 논리가 (대중)문화의

의미와 가치를 평가할 수 없다는 점을 앞의 장들에서 충분히 살펴본 바 있다.

그러한 논의들을 뒤집어 생각해보면 소수(자)문화는 '소수'이기 때문에 의미와 가치가 있다고 할 수 있다. 소수와 다수를 양적인 잣대로 구분하는 것은 부질없는 일이기 때문이다. 특히 문화연구의 측면에서 보면 소수는 다수에 비해 상대적으로 수가 적음을 의미하기보다 다수와 달리 정치경제적·사회문화적으로 중심이 아닌 주변에 위치해 있음을 의미한다. 사실 소수(자)로서의 특성인 소수(자)성은 "우리 모두에게 실재 혹은 잠재하는 성질이다. 탈주의 선을 만들고 이를 따라 끊임없이 울타리 경계를 넘어서고자 하는 모든 존재는 곧 소수자가 된다"(전규찬, 2011: 8).

중요한 것은 중심 가까이에 진입할 수 없는 소수의 문화가 다수의 문화로부터 소외되어 지배와 억압을 받는다는 점이다. 지배와 억압은 긴장과 갈등, 저항과 대안을 동시다발적으로 야기한다. 소수(자)문화는 다수(자)문화와 투쟁하고 협상하며 다수(자)문화에 균열을 일으켜 그 틈에서 새로운 대항적인 대안문화를 형성한다. 소수(자)문화의 문화적 의미와 가치는 바로 이 지점에서 구성되고 획득된다.*

국내에 상주하는 외국인, 결혼이주자, 다문화가정의 초중등학생 수는 예상 외로 많지 않다.** 이들은 한국 사회에서 에누리 없이 소수(자)에

* 소수문화구성체를 소수자집단문화로 정의한 고길섶에 따르면, 동성애자운동, 사이버문학, 여성주의문학공동체, 대학가 반문화운동, 클럽문화, 인디음악판, 인권영화제, 독립예술제, 고딩영화제, 사이버 커뮤니티, 웹진, 대안공간, 팬덤 문화 등을 확정적인 소수문화 구성체로 정의할 수는 없다. 가령 인디음악을 자본의 문화산업 논리에 반발한다는 측면에서는 강력한 소수문화라고 할 수 있지만 그 판의 힘을 이루는 속도의 배치가 권력의 장으로 접속되어 나간다면 소수문화적 의미가 탈각될 수밖에 없다는 것이다(고길섶, 2002: 57~72).

** 2016년 5월 기준 국내에 상주하는 외국인은 142만 5000여 명이며, 이 중에서 취업자는 96만

해당한다. 특히 언어나 문화적 장벽은 이들을 다수가 정한 경계 밖에 위치하게끔 하는 데 적잖은 영향을 미친다. 한국에 거주하는 외국인 노동자, 결혼이주여성, 다문화가족 구성원을 대상으로 한 한국 영화로는 〈반두비〉(신동일, 2009), 〈로니를 찾아서〉(심상국, 2009), 〈세리와 하르〉(장수영, 2009), 〈허수아비들의 땅〉(노경태, 2009), 〈방가? 방가!〉(육상효, 2010), 〈완득이〉(이한, 2011), 〈마이 리틀 히어로〉(김성훈, 2013) 등을 들 수 있다.* 이들 영화에는 분명 소수(자)로 분류되는 인물들이 등장한다. 그들의 이야기도 들을 수 있다. 그러나 이 영화들을 모두 소수(자)영화로 구분할 수는 없다. 소수(자) 역을 맡은 인물들은 어리숙한 성격을 지녔거나 어눌한 한국 말투로 어색하게 행동하는 것으로 묘사되며 아예 범죄자처럼 극단적인 인물로 재현되기도 하기 때문이다.

　　영화의 극적인 이야기 전개를 위해 그들을 소도구처럼 희화화하면서 영화적으로 '활용'하는 영화는 소수(자)영화로 분류할 수 없다. 소수(자)가 등장하는 영화라도 다수(대중)를 겨냥해 상업성과 흥행성을 우선시한다면, 그 영화는 대중영화이다. 상업영화(충무로나 할리우드에서 제작되는)나 전국 네트워크 방송프로그램(여의도나 상암동에서 제작되는)에서 다루는 소수(자)문화는 엄밀히 말하면 소수와 다수, 주류와 비주류의 울

　　2000여 명이다. 2016년 12월 기준 대한민국의 전체 인구가 5169만 6216명이니 상주 외국인은 2.8%가량 된다. 한편 2016년 기준 결혼이주자(이민자)는 16만여 명, 다문화가정의 초중등학교 학생은 10만 명 수준으로, 대한민국 전체 인구 가운데 각각 0.3%, 0.2% 정도이다(통계청, 2016).

* '새터민'이라고 불리는 탈북자를 소재로 한 한국 영화들도 소수(자)영화로 분류할 수 있다. 이런 영화로는 〈태풍〉(곽경택, 2005), 〈국경의 남쪽〉(안판석, 2006), 〈크로싱〉(김태균, 2003), 〈처음 만난 사람들〉(김동현, 2009), 〈두만강〉(장률, 2009), 〈댄스 타운〉(전규환, 2011), 〈무산일기〉(박정범, 2011), 〈풍산개〉(전재홍, 2011), 〈48미터〉(민백두, 2013), 〈용의자〉(원신연, 2013), 〈윤희〉(윤여창, 2014), 〈신이 보낸 사람〉(김진무, 2014) 등을 들 수 있다.

타리 경계를 넘어서고자 하는 의지나 여력이 부족한 다수(자)문화인 셈이다.

지배적인 주류문화의 주도면밀한 방해 전략과 제도적인 제한 전술에도 불구하고 주류문화에 대항해 주류문화를 전복시키고자 주류문화 내부에서 소수(자)문화의 지형을 점유하려는 시도가 소수(자)문화를 형성하는 중요한 발판이다. 소수(자)문화는 "지정된 양식적 한계를 넘어서고 그로부터 도망치며, 그리하여 새로운 정치 감각적 주체의 출현을 시도하는 모든 시도에서 소수자 되기의 문화정치학을 발견할 수 있는"(전규찬, 2011: 11) 문화이다. 따라서 수적 다수가 아닌 자본권력의 다수를 차지하는 지배적인 주류문화의 견고한 울타리를 무너뜨릴 수 있는 피지배 비주류문화의 소수자 되기 실천이 매우 중요하다.

2016년 한국 영화계의 이슈 가운데 하나는 세계적인 영화제 가운데 하나로 자리매김한 부산국제영화제Busan International Film Festival: BIFF의 정상적인 개최 여부였다. 결론부터 이야기하면, 제21회 부산국제영화제는 반쪽자리 영화제로 개최되었다. 여러 가지 이유를 들 수 있겠지만 영화를 비롯해 영상과 문화, 예술 전반에 걸쳐 자행된 국가와 정부 주도의 강압적인 권력욕으로 인해 영화제가 관변 행사로 전락했다는 것이 영화계 안팎의 중론이다.*

여기서 모든 이야기를 할 수는 없겠지만 〈다이빙벨The Truth Shall Not Sink with Sewol〉(이상호·안해룡 2014)만큼은 소수(자)문화와 영상 간의 관계를

* 부산국제영화제 난장에 대한 내용은 인터넷 검색을 통해 쉽게 찾아볼 수 있다. 상식적이지 않은 이유들로 인해 발생한 더 상식적이지 않은 결과들은 이른바 '문화계 블랙리스트'와도 연결되어 있다. 이 또한 인터넷으로 검색해보기를 강력 추천한다.

그림 8-1 〈다이빙벨〉 포스터와 영화의 장면들
자료: https://www.hancinema.net/video-trailer-released-for-the-korean-documentary-the-truth-shall-not-sink-with-sewol-74316.html

중심으로 짚고 넘어가야 할 듯하다. 〈다이빙벨〉이 부산국제영화제에 출품되고 상영된 배경과 과정, 결과가 부산국제영화제와 한국의 문화예술계를 송두리째 뒤흔들어놓았기 때문이다. 〈다이빙벨〉은 2014년 제19회 부산국제영화제에서 상영된 다큐멘터리로, 문화방송MBC 기자 출신의 이상호 감독과 한국 독립다큐멘터리계의 선구자 가운데 한 명인 안해룡 감독이 공동 연출했다.

우리는 잊을 수 없는, 잊어서는 안 되는 수많은 비극을 경험하며 현대사를 살아왔다. 그중에서도 2014년 4월 18일, 304명이 깊고 깊은 바다 속에 수장된 이른바 '세월호 사건'은 결코 잊을 수 없는 비극이었다. 〈다이빙벨〉의 기획 및 제작 의도는 간명했다. 세월호 참사 당시에 국가와 정부가 피해자들을 구조할 능력이나 의지를 갖고 있지 않았다는 사실을 객관적으로 고발하는 것이었다.

8장 소수를 위한 문화와 영상　　243

다이빙벨diving bell은 잠수종潛水鐘이다. 깊은 바다 속에 잠수하기 위해 사용하는 수중 탐색 및 작업용 기구 중의 하나로, 해양 조난 시 구조를 위해 전문 잠수부가 사용하는 구조물이다. 〈다이빙벨〉은 민간 전문 잠수사인 이종인 씨의 증언을 토대로 당시 해양경찰이, 정확하게는 국가와 정부가 세월호에 갇혀 있던 이들을 못 구한 것이 아니라 구하지 않은 것이라는 의혹을 꼼꼼하게 논증한다.

세월호 참사에서는 그 큰 배가 어떻게 침몰했는지보다 단원고등학교 학생들을 비롯해 그 많은 피해자들을 왜 구조하지 않았는지, 과연 구조할 능력이나 의지가 있었는지가 더 중요한 문제일 것이다. 당시에는 세월호 침몰 후 사나흘 동안 구조에 투입된 전문 인력이 700여 명이라는 보도가 잇따랐다. 그러나 진도 팽목항을 떠날 수 없었던 유가족들은 이 보도가 모두 거짓이라고 증언한다. 그 사나흘이 생사를 가르는 이른바 골든타임golden time이었는데 국가와 정부는 아무것도 하지 않았다는 것이다. 〈다이빙벨〉은 이들의 증언을 통해 진실은 가라앉지 않았고 가라앉을 수도 없다고 힘주어 말한다.

'국가는 재해를 예방하고 그 위험으로부터 국민을 보호하기 위해 노력하여야 한다.' 대한민국 헌법 제34조 6항의 내용이다. '모든 국민은 보건에 관하여 국가의 보호를 받는다.' 대한민국 헌법 제36조 3항의 내용이다. 국가와 정부는 국민의 생명과 안전을 보장해야 할 기본적인 책무를 갖고 있다. '국민'의 개념에는 다수와 소수의 구분이 당연히 없다.

지위나 직위, 계급이나 계층, 지역과 무관하게 대한민국 영토에 거주하는 대한민국 국적의 모든 이는 대한민국 국민이다. 비록 다른 의견을 갖고 있는 소수이더라도 그들 역시 대한민국 국민이다. 따라서 이상호 감독과 안해룡 감독, 이종인 잠수사 등의 목소리가 소수이더라도 그

것이 옳다면 다수에 의해 강제로 무시되어서는 안 된다. 국가는 이를 지켜야 할 책무를 지니고 있다.

대한민국의 '모든 국민은 언론·출판의 자유와 집회·결사의 자유를 가진다'. 또한 '모든 국민은 학문과 예술의 자유를 가진다'. 대한민국 헌법 제21조와 제22조의 내용이다. 신문과 출판, 방송과 영화를 통해 언론이나 예술에서의 표현의 자유를 보장해야 한다는 말을 많이 들어봤을 것이다. 특히 학문과 예술에서 독립성과 자율성을 지니고 있는지 여부는 소수(자)의 기본적인 인권과도 밀접하게 연관된다.

학문과 예술에 보장된 표현의 자유는 학문과 예술에 대한 인식이 사람마다 다를 수 있기 때문에 지켜야 하는 국민의 기본권이다. 그러나 사람들 사이의 사상과 이념의 차이를 차별로 간주하고, 다수(자)에 의해 소수(자)의 사상과 이념이 강압적으로 지배를 받는다면, 더구나 그것이 정치경제적이고 사회문화적인 권력의 횡포에 의한 것이라면 이에 저항하는 것은 외려 너무나 당연하지 않겠는가. 차이와 차별은 따라서 명쾌히 구분되어야 할 중요한 개념이다.

──────────────── 소수(자)와 다수(자)의 차이와 차별

소수(자)에 대한 세 가지 논의

소수는 다수의 반대말이다. 이는 이 장의 첫 문단에서 한 말이다.

그러나 소수를 다수의 반대 개념으로만 이해하는 것은 곧 소수와 다수의 차이를 차별로 용인하는 것이나 매한가지이다. 많은 사람들이 향유하는 문화는 다수(자)문화이고 상대적으로 적은 사람들이 누리는 문화는 소수(자)문화라고 이분화하는 것은 소수(자)의 문화적 다양성을 단순화시키는 오류를 범한다. 수가 중요하지는 않다. 그 이유는 이미 앞에서 충분히 살펴본 바 있다.

한국사회에서의 다문화주의multiculturalism와 소수(자)에 대한 연구(이희은, 2011: 45~79)에 따르면, 소수(자)에 대한 논의는 크게 세 가지 흐름으로 이루어져왔다. 첫째는 소수자의 등장을 인간의 기본 권리라는 측면에서 바라보는 것이다. 앞에서 언급했듯이, 다수결은 민주주의 사회의 기본 원칙이다. 다수에 속하는 이들은 자신들의 결정에 대한 책임과 더불어 다수로서의 우월적 지위를 누릴 수 있는 권리도 갖는다. 권력을 가진 다수의 의사결정은 곧 소수를 포함한 전체의 의사결정으로 확정된다. 그 과정에서 소수는 전체를 위해서 자신의 생각을 포기하거나 보류하기도 한다.

비판적인 관점으로 보면, 소수는 다수에 의해 지배를 받는다. 이 또한 앞에서 한 말이다. 거꾸로 말하면 다수는 자신의 정치경제적이고 사회문화적인 권력을 바탕으로 소수를 억압하고 지배한다. 소수의 인권이 중요한 이유이다. 이주노동자와 결혼이주자에게 시민권과 노동권이 어떻게 부여되는지 생각해본 적이 있는가? 또는 그들과 그들의 문화에 대한 우리의 시선이 어떤지 성찰해본 적이 있는가?

둘째는 인류학적 측면에서의 논의로, 첫째보다 더 자주 '우리'가 경험하는 것들이다. 우리라는 단어에 작은따옴표를 붙인 이유가 있다. 우리와 '우리가 아닌 이들'의 차이를 차별로 환치해 양자를 구별 짓는 '우리'

의 일상적인 사고와 행동 때문이다. "어디에서 왔어요?", "한국말 잘하네요!", "언제 왔어요?" 등등은 피부색과 생김새가 우리와 다른 '그들'에게 우리가 자주 던지는 말이다. 물론 단지 궁금해서일 수 있고 친근하게 대하기 위해서일 수도 있다. 대표적인 다인종, 다민족 국가인 미국과 호주에서도 다른 나라 사람들에게 "Where are you from?", "You speak English well!", "When did you come to here?" 같은 말을 자주 던지니까 말이다.

인류학적 논의는 다수인 '우리'와 소수인 '그들'의 차이를 차별로 인식하는 데 대해 당연히 비판적이다. 앞에서 논의한 우리/그들, 다수/소수 등의 이항대립을 기억하는가? 잊지 않았다면 클로드 레비스트로스라는 문화인류학자도 기억할 것이다. 서로 대립하고 갈등하는 두 개의 항이 신화(이야기)를 만든다고 강조했던 레비스트로스는 대립항 중에서 어느 한쪽이 다른 쪽보다 우월하거나 열등하다고 규정할 수 없으며 그 둘은 다만 다를 뿐이라고 역설했다. 소수(자)와 소수(자)문화를 다수(자)와 다수(자)문화의 정반대에 위치한 대립항으로 규정하거나 다수(자)가 다수(자)이기 때문에 소수(자)를 배타적으로 배제하는 것을 당연시하지 않도록 경계해야 한다는 것이다.

다수(자)인 우리는 소수(자)인 그들을 타자the other로 범주화한다. 타자인 그들은 우리와 다른 배타적인 집단이기 때문에 우리는 집단 내부의 결속을 위해 그들을 배제할 수밖에 없다고 강변한다. 이와 같은 논의는 영국의 문화인류학자 메리 더글러스Mary D. Douglas의 저서 『순수와 위험: 오염과 터부 개념의 분석Purity and Danger: An Analysis of Concepts of Pollution and Taboo』(1966)에 흥미롭게 기술되어 있다.

더글러스는 프랑스의 사회학자 에밀 뒤르켐Emile Durkheim의 영향을

받아 인간의 모든 경험은 구조화된 형태로 이루어지며 현실은 상징적으로 조직화된다고 생각했다. 또한 레비스트로스처럼 그녀도 성과 속, 질서와 무질서 등의 이항대립적인 분류체계를 통해 현실이 구성된다고 이해했다. 그러나 뒤르켐이 종교를 연구하면서 문화를 사회의 기능적인 부속물로 폄훼한 반면, 더글러스는 문화인류학자답게 문화는 일상적인 사회적 관계에 기인하므로 문화 자체의 내적인 속성과 양식에 관심을 가져야 한다고 촉구했다.*

셋째는 소수(자) 문제를 사회문화적 운동의 측면에서 파악하는 것이다. 이런 논의는 소수(자)는 소수(자)이기 때문에 사회적 약자이자 배려해야 하는 대상으로 분류해야 한다는 관점에 반대한다. 앞의 논의들과 다른 것이다. 오히려 이런 논의는 소수(자)를 스스로 변화하고 소수(자) 문제에 능동적으로 참여하는 주체로 전제한다. 소수(자)는 "단순히 수가 적은 사람들을 의미하는 것이 아니라 사회가 요구하는 표준 모델이기를 거부하고 새로운 생성의 가능성인 '되기becoming'의 잠재적 역량을 가진 사람들"(이희은, 2011: 51)이라는 것이다.

이와 같은 관점에 따르면, 어느 사회에서나 전통적으로 약자에 속한 여성, 장애인, 노인 등은 다수(자)인지 소수(자)인지 여부에 관계없이 자신의 문제에 적극적으로 대처하며 스스로를 변화시키려는 열망을 가

* 메리 더글러스의 연구는 사회적인 생산과 재생산으로서의 의례와 상징의 역할이라는 뒤르켐 학파의 신념에 기대어 있다. 그럼에도 불구하고 종교적이라고 여겨지지 않는 일상적 의례가 그녀 연구의 상당 부분을 차지하기도 한다. 그녀는 이항대립적 방법, 집합적 속성, 사회의 제의적 기능 등 뒤르켐의 개념을 받아들이는 한편, 분류적 속성보다 사회관계 속의 문화 속성 자체에 관심을 두었으며 원시사회와 근대사회를 구분하지 않고 동일하게 봤다는 점에서 뒤르켐과 차이가 있다.

진 능동적인 주체라고 가정할 수 있다. 다수(자)가 지배하는 사회구조 속에서 소수(자)들은 소수(자)이기 때문에 사회적 약자라는 편견을 거부하며 생존을 위해서이든 더욱 나은 삶을 위해서이든 기꺼이 **소수자 되기** becoming minority를 자처한다.

차이와 차별

소수(자)문화에 대한 논의에서 가장 중요한 문제는 차이에 대한 인정이다. 차이를 차별로 스스럼없이 용인하면 안 된다는 사회적 합의와 문화적 공감이 전제되어야 하는 것이다. '우리'와 '그들', 그리고 무엇보다 '나'와 '너'는 다를 뿐이지 그 사이에 우열이란 있을 수 없다는 점을 자각해야 한다. 어디서 많이 들어본 말 같지 않은가? 문화 역시 마찬가지이다. 어느 문화이든 문화적 차이가 있을 뿐, 문화 간 위계를 따지는 일은 의미가 없음을 우리는 이미 살펴본 바 있다. 예컨대 결혼이주를 한 여성의 모국 문화가 이주사회의 문화보다 열등할 하등의 이유가 없다.

차이의 정치 혹은 차이의 문화정치는 곧 차이의 확인에 그치지 않음을 명확하게 하지 않으면 안 된다. 다만 다름을 확인하고 서로가 서로에게 개입하지 않는 것은 소통의 단절이며 곧 문화의 중단과 같기 때문이다. 차이는 다만 그것의 확인으로 끝나는 것이 아니다. 차이의 발견은 소통의 출발점이다. 하지만 차이의 확인을 반드시 차이의 극복으로 연결시켜야 할 이유는 없다. 차이의 극복은 오히려 더 커다란 차이를 낳는다. 차이의 확인을 통해 시작해야 할 것은, 소통의 어려움을 극복하는 일이다. 그러므로 차이에서 시작하는 문화정치는 차이의 이해를 전하는 것이다. 차이가 차이

를 만나 소통하고 그로부터 어떠한 억압으로부터도 자유로운 자기 의지의 발현 과정에서 서로를 품어 안는 과정이 곧 문화의 살아 있음이다(박근서, 2006: 25).

다소 장황할 수도 있는 이 인용문을 찬찬히 읽어보면 차이를 이해하지 못하는 데서 발생하는 문화적 이질감이 문화 간 소통의 기회를 박탈한다는 사실을 여실히 알 수 있다. 문화 간 소통은 곧 삶의 소통, 인간의 소통이다. 영상의 경우에도 대중성, 상업성, 흥행성을 우선시하는 작품과 작품성, 예술성을 우선시하는 작품은 서로 지향점이 다를 뿐이다. 어느 쪽이 더 뛰어나거나 훌륭하다고 단정할 수 없다. 어쩌면 개인의 취향일 수도 있다. 다수(자)가 즐겁게 관람했다고 해서 그 작품이 좋은 작품이라거나 소수(자)만 선택했다고 해서 그 작품이 좋지 않은 작품이라고 단언할 수 없는 것이다.

오히려 다수(자)가 외면한 소수(자)를 위한 문화와 영상이 어떠한 지배나 억압으로부터도 자유로운 자기 의지의 발현이라는 측면에서 더욱 다양한 의미를 내포한다고 할 수 있다. 차이는 "극복하거나 관리되어야 할 대상이 아니라, 그 자체로 주체성과 생명을 구성하는 인간의 필수적인 요소"(이희은, 2011: 53)이다. 차이를 차별로 **구별 짓기**distinguishing하지 않는 데서부터 문화와 영상의 다양성이 확보될 수 있으며, 그 다양성이 우리의 삶과 사회, 문화를 더욱 다채롭게 구성할 것이다.

_____소수(자)의, 소수(자)를 위한 문화와 영상

6장에서 하위문화에 속하는 거리세대와 계단계급에 대해 살펴본 바 있다. 거리를 배회하거나 계단에 걸터앉아 있는 이들 대부분은 사회적 소수(자)에 해당할 수 있다. 우리가 살아가는 사회가 정치경제적으로 힘(권력)을 갖고 있는 이들에 의해 주도된다는 사실에 누구나 어느 정도 동의할 것이다. 그렇다면 그 힘을 갖지 못한 이들은 상대적으로 박탈감을 느낄 수밖에 없다.

그래서일까? 하루하루 사는 일 자체가 절박한 노동(자)계급 가정의 청(소)년들은 중산층이나 상류 계급의 문화를 의식적으로 거부하면서 일탈적인 행동을 하기도 한다(Cohen, 1955). 미국의 사회학자 앨버트 코헨 Albert Cohen은 노동계급 청소년들이 일탈을 통해 자신들이 느끼는 압박감에 저항하는 하위문화에 주목한다. 그의 관심은 주로 갱gang 문화와 관련된 청소년들의 비행이 그들의 가치나 신념과 충돌하는 다양한 현상에 관한 것이었다.

〈나쁜 영화〉(1997)는 충무로판 상업영화를 주로 만들었지만 충무로의 울타리 밖으로 서슴없이 뛰쳐나오기도 한 장선우 감독의 작품 가운데 하나이다.* 이 영화는 장선우 감독이 주장한, 이른바 **열려진 영화**에 더

* 장선우 감독은 사회적 금기를 조롱하는 듯한 자유로움을 지니고 있어 끊임없이 사회와 충돌했다. '한국 영화의 전위'로서 한국 영화계에 지속적인 충격을 던진 감독으로 알려진 장선우 감독은 독일의 변증법적 철학과 마당극 문화에 심취하기도 했다. 그는 1980년 마당극을 하면서 민주화 운동에 뛰어들었고, 광주민주항쟁 이후 구속되어 6개월 동안 수감되었다. 마당극에 한계를 느꼈던 그는 〈그들은 태양을 쏘았다〉(이장호, 1981)의 시나리오를 쓰고 연출부 일

그림 8-2 〈나쁜 영화〉 포스터
자료: http://www.kmdb.or.kr/vod/vod_basic.asp?nation=K&p_dataid=04907
http://trash-can-dance.blogspot.kr/2006/12/timeless-bottomless-bad-movie.html
https://www.etsy.com/listing/245471802/timeless-bottomless-bad-movie-poster

한 논란을 일으켰다. 열려진 영화는 현장성이 강조되는 전통 민간예술 형식과 유사한 구조의 영화형식이다. 마당극처럼 담과 벽이 없는 공개된 장소에서의 무대극을 연상하면 쉽게 이해할 수 있을 것이다.

실제로 장선우 감독은 젊은 시절 마당극 문화에 심취한 적이 있었다. 그의 열려진 영화론은 폐쇄적인 완결형의 단선적 서사 구조를 해체하고 종국적으로 주체와 객체, 연기자와 관객의 이원론적 구분을 무너뜨리고 하나로 통합해 신명나게 놀이함으로써 현실적인 갈등과 한을 푸는 형

을 하면서 영화 현장을 경험했으며, 〈바보 선언〉(이장호, 1984)에 객원 연출부로 참여했다. 그 무렵 영화평론 작업을 병행하기도 했던 장선우 감독은 ≪마당≫, ≪뿌리 깊은 나무≫ 같은 월간지에 영화평을 썼고, '열려진 영화', '신명의 카메라', '카메라의 인간 선언' 같은 개념을 제안하기도 했다. 이와 같은 영화에 대한 관점에는 마당극의 열린 형식과 그 미학이 일정 부분 영향을 미쳤던 것으로 보인다. 그는 무대가 폐쇄된 공간이라면 마당은 참여에 의한 열린 공간이며, 그 안에서 허구적인 것은 파괴되며 특권적인 것은 존재할 수 없다는 시각을 가지고 있었는데, 이를 카메라의 특성을 설명하는 논거로 제시하기도 했다(김형석, 2009 참조).

식이라고 할 수 있다(황인성, 2011: 88~90). 열려진 영화는 일종의 열린 결말을 지향한다. '영화는 이런 것'이라는 전형적인 드라마투르기dramaturgy[*]를 거부하고, 스크린과 객석의 경계를 무화無化시켜 관객을 스크린으로 끌어들이는 동시에 영화(연기자, 제작자, 카메라, 이야기 등)를 관객의 자리로 끌어내리는 이 형식은 〈나쁜 영화〉의 주인공들과 같은 사회적 소수(자)로서의 비행 청소년들의 이야기에 관객이 능동적으로 귀를 기울이도록 하는 서사전략 가운데 하나이다.

〈나쁜 영화〉의 출연자들은 가출, 절도, 본드(접착제)나 가스 흡입 등을 실제로 경험했거나 경험하고 있는 비행 청소년들과 노숙자로 일컬어지는 행려行旅들이다.^{**} 명확히 사회적 소수(자)로 구별되는 그들은 그들 나름대로의 독특한 하위문화를 형성한다. 그들은 앵벌이, 절도, 윤간 등의 범죄 행위를 통해 사회적 금기를 서슴없이 넘나들면서 자신들만의 언어, 표정, 의상, 춤 등의 스타일을 통해 문화적 동질성을 공유한다. 물론 그들은 비정상으로 범주화되는 자신들의 일탈과 비행이 초래하는 결과-

* 드라마투르기는 원래 희곡작법이나 극작술을 뜻하지만, 연극이론이나 희곡을 공연하는 방법으로서의 연출법 등을 의미하기도 한다. 드라마투르기의 어원은 '각본의 상연'을 뜻하는 그리스어 드라마투르기아(dramaturgia)이다. 드라마투르기는 에밀 졸라(Emile Zola)나 베르톨트 브레히트(Bertolt Brecht)처럼 특정 극작가나 희곡작품 내에서 작동하는 극적 구조 또는 무대 약속을 지시하는 것이자 배우의 연기, 장르, 성격화, 의상, 무대장치, 조명 등 제작의 요소까지 포함하는 총체적 개념이다. 또한 연극 이론의 측면에서 드라마투르기는 플라톤이나 아리스토텔레스까지로 거슬러 올라가며, 특히 아리스토텔레스의 『시학』은 이후 연극사는 물론이고 영화사에서도 주도적인 영향력을 행사해왔다.
** 〈나쁜 영화〉의 극중 배역은 프린스 감자, 레드변, 아임떡 뺀 알뿐, 똥자루공주, 진짜행려, 폭주진압잡새, 빽차마이크 잡새, 벽돌짱, 벽돌맞는아이, 아리랑퍽, 뽀록난중년부인, 내숭깐미시족, 갈아만든사과DJ, 젓가락쇼DJ, 불쬐기행려, 춤춰봐 선도위원, 쇠파이프 선도위원, 기차무덤 은주, 단란 타짜, 배신때린 여자아이, 그 아이에 그 엄마, 얼어붙은 아줌마 등등이고 연기자의 이름은 만수, 하마, 할렐루야, 깜상, 지라시, 알리 등이다.

를 고통스럽게 또는 기꺼이 감내한다.

〈나쁜 영화〉는 허구의 이야기를 다큐멘터리적인 기법을 통해 사실적으로 재현한 극영화이다. 다큐멘터리도 아니고 극영화도 아닌, 둘 다를 희망하는 영화를 만들고 싶어 했고 다큐멘터리인 동시에 다큐멘터리가 아닌 영화의 경계를 무너뜨리고 넘나들고 싶어 했으며 아예 다큐멘터리와 극영화를 구분 짓고 경계를 나누는 것 자체를 지양했던 장선우 감독은 형식이 소재에 따라 달라지고 나아가 소재가 형식을 결정한다고 믿었다.

〈나쁜 영화〉의 형식과 내용은 불량 청소년과 행려 같은 등장인물을 통해 결정된다. 장선우 감독은 그들의 삶을 극적으로 재현하기 위해 그들에게 연기지도를 하지 않았고 그들의 행위와 그들에게 발생하는 사건에 따라 카메라 위치와 동선을 결정하지도 않았다. 그렇게 해야만 소수(자)인 그들을 **대상화**objectification*하거나 **타자화**othernization한다는 비판에서 조금이나마 벗어날 수 있다고 그는 판단했을 것이다.

〈나쁜 영화〉가 지닌 영화 형식상의 전위성보다 더 흥미로운 것은 등장인물들이 구성하는 소수(자)로서의 하위문화 스타일이다. 예컨대 실제 행려인 '만수'와 동료가 양말을 서로 벗어주는 장면이나 '진짜행려'로 명명된 이들이 등장하는 장면에서 재현된 노숙인들의 거리(일상)문화, '정해진 시나리오 없음. 정해진 배우 없음. 정해진 카메라 없음'이라는 자막, '아리랑퍽', '앵벌이', '생일빵' 등 일탈과 비행(규범적 시각에서)의 의

* 대상화는 본질적으로 누군가를 사물이나 물건처럼 보고 대하는 것으로, 특정 주체를 도구로 이용하고 그것의 자율성을 부정하는 특징을 갖는다. 사물의 특성인 도구성, 즉 이용 가능성, 자율성, 자기 결정성의 결여, 주체성의 부정 등을 인간에게 적용하는 개념이 대상화이다 (Nussbaum, 1995: 249~291).

미로 재현된 이른바 '불량' 청소년들의 하위문화는 기성문화에 대한 직접적인 저항의 수단이자 도구로 작용한다.

그러나 그들이 보여주는 일상적인 하위문화의 형태는 그들 스스로의 의지에 따른 것이 아니다. 그들을 사회 바깥으로 주변화시키고 비정상으로 규범화한 지배 권력과 지배문화의 획책에 따른 것이다. 〈나쁜 영화〉의 등장인물들은(감독을 포함해) 다만 소수(자)로서 "정치적이고 이념적인 저항보다는 육체의 탈금기적인 표현을 통한 스타일의 저항을 강조하면서 저항 방식이 진화된 필요성을 예시"(헵디지, 1998: 8)한 것일 수 있다.

정치경제적이고 사회문화적으로 소수(자)에 속하는 이들이 보여주는 하위문화에 대한 연구는 지배문화/피지배문화, 자본주의 문화/사회주의 문화, 부르주아 문화/프롤레타리아 문화, 전통문화/대중문화 같은 이분법에 갇혀 있던 문화적 모순에 저항하며 이를 해체하는 방식에 관심이 많다. 사실 하위문화를 비롯해 소수(자)문화에 대한 관심은 그렇게 거창하거나 대단한 것이 아닐 수도 있다.

가령 레인보우합창단은 일곱 빛깔 무지개를 뜻하는 레인보우rainbow를 상징적 의미로 내세워 '다문화가정 자녀를 위한 희망 프로젝트, 다문화를 알리는 이 시대 아이콘으로서 국민공동체 의식 함양, 다문화 가족에게 한국인으로서의 자긍심 고취'라는 취지로 결성된 아마추어 합창단이다(한국다문화센터, 2017). 레인보우합창단을 '사업'의 일환으로 조직한 한국다문화센터에 대한 비판적 평가와 관계없이 '일곱 빛깔' 무지개의 다양성과 통일성을 내세운 이 합창단은 일상에서 경험할 수 있는 소수(자)문화에 대해 고민케 한다.

짐작했겠지만, '일곱 빛깔'은 상징적인 의미를 갖는 단어이다. '구지

개가 어떻게 일곱 빛깔만 있겠어? 그리고 다문화가정이 어떻게 일곱 나라만 있겠어?' 같은 딴지는 걸지 않길 바란다. 앞에서도 살펴봤듯이, 다문화가정과 가족은 한국 사회에서 소수에 해당한다. 소수(자)인 다문화가정의 구성원들은 한국 사회에서 여전히 우리/그들의 이항대립에 묶여 있는 경우가 적지 않다. 하지만 이는 일종의 편견이거나 선입견일 수 있다. 주류와 비주류, 구세대와 신세대, 중심과 주변, 그리고 다수(자)와 소수(자)와 같은 이항대립에는 불가피하게 긴장과 갈등이 존재할 수밖에 없다.

중요한 것은 다수(자)인 우리도 얼마든지 소수(자)가 될 수 있다는 사실이다. 소수로서의 특성인 소수성은 우리 모두에게 실재하거나 잠재하는 성질이라고 하지 않았던가. 따라서 어찌 보면 소수(자)라 해도 억울해하거나 불평할 필요는 없을 듯하다. 또한 자발적으로 소수(자)의 길을 선택할 수도 있다. 내 안의 편견과 선입견이 만들어놓은 이항대립의 경계를 넘어서면 소수(자)가 된다.

다만, 다수(자)에 의한 불공정한 대접만은 능동적으로 거부하는 소수(자)여야 한다. 다수(자)문화와 투쟁하거나 협상하는 과정, 또는 이에 저항하거나 이를 수용하는 과정을 통해 다수(자)문화에 균열을 내고 그 틈으로 대안적인 소수(자)문화를 구성할 수 있다면 기꺼이 소수(자)이기를 자청하고 당당하게 촛불을 들 수도 있다.

예컨대 기상천외하고 재기발랄한 청(소)년 문화 스타일은 탈정치적이고 탈계급적인 개인의 자유로운 개성 정도로 읽히기 쉽다. 대부분의 신세대가 선호하는 스타일은 그 스타일의 역사적 맥락을 고스란히 벗겨내고 오직 소비문화를 맹목적으로 수용하기 때문에 거기에서 어떤 저항성을 발견한다는 것 자체가 애초부터 무리라는 지적도 일리가 있다.

그러나 신세대가 선호하는 스타일 자체가 문화상품이어서 획일화된 유행을 따르는 문화상품 스타일이더라도 청(소)년 문화 스타일에는 기성문화에 대한 거부가 무의식적으로 잠재되어 있다. 지배적인 기성 주류문화의 삐딱한 시선에도 불구하고 소수(자)로서의 위치를 스스로 선택하고 주류문화의 불합리성과 부조리를 파헤치며 주류문화에 대항할 수 있는 문화적 실천을 수행한다면 의식적으로라도 **소수자 되기**에 동참할 수 있을 것이다. 그것이 곧 문화다양성을 촉발하는 소수(자)문화의 가치이고 의미일 수 있기 때문이다.

9장 문화실천과 영상연대

누구의 문화는 공식적이고 누구의 문화는 이에 종속되며, 어떤 문화는 가치 있는 것으로 드러나고 어떤 문화는 사회로부터 은폐되며, 누구의 역사는 기억되고 누구의 역사는 기억되지 않으며, 어떤 사회적 삶은 그 이미지가 크게 투사되고 어떤 이미지는 주변화된다. …… 이런 것들이 문화정치의 영역이다.

_글렌 조던·크리스 위던 Glenn Jordan and Chris Weedon, 1995: 4

일상적 삶은 최선일 때는 예술처럼 혁명적이지만 최악일 때는 감옥이나 다름없다.

_폴 윌리스 Paul Willis, 1977: 194

_____문화를 통한 실천의 의미와 가치

문화연구

문화와 관련된 여러 가지 논제를 공부하는 문화연구는 본질적으로 문화에 대해 비판적이다. 문화뿐만 아니라 정치, 경제, 사회, 심지어 영상을 포함한 예술에 대해서도 그리 곱지 않은 시선을 보내는 것이 문화연구의 태생적인 속성이다. 문화연구라는 학문 분야 자체가 위계화되어 있던 기존의 분과학문 체계에 도전적이었고, 문화연구는 우리의 삶이 구성되는 현실에 다양한 양상으로 참여하는 문화실천을 독려하기 때문이다.

문화연구는 "방법이 아니라 현실을 바라보는 비판적 태도에 있다는 스튜어트 홀의 언급에서 알 수 있듯이 문화연구는 언제나 이미 '비판적'이라는 말을 내장"(이동연, 2006: 135)하고 있는 것이다. 무엇에 대해, 어느 정도, 어떻게, 그리고 무엇보다 왜 비판적인지 등이 항상 논쟁거리였지만 문화연구가 다양한 개념과 이론을 방법론으로 활용하면서 문화적 텍스트의 권력과 이데올로기의 문제를 파헤치는 것은 곧 문화(적 실천)를 통해 현실을 변화시키고자 하는 학문적이고 실천적인 열망 때문이다.

텍스트는 독창적인 것이라고는 하나도 없는 다양한 글이 섞이고 부딪치

는 다차원적 공간이며, 수많은 문화의 근원으로부터 끌어온 인용구들의 조직일 뿐이다. …… 텍스트는 생산 활동 내에서만 경험된다(Barthes, 1977: 146, 157).

텍스트에 대한 롤랑 바르트의 비판적 견해에는 "텍스트를 읽는 행위 중에 발생하는 텍스트들 간의 상호교류라고 하는 활발한 과정과 분리될 수 없는 작업이 텍스트"(Storey, 2008: 126)라는 가정이 전제되어 있다. 텍스트 자체보다 텍스트들 간의 상호작용이나 텍스트 생산과 소비의 맥락 등이 더욱 중요하다는 것이다.

'텍스트는 텍스트일 뿐'이라는 한계에 대한 지적과 함께 텍스트 분석에 대한 비판이 끊이지 않는 것이 사실이다. 텍스트 중심의 분석방법이 "'내적인 분석' 혹은 내적으로 생성된 의미와 가치들의 형성과 작용에 탐색의 방점을 둠으로써, 문화연구가 전통적으로 강조해온 보다 치밀하고 선이 굵은 맥락적인 해석과 긴 호흡으로 제시되는 '정세/국면분석' conjunctural analysis을 제공하는 데는 크게 성공적이지 못한 한계들을 노정"(이기형, 2011: 60)하기 때문이다.

그럼에도 불구하고 텍스트(분석방법)에 대한 관심이 끊이지 않는 이유는 문화적인 창작물의 내부에 위치한 텍스트를 분석함으로써 그 외부를 지향할 수 있다는 기대 때문이다. 텍스트들 간의 상호교류와 상호작용, 텍스트 생산과 소비 행위를 통해 텍스트는 비로소 문화적 창작물의 내·외부를 관통할 수 있는 동력을 획득할 수 있다는 것이다. 단, 조건이 있다. **문화적 실천**(행위)cultural practices이 전제되어야 한다. 실천이 담보되지 않으면 텍스트에 대한 관심이 텍스트 내부로만 한정되면서 텍스트 연구가 텍스트 외부를 지향하지 못하는 한계를 극복할 수 없게 된다.

문화연구는 "사회의 진보적인 변혁을 추구하는 비판적인 실천"으로서, 이는 "현실변화를 끊임없이 모색하는 기획 혹은 프로젝트"(이기흥, 2011: 66)라고 할 수 있다. 현실과 사회를 변화시키고 변혁하기 위한 비판적 실천으로서의 기획이나 프로젝트인 문화연구는 영국에서 발현할 당시부터 현실참여적이고 사회참여적인 학문 분야였다. 특히 문화연구는 현대사회를 비판하면서 이론을 통한 참여적 실천을 강조해왔다.

문화적 실천

문화적 실천cultural practices의 영어 표기에서 'practices'가 복수형이라는 점에 주목할 필요가 있다. 어느 한 개인의 실천이 개인의 몫으로만 한정되지 않고 집단과 사회 전체로 확산되기 때문에 복수형으로 표기하는 것이다. 문화적 실천은 개인보다 개인의 총합으로서의 사회적 실천이며, 이를 통한 텍스트 외부로의 부단한 모색이 텍스트 분석의 선행조건이기 때문이다. 한국적인 문화실천의 상징적인 역할을 자임해왔던 문화연대Cultural Action를 예로 들어보자. 다소 장황할 수 있지만 문화연대를 소개하는 다음의 글을 꼼꼼히 긴 호흡으로 읽어보기를 권한다(문화연대, 2017).

> 문화연대는 문화사회를 향해 함께 떠나는 즐거운 여행입니다! 문화연대가 꿈꾸는 문화사회는 '억압이 아닌 자유', '차별이 아닌 평등', '경쟁이 아닌 평화'가 존중되는 사회입니다. …… 문화연대는 언제나 문화권리와 문화민주주의의 확대를 기획하고 실천합니다! 문화권리와 문화민주주의는 문화사회를 향한 여행에 있어 반드시 챙겨야 할 두 바퀴의 마차입니다. ……

문화연대는 불온한 상상력과 진보적 감수성의 놀이터입니다! …… 문화연대는 당신의 불온한 상상력과 진보적 감수성을 지지합니다. 지금, 문화연대와 함께 문화사회를 향한 여행을 시작하세요. 문화권리와 문화민주주의라는 두 바퀴의 마차에 당신의 불온한 상상력과 진보적 감수성을 가득 싣고서!

1999년 9월 18일 창립된 문화연대의 전신은 문화개혁을 위한 시민연대였다. 2013년 2월 15일 문화연대로 개칭한 후 현재까지 문화연대라는 이름으로 다양한 문화적 실천을 수행하고 있다. 1997년, 국제통화기금IMF 사태가 대한민국을 휩쓸고 난 직후부터 국가 주도의 문화정책에 대한 비판적 개입의 목소리가 높아졌다. 개별적 차원에서 추진되는 분산된 문화운동의 한계에 대한 지적도 다양하게 제기되었다. 이에 문화연대는 '문화를 통한 불온한 상상력과 진보적 감수성'을 기반으로 '문화의 권리'를 복원하고 '문화민주주의'를 실현하기 위한 목표를 내세우며 문화적 실천을 '실천'하기 시작했다.

문화좌파 그룹들의 조직이라는 악명을 얻기도 한 문화연대에 참여한 "문화연구자들의 현실 개입과 문화정치적인 실천은 사상적·이데올로기적 논쟁에서 벗어나 구체적으로 국가의 정책에 개입하는 전략을 취했고, 그러한 비판적 요구들의 기본 토대를 시민사회 안에서 만들고자"(이동연, 2006: 109) 한 전술적 기조를 유지해오고 있다. 문화연대의 현실 사회참여적인 문화실천 운동은 '위'로부터의 관변문화와 문화를 통한 계몽주의적 접근방식을 적극적으로 거부하는 동시에 국가가 자본주의 체제하에서 문화산업을 활성화하는 데 기여해야 한다는 상반된 입장을 취한다.

이와 같은 양동적인 입장은 이른바 **문화공공성**을 실현하기 위한 전략적 실천운동이라고 할 수 있다. 비판적인 문화연구자들은 문화공공성을 문화의 자본화에 대한 저항(이동연, 2006: 110~111)으로 정의한다. 이들은 문화의 보편성과 범용성을 보장해야 할 문화자원이 자본권력에 의해 상품화되거나 독점적인 문화산업의 생산수단으로 전락하는 것을 경계한다. 문화연대에 참여하는 문화연구자들을 비롯해 비판적 문화연구자들은 문화공공성을 확보해 문화 복지를 적극적으로 추진해야 할 책임이 국가에 있다고 주장한다.

그러나 문화공공성이 문화자본권력과 상충하는 일이 종종 발생한다. 이른바 '서울형 도시재생모델'로 알려진 플랫폼창동61은 서울주택도시공사가 2016년 4월, 도시문제 해결을 위한 공공개발자public developer*를 자임하며 서울특별시 도봉구 마들로 일원에 개장한 복합문화공간시설이다.** 문화공공성 측면에서 플랫폼창동61에 대한 최종 평가는 신중하게 이루어져야겠지만 도시공간의 재생을 통한 문화공공성의 추구는 일면 긍정적으로 평가된다.

문제는 문화공공성의 주체와 수익성에 관한 것이다. 플랫폼창동61

* 플랫폼창동61처럼 공공문화정책에 의해 설립된 문화기관은 관변이 주도하는 문화 생산물의 일환이라고 할 수 있다. 특히 주거공간에 소요되는 비용 부담 증가 등으로 인해 청장년층이 서울을 이탈하면서 서울 인구가 감소되고 도시 생태계와 활력이 저하된다는 위기감은 서울을 도시재생 공간으로 탈바꿈시키는 근거로 작용한다. 이에 따라 창동상계, 수서문정, 고덕강일, 세운상가 지역 등이 전략거점개발로 지정되었고, 플랫폼창동61은 창동상계 역세권 지역을 서울 동북지역의 신경제 중심지로 육성하기 위한 서울특별시와 강북4구 발전협의회의 중장기 계획에 따라 추진되었다.

** 플랫폼창동61은 음악, 푸드, 패션 분야의 콘텐츠가 한데 어우러진 복합문화공간으로, 약 630평(약 2790m^2) 규모에 61개의 대형 컨테이너로 구성된 건축물이며, 다양한 문화예술 프로그램을 기획 및 운영하고 있다(플랫폼창동, 2017).

그림 9-1 플랫폼창동61

자료: https://www.facebook.com/pg/platformcd61/photos/?ref=page_internal

처럼 도시의 낙후지역을 개발해 지역공동체를 조직함으로써 일자리를 창출하고 다양한 문화 창작물을 생산 및 소비함으로써 수익을 창출하는 문화산업적 측면에서의 문화전략에 이의를 제기하고 싶지는 않다. 그러나 앞서 살펴봤듯이, 문화공공성은 문화자본을 통한 문화의 권력화를 지양한다. 국가와 정부가 주도하는 문화정책에 대한 불신도 이런 경계심을 늦추지 못하게 하는 데 한 몫을 한다. 플랫폼창동61이 문화를 자본화함으로써 권력을 획득하고 문화공공성을 외면한다는 우려가 이어지는 것도 이런 이유 때문이다.

사실 문화와 영상과 관련해서 시민운동가를 비롯해 "한국의 문화연구자들은 문화공공성 확보를 위해 공공문화 인프라의 요구, 문화생태 공간의 조성, 미디어의 공공성, 문화비용의 국가부담에 대한 구체적인 요구"(이동연, 2006: 111)를 부단히 해왔지만 한국에서의 문화공공성 실현은

거의 매번 국가와 정부를 중심으로 이루어져왔다.

특히 제18대 대한민국 정부는 '문화융성'을 3대 국정과제로 책정한 바 있다.* 국정과제 형식으로 제안된 정부 주도의 문화정책은 문화가 국력이고 국격이라는 인식을 근거로 수립 및 집행되었던 듯하다. 국력과 국격을 평가하는 기준으로 경제발전의 패러다임으로서의 문화, 국가(국수)주의적인 이념의 도구로서의 문화를 상정했던 것이다.

국정목표로서의 '문화융성'이라는 말의 논리적 모순이나 적절성 여부와 별개로 국가와 정부 주도의 문화정책이 지원보다 개입에 초점을 맞춘다면 '살아 있는 문화'는 숨을 죽일 수밖에 없다. 또한 문화를 융성시켜 국민의 문화적 삶의 가치를 함양하기 위한 정책 수립과 실행의 진정성 외에 다른 정치적 의도가 개입된다면 숨을 죽인 그 문화는 영영 회생 불가능해질 수 있다. 문화가 국가경쟁력을 확보하기 위해 도구화되거나 정치경제적인 이권 다툼의 수단으로 전락할 개연성이 얼마든지 있는 것이다. 사실 우리는 일회성 전시 이벤트, 역사적 맥락 없이 수시로 바뀌는 문화 관련 행사, 그 행사장에 눈요깃거리로 감초처럼 등장하는 각종 영

* 2013년 2월 25일에 취임한 제18대 대한민국 대통령의 취임사는 다음과 같았다. "저는 대한민국의 대통령으로서 국민 여러분의 뜻에 부응해 경제부흥과 국민행복, 문화융성을 이뤄낼 것입니다. 부강하고 국민 모두가 함께 행복한 대한민국을 만드는 데 저의 모든 것을 바치겠습니다. …… 국민 여러분! 21세기는 문화가 국력인 시대입니다. 국민 개개인의 상상력이 콘텐츠가 되는 시대입니다. …… 새 정부에서는 우리 정신문화의 가치를 높이고 사회 곳곳에 문화의 가치가 스며들게 하여 국민 모두가 문화가 있는 삶을 누릴 수 있도록 하겠습니다. 문화의 가치로 사회적 갈등을 치유하고, 지역과 세대와 계층 간의 문화 격차를 해소하고, 생활 속의 문화, 문화가 있는 복지, 문화로 더 행복한 나라를 만들겠습니다. 다양한 장르의 창작활동을 지원하고, 문화와 첨단기술이 융합된 콘텐츠산업 육성을 통해 창조경제를 견인하고, 새 일자리를 만들어나갈 것입니다. 인종과 언어, 이념과 관습을 넘어 세계가 하나 되는 문화, 인류평화 발전에 기여하고 기쁨을 나누는 문화, 새 시대의 삶을 바꾸는 '문화융성'의 시대를 국민 여러분과 함께 열어가겠습니다."

상(물) 등 허울뿐인 문화를 수도 없이 목도해왔다.

_____영상을 통한 연대와 문화 공감의 행복

삶과 문화에의 실천적 참여

2013년에 출범한 대한민국 제6공화국의 여섯 번째 정부는 문화 분야의 정책을 유독 공약으로 많이 내세운 것으로 알려져 있다. 특히 영상과 관련된 문화정책 중에서 세간의 이목을 끈 몇 가지를 요약하면 다음과 같다.

- 문화재정 2% 달성: 문화예술, 영화, 체육, 관광, 콘텐츠산업, 문화재 등 문화 관련 예산 및 기금 확대
- 예술인 창작안전망 구축 및 문화예술단체 지원 강화: 공연·영상 분야 스태프 처우 개선
- 문화예술창작 지원 및 문화 콘텐츠 공정거래 환경 조성: 독립·예술·다양성영화 제작지원 및 전용관 확대, 아동·청소년·가족용 영상콘텐츠 제작지원 확대, 5대 글로벌 킬러콘텐츠(게임·음악·캐릭터·영화·뮤지컬) 집중 육성

삶의 총체적인 방식으로서의 문화를 전제하면, **문화적 실천**은 삶 자

체에 능동적이고 자주적으로 참여하는 것이라고 할 수 있다. 그래야만 삶의 지향점이 어디인지, 궁극적으로 행복이 무엇인지 알 수 있지 않을까. 사전적으로 행복은 '생활에서 충분한 만족과 기쁨을 느끼어 흐뭇함. 또는 그러한 상태'를 뜻한다. 문화(또는 영상)를 공부하는 입장에서 행복을 느끼고 싶다면 삶과 문화에 주체적으로 참여해야 한다. 방관이나 외면 따위는 금물이다. 때로는 아프고 눈물겹더라도 눈앞의 현실을 직시해야 한다. 그래야 삶과 문화를 통한 행복을 실감할 수 있다.

참여한다는 것은 다른 사람과 함께한다는 것을 의미한다. 문화를 통해 삶에 참여하고 삶을 통해 문화에 참여하는 것이 **연대**를 위한 초석이다. "사람들이 있으면 이야기가 있고, 투쟁이 있으면 문화가 있기 마련"(피시윅, 2005: 21)이기 때문이다. 참여문화와 영상연대에는 필히 투쟁과 투쟁의 이야기가 등장한다. 투쟁이라는 표현이 과격하게 들리는가? 그럼 이 책에서 자주 등장했던 갈등이나 경합, 또는 분투쯤으로 불러도 된다.

그렇다면 앞에서 언급된 제18대 대한민국 대통령의 문화와 영상 관련 국정과제 공약들은 누구를 참여시키고 누구의 행복을 추구하며 누구와 연대하는 정책이었는지, 오히려 투쟁이나 갈등, 경합이나 분투를 촉발하는 불씨는 아니었는지, '생활 속의 문화, 문화가 있는 복지, 문화로 더 행복한 나라'가 과연 우리의 일상에 구체화되어 있는지 궁금해진다. 우리는 얼마나 다양한 영상매체와 작품을 접하고 있는지, 다양성영화와 소수(자)를 위한 영화전용관이 우리 주변에 얼마나 있는지, 무엇보다 연대의 측면에서 우리는 누구와, 어떻게, 무엇을 공유하고 공감하는지 자문하고 또 자성할 수밖에 없는 현실이 답답해지기도 한다.

문화정치와 영상연대

거듭 강조하지만 **문화**는 **참여**이다. 참여는 연대를 기반으로 한다. 우리의 삶과 문화는 참여와 연대를 통해 비로소 문화적 실천의 동력을 얻는다. 그 동력의 원천 가운데 하나가 영상이다. **연대**solidarity는 사전적으로 '여럿이 함께 무슨 일을 하거나 함께 책임을 짐. 한 덩어리로 서로 연결되어 있음'으로 정의되며, 분열이나 고립 등과 대립되는 개념으로서 결속을 뜻한다.

결속을 의미하는 연대는 두 가지 차원에서 이해될 수 있다(강수택, 2013: 12~13). 하나는 인간관계나 사회현상의 객관적 상태를, 다른 하나는 어떤 공통의 목표를 달성하기 위한 수단으로 추구되는 집합행동이다. 어느 차원으로 연대를 이해하든 연대의 과정에는 인권이나 시민권 같은 인간의 기본적인 권리가 보장되어야 한다.

2016년 9월 26일, 소도시인 충남 공주에 공주문화예술촌이 문을 열었다. 옛 소방서 건물을 개축한 건물에 들어선 공주문화예술촌은 공주시가 추진하는 도시재생활성화사업의 일환이다. 여느 도시의 원도심 개발 프로젝트처럼 관변 주도의 문화예술 사업이지만 영상을 비롯해 문화와 예술의 볼모지인 공주에서는 반가운 소식이 아닐 수 없었다. 무엇보다 공주문화예술촌에서 관심이 갔던 것은 이곳에 거주하며 창작활동을 하는 9명의 입주 작가였다. 회화, 웹툰, 민화, 캘리그래피, 연극연출 등의 분야에서 활동하는 문화예술가들이 일종의 레지던시residency를 시도했던 것이다.

레지던시의 정식 명칭은 Arts-in-Residence로, 흔히 입주 작가 프로그램으로 알려져 있다. 예술가가 안정적으로 창작활동에 몰두하기 위해 일정 기간 동안 거주하면서 생활과 작업을 병행할 수 있도록 창작공간을

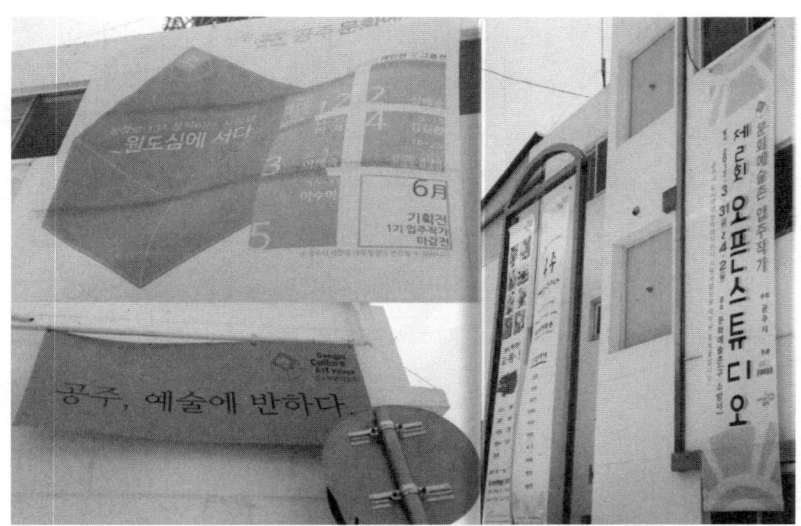

그림 9-2 공주문화예술촌

지원해주는 것을 약칭 레지던시라고 부른다. 영상을 포함해 문화예술 창작집단들의 자발적인 결속을 통한 문화와 예술의 연대가 가능한 공간이자 프로그램이 레지던시인 셈이다. 레지던시를 통한 영상, 문화, 예술 창작집단의 연대는 이들의 기본권인 예술창작을 통한 문화적 실천을 가능하게 하는 원동력이다.

문화적 실천이 단지 예술적 측면에 머무르지 않고 사회를 변화시키는 계기로 작동하면 비로소 **문화정치**culture politics가 구현된다. 문화정치는 "정치를 일상의 수준으로 끌어당겨 그 엘리트적 엄숙성이나 권위적 특권성을 해체시키며, 동시에 예술과 동일시된 기존 의미를 혁명적으로 확장시켜 '문화가 곧 정치'라는 등식을 성립"(정재철, 1998: 156)시키는 개념이다. 문화정치는 비판적인 문화연구 전통의 출발점으로서, 문화적 실천

이 다양한 사회적 맥락에 의해 추동되면서 여러 형태의 권력과 관계를 맺는다고 가정한다.

문화는 권력이 행사되는 중요한 장field이며, 문화적 실천은 문화, 문화정치, 문화 권력의 관계를 밝혀내는 핵심 개념이다. 특히 문화정치는 타자를 배제하는 지배적인 중심 정치와 이에 저항하는 주변의 반응에 주목한다. 문화정치를 문화를 통한 지배와 저항의 헤게모니적인 과정으로 전제하면 지배와 피지배 간 다툼의 지형이 무척 다양하고 복잡하다는 것을 알 수 있다.

가령 '촛불'의 이미지를 떠올려보자. 어둠을 물리치기 위해 밝힌 촛불 하나를 통한 참여가 저항과 투쟁의 상징이 되고 연대의 고리가 되며 문화와 예술의 원천이 된다는 사실을 우리는 이미 경험한 바 있다. 2016년과 2017년에 박근혜 전 대통령의 탄핵을 촉구하면서 연인원 1700만명이 훌쩍 넘는 이들이 대한민국에서 가장 상징적인 공간 중의 하나인 광화문광장에 모인 적이 있었다. 이들은 촛불을 통해 자발적으로 문화정치에 참여했다. 물리적 실체로서의 촛불과 촛불이 빚어낸 '촛불영상'은 정치를 일상의 문화공간으로 끌어내려 지배 권력에 저항하는 문화정치를 펼칠 수 있게 했던 것이다.

촛불의 미학은 **공감**empathy에서 발원된다. 공감은 연민compassion으로서의 동감sympathy과는 다른 개념이다. 동감은 "동정"(아렌트, 2004: 168)으로, "상위의 권위를 가진 사람이 아랫사람에게 베푸는 무엇"(Bartky, 2002: 73)이라는 의미를 갖고 있다. 반면에 공감은 예술작품을 감상하거나 분석하는 데 주로 사용된 용어로, 감정이입에 가까운 개념이다. 공감을 위한 감정이입은 다른 이의 위치에서 그(녀)가 어떻게 느끼고 생각하는지를 헤아리는 것을 뜻한다. 일종의 역지사지인 것이다. 공감에서 발현된

그림 9-3 촛불의 문화정치
자료: (윗줄 왼쪽부터 시계방향으로) http://links.org.au/south-korea-candlelight-protest
http://www.bisang2016.net/b/board03/381
http://www.bisang2016.net/b/board03/34
http://www.bisang2016.net/b/board03/19

촛불의 실천적 미학은 연대를 통해 더욱 구체적으로 실현된다.

문화연구는 전통적으로 연대와 참여를 기반으로 하는 정치성에 관심을 가져왔다. "문화연구가 전통적으로 어떤 구획된 학제적 틀이나 특정 방법론에만 안주하지 않고, 사회적 타자들에 대한 관심과 일상(성)과 공간의 재편과정, 그리고 도시공간의 형성에 개입하는 정치성에 관심"(이기형·임도경, 2007: 197)을 기울이는 까닭은 공감과 참여, 연대의 문화정치에 대한 기대와 신뢰 때문이다. 문화연구는 대중문화를 비롯해 **영상문화**visual culture와 같은 다양한 문화 유형의 재현방식과 체계, 의미화 과정, 권력과 이데올로기 등의 논제에 많은 관심을 갖는다.

특히 영상을 통한 '우리'의 커뮤니케이션은 3장에서 살펴봤듯이 우리의 '접촉'을 커뮤니케이션의 핵심 과정이자 도구로 설정하는 문화커뮤니케이션에 기대는 바가 크다. '접촉'이란 단지 시선의 '교환'만을 뜻하지 않는다. 촛불의 문화정치가 추구하는 공감과 연대를 통한 행복은 영상의

공유를 통한 접촉에서 기인한다. 영상은 공유되어야 공감을 이끌어낼 수 있으며, 공감할 수 있어야 연대의 가능성도 높아진다. 그래서 우리는 외친다. '영상으로 공감하라. 영상으로 연대하라.'

일상의 문화와 영상

한국의 문화와 영상은 온전히 한국만의 것이 아니다. 제조사나 브랜드와 무관하게 전 세계에서 팔리는 제품의 대부분이 중국산이듯 한국 문화와 영상은 미국산이 적지 않다. 미국자본과 문화의 세계화는 곧 미국권력의 세계화를 뜻하고, 이는 한국의 문화지형에도 많은 영향을 미친다. 한국을 비롯해 전 세계에서 동시다발적으로 발생하는 전 지구적인 문화현상들은 미국화americanization와 불가분의 관계에 있다. 사실 우리의 일상문화를 눈여겨보면 글로벌하다고 판단되는 문화 형태와 소비 지수들은 이른바 '미국화 지수'와 거의 일치한다는 사실을 어렵지 않게 알 수 있다(이동연, 2006: 17~18). 한국문화와 한국의 영상산업은 미국문화와 미국의 영상산업에 적잖이 종속되어 있기 때문이다.

특히 한국(인)의 일상생활 양식이 미국식이라는 것은 한국인의 삶 곳곳에 내면적 미국화가 만연해 있음을 뜻한다. 그 이유로 두 가지를 들 수 있다(이동연, 2006: 20~21). 그중 하나는 내면적 미국화가 반미운동과 민주화의 궤적을 통해 강화되었다는 모순이다. 미국(식 문화)에 반대하는

반미운동은 역설적으로 미국의 필요성을 승인하는 합리적인 근거가 되었고 미국의 내재화에 구성적 요소로 작용했다는 것이다. 가령 햄버거와 콜라를 먹고 미제 청바지를 입은 채 반미 구호를 외치는 학생들의 이미지는 보수 우익에 오히려 심리적 안정감을 가져다주었다는 것이다.

또 하나는 대중문화의 자생적 성장과 축적이다. 한국의 대중문화가 자생능력을 갖지 못했다면 미국화는 차이를 내세워 복제되거나 모방되었을 것이라는 시각이다. 또한 미국화가 개인의 일상생활에 정서적 반발 없이 자연스럽게 동화되기 위해서는 한국식 라이프스타일로 번역될 수 있는 문화자본의 축적이 필요하다. 한국과 같은 국지적 지역에서 미국화가 강화된다는 것은 그만큼 대중문화의 자생적 성장이 쉽지 않다는 것을 의미하기 때문이다.

한국인의 일상문화에 내재된 미국식 문화를 문화만의 문제로 국한해 그 의미망을 좁혀 이해할 수는 없으며 그렇게 이해해서도 안 된다. 우리의 일상 구석구석에 스며들어 있는 문화가 우리 안에서 자생한 것이 아니라 누군가의 자본권력에 의해 잉태된 것이라면 우리의 일상은 이미 우리의 것이 아니기 때문이다. 결과적으로 우리도 우리가 아니게 된다.

일상everyday life은 하루도 거르지 않고 자연스럽게 '흘러가는' 삶 자체이자 삶의 방식이며 양식이다. 일상을 살아가는 개인의 "삶은 사회를 구성하고, 그 사회는 사회구성원으로서의 개인이 누리는 일상으로 구성된다"(김미순, 2013: 52). 개인의 일상은 개인의 것이기보다 사회에 의해 구성된다는 것이다.

비판적인 관점에서 일상을 들여다본 프랑스의 철학자 앙리 르페브르는 카를 마르크스가 주창한 실천행위이자 혁명적 변혁운동을 지칭하는 프락시스praxis의 관점에서 **일상성**dailiness의 문제를 이해하고자 했다.

르페브르(Lefèbvre, 1991)에 따르면, 일상의 사소하고 지루한 성격을 의도적으로 드러내 이를 변화시키기 위한 전략과 전술로서의 실천행위가 중요하다. 즉, 일상은 부르주아와 같은 지배계급의 이데올로기가 투영된 소외의 공간이기 때문에 이를 낯설게 해야 새로운 일상적 삶의 가능성이 모색될 수 있다는 것이다.

일상문화ordinary culture는 날마다 반복되는 일상생활에서 구성되는 문화라는 협의만 갖지 않는다. 일상생활이 이루어지는 일상공간이 자본권력에 의해 잠식되는 현상을 비판적으로 관찰하고 이해할 수 있게 하는 개념이 일상문화이다. 일상공간에 은폐된 자본권력은 일상문화를 낯설게 보고 일상문화를 만드는 과정을 통해 비로소 수면 위로 떠올라 자신의 야만성을 드러낸다. 문화정치 못지않게 일상정치가 중요한 이유이다. 비록 일상과 일상공간, 일상문화가 너무 익숙해서 그 의미와 가치가 전혀 느껴지지 않더라도 상관없다. 익숙하고 낯설지 않은 것이 일상의 본질이기 때문이다.

일상은 소소하고 일상공간은 친숙하다. 그래서 일상문화는 별것 아닌 것처럼 보인다. 일상이니까 그렇다. 우리의 눈에 비친 일상의 모든 문화와 영상은 마치 우리의 일부분인 것처럼 느껴진다. 낯설지 않은 일상과 일상문화의 측면에서 문화를 공부하는 것은 이른바 낮은 문화low culture에 대한 관심에서 시작될 수 있다.

앞 장들에서 고급문화high culture의 반대 개념으로 저급문화low culture가 심심치 않게 등장한 적이 있다. 'low culture'는 수준이 낮고 저렴한 싸구려 대중문화라는 뜻을 갖고 있다. 그러나 여기서의 'low culture'는 특정한 문화적 감수성과 감정구조의 변화, 대중문화 및 하위문화 같은 사회 내 소수자문화를 통한 역사사회적 측면의 변화가 반영되는 방식과

그것이 의미하는 바를 주로 참여관찰과 인터뷰 등의 질적 분석법으로 접근하는 또 다른 흐름(Denzin and Yvonna, 2000; 이기형·임도경, 2007: 158에서 재인용)이라는 측면에서 '낮은 문화'로 이해할 수 있다.*

사실 '낮은 문화'에 대한 관심과 그 관심으로부터 시작되는 문화-연구는 "다양한" 문화적 의제와 기제들을 통한 실천, 그리고 지배구조에 대해 인간주체들이 벌이는 저항과 전복, 그리고 일탈의 가능성에 주목"(이기형·임도경, 2007: 159)한다. 우리가 사는 사회에서 개인과 집단이 일상적으로 반복되는 지배·주류·독점·억압문화에 저항하거나 이를 거부하는 것, 또는 이들 문화를 전복하려는 의지를 가짐으로써 일탈의 가능성을 모색하는 것은 일상에서 그리 어렵지 않게 실천할 수 있는 일이다.

일상의 문화와 영상에 대한 이야기는 곧 일상이라는 시간에 대한 이야기이자 그 시간을 살게 하는 공간에 대한 이야기이다. 우리는 그 시간과 공간 속에서 익숙한 것과 낯선 것 사이를 오가며 일상을 살아간다. 그 일상이 지나치게 느슨해서 도무지 사는 것인지 아닌지 의심스러운 경우 또는 일상이 너무 팽팽해서 감당할 수 있는 수준을 넘어선 경우 모두 일상에 대한 우리의 고민은 깊어질 수밖에 없다.

우선 쉬운 것부터 시작하자. 익숙한 것을 **낯설게 하기**defamiliarization, 그중에서 '나'를 낯설게 보는 것은 어떤가. 사실 세상에서 가장 어려운 일 중의 하나가 '자신을 아는 일'이다. 자신을 아는 일이 오죽 어려웠으면 소크라테스도 '너 자신을 알라'라고 일침을 놓았을까? 그러나 세상에서 가

* '낮은 문화'에 대한 관심을 매개로 하는 문화연구 방법은 *Resistance through Rituals*(Hall and Jefferson, 1983), 『하위문화: 스타일의 의미』(헵디지, 1998), *Learning to Labour*(Willis, 1977) 등을 참조.

장 어려운 일은 자신을 아는 것보다 자신에 대해 잘 알지도 못하면서 다른 이에게 충고하는 것이다.

나를 낯설게 하는 방법 중의 하나로 자아 노출 self-disclosure을 들 수 있다(맥케이·데이비스·패닝, 1999: 47~61). 나의 내면에 숨겨져 있거나 가려져 있는 자아를 밖으로 꺼내는 것이 자아 노출이다. 여기에는 조건이 있다. 진정성 있는 자아여야 한다. 막상 꺼내놓고 보니 나도 처음 보는 또 다른 자아일 수도 있다. 그러니 더욱 드러내야 한다. 그래야 나도 몰랐던 나를 만날 수 있는 행운이 찾아올 수 있다. 이왕 나를 드러낼 요량이면 창의적이고 유연하게 노출하는 것이 더욱 효과적이다. 직접 실천하기가 말처럼 쉽지만은 않지만 말이다.

방법이 아예 없지는 않다. 우선 내가 갖고 있던 기존의 틀 frame을 깨는 것이다. 문화 간 울타리를 무너뜨리고 중심과 주변의 경계를 지워버리는 것이다. 틀은 세상을 인식하는 나의 신념과 가치를 뜻한다. 그런 틀을 깬다는 것은 결국 나의 신념과 가치를 바꾼다는 것을 의미한다. 익숙하고 편안했던, 안락하기 그지없는 기존의 일상문화권 밖으로 탈주해 어색하고 낯선 문화적 일탈을 감행하는 것이 틀을 깨는 첫째 방법이다.

둘째는 그럼에도 여전히 기존의 일상문화공간에 안주하려는 나를 몹시 불쾌해하는 것이다. 실패에 대한 두려움은 누구나 가지고 있다. 그러나 그 두려움 때문에 일상문화공간에만 머무르려는 나에 대한 불쾌함을 용인해서는 안 된다. 문화적 탐험은 나를 억압하고 지배하는 권력을 향한 유쾌한 저항이자 거부이다.

셋째는 새로운 시각과 관점을 갖는 것이다. 일상문화가 새로워지려면 새로운 일상을 살아야 한다. 그러기 위해서는 나의 시각과 관점을 전혀 상상하지도 못한 방향으로 '트는' 특단의 조치가 필요할 수도 있다. 쉽

지만은 않은 일이다. 그러나 만일 이를 감행한다면 우리의 일상문화는 전혀 다른 모습으로 우리 눈앞에 새롭게 등장할 것이다. 다음과 같은 앙리 르페브르의 잠언이 우리의 등을 떠민다.

가장 기이한 것은 가장 일상적인 것이고, 가장 이상한 것은 가장 사소한 것이다. '신화적'이라는 것은 실제가 아닌 사실의 환상적인 반영에 불과하다. …… 가장 사소한 것이 가장 기이한 것이 될 수 있으며, 가장 습관적인 것이 가장 '신화적'인 것이 될 수 있다(Lefebvre, 1991: 13~14).

에필로그

문화는 삶의 총체적 방식이다. 거꾸로 얘기하면,
삶은 문화의 총체적 양식이다. 간단히 얘기하면,
문화가 삶이고, 삶이 문화이다.
영상은 삶의 총체적 도구이다. 거꾸로 얘기하면,
삶은 영상의 총체적 수단이다. 간단히 얘기하면,
영상이 삶이고, 삶이 영상이다.

이 책을 쓰게 된 직접적인 동기이다.
우리의 삶과 마주하고 있는 문화와 영상,
그 문화와 영상이 우리의 삶을 결정한다면,
문화가 무엇인지, 또 영상이 무엇인지를
한번쯤은 고민해봐야 하지 않을까 하는 생각이 들었다.

이 책의 학술적 버팀목인
문화연구cultural studies와 영상연구visual studies는
문화와 영상을 결코 낭만적으로 대하지 않는다.
오히려 문화와 영상과 관련된 자본과 권력에 비판적이다.
문화와 영상은 우리의 삶을 결정할 수 있다. 따라서
문화와 영상을 꼼꼼히 들여다봐야 한다.

점점 짧아지는 봄과 가을에 대한 아쉬움,

점점 길어지는 여름과 겨울에 대한 설렘,

그 아쉬움과 설렘을 간직한 채 나서는 문화 산책길(1장),

자세히 오래 보아야 예쁜 풀꽃과 달리

삐딱하게 보아야 제대로 알 수 있는 대중문화(2장),

나와 너, 우리의 사람다운 관계 맺기를 위해

문화와 영상을 통해 이루어지는 커뮤니케이션(3장),

시공간과의 숨바꼭질(4장), 아리송한 여성과 남성의 관계(5장),

거리와 계단을 배회하는 세대와 계급(6장),

기억의 터에 남겨진 영상의 흔적들(7장),

소수(자)를 그들로 구별 짓는 우리(8장),

그리고 일상에서의 문화적 실천과 영상을 통한 연대(9장)까지

이 책의 내용은 문화와 영상에 관한 '이런저런' 이야기들이다.

두런두런, 와자지껄, 마음 가는대로 이야기하고 싶었다.

무슨 이야기를 왜 하는지 몰라도 관계없다고 생각했다.

이 책 한 권으로 문화와 영상을 온전히 알 수 없는 노릇이니 말이다.

다시 읽어볼 때마다 빈 곳이 끊이지 않고 나타난다.

그 빈 곳들이 보여서 다행이지 싶다.

항상 부족한 스스로를 거듭 자각하고 성찰하도록 하니 말이다.

따가운 질책과 뜨거운 독려가 가장 큰 힘이다.

참고문헌

프롤로그

Willis, Paul. 1979. "Shop Floor Culture, Masculinity and the Wage Form." in John Clarke, Chas Critcher and Richard Johnson(eds.). *Working Class Culture: Studies in History and Theory*. London: Hutchinson.

1장 문화 산책

강승묵. 2015. 「재미(在美) 한인 영상전문가들의 디아스포라 기억에 관한 연구: 미국 시카고 일원 거주 재미 한인 영상전문가들에 대한 심층 인터뷰를 중심으로」. ≪영화연구≫, 65호, 5~47쪽.
김창남. 2003. 『대중문화의 이해』. 서울: 한울아카데미.
마르크스, 칼(Karl Marx). 2000. 『정치경제학 비판 요강 I』. 김호균 옮김. 서울: 백의.
스터르큰·카트라이트(Marita Sturken and Lisa Cartwright). 2006. 『영상문화의 이해』. 윤태진·허현주·문경원 옮김. 서울: 커뮤니케이션북스.
스토리, 존(John Storey). 1994. 『문화연구와 문화이론』. 박모 옮김. 서울: 현실문화연구.
원용진. 2010. 『새로 쓴 대중문화의 패러다임』. 서울: 한나래.
위키백과. 2017. "먼치킨". https://ko.wikipedia.org/wiki/%EB%A8%BC%EC%B9%98%ED%82%A8(2017년 5월 24일 검색).
이소아. 2016. "YOLO 한 번뿐인 인생 즐기는데 지갑을 열다". http://sunday.joins.com/archives/141856(2017년 3월 22일 검색).
임영호 엮음. 1996. 『스튜어트 홀의 문화 이론』. 서울: 한나래.
터너, 그래엄(Graeme Turner). 1995. 『문화연구입문』. 김연종 옮김. 서울: 한나래.
통계청 국가통계포털. 2017. "인구로 보는 대한민국." http://kosis.kr/visual/populationKorea/index/index.do?mb=N(2017년 5월 21일 검색).
홀·기븐(Stuart Hall and Bram Gieben). 1996. 『현대성과 현대문화』. 전효관·김수진·박범영 옮김. 서울: 현실문화연구.

Althusser, Louis. 1969. *For Marx*. London: Allen Lane.
Bacon, Francis. 2014. The Advanced of Learning. eBooks@Adelaide. https://ebooks.

adelaide.edu.au/b/bacon/francis/b12a/complete.html(originally published 1605).
Barthes, Roland. 1987. *Mythologies*. translated by Annette Lavers. New York: Hill and Wang.
Hall, S. 1980. "Encoding/Decoding in Television Discourse." in S. Hall, D. Hobson, A. Lowe and P. Willis(eds.). *Culture, Media, Language*. London: Hutchinson. pp. 128~138.
Hall, Stuart, Dorothy Hobson, Andrew Lowe and Paul Willis. 1980. *Culture, Media, Language*. London: Hutchinson.
Hall, Stuart and Paddy Whannel. 1964. *The Popular Arts*. London: Hutchinson.
Hobbes, Thomas. 2016. Leviathan. eBooks@Adelaide. https://ebooks.adelaide.edu. au/h/hobbes/thomas/h68l/(originally published 1651).
Hoggart, Richard. 1957. *The Uses of Literacy*. London: Blackwell.
Leavis, F. Raymond and Danys Thompson. 1977. *Culture and Environment: The Training of Critical Awareness*. Westport, CT: Greenwood Press.
Marx, Karl. 1859. A Contribution to the Critique of Political Economy. translated by Salo W. Ryazanskaya. Moscow: Progress.
Storey, John. 2008. *Cultural Theory and Popular Culture: An Introduction*. London: Routledge.
Turner, Graeme. 2003. *British Cultural Studies: An Introduction*. London: Routledge.
Williams, Raymond. 1963. *Culture and Society: 1780-1950*. Harmond-sworth: Penguin.
_____. 1965. *The Long Revolution*. Harmond-sworth: Penguin.
_____. 1975. *The Long Revolution*. London: Penguin.
_____. 1979. *Politics and Letters: Interviews with New Left Review*. London: Verso.
_____. 1983. *Keywords: A Vocabulary of Culture and Society*. London: Fontana.
Willis, Paul. 1979. "Shop Floor Culture, Masculinity and the Wage Form." in John Clarke, Chas Critcher and Richard Johnson(eds.). *Working Class Culture: Studies in History and Theory*. London: Hutchinson.

2장 대중문화와 풀꽃
국립국어원 표준국어대사전. "대중". http://stdweb2.korean.go.kr/search/List_dic.jsp (2017년 4월 3일 검색).
김창남. 2003. 『대중문화의 이해』. 서울: 한울아카데미.

김호기. 2016. "김호기의 세상을 뒤흔든 사상 70년(7) 클로드 레비-스트로스의 '야생의 시간'". http://news.khan.co.kr/kh_news/khan_art_view.html?artid=201604192312005&code=210100#csidx1fd11f7d9256775a47150e3583b966d(2017년 2월 22일 검색).

라캉, 자크(Jacques Lacan). 2008. 『자크 라캉 세미나 11: 정신분석의 네 가지 개념』. 맹정현·이수련 옮김. 서울: 새물결.

레비스트로스, 클로드(Claude Lévi-Strauss). 1998. 『슬픈 열대』. 박옥줄 옮김. 서울: 한길사.

바르트, 롤랑(Roland Barthes). 1995. 『신화론』. 정현 옮김. 서울: 현대미학사.

스토리, 존(John Storey). 1994. 『문화연구와 문화이론』. 박모 옮김. 서울: 현실문화연구.

원용진. 2010. 『새로 쓴 대중문화의 패러다임』. 서울: 한나래.

이새샘. 2010. "레비스트로스, 그 거대한 발자국…". http://news.donga.com/3/all/20100528/28663582/1(2017년 1월 31일 검색).

임영호 엮음. 1996. 『스튜어트 홀의 문화 이론』. 서울: 한나래.

Barthes, Roland. 1977. "Rhetoric of the Image." in R. Bathes. *Image-Music-Text*. translated by Stephen Heath. New York: Hill and Wang. pp. 32~51.

Derrida, Jacques. 1978. *Writing and Difference*. translated by Alan Bass. Chicago: University of Chicago Press.

Lacan, Jacques. 1978. *Four Fundamental Concepts of Psychoanalysis*. translated by Alan Sheridan. New York: Norton.

Lévi-Strauss, Claude. 1961. *Sad Tropics*. translated by J. Russell. New York: Criterion Books.

_____. 1968. *Structural Anthropology*. translated by Claire Jacobson and Brooke Grundfest Schoepf. London: Allen Lane.

Löwenthal, Leo. 1961. *Literature, Popular Culture and Society*. translated by G. Bennington and B. Massumi. Palo Alto, CA: Pacific Books.

Storey, John. 2003. *Cultural Studies and the Study of Popular Culture*. Athens: University of Georgia Press.

_____. 2008. *Cultural Theory and Popular Culture: An Introduction*. London: Routledge.

Williams, Raymond. 1983. *Keywords: A Vocabulary of Culture and Society*. London: Fontana.

3장 문화와 영상커뮤니케이션

강승묵. 2007. 「지역 방송 프로그램의 영상 포맷과 서사 구조에 관한 연구: 지역 방송 역사 다큐멘터리의 역사성과 지역성의 재현 방식을 중심으로」. ≪한국방송학보≫, 21권 2호, 9~45쪽.

_____. 2011. 「디지털 영화의 영상재현을 통한 영상표현과 서사구조에 관한 이론적 그 찰」. ≪언론과학연구≫, 11권 4호, 5~34쪽.

방정배·한은경·박현순. 2007. 『한류와 문화커뮤니케이션』. 서울: 커뮤니케이션북스.

버거, 존(John Berger). 2002. 『영상 커뮤니케이션과 사회』. 강명구 옮김. 서울: 나남.

사르트르, 장폴(Jean-Paul Sartre). 2009. 『존재와 무』. 정소정 옮김. 서울: 동서문화사.

오카다 스스무(岡田晋). 2006. 『영상학 서설』. 강상욱·이호은 옮김. 서울: 커뮤니케이션북스.

스터르큰·카트라이트(Marita Sturken and Lisa Cartwright). 2006. 『영상문화의 이해』. 윤태진·허현주·문경원 옮김. 서울: 커뮤니케이션북스.

임영호 엮음. 1996. 『스튜어트 홀의 문화 이론』. 서울: 한나래.

젠크스, 크리스(Chris Janks) 엮음. 2004. 『시각 문화』. 이호준 옮김. 서울: 예영커뮤니케이션.

졸리, 마틴(Martine Joly). 1999. 『영상 이미지 읽기』. 김동윤 옮김. 서울: 문예출판사.

피스크, 존(John Fiske). 1997. 『문화커뮤니케이션론』. 강태완·김선남 옮김. 서울: 커뮤니케이션북스.

Barthes, Roland. 1977. "Rhetoric of the Image." in R. Bathes. *Image-Music-Text*. translated by Stephen Heath. New York: Hill and Wang.

_____. 1981. *Camera Lucida: Reflections on Photography*. translated by R. Howard. New York: Hill and Wang.

Berger, John. 1972. *Ways of Seeing*. London: BBC.

Fiske, John. 1999. "British Cultural Studies and Television." in John Storey(ed.). *What is Cultural Studies: A Reader*. New York: Arnold.

Hall, Stuart. 1980. "Cultural Studies and the Centre: Some Problematics and Problems." in S. Hall, D. Hobson, A. Lowe and P. Willis(eds.). *Culture, Media, Language*. London: Hutchinson.

Jakobson, Roman. 1987. "Linguistics and Poetics." in K. Pomorska and S. Rudy(eds.). *Roman Jakobson: Language and Literature*. Cambridge: Harvard University Press, pp. 62~94.

Williams, Raymond. 1983. *Keywords: A Vocabulary of Culture and Society*. London: Fontana.

_____. 1996. *Sociology of Culture*. Chicago: Chicago University Press.

4장 시간과 공간의 문화와 영상

강승묵. 2015. 「시카고 하이츠(Chicago Heights)의 영화적 공간과 기억의 터에 관한 연구」. ≪씨네포럼≫, 20호, 125~156쪽.
김영순·임지혜. 2008. 「텍스토로서 '춘천'의 공간 스토리텔링 전략: 여가도시로의 의미화를 중심으로」. ≪언어과학연구≫, 44권, 233~256쪽.
들뢰즈·가타리(Gilles Deleuze and Félix Guattari). 2001. 『천개의 고원: 자본주의와 분열 중 2』. 김재인 옮김. 서울: 새물결.
딕, 필립 K.(Philip K. Dick). 2011. 『화성의 타임슬립』. 김상훈 옮김. 서울: 폴라북스.
렐프, 에드워드(Edward Relph). 2005. 『장소와 장소상실』. 김덕현·김현주·심승희 옮김. 서울: 논형.
리오타르, 장 프랑수아(Jean-François Lyotard). 1992. 『포스트모던의 조건』. 유정완 옮김. 서울: 민음사.
몰리, 데이비드(David Morley). 2004. 『시각 문화』. 이호준 옮김. 서울: 예영커뮤니케이션.
박승희. 2013. 「지역 역사 공간의 스토리텔링 방향과 실제: 대구 원도심 골목을 중심으로」. ≪한민족어문학≫, 63집, 403~429쪽.
벤덤, 제레미(Jeremy Bentham). 2007. 『파놉티콘』. 신건수 옮김. 서울: 책세상.
스토리, 존(John Storey). 1994. 『문화연구와 문화이론』. 박모 옮김. 서울: 현실문화연구.
원용진. 2010. 『새로 쓴 대중문화의 패러다임』. 서울: 한나래.
위키백과. 2017. "디오니소스". https://ko.wikipedia.org/wiki/%EB%94%94%EC%98%A4%EB%8B%88%EC%86%8C%EC%8A%A4(2017년 4월 29일 검색).
유호식. 2005. 「기억, 기억의 부재, 허구: 조르주 페렉의 『W 혹은 유년기의 추억』 연구」. ≪불어불문학연구≫, 64권, 249~276쪽.
이동연. 2006. 『아시아 문화연구를 상상하기: 문화민족주의와 문화자본의 논리를 넘어서』. 서울: 그린비.
장세룡. 2016. 『미셸 드 세르토, 일상생활의 창조』. 서울: 커뮤니케이션북스.
장일·조진희. 2007. 『시네마 그라피티: 대중문화와 영화비평』. 서울: 지식의날개.
정채철 엮음. 1998. 『문화 연구 이론』. 서울: 한나래.
최윤필. 2014. 『겹겹의 공간들』. 서울: 을유문화사.
최혜실. 2008. 「스토리텔링의 이론 정립을 위한 시론: 공간 스토리텔링으로서의 테마파크 스토리텔링」. ≪국어국문학≫, 149호, 685~704쪽.
푸코, 미셸(Michel Foucault). 2011. 『감시와 처벌』. 오생근 옮김. 서울: 나남.

Barthes, Roland. 1980. "Upon Leaving the Movie Theatre." in T. H. Kyung(ed.). *Apparatus*. New York: Tanam Press.

Baudrillard, Jean. 1983. *Simulations*. New York: Semiotext(e).

Bazin, André and Hugh Gray. 1960. "The Ontology pf the Photographic Images." *Film Quarterly*, Vol. 13, No. 4(1960 Summer). pp. 4~9.

Best, Steven and Douglas Kellner. 1991. *Postmodern Theory: Critical Investigations*. London: Macmillan.

Choay, Françoise. 1986. "Urbanism and Semiology." in M. Gottdiener and A. Ph. Lagopoulos(eds.). *The City and the Sign: An Introduction to Urban Semiotics*. New York: Columbia University Press.

Conner, Steven. 1989. *Postmodernist Culture: An Introduction to Theories of the Knowledge*. Manchester: Manchester University Press.

Corrigan, Philip. 1983. "Film Entertainment as Ideology and Pleasure: A Preliminary Approach to a History of Audiences." in J. Curren and V. Porter(eds.). *British Cinema History*. London: Weidenfeld and Nicolson.

Dick, Philip K. 1964. *Martian Time-Slip*. New York: Ballentine Books.

de Certeau, Michel. 1984. *The Practice of Everyday Life*. translated by Steven Randall. Berkeley: University of California Press.

Frith, Simon and Howard Horne. 1987. *Art into Pop*. London: Methuen.

Giddens. Anthony. 1989. *Sociology*. Cambridge, MA: Polity Press.

Jameson, Fredric. 1984. "Postmodernism, or the Cultural Logic of Late Capitalism." *New Left Review*, I/146, pp. 53~92.

_____. 1985. "Postmodernism and Consumer Society." in H. Foster(ed.) *Postmodern Culture*. London: Pluto.

_____. 1988. "The Politics of Theory: Ideological Positions in the Postmodernism Debate." in F. Jameson. *The Ideologies of Theory Essays, 1971-1986, Vol. 2*. London: Routledge.

Kubey, Robert W. 1986. "Television Use in Everyday Life: Coping with Unstructured Time." *Communication*, Vol. 36, No. 3, pp. 108~123.

Lefèbvre, Henri. 1991. *The Production of Space*. translated by Donald Nicholson-Smith. Oxford: Blackwell.

Lyotard, Jean-François. 1984. *The Postmodern Condition: A Report on Knowledge*. translated by Geoff Bennington and Brian Massumi. Minnesota: Minnesota University Press.

Storey, John. 2008. *Cultural Theory and Popular Culture: An Introduction*. London: Routledge.

Tuan, Yi-Fu. 1977. *Space and Place: The Perspective of Experience*. Minneapolis: The University of Minnesota Press.

5장 여성과 남성의 문화와 영상

버거, 존(John Berger). 2002. 『영상 커뮤니케이션과 사회』. 강명구 옮김. 서울: 나남.

스터르큰·카트라이트(Marita Sturken and Lisa Cartwright). 2006. 『영상문화의 이해』. 윤태진·허현주·문경원 옮김. 서울: 커뮤니케이션북스.

스토리, 존(John Storey). 1994. 『문화연구와 문화이론』. 박모 옮김. 서울: 현실문화연구.

쏘렌센, 마리 루이 스티그(Marie Louise Stig Sørenson). 2014. 『젠더고고학』. 우정연 옮김. 서울: 진인진.

원용진. 2010. 『새로 쓴 대중문화의 패러다임』. 서울: 한나래.

주창윤. 2003. 『영상 이미지의 구조』. 서울: 나남출판.

프로이드, 지그문트(Sigmund Freud). 1997. 『꿈의 해석 상·하』. 김인순 옮김. 서울: 열린책들.

플라톤(Plato). 2003. 『향연: 사랑에 관하여』. 박희영 옮김. 서울: 문학과지성사.

피스크, 존(John Fiske). 1997. 『문화커뮤니케이션론』. 강태완·김선남 옮김. 서울: 커뮤니케이션북스.

Gammon, Lorraine and Margaret Marshment. 1988. "Introduction." in L. Gammon and M. Marshment(eds.). *The Female Gaze: Women as Viewers of Popular Culture*. London: The Women's Press.

Lévi-Strauss, Claude. 1968. *Structural Anthropology*. translated by Claire Jacobson and Brooke Grundfest Schoepf. London: Allen Lane.

Mulvey, Laura. 1975. "Visual Pleasure and Narrative Cinema." *Screen*, Vol. 16, No. 3, pp. 6~18.

Nordbladh, Jarl and Tomithy Yates. 1990. "This Perfect Body, This Virgin Text: Between Sex and Gender in Archeology." in I. Bapty and T. Yates(eds.). *Archeology after Structuralism*. London: Routledge.

Radway, Janice. 1987. *Reading the Romance: Women, Patriarchy, and Popular Literature*. London: Verso.

6장 거리세대와 계단계급의 문화와 영상

강유현. 2017. "빚내서 교육비 쓰는 '에듀푸어' 60만 가구". http://news.donga.com/3/all/20170104/82168219/1(2017년 8월 12일 검색).

강준만. 2000. 『이미지와의 전쟁』. 서울: 개마고원.

김도훈. 2009. "[줄리엣 비노쉬] 나에게 반복은 폭력이다". http://www.cine21.com/news/view/?mag_id=55562800(2017년 8월 5일 검색).

네이버 문학비평용어사전. 2017. "하위문화". http://terms.naver.com/entry.nhn?docId=1531095&cid=41799&categoryId=41800(2017년 5월 25일 검색).

딜타이, 빌헬름(Wilhelm Dilthey). 2002. 『체험·표현·이해』. 이한우 옮김. 서울: 책세상.

박준흠. 2006. 『대한인디만세: 한국 인디음악 10년사』. 서울: 쎄미콜론.

부르디외, 피에르(Pierre Bourdieu). 2002. 『자본주의의 아비투스』. 최종철 옮김. 서울 동문선.

스토리, 존(John Storey). 1994. 『문화연구와 문화이론』. 박모 옮김. 서울: 현실문화연구.

이기형. 2007. 「홍대앞 "인디음악문화"에 대한 문화연구적인 분석」. ≪언론과 사회≫ 15권 1호, 41~85쪽.

이동연. 2004. 「공간의 역설과 진화: 홍대에서 배우기」. ≪문화과학≫, 39호, 180~193쪽.

_____. 2005. 『문화부족의 사회: 히피에서 폐인까지』. 서울: 책세상.

이종임. 2015. 『디지털 세대·문화·정체성』. 서울: 커뮤니케이션북스.

최윤필. 2014. 『겹겹의 공간들』. 서울: 을유문화사.

피케티, 토마(Thomas Piketty). 2014. 『21세기 자본』. 장경덕 외 옮김. 서울: 글항아리.

헵디지, 딕(Dick Hebdige). 1998. 『하위문화: 스타일의 의미』. 이동연 옮김. 서울: 현실문화연구.

Cohen, Phil. 1997. *Rethinking the Youth Questions: Education, Labour and Cultural Studies*. London: Macmillan.

Halbwachs, Maurice. 1992. *On Collective Memory*. translated by Lewis A. Coser. Chicago: The University of Chicago Press.

Hebdige, Dick. 1979. *Subculture: The Meaning of Style*. London: Methuen.

Hoggart, Richard. 1990. *The Uses of Literacy*. Harmondsworth: Penguin.

Marx, Karl and Engels, Friedrich. 1970. *The German Ideology*. translated by C. J. Arthur(ed.). London: Lawrence and Wishart.

Shuker, Roy. 1998. *Key Concepts in Popular Music*. London: Routledge.

Thompson, Edward. P. 1980. *The Making of the English Working Class*. Harmondsworth: Penguin.

Yinger, Milton J. 1982. *Counterculture: The Promise and Peril of a World Turned Upside Down*. New York: Macmillan.

7장 영상으로 읽는 기억문화

강승묵. 2009. 「애니메이션 〈Birthday Boy〉가 구성하는 기억의 사회성과 문화적 기억에 관한 연구」. ≪애니메이션연구≫, 5권 3호, 7~24쪽.
_____. 2014. 「기억의 터에 구성된 디아스포라 기억의 내러티브 연구: 〈피부색깔=꿀색〉을 중심으로」. ≪애니메이션연구≫, 10권 4호, 7~23쪽.
_____. 2015. 「〈시카고 하이츠(Chicago Heights)〉의 영화적 공간과 기억의 터에 관한 연구」. ≪씨네포럼≫, 20호, 125~156쪽.
_____. 2016. 「9/11 테러 사건에 대한 Loose Change의 기억 구성 방식에 관한 연구」. ≪씨네포럼≫, 24호, 129~160쪽.
김형곤. 2007. 「한국전쟁의 공식기억과 전쟁기념관」. ≪한국언론정보학보≫, 40권 4호, 192~220쪽.
리쾨르, 폴(Paul Ricoeur). 2003. 『시간과 이야기 1』. 김한식·이경래 옮김. 서울: 문학과지성사.
모리스-스즈키, 테사(Tessa Morris-Suzuki). 2006. 『우리 안의 과거: media, memory, history』. 김경원 옮김. 서울: 휴머니스트.
바르트, 롤랑(Roland Barthes). 1998. 『카메라 루시다』. 조광희 옮김. 서울: 열화당.
바바, 호미(Homi K. Bhabha). 2002. 『문화의 위치』. 나병철 옮김. 서울: 소명출판.
손택, 수전(Susan Sontag). 2004. 『타인의 고통』. 이재원 옮김. 서울: 이후.
아스만, 알레이다(Aleida Assmann). 2003. 『기억의 공간』. 변학수·백설자·채연숙 옮김. 대구: 경북대학교출판부.
올릭, 제프리(Jeffrey K. Olick). 2011. 『기억의 지도: 집단기억은 인류의 역사와 사회 그리고 정치를 어떻게 뒤바꿔놓았나』. 강경이 옮김. 서울: 옥당.
이용재. 2004. 「해외 석학과의 대화: 피에르 노라와 『기억의 터전』 프랑스 국민정체성의 역사 다시 쓰기」. ≪역사비평≫, 66호, 324~342쪽.
조경식. 2003. 「문화적 기억과 망각: 문화에서 나타나는 망각의 현상과 그 작동방식」. ≪독어교육≫, 28집, 437~458쪽.
전진성. 2002. 「역사와 기억: "기억의 터"에 대한 최근 독일에서의 논의」. ≪서양사론≫, 72호, 167~185쪽.
_____. 2005. 『역사가 기억을 말하다: 이론과 실천을 위한 기억의 문화사』. 서울: 휴머니스트.

황인성. 2001. 「Popular Memory 연구의 이론 및 방법론적인 전망에 관한 논의」. ≪언론문화연구≫, 17집, 21~40쪽.
_____. 2014. 「'기억'으로서의 영화 지술과 지술이 구성하는 '기억'의 의미에 대하여」. ≪스피치와 커뮤니케이션≫, 23호, 355~356쪽.
황인성·남승석·조혜랑. 2012. 「영화 〈공동경비구역 JSA〉의 공간재현 방식과 그 상징적 의미에 대한 일 고찰」. ≪언론과 사회≫, 20권 4호, 81~131쪽.
황인성·강승묵. 2008. 「영화 〈꽃잎〉과 〈화려한 휴가〉의 영상 재현과 대중의 기억(Popular Memory)이 구성하는 영화와 역사의 관계에 관한 연구」. ≪영화연구≫, 35권, 43~76쪽.

Assmann Jan and John Czaplicka. 1995. "Collective Memory and Cultural Identity." *New German Critique*, Vol. 65, pp. 125~133.
Bourke, Joanna. 2004. "Introduction: 'Remembering' War." *Journal of Contemporary History*, Vol. 39, No. 4, pp. 473~485.
Burke, Peter. 1989. "History as Social Memory." in T. Butler(ed.). *Memory: History, Culture and the Mind*. Oxford: Blackwell.
Carr, Edward H.(1961) *What is History?*. London: Penguin.
Chambers, Iain. 1997. "Maps, Movies, Musics and Memory." in D. Clarke(ed.). *The Cinematic City*. London: Routledge.
Connerton, Paul. 1989. *How Societies Remember*. Cambridge: Cambridge University Press.
Erll, Astrid. 2008. "Cultural Memory Studies: An Introduction." in A. Erll and A. Nünning (eds.). *Cultural Memory Studies*. New York: Walter de Gruyter. pp. 3~7.
Halbwachs, Maurice. 1980. *The Collective Memory*. translated by Francis J. Ditter. Jr. and Vida Yazdi Ditter. New York: Harper & Row.
_____. 1992. *On Collective Memory*. translated by Lewis A. Coser. Chicago: The University of Chicago Press.
Harvey, David. 1989. *The Condition of Postmodernity: An Inquiry into the Origins of Cultural Change*. Oxford: Basil Blackwell.
Hirsch, Herbert. 1995. *Genocide and the Politics of Memory: Studying Death to Preserve Life*. Chapel Hill: University of North Carolina Press.
Langer, L. Lawrence. 1991. *Holocaust Testimonies: The Ruins of Memory*. New Haven: Yale University Press.
Le Goff, Jacques. 1992. *History and Memory*. translated by Steven Rendall and

Elizabeth Claman. New York: Columbia University Press.
Nora, Pierre. 1989. Between Memory and History: Les Lieux de Mémoire. *Representations*, No. 26(Spring, 1989), pp. 7~24.
_____. 1996. *Realms of Memory: Rethinking the French Past, Vol.1-Conflicts and Divisions.* translated by Arthur Goldhammer. New York: Columbia University Press.
Olick, Jeffrey K. and Daniel Levy. 1997. "Collective Memory and Cultural Constraint: Holocaust Myth and Rationality in German Politics." *American Sociological Review*, Vol. 62, No. 6, pp. 921~936.
Paez, Dario, Nekane Basabe and J. Luis Gonzales. 1997. "Social Process and Collective Memory: A Cross-Cultural Approach to Remembering Political Events." in James W. Pennebaker, D. Paez and B. Rim(eds.). *Collective Memory of Political Events: Social Psychological Perspective.* Mahwah, NJ: Lawrence Erlbaum. pp. 147~174.
Popular Memory Group. 1982. "Popular Memory: Theory, Politics, Method." in R. Johnson and G. McLennan(eds.). *Making Histories: Studies in History-Writing and Politics.* Minneapolis: University of Minnesota Press.
Rappaport, Joanne. 1990. *The Politics of Memory: Native Historical Interpretation in the Colombian Andes.* Cambridge: Cambridge University Press.
Schwartz, Barry. 1996. "Rereading the Gettysburg Address: Social Change and Collective Memory." *Qualitative Sociology*, Vol. 19, No. 3, pp. 395~422.
Sturken, Marita. 1997. *Tangled Memories: The Vietnam War, the AIDS Epidemic, and the Politics of Remembering.* Berkeley: University of California Press.
Suleiman, Rubin S. 2006. *Crises of Memory and the Second World War.* Cambridge, Mass: Harvard University Press.

8장 소수를 위한 문화와 영상
고길섶. 2002. 「리토르넬로의 감수성과 소수문화 연구」. ≪문화과학≫, 29호, 57~72쪽.
김형석. 2009. "변화를 꿈꾸었던 한국영화의 전위 영화감독 장선우". http://navercast.naver.com/contents.nhn?rid=9&contents_id=888(2017년 8월 1일 검색).
박근서. 2006. 「소수성과 문화적 다양성 그리고 한국사회」. 전규찬 외 엮음. 『글로벌 시대 미디어 문화의 다양성』. 서울: 커뮤니케이션북스.
이희은. 2011. 「소수자의 목소리를 듣는다는 것의 의미: 다문화주의를 넘어서는 미디어 이

론의 필요성」. 한국방송학회 엮음. 『한국 사회 미디어와 소수자 문화 정치』. 서울: 커뮤니케이션북스.
전규찬. 2011. 「소수자 미디어 문화 연구의 구성과 궤적」. 한국방송학회 엮음. 『한국 사회 미디어와 소수자 문화 정치』. 서울: 커뮤니케이션북스.
통계청. 2016. "2016년 외국인 고용조사". http://kostat.go.kr/portal/korea/kor_nw/2/3/1/index.board?bmode=read&aSeq=356794(2017년 7월 21일 검색).
한국다문화센터. 2017. "레인보우합창단". http://www.cmck.kr/bbs/board.php?bbs_code=bbsIdx11(2017년 7월 26일 검색).
한국방송학회 편. 2011. 『한국 사회 미디어와 소수자 문화 정치』. 서울: 커뮤니케이션북스.
헵디지, 딕(Dick Hebdige). 1998. 『하위문화: 스타일의 의미』. 이동연 옮김. 서울: 현실문화연구.
황인성. 2011. 「<나쁜 영화>와 '나쁜 아이들', 그리고 '돌아온 아이들'」. 한국방송학회 엮음. 『한국 사회 미디어와 소수자 문화 정치』. 서울: 커뮤니케이션북스.

Cohen, Albert. 1955. *Delinquent Boys: The Culture of the Gang*. Glencoe, IL: The Free Press.
Douglas, Mary D. 1966. *Purity and Danger: An Analysis of Concepts of Pollution and Taboo*. London and New York: Routledge.
Dworkin, G. Anthony and J. Dworkin Rosalind. 1999. *The Minority Report: An Introduction to Racial, Ethnic, and Gender Relations*. New York: Harcourt Brace College Pub.
Nussbaum, Martha C. 1995. "Objectification." *Philosophy and Public Affairs*. Vol. 24, No. 4, pp. 249~291.
Wirth, Louis. 1945. "The Problem of Minority Groups." in R. Linton(eds.). *The Science of Man in the World Crisis*. New York: Columbia University Press.

9장 문화실천과 영상연대
강수택. 2013. 「연대의 개념과 사상」. ≪역사비평≫, 102호, 10~39쪽.
김미순. 2013. 「일상성의 문화적 잠재력 연구: 싱어송라이터의 '길거리 노래'를 중심으로」. ≪대중음악≫, 12호, 49~77쪽.
맥케이·데이비스·패닝(Matthew McKay, Martha Davis and Patrick Fanning). 1999. 『효과적인 의사소통을 위한 기술』. 임철일·최정임 옮김. 서울: 커뮤니케이션북스.
문화연대. 2017. "문화연대 창립선언문". http://www.culturalaction.org/xe/declaration

(2017년 6월 12일 검색).
아렌트, 한나(Hannah Arendt). 2004. 『혁명론』. 홍원표 옮김. 서울: 한길사.
이기형. 2011. 『미디어 문화연구와 문화정치로의 초대: 민속지학적 상상력의 가능성과 함의를 중심으로』. 서울: 논형.
이기형・임도경. 2007. 「문화연구를 위한 제언: 현장연구와 민속지학적 상상력을 재점화하기: 조은과 조옥라의 '도시빈민의 삶과 공간: 사당동 재개발지역 현장연구'의 사례를 매개로」. ≪언론과 사회≫, 15권 4호, 156~201쪽.
이동연. 2006. 『아시아 문화연구를 상상하기: 문화민족주의와 문화자본의 논리를 넘어서』. 서울: 그린비.
정재철 엮음. 1998. 『문화연구이론』. 서울: 한나래.
플랫폼창동. 2017. "플랫폼창동61". http://www.platform61.kr(2017년 6월 15일 검색).
피쉬윅, 마샬(Marshall W. Fishwick). 2005. 『대중의 문화사』. 황보종우 옮김. 서울: 청아출판사.

Barthes, R. 1977. "The Death of the Author." in R. Barthes. *Image-Music-Text*. London: Fontana.
Bartky, Sandra. 2002. *Sympathy and Solidarity*. Rowman & Littlefield Pub.
Denzin, Norman K. and L. S. Yvonna(eds.). 2000. *Handbook of Qualitative Research*. London: Sage.
Jordan, Glenn and C. Weedon. 1995. *Cultural Politics: Class, Gender, Race and the Postmodern World*. Oxford & Cambridge: Blackwell.
Lefebvre, Henri. 1991. *Critique of Everyday Life*. translated by John Moore. London: Verso.
Storey, John. 2008. *Cultural Theory and Popular Culture: An Introduction*. London: Routledge.
Willis, Paul. 1977. *Learning to Labour: How Working Class Kids Get Working Class Jobs*. Farnborough, Hants: Saxon House.

지은이

강승묵

극영화 연출부와 방송다큐멘터리 PD로 일하다가
뒤늦게 서강대학교에서 언론학 석사학위와 영상매체학 박사학위를 받았다.
호남대학교 신문방송학과를 거쳐 현재는
공주대학교 영상학과에서 학생들을 가르치고 있다.
여전히 작품 제작에 미련을 두고 있으며 후학 양성에 매우 큰 보람과 긍지를 갖고 있다.

저서로는 『문화저널리즘』(공저), 『작은 문화콘텐츠 만들기』(공저)가 있으며,
논문으로는 「9/11 테러 사건에 대한 Loose Change의 기억 구성 방식에 관한 연구」,
「재미(在美) 한인 영상전문가들의 디아스포라 기억에 관한 연구: 미국 시카고 일원 거주 재미 한인 영상전문가들에 대한 심층 인터뷰를 중심으로」 등이 있다.
작품으로는 〈오월, 그 날이 다시 오면〉, 〈다름의 행복〉, 〈Oblivion #50〉 등이 있다.

한울아카데미 2056

문화 보기 영상 읽기
처음 만나는 문화와 영상 입문서

지은이 | 강승묵
펴낸이 | 김종수
펴낸곳 | 한울엠플러스(주)
편집 | 신순남

초판 1쇄 인쇄 | 2018년 1월 29일
초판 1쇄 발행 | 2018년 2월 20일

주소 | 10881 경기도 파주시 광인사길 153 한울시소빌딩 3층
전화 | 031-955-0655
팩스 | 031-955-0656
홈페이지 | www.hanulmplus.kr
등록번호 | 제406-2015-000143호

Printed in Korea.
ISBN 978-89-460-7056-1 93600(양장)
 978-89-460-6443-0 93600(반양장)

※ 책값은 겉표지에 표시되어 있습니다.
※ 이 책은 강의를 위한 학생판 교재를 따로 준비했습니다.
 강의 교재로 사용하실 때에는 본사로 연락해주십시오.